U0029852

電玩遊戲音樂創作法
A Composer's Guide to Game Music

溫尼弗雷德 · 菲利普斯 Winifred Phillips 著

曾薇蓉、王凌緯 譯

目錄

01 想為電玩遊戲作曲的原因

我第一次考慮要為遊戲作曲,是在玩初代《古墓奇兵》(Tomb Raider)延長遊戲的時候。當時我正稍做休息,暫時不在埃及、希臘和祕魯各地的斷垣殘壁中辛苦追尋古亞特蘭提斯的手工藝品,並決定讓遊戲主角蘿拉‧卡芙特(Lara Croft)待在自家老宅放鬆一會兒。我讓她在泳池游了幾圈、在修剪整齊的莊園慢跑、在華麗的舞廳逗留。為了好玩,我還讓她打開立體音響,古典音樂的樂聲隨之響起。

在《古墓奇兵》的遊戲經驗中,這是我第一次有機會毫不分神地專注在遊戲音樂上,不需要解謎或跟敵人作戰。我舒舒服服地坐著聽了一會兒音樂,心想著,這音樂還真不賴。接著一個微小的念頭反覆浮現,在我腦海中揮之不去。

我能為遊戲作曲。

PS 控制器還掛在手上,被我遺忘,而那微小念頭愈來愈強烈,直到在我腦中吶喊:「我能為遊戲作曲!」

如果你是作曲者／音樂家,同時又是遊戲玩家,或許早就體會過類似的頓悟時刻。我對自己的這段歷程記憶猶新,彷彿一切昨天才上演。或許你昨天也才剛得到這種頓悟;又或者你是一位遊戲音樂創作者,手邊已經接過一些遊戲專案,事業蒸蒸日上,所以你可以從這個角度回想你當初的

頓悟時刻。

　　吸引作曲者投入電玩音樂作曲領域的理由絕對是琳瑯滿目，但並非都因熱愛遊戲所驅使。據路透社報導（Nayak and Baker 2012），電玩在 2012 年時創造了高達 780 億的產業價值。從種種跡象來看，遊戲產業已成為強大的經濟動能。對新一代的作曲者來說，遊戲產業確實是一條可行之路，這不也正是他們將注意力轉向遊戲產業的最佳理由嗎？

　　電玩遊戲音樂創作者這一行極其刺激，卻也非常艱難。電玩開發領域的技術程度高，並且完全延伸到音樂的創作活動上。遊戲音樂創作者必須掌握各式各樣的專業技能，這些對於娛樂產業其他領域的作曲者可能完全陌生，像是：要創作出令人滿意的線性循環樂段、以垂直分層為基礎的動態混音、可以水平重新編排的音塊，或是能在生成系統中使用的構成片段等等。關於這些方法，電視節目或電影作曲者會需要知道什麼嗎？

　　身為電玩遊戲音樂創作者，我們必須扭轉思考過程，以囊括電玩遊戲設計獨有的各種可能性與變數。我們的音樂要本著流動性的原則，以及深植於作品架構中的反應與互動規則。此外，電玩遊戲音樂與聽者意識間的連結方式跟影視音樂相比，可說是截然不同。

　　不過，即使心裡有這些考量，電玩遊戲音樂創作者的首要責任仍在於創作出強烈而深刻的音樂，以提升玩家的整體遊戲經驗，並增進該專案的藝術感。就這方面來看，我們無異於娛樂產業中其他作曲者，只是多了一些細節需要考量。

　　如果前面提到的某些概念令人卻步，你也別氣餒，我會從作曲者同行的角度來分享自己的經驗，在文字鋪展中逐一討論這些概念。想像我們正一同梭巡於遊戲產業這座大迷宮，在生機勃勃、要求嚴苛但報酬豐厚的工作路途上蜿蜒前進。我希望成為指引你們通過迷宮的嚮導。我的第一個電玩音樂製作專案是動作冒險遊戲《戰神》（God of War），此後我就開始為許多專案譜寫各種風格的遊戲音樂。每一件專案都是美妙的學習經驗，我會盡全力在這本書裡傳遞我的所知所學。

《電玩遊戲音樂創作法》這本書探討的，是有關遊戲音樂作曲行業的藝術靈感議題。有其他許多精采的書籍更著重於商業與技術層面的討論（參見書末「延伸閱讀書單」）。雖然這些主題我不會略過不談，但我的目標仍是啟發靈感，同時深入遊戲音樂作曲者每天會面臨的一些大問題。在高度技術領域中工作，我們如何維護自己的藝術認同？我們能怎樣利用自己的想像力去滿足當今尖端遊戲的音樂需求，而不讓自己的音樂精神被電玩技術的條條框框給消磨掉？針對這些問題，儘管我不自詡能夠提出絕對的答案，但我認為仍值得探討。

 ## 遊戲音樂作曲者的性格資產

　　電玩遊戲音樂創作者希望寫出傑出的音樂，這是我們最主要的驅動力，是我們一開始對從事遊戲音樂作曲感到興奮的理由。我們認為電玩非常鼓舞人心，也確信自己能在電玩領域中交出最好的音樂作品。讓我們先綜觀概述，再深入探討不同主題，藉由這些討論一起花點時間想想，身為一位電玩遊戲音樂創作者，創意到底是什麼。

　　說了那麼多，哪些性格特質是能夠成為成功遊戲音樂作曲者的重要資產呢？

 ## 資產❶：對電玩遊戲的熱愛

　　我小時候非常著迷於電玩遊戲。一套遊戲軟體就能讓人在完全具像化的遊戲世界冒險犯難，和形形色色的奇異角色互動，這樣的想法我很喜歡。儘管小時候的遊戲畫面有點粗糙、故事總是過於單純、遊戲過程有點重複，我都不在意。有別於其他管道，電玩對我來說是一種現實的逃逸，而小孩子最容易接近的是《星際爭霸戰》（Star Trek）中那著名的全像甲板。

　　作曲者如果從小就是遊戲迷的話，可以說真的非常幸運，因為對遊戲

歷久不衰的熱愛很重要。沒有這份熱愛，每天的工作就不會有樂趣、啟發和滿足感，這對於遊戲產業中的每個人來說都適用（不管他們分別屬於哪個專業領域）。這也是為什麼網路上徵求遊戲開發者的公告都會有這些措辭：

- 熱愛遊戲的玩家
- 對遊戲有濃厚興趣
- 狂熱的遊戲玩家
- 滿滿的遊戲知識
- 遊戲玩家

　　不過那些有志成為遊戲音樂作曲者的人，就算自幼並非遊戲狂熱者也不用擔心。電玩不再被認為是有年齡限制的俱樂部。娛樂軟體協會 2012 年的一項研究結果顯示，最常購買遊戲的人平均年齡為 25 歲，且有 37% 的美國遊戲愛好者年齡超過 36 歲。我們可以在人生的任何時期成為遊戲

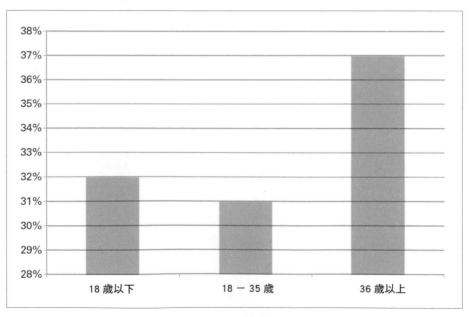

圖 **1.1** 美國遊戲玩家的年齡分布，資料來源為娛樂軟體協會（Entertainment Software Association，簡稱 ESA）2012 年銷售量、人口組成及使用數據報告。

愛好者。

　　至於對現代主機遊戲機和電腦遊戲中高難度（關卡）的憂慮，下面有更多的好消息。近年來，遊戲開發商已開始意識到這個問題，於是在遊戲中加入一些特殊設定，以減輕新手玩家遊戲的難度。在一篇發表於遊戲產業網站 Gamasutra 的文章中，編輯賽門·帕金（Simon Parkin）這麼評論：「遊戲設計能讓入門者在低垂的枝枒上找到樂趣，也能讓那些有能力爬上樹梢的人隨心所欲、自由發揮並收穫努力的成果，這幾乎是完美遊戲設計的定律。」（2011）

　　理想上，我們不該只是遊戲玩家，還得是它的狂熱粉絲。這種狂熱會成為驅動創造力的燃料，也幫助我們在電玩這個大群體中找到歸屬感。在《加拿大遊戲研究協會雜誌》（The Journal of Canadian Game Studies Association）的文章中，艾瑪·威斯柯特（Emma Westecott）寫道：「從玩遊戲、製造模組、機造影片（編按：機造影片〔Machinima〕是「machine」〔機器〕和「cinema」〔電影〕的混合詞，原意指利用電玩遊戲畫面製作而成的動畫影片）到藝術實踐、部落格和文學，遊戲文化中的粉絲活動持續以許多新穎刺激的方式急劇增長。」（2012）換言之，這是最適合成為粉絲的年代，無論是訂閱遊戲雜誌、逛部落格和 BBS（電子布告欄），還是跟遊戲同好締結友誼、共享對遊戲的熱情，現在粉絲表達狂熱的管道數也數不清。

　　說到表達熱情……

🎵🎮 資產❷：欣賞電玩遊戲社群的古怪

　　遊戲愛好者是一群與眾不同的人，這真是無藥可救。

　　2010 年，我在舊金山參加遊戲開發者大會（Game Developer's Conference）時，有一幕怪異的景象令人印象深刻，我不禁停下腳步觀看。有四個人正在使用設置於獨立遊戲節（Independent Games Festival）入圍者展示區的一台 Xbox 遊戲機。他們在玩一款看似多人模式的遊戲。這四人小心翼翼

放下控制器，一步一步謹慎地向後退。一步、兩步、三步、四步、五步。他們專注盯著螢幕，似乎在等候指令。因為位置關係，我無法真正得知遊戲下達給他們的指令，但我目睹了結果。他們突然爆出贏了比賽的一聲大喊，四人全部衝開，在展場四周拔腿狂奔。他們雙手胡亂揮舞、擺動雙腳，飛奔過擁擠的展間，完全不在意引起眾人覺得好奇有趣的目光。他們一度離得太遠而消失在我視線範圍，但我能聽到他們沿著這臨時賽道奔跑的聲音，以及他們跟場內人群擦肩而過時彼此互動的聲音。最後在遶完一整圈之後，他們如惡狼般撲向遊戲控制器。顯然其中有人決心要贏得這場古怪的競賽，因為當獲勝者像拳擊手一樣高舉雙臂時，另外三人發出誇張的呻吟。接著這四個男生都忍不住狂笑。這款遊戲叫做《按．鍵》（B.U.T.T.O.N），或稱為《殘暴規則進行時》（Brutally Unfair Tac-tics Totally OK Now），由哥本哈根遊戲集團（Copenhagen Game Collective）所設計。遊戲設計本身就是為了引起當下的反應：純粹的狂歡。

我喜歡電玩社群的一點是，他們對自己的愛好全心投入。不覺得丟臉，也沒有膽怯，遊戲愛好者做事就要做到極致。

電玩產業對那些享受在商業模式中帶有一定拘謹程度的作曲者來說，可能是個衝擊。遊戲開發者全都是精力充沛的遊戲愛好者。他們對遊戲的旺盛精力，有時候會體現在搖滾風的靴子、遊戲刺青、和色彩豐富的頭髮上。電玩產業的會議和集會通常會有全套裝束的遊戲吉祥物、舞劍的女戰士、和上面印有火炮發射的 T 恤。這樣的遊戲文化也影響著遊戲音樂領域。例如，一位傑出的遊戲音樂作曲者會公開打扮成水鑽牛仔，且以此著名。而另一位知名作曲者最近還扮成半裸上身的希臘戰士，在體育場的尖叫觀眾前面指揮管弦樂團。

我很享受遊戲愛好者的文化，有著馬戲團般的活潑生氣，也有戰爭般的緊張激烈。遊戲愛好者愛其所愛、惡其所惡，好惡同樣強烈。此外，他們也構成當今最了解網路專業知識的群體之一。遊戲社群精通各種快速傳播自己觀點的方式。在這些條件之下，一個小小的爭議就能迅速引爆成全

球事件，觸發成千上萬則 BBS 相關資訊的討論、部落格發文、推特訊息、和臉書更新。這就是遊戲愛好社群文化的強大力量。

在我們將自己職業生涯奉獻給電玩遊戲開發的同時，對隨之而來多彩多姿又稀奇古怪的滑稽事件也要全數接納。而那些能夠從紛亂嘈雜當中獲得樂趣的作曲者是最快樂又最成功的一群人。

🎵 資產❸：開拓創意領域的渴望

1958 年有一位科學家利用程式設定示波器，使其進行互動式的桌球遊戲，電玩遊戲於焉誕生（Kent 2001，18）。相較之下，電影的起源可以回溯至 1832 年，當時第一台展示動態畫面的裝置發明問世（Dirk 2012）。電玩產業比電影產業年輕了 126 年，然而即使電影在一剛開始占了極大優勢，現在比起電玩產業卻落後了一截。英國《衛報》等刊物就斷言，「電玩產業以其先進複雜的程度來看，正迎頭趕上並超越電影產業。」（Graham 2011）。娛樂周刊（Entertainment Weekly）則表示：「總體而言，近幾年來的大型電影鮮少具有……能媲美過去幾年大型電玩遊戲一樣的吸引力。」

電玩產業在相對短的時間內能有如此長足的進展，說明我們的創新與開發相當快速。電玩畫面一開始只是 2D 環境中的一些簡單幾何形狀。五十五年之後，如今電玩已能描繪出包含上萬個多邊形、既複雜又寫實的物體，提供玩家能盡情探索的 3D 遊戲環境。早期遊戲簡單的物理運算現已發展成精密的系統，納入物體的特性如密度、浮力、摩擦力等等，以創造出一種操控起來能表現現實情況、被摧毀時也能瓦解得十足逼真的環境。遊戲音效起初也只是簡單的電子音色，到現在一般都是以立體多重環繞方式配置的 CD 音質聲響。音效如今會隨著遊戲中的狀態而有所變動，像是天氣和環境。為了吸引聽眾，所有的配樂都會以傳統及互動兩種格式來譜寫。

對電玩音樂作曲者來說，創作電玩音樂就如同走入邊境，偶爾會有置身於美國西部荒野一樣的不確定感。開發遊戲音效的方法似乎和遊戲開發公司的數量一樣多。軟硬體的發展結合起來，驅動遊戲產業往意想不到的方向前進。每隔幾年，三大遊戲機製造商便會推出他們新一代的遊戲機軟體，而那些遊戲機的技術規格也總會在業界掀起陣陣波瀾，完全改變遊戲開發者製作遊戲的方法。至於電腦遊戲的開發，隨著顯示卡及中央處理器性能一代接一代地提升，上述的變動則是更加頻繁。

電玩開發是一門立於想像力前沿、蓄勢待發的技藝。遊戲開發社群裡滿是壯志凌雲、想法與眾不同的成員，一個個整裝待發、準備開疆闢土。作曲者做為社群中的一分子，我們會非常快樂滿足。然而要先確認的是，在如此難以預測又高科技的環境中進行創作，自己對此能不能夠適應。

講到這個話題……

資產❹：對科技無懼的態度

單純用紙筆譜曲的那段時光已經一去不復返了。想在現代從事作曲，就要能在電腦與科技的美妙世界裡找到方向。這對於任何一種作曲者，無論是流行音樂詞曲創作者、器樂合奏和管弦樂團音樂創作者、影視配樂作曲者，還是遊戲音樂作曲者皆是如此（事實上，對於遊戲音樂作曲者尤其如此，不過這之後再討論）。但不管我們選擇以哪一種方式去應用這門藝術，我們要不就是需要幸運獲得一筆龐大的音樂製作預算，要不就得欣然接受職業生活中遇到的各種科技。

舉例來說，假設我們剛完成一首作品，除非是為獨奏而譜寫的樂曲，不然起碼需要聘請幾位樂手（或是打開取樣軟體的樂器音色取樣庫來模擬樂器聲）。假設決定要請樂師，那麼可以想見樂譜的排版需要請一位抄譜員（除非我們可以自行使用記譜軟體製作）。如果想要錄下樂師的演奏，還要聘請錄音工程師及租借工作室（除非我們自己有工作室，而且還很熟

悉數位音樂工作站軟體〔digital audio workstation〕）。大多數人都沒有那麼幸運能獲得一筆龐大的製作預算，足夠去雇用樂手、抄譜員、錄音工程師或租用製作工作室。考慮到這點，嫻熟各種現代音樂技術對我們來說就變得至關重要。

除了這些基本的必要條件外，還有更多技術的謎題等著去解決，包含遊戲音效領域其他專用軟體應用程式（之後會在第13章詳細討論）。這些套裝軟體使得遊戲音樂作曲者能將互動式的行為應用在音樂上，並且預覽這些行為在遊戲框架中運作的狀況。

整體來看，這些技術要求看似很嚇人，但如果要晉升成功的遊戲音樂作曲者，就必須抵擋最開始的憂懼，拿起產品說明書坐下來冷靜仔細地閱讀，並奮不顧身，一頭栽進夯滿高科技的共享資源中。培養、提升我們靈活運用手邊工具的能力，進而為這些人稱做「電玩遊戲」的當代科學成就創作音樂。無論開頭看起來多麼複雜，只要是能讓我們更接近遊戲作曲這個目標的任何事物，都是上天的恩賜。

不過，儘管有這些工具和科技可供使用，在我們心裡，音樂始終排在第一。

♫ 資產❺：對作曲的熱忱

儘管對作曲的熱忱並不是遊戲音樂作曲者有別於其他人的特質，但這項特質的意義，在我們的領域裡卻格外重要。事實上，我們最好對創作音樂有本能般迫切的需要。不論是艱難時光或是順遂的日子，這份職業熱忱都能幫助我們順利走過，並且在需要時帶給我們安慰與歡樂。遊戲產業的工作需要堅定與耐力。而我們對於作曲這件事的迫切需求，十分有助於建立成功的必備條件——耐力。

遊戲音樂作曲者和電玩遊戲開發社群中的其他人一樣，工時長且無暇顧及週末或假期。遊戲音樂作曲這一行，無論在身體、精神還是情緒上都

很容易感到筋疲力盡，若沒有強烈的音樂創作慾望，每日繁重的工作可能會累垮我們。

最令遊戲產業工作者恐懼的一個詞是：「最後關頭」（crunch time）。這個詞解釋為無償加班，通常用在截止日期逼近的時候。這是遊戲產業中一個爭議性頗高卻又不可迴避的現實，影響著每個致力於完成遊戲專案的人，也包括作曲者。

最後關頭可能不是我們這個產業的獨有現象，據遊戲開發公司「邊境開發」（Frontier Developments）的創辦人大衛・布拉本（David Braben）所說：「任何商業相關產品通常都會面臨最後關頭，無論是硬體製作，還是設備運輸都一樣。動機就是挑戰。」（William 2011）遊戲產業對這一點有更深的造詣，儘管最後關頭可能是這個產業天生所固有的。如果我們接受記者羅斯・麥克勞林（Rus McLaughlin）的斷言（2011）：「遊戲產業把最後關頭視為一種神聖的傳統，無異於婚姻傳統。兩個人一旦愛上、在一起了，你們之間的羈絆若不是更加強韌，就是糾葛不清而最終告吹」。

我們仰賴音樂的熱忱帶我們渡過艱困時刻，而在最美好的時候它也同樣不可缺少。有了正當的熱忱做為引線，遊戲音樂的創作過程就很可能振奮人心。帕布羅・畢卡索（Pablo Picasso）曾言道：「靈感雖存在，但得要遇上你正工作之際」（Andries 2008，198）。我想不到還有什麼活動會比遊戲音樂作曲對作曲者技能和想法的要求還要高。繆斯女神有充分的機會發現遊戲音樂作曲者正在辛勤工作呢！我從自己的經驗中發現，職業生涯裡最忙碌的時候，也是創造力成長最豐沛的時候。

但另一方面，在我們事業剛起步時，創作音樂的熾熱渴望可能會轉化成徹底的挫敗感。如果沒有一個案子能讓我們盡情賣力，不間斷的創作慾望會逼瘋我們。然而我們也應該記住，旺盛的熱情有時也是必須好好面對的課題。在我們找到第一份工作、正式成為遊戲音樂作曲家之前，我們可以不斷地將未獲滿足的熱情投注於自身職業的經營層面（第 14 章會進一步討論）。

 ## 資產❻：當一個小型企業主的決心

作曲人是孤單的職業，需要長時間的獨處。正因如此，外界想像的作曲人擁有安靜內省的特質，專注在他們自己內心的創作靈感而非外在世界。這可能多少帶點真實，或許我們內心都住了個隱士，吃喝呼吸都只為音樂。但不論事實成分有多高，我們都要小心別把這種性格過度美化了。它往往是負累而非資產。

所有遊戲音樂作曲者在其職業生涯的某個時刻都得身兼推銷員，連那些薪酬獎金暫且穩定的公司內部作曲人（in-house composer）也不可避免會面臨遊戲業界高人事流動率的嚴酷現實，而得拋頭露面去推銷自己的服務。推銷員沒有退縮的本錢。

我是一位特約作曲人，像我這樣的獨立承包者就是經營自己企業的人，負責自己公司創意、融資、技術、宣傳、行政等等事務。在遊戲音樂作曲人的草創時期，這些並不十分複雜。但隨著事業愈加興盛、愈加成熟，業務上的要求也會更多。從著手討論保密協議、協商遊戲契約、開立發票、監督款項支付，到參加研討會、主持業務會議、接受訪談、還有跑宣傳活動等一籮筐的工作，作曲這行的非音樂類工作變得令人應接不暇。

但是，如果你樂於接受經營小型企業這項挑戰且決心要成功，一定能找到各種方式來支持、推動你萌芽當中的事業，並能在過程中找到樂趣。我有許多五花八門的小企業主經驗（第 14 章會進一步討論），但其中一次經驗的印象特別深刻，總令我莞爾。 2008 年春天，我一邊進行一項遊戲專案的作曲，同時一邊宣傳另一款新發行的遊戲，這兩款遊戲的音樂都是由我製作。經過多方面公關上的努力，我結交了一位《遊戲雜誌》（Play Magazine）的記者朋友。我原本希望安排一場訪談來宣傳剛上市的那款遊戲，結果因為之前已經接受過一些報導且已經開始銷售，所以《遊戲雜誌》對報導那款遊戲不感興趣。時機不對，事情看來不順利，可能要到此結束了。接著這位記者問我有沒有其他可以討論的話題？也許還有哪個尚未發

行的產品？我立刻想到正在製作的遊戲《寵物外星人》（The Maw）。這款遊戲將是遊戲開發商 Twisted Pixel Games 發行的第一款遊戲。Twisted Pixel Games 是一間為 Xbox Live Arcade 商城創作遊戲的全新遊戲開發工作室，《寵物外星人》可以在該商城上下載，不過當時還未獲得新聞的關注。這位記者沒聽聞過任何相關訊息，但對它深感興趣。我介紹 Twisted Pixel Games 的人給我在《遊戲雜誌》的聯絡人，為這篇報導提供照片，並且準備試聽音樂檔、以及遊戲歷程影片，來示範音樂在劇情設計中如何執行。當《遊戲雜誌》和 Twisted Pixel Games 的人在溝通遊戲的概念藝術，及遊戲初期的可玩組建時，我也促進了他們彼此間的交流。

《遊戲雜誌》2008 年的七月號收錄了一篇版面漂亮的專題報導 The Maw。這篇文章為這款遊戲及創作該遊戲的新遊戲開發工作室創造一次非常寶貴的曝光機會。此外，文章中還有一小段（花絮新聞）介紹我對該專案的音樂貢獻，這對團隊中的每個人來說可是皆大歡喜。這款遊戲陸續吸引許多新聞關注及獲獎肯定，其中包括 PAX 遊戲博覽會上 2008 年 PAX-10 展示會所頒發的觀眾票選大獎。遊戲一發行就衝上 Xbox Live Arcade 商場最暢銷遊戲的寶座。

《寵物外星人》的成功完全歸功於 Twiste Pixel Games 團隊的創意與決心。我是這麼想的，我很幸運能在適當時機，以微小的力量幫助了他們。身為遊戲音樂作曲者的我們鮮少能扮演這樣的輔助角色，我認為這是我在業務層面上十分難忘的一次回憶。

資產❼：渴望為新藝術形式做出貢獻

當我們討論是什麼成就藝術時，電玩遊戲通常是一個具爭議性的話題。在任何藝術議題的討論中，本質這件事可能讓討論變得更加複雜。無論我們討論的是繪畫、舞台劇、小說、電影、或電玩遊戲，都會面對這個情形。「藝術」一詞對不同人有不同的意義。

有鑒於這個議題的重要性，我們會在書中反覆討論。但現在我們一起想想，對遊戲音樂作曲者來說，如果我們能確鑿地證明電玩遊戲真的是一種藝術作品，這意味著什麼？身為作曲者，我們的藝術即是我們的音樂。我們受到內心抱負的驅使，意圖創作出富有意義又令人難忘的作品，使聽眾與我們所做的每首樂曲產生情感共鳴。有能力為這種革新的藝術形式創作音樂，不是很令人興奮嗎？

曾獲奧斯卡提名的電影導演吉勒摩・戴托羅（Guillermo del Toro Gómez）認為，電玩遊戲是未來的藝術。戴托羅說道：「在把電玩遊戲視為藝術的這方面，我們還處於嬰兒期，」而且「我們要成為 21 世紀的說故事人，就迫切需要學會透過電玩遊戲來說故事。」（Nakashima 2011）同樣地，威斯康辛大學麥迪遜分校（The University of Wisconsin– Madison）教授詹姆斯・保羅・吉（James Paul Gee）認為電玩遊戲是「一種由玩家與遊戲設計師共同創作的新型表演藝術」。吉是書籍《為什麼電玩遊戲有益心靈？樂趣與學習》（Why Video Games Are Good for Your Soul: Pleasure and Learning）的作者，他深知電玩遊戲不僅僅是消磨時間的有趣方式，更是一種有潛力結合趣味、學習、反思的娛樂類型， 並載著我們對藝術的期待，去拓展生命（Gee 2006）。

電玩產業對於任何宣稱電玩不能被視為藝術這類言論所發出的回應，或許是最重要的辯論面向。2009 年在南加州大學舉辦的 TEDx 活動上，一場由遊戲製作人凱莉・聖迪亞戈（Kellee Santiago）主講、備受矚目的演講〈別再辯了：電玩遊戲就是藝術，接下來呢？〉（Stop the Debate: Video Games Are Art, So What's Next?），成了大力證明電玩遊戲具有豐富表現可能性的完美實例。聖迪亞戈做為一款好評遊戲《風之旅人》（Journey）的創作者、thatgamecompany 電玩遊戲開發公司的前總裁，她對電玩遊戲的未來有自己的明確看法。她主張：「做為藝術媒體，二十一世紀的電玩遊戲會比（二十世紀時）廣播、電影和電視加在一起的影響力還要強大」、「我真心認為我們正處於一個令人振奮的時代，我們能站在這個風口浪尖

上，實在是太難得的機會。」

　　身為遊戲音樂作曲者，我們應該欣然接受實驗精神及樂觀態度，這些都是電玩遊戲開發社群裡不可或缺的要素。有時候，我們的工作需要創造新穎的音樂形式以表達個人想法，而這樣的音樂對於革新的藝術形式來說，反而適得其所。我們應該全心全意投身追求創新的表達方式、創作媲美精緻藝術的作品，並確信遊戲開發社群的同行也會傾注全副心力、盡其所能。不過說到打賭……

♫ 資產❽：賭徒精神

　　從來不乏有專家津津樂道成功企業家具備的天生特質，但沒有人的說法能像哈佛商學院教授霍華德‧史帝文生（Howard H. Stevenson）這般直接明瞭。史蒂文生說道：「創業精神就是在追求目前所掌控資源以外的機會。」（Rodrik 2012）對我來說，這句話的意義大概等同於：「追尋成功就不能怕賭點運氣。」

　　遊戲音樂作曲者總是在賭自己的運氣。我們無償創作音樂樣本，只為了說服某位開發商自己是專案的合適人選，因此我們賭注的大多是自己的時間。我們不斷以這種方式賭上時間和努力，就為了能夠脫穎而出、獲得青睞，得到渴望的工作。有時會感覺自己彷彿是美國西部的拓荒者，懷抱著挖到金礦的希望（起碼可以這樣比喻）。

　　此外，我們確實得賭上自己的錢。為了維持競爭力，定期升級、更新並徹底檢修工作室的所費不貲。會晤潛在客戶的出差行程，以及為了更有效爭取工作機會才在最後一刻購買軟體等，這些因素全都加在一起。然而我們的職業並不提供獎金，收入狀況可能每年都劇烈變動。

　　事實上，我們為了能在電玩遊戲產業中生存下去，得要自願拿我們的時間和金錢來做賭注。在我們這群人當中，有人對這種賭注感到緊張，因而每一天要做的選擇可能變得十分痛苦。最好的方式是將每場賭局都視為

遊戲，要冒的風險與獲得的報酬跟我們熱愛的電玩遊戲體驗非常相近。我承認自己也經歷過那種在收入空白期還有大量開銷的厭世感。看到白花花的錢出去卻毫無進帳，感覺總是很糟。但如果從電玩的角度來思考，這樣的選擇就不會那麼令人心痛。我們有時得踏進一場跟大魔王的對戰，即使會耗掉很多生命值（hit point），卻仍抱持終究會渡過難關的希望，帶著豐富的戰利品脫身而出。套用到我們的情況，這場遊戲的戰利品就是能為某款精彩遊戲創作音樂，還有跟一群出色的開發者合作的難得機會。而這也將帶領我們步入下一個階段……

 ## 資產❾：希望成為傑出團隊的一員

　　遊戲開發是一種團隊運動。遊戲開發文化高度著重於人與人的合作。許多遊戲開發公司厭惡一般企業辦公室將所有下屬擠在一個個小隔間裡的管理結構。相反地，他們選擇將人們聚集在開放式的寬廣空間，很方便從背後看到別人的工作狀況、彼此交換意見。這樣的環境促進開放的對話、精神奕奕的團隊合作，以及眾人此起彼落高聲的激烈討論。如果熱情能夠孕育優秀的成果，那麼遊戲開發者很可能就是你遇過最優秀的人群之一。

　　遊戲產業有一項深受喜愛的傳統稱為開發者隨想曲（rant），這在許多遊戲產業的活動上都會進行，其中最著名的是每年在舊金山舉辦的遊戲開發者大會。隨想曲通常妙趣橫生，因此參加人數眾多。我記得有場隨想的參加人數實在太多，人潮擠到了走廊，一大群人就在走廊上席地而坐，聆聽一段看不見的談話。以一場典型的隨想曲為例，知名的遊戲開發者會登上舞台，走到講台前，針對產業中某個爭論議題發出一陣帶著焦慮和盛怒（有時還摻雜污言穢語）的猛烈抨擊。最精彩的隨想曲包括對當前產業習慣做法的嚴厲譴責，預言如果繼續因循不變，將招致厄運與毀滅。

　　這些隨想曲最令我印象深刻的不是講者的激動情緒（雖然激情一點兒也沒少），而是遊戲開發群眾全心全意的熱烈支持。他們的表現並不像是

來聽一場重要會議的同事，而是一群運動場裡的狂熱粉絲，為他們所仰慕的 VIP 運動員歡呼，聲音中滿溢著團隊精神。

出乎意料的是，遊戲開發團隊的成員在專案工作過程中大多都跟同事聚在一起，尤其到了最後關頭，整個團隊為了手上的工作幾乎是豁了出去。這個現象還有個誇張的故事，據說某間遊戲公司在空置的房間裡鋪上床墊，讓團隊成員能迅速補眠，再回到辦公桌前繼續日夜不停地工作（Sheffield 2010，9），這只是眾多征戰故事中的冰山一角。只要明白這些遊戲開發戰士跟工作夥伴相處的時間那麼長，而幾乎沒時間跟家人朋友見面，就不難想像他們把同事當成家人朋友來看待的心境了。

遊戲音樂作曲者的處境呢？我們當中有些人是領固定薪水的 in-house 雇員，長期在隔音工作室裡度過，有點孤立於其他團隊成員之外。其他絕大多數則是公司外部的接案者，盡可能會安排親自到訪，或靠其他方式如電話、電子郵件、閒聊，（近期）還有臉書（Facebook）和推特（Twitter）等各式各樣的社群網站來溝通。無論我們在公司內或公司外部，維持緊密聯繫至關重要。我會在第 8 章更深入討論團隊成員，以及我們在團隊中扮演的角色。

在鼓舞人心的團隊裡工作是難能可貴的經驗，但無論我們人在公司現場還是中間隔了段距離，作曲者總是會有更加融入團隊的好辦法。要記住一點，我們心中要有成為團隊一員的渴望，而不是自外於這項集體冒險活動的獨立供應商。不管對工作本身、還是對遊戲整體品質的影響，我們對於團隊精神的承諾與重視都有很大的裨益。事實上，我們的音樂創作極有可能在團隊的激勵下迸出火花，並增進遊戲的品質。在我心目中，這種由熱情建構起來的完整循環，是這份職業帶來最有意義的額外收穫之一。

那麼，你為什麼想為電玩遊戲譜寫樂曲呢？

我們把之後章節要詳細探討的重要概念很快地瀏覽了一遍。但願上述介紹能幫助讀者先大致認識遊戲產業，以及我們所處的位置。既然我們已經探索過想為遊戲作曲的可能原因，以及在遊戲產業中可以成為資產的人格特質。現在我們該提出的問題是，我們投注的心力重不重要？音樂對遊戲重不重要？

研究員凱倫·柯林斯（Karen Collins）在其敘述遊戲音效歷史的論文〈從小小晶片到大受歡迎：電玩遊戲音樂改弦更張〉（From Bits to Hits: Video Games Music Changes Its Tune）當中寫道：「隨著聲音技術過去三十年來的進展，它在遊戲中的作用也提升了。音樂原先只是簡單好記的廣告噱頭，用來賺取遊樂場裡那些毫無戒心路人們的錢財，後來卻竄升為遊玩體驗過程中不可或缺的一部分。」（2005，4）

遊戲發行商美商藝電（Electronic Arts）全球音樂與行銷執行長史帝夫·許努爾（Steve Schnur）形容遊戲音樂是「遊戲產生情緒反應的原因，這是一、二十年的前遊戲所欠缺的。」（Schweitzer 2008，AR31）

「電玩遊戲愛好者十分在乎遊戲中的音樂」身兼明尼蘇達公共廣播電台古典音樂台主持人暨明尼蘇達廣播電台 Podcast 節目《最高分》（Top Score）製作人的艾蜜莉·里茲（Emily Reese）在討論電玩遊戲音樂時說道這麼說道：「電玩遊戲音樂絕對影響並形塑著你做為玩家的幾乎所有決定。」（Child 2012）

遊戲音樂很重要，而且隨著每款新遊戲的發行，我們的投入也有更重要的意義。遊戲音樂作曲是種既迷人又困難，卻也獲益良多的職業。做為遊戲音樂作曲者，我們加入的是一個由叛逆者、狂熱者、和天才組成的社群。這些超有創意的人們在推出的每一款遊戲當中，大肆展現我們想像不到的驚奇。他們的遊戲點亮我們的電腦與遊戲主機螢幕，就好像新奇煙火為了帶給我們的娛樂和喜悅，從點點的火星裡迸發開來。希望這些遊戲的

靈感星火能跟我們自己的靈感交融，我們的音樂也將為他們的煙火表演增添全新色調。

下一個章節，我們會討論可以運用的創作工具，試著盡可能創作出最有效果的遊戲音樂。

02 作曲者的創意技能

我家角落的小擺飾當中有一支大羽毛筆，令人印象深刻的棕色羽毛，純粹做為裝飾。我時不時會端詳著這支羽毛筆，想像歷史上那些偉大作曲家握著羽毛筆奮力譜曲的樣子，再接著開始我在工作室的創作行程。這間工作室充斥著按扭和閃爍信號燈，倒不如說我是在美國太空總署（NASA）工作。

身為當代作曲者，我們不得不經常提醒，自己的主要工作不是操作按鍵就好，構成作曲家身分的也並不是我們的專業技術知識。我們擁有能夠從把音樂靈魂從機器核心裡勸誘出來的天賦。在懂得使用電腦之前，我們早已能憑藉著一套技能、以恰到好處的組合創作出旋律、和聲和節奏，來喚起聽者的情感與難以忘懷的聽覺體驗。接下來，我們就要談談這些技能，以及一位有抱負的遊戲作曲者該如何才能最有效建立並充分地運用這些技能。

🎵 音樂教育

第一位登上美國紐約大都會歌劇院（The Metropolitan Opera）的女性指揮家莎拉·考德維爾（Sarah Caldwell）曾經建言：「盡己所能，從任何

人身上、在任何時間學習任何事物。」（GoodReads 2012）有鑒於音樂教育對作曲者生涯的重要性，我們欣然接受考德維爾的意見。在我的經驗中，某些最寶貴的知識會源於意想不到的地方，所以重點是，不管在任何情況下都要有學習的渴望。

對有志成為作曲者的人來說，接受音樂教育的管道有三種。我們就來探究這三種管道的優點與缺點。

🎵 正式教育機構

對有志成為作曲者的人來說，深造音樂作曲是滿常見的傳統管道，從中可獲得極寶貴的技能與經驗；然而，教育機構的選擇卻令人困惑。儘管有些學校會在原本較為傳統的作曲學程底下開設遊戲音樂課程，但目前沒有專門的電玩遊戲作曲學位。這些開設遊戲音樂學程的學校包括伯克利音樂學院（Berklee College of Music）、耶魯大學、紐約大學、和新英格蘭音樂學院（The New England Conservatory of Music）等。這些學校會授予嚴謹的理論與基礎作曲技巧，學生的音樂作品也有許多經由校內樂團演出的機會。

選擇兼具完備音樂學程與電玩遊戲設計課的高等教育機構可能有一些優勢。在這裡，有抱負的遊戲作曲者和校內同樣胸懷壯志的遊戲開發者可以一同合作。將抽象知識付諸實踐的機會是相當難能可貴的。如果可以接近仍是學生的遊戲開發者，或許會相當有利，因為他們可能需要借用我們的技能。事實上，音樂作曲技能對學生環境來說，有時相當關鍵，尤其是僅開放給大專院校學生的遊戲開發比賽，例如微軟贊助的潛能創意盃（Imagine Cup）、獨立遊戲節學生亮相展（Independent Games Festival Student Showcase）、以及「敢於數位」（Dare to Be Digital）電玩設計競賽（學生團隊將角逐由英國影視藝術學院（the British Academy of Film and Television Arts〔BAFTA〕）所頒發的「最值得關注獎」（One to

Watch）。為了具備更強的競爭力，這些學生團隊需要一位作曲者將他們的參賽作品帶往更高的境界。

即使沒有這些考量，當我們在這些大專院校間舉棋不定時，別忘了我們對教授的個人看法也相當重要。他們會影響我們對所選專業未來發展的理解，他們的主觀看法和美感可能影響我們未來的創作生涯。我們可以藉由聆聽教授的作品來增進對他的了解，也可以閱讀他們發表的學術論文並且上網研究。攻讀學位是一項非常嚴肅的任務，但它也可能讓專注投入的學生得到豐厚回報，一來充實了自己，二來也有各種機會與將來的遊戲開發者相遇。

話雖如此，許多在遊戲作曲領域有所成就的人其實並沒有音樂作曲學位。他們有些人擁有器樂演奏學位，有些人則是在搖滾樂團或電子流行音樂界發光發熱後才開始從事遊戲作曲；還有的人在全然不同的專業領域取得學位後，才在遊戲作曲工作上獲得成就，並因此找到他們對遊戲音樂的熱情。有完備扎實的音樂教育，但沒有獲得正式學位，這種情況有可能發生，卻也較為困難。另外兩種獲得知識的主要途徑，一為私人授課，一為自主引導學習（又稱為自學）。

 ## 私人授課

私人作曲課程的優勢來自於充足的教室軟硬體設備，再加上一對一的指導。然而，要找到一位兼具知識、經驗與熱忱的老師來教授這樣的課程可能頗為困難。對於鄰近大學或藝術學院、有地利之便的人來說，可以報名上述教學機構教授開設的私人課程。否則，就需要孜孜矻矻、透過當地資源來尋找符合需求的老師。對我們之中的某些人來說，私人授課是為了彌補我們目前學習過程中仍欠缺的特定不足之處。在這樣的情況下，私人授課很可能是一個沒有辦法中的理想辦法。

舉例來說，我擁有第一台電鋼琴時才十幾歲，那時候我已經在鋼琴與

聲樂這兩方面接受了良好的教育，正準備迎接下來的作曲傳統教育。但這些都無法幫助我運用這台新電鋼琴進行創作。這台電鋼琴有絲綢一般的黑色拋光表面，相當漂亮，之前一直展示在當地一家樂器店的門面。我驚嘆地盯著它上面許許多多的按鍵，隨機戳了一些按鍵，操作了一下滑桿，接著再端詳那塊閃著柔和光芒、裝在琴鍵上方的液晶螢幕。我不知道我在做什麼，但我無比開心，這了不起的現代奇蹟讓我有能力以作曲者的身分，朝著未來勇往直前！

這台電鋼琴的配件有一條標記著 MIDI 的特殊五芯電線，和其他標記著 TRS 的音源線。我完全不清楚這些字母代表什麼（TRS 端子〔tip ring sleeve 尖、環、套〕是常見的類比音源線接頭；MIDI 音樂數位介面〔musical instrument digital interface〕會在第 12 章討論）。另外，我還得到一台樸實無華的混音器（我以為憑直覺就能摸透），和一個更神祕費解的設備「機架模組」（rack module）。這個神奇的東西會以某種方式跟電鋼琴交流，共創一個有更多聲響的世界，讓我能將這些聲響運用在作品中。我當時興奮不已！但之後，當我坐在家中的地板，身旁四處攤著七零八落的新戰利品，那股興奮感緩緩消退了。在我先前的學校教育中，我缺乏對眼前複雜難題有所準備的訓練。我原以為，這些新奇有趣的玩具會帶著我這樣嶄露頭角的作曲者開啟一個意想不到的世界，但我當下無法想像自己有能力操作這台電鋼琴，更別提要靠它創作任何東西。

我很幸運能夠跟著一位本地的作曲者學習。這位音樂老師本身也在音樂行工作，以投資自己的愛好。他豐富的資歷積累出精彩的課程，內容涵蓋科技與作曲。從這些課程中，我初次意識到一個多年來一直存在的根本事實：

當我們把任何一種新技術運用到創作過程中的時候，它會讓整個過程發生本質上的改變。

我在學習跟我那台簡陋的電鋼琴互動時，才開始理解這個想法。經由電鋼琴記憶體發出的各色聲響，加上中型音序器多聲軌的局限性，迫使我

只能專注於手邊工具能做到的事情。過去這些年，我擴展了那些工具，並慢慢建構起我現在的工作室模樣。我觀察自己創作風格，因應我使用不同樂器的性能差異，出現細微的轉變。

這對作曲界來說並非新的概念。從古至今，每當有新的樂器問世，為其譜寫的作品便接踵而至。而隨著既有樂器的改良，及其性能的拓展與提升，作曲者也會調整自己的創作，以求能利用樂器改良後的潛能。今日的主要差別在於樂器改變的速度，以及現代音樂引進、改良和實踐這些改變的速度。我的老師是一位兼具作曲者與技師專業技能的良師，我衷心感謝在起步時能遇到這樣一位老師。他完整的介紹，引領我認識這樣的作曲模式，幫助我奠定基礎，讓我得以在正規課程與非正式的環境中持續學習，慢慢累積、完備自身能力。

私人授課有太多令人讚嘆的好處，而作曲者想來似乎也能以此方式獲得完整的教育。然而，私人授課所費不貲，所以還有另一個管道可以考慮。

🎮 自學

自學也許是最有挑戰度的選擇，但我們這些精力充沛又主動積極、能在不受監督或外部動機驅使下達到目標的人，可能會受這種學習方式所吸引。事實上，在最初投入遊戲作曲時，這些特質是相當可取的（做為獨立接案者尤其如此）。我們大多數人的職業生涯會以自營商身分度過，而主動積極的人能成為出色的企業家。

植松伸夫（Nobuo Uematsu）是電玩業界享富盛名的自學作曲者之一，他沒有上過任何樂器課程，也沒有在正式機構接受過音樂教育，卻能攀上電玩音樂領域的頂峰。他的事業起步很單純，當時在東京一間音樂租賃店工作，晚上與三五好友碰面，互相分享他們對未來的遠大夢想。他的其中一位友人碰巧在一間叫史克威爾（Square）的遊戲公司擔任雇員，她邀請植松為公司正在進行的一些專案創作音樂。植松當下就同意了，卻沒料想

到這份工作並不僅僅是短期的副業。在合作超過五十款遊戲後，植松儼然成為遊戲社群中的傳奇人物（Mielke 2008）。

幾年前，我參加了一場電玩音樂的演奏會，其中許多曲目都來自植松最受喜愛的作品。相較於其他類型的音樂會，電玩音樂演奏會的體驗是無與倫比的。裝扮得五顏六色的遊戲角色在參加者之間閒晃，他們可能也是付費觀眾，不同的是他們受到鼓舞而打扮成自己最喜愛遊戲中的男女英雄。這個場面彷彿是成年人的「不給糖就搗蛋」活動，這些人懷抱著孩子般的期待與興高采烈的心情來參加活動。大部分參加這場管弦音樂會的聽眾都像在搖滾區一樣情緒激昂，很難維持聽眾席的沉穩氣氛。每首曲目一報出來，就響起高昂的歡呼聲，這些叫喊隨著辨識度最高的主題音樂，一波波不斷響起。當開始演奏較為緩慢、有情緒感染力的曲目時，全體觀眾舉起手機來回揮舞著，手機螢幕照亮了他們每個人的臉龐。每換一首曲目，就會在群眾間掀起一陣陣的激動情緒。不過，觀眾心中暗忖著對終曲的興奮期待：音樂會的主菜。

儘管我是在多年前參加這場以植松作品為終曲的音樂會，當管弦樂團為終曲演出做準備之際，熱烈期待的心情我依然記憶猶新。當終曲前奏揚起，狂熱情緒也開始逐漸累積。隨著躁動不安的管弦樂編曲展開，在懾人的不協和音和豪壯動人的號召聲交替出現時，音樂衝向所有人都預期將會到來的結果。聽眾隨著歌手拉高的聲音，也發出震耳欲聾的吼聲，幾乎淹沒了合唱團唱出的遊戲反派之名——賽菲羅斯（Sephiroth）。這首曲子正是遊戲《最終幻想 7》（Final Fantasy VII）的高潮曲目《片翼天使》（One Winged Angel）。這款遊戲於 1997 年發行時轟動國際，鞏固了這位日籍自學作曲者的名氣。上面描述聽眾在音樂會上的反應其實稀鬆平常，植松的音樂在世界各地演出時都獲得相近的成果。他的事業與巨大的成功證明了，自學者在電玩遊戲界也能闖出一番成就。

話雖如此，自學不是一條容易的路。自學作曲者在無人指引的情況下，反而找到最豐富可靠的資源，成為最大優勢。而反覆嘗試摸索的煎熬，對

自學者造成的困擾可能更加頻繁。因此，獨立學習者必須有強烈的閱讀渴望，而且要有能力內化抽象的知識、並轉化成實際的應用。自學作曲者透過書籍和自己與生俱來的能力獲取專業知識、聆賞傑出的音樂作品並辨識其優點，潛入表層底下探究作品的背後機制。事實上，無論我們是自學，還是透過私人課程或正式機構來獲得知識，能夠以聽覺剖析聽到的聲音是一種無價的技能。於是，我們來到下一個話題。

 ## 音樂賞析

　　談到大學與高中課程的音樂賞析課程時，我們很可能都聽過這個論題。音樂賞析的課程脈絡大多會按照時間順序來概述，旨在將偉大的音樂作品放入歷史框架中討論。而我們的討論重點則是，音樂賞析是一種能聽到顯而易見表象背後機制的能力，也就是能夠領略在表層之下正在運行的事。

　　1939 年，作曲家阿隆・柯普蘭（Aaron Copland）在《音樂要聽的是什麼？》（What to Listen For in Music）書中簡明扼要地總結了此一概念。柯普蘭提出兩個問題：

1. 你聽得到一切正在進行的事嗎？
2. 你能真正敏銳地覺知聽到的一切嗎？

　　這些問題深奧難解，需要一番內心的探求。偏見有時會阻礙真正的感受力，在這種情況下，我們必須擺脫自己對特定音樂類型的忠誠度。當聽到自己喜歡的音樂類型時，我們很清楚自己的喜好，但這些偏好會干擾我們真正的聆聽能力。假如我初次聽到一首曲子，我會儘量保持中立，不擁護任何特定的音樂類型。無論聽到的是鞭擊金屬（編按：thrash metal 又稱鞭笞金屬，主要使用一種用於節奏吉他的推進性敲擊方法來彈奏，具有很強的攻擊性）、具象音樂、管風琴賦格曲、或是青少年流行音樂，我都希望我的雙耳做好準備去聆聽。

　　就我看來，這是做為遊戲作曲者必不可少的技能。我們從不知道會被

要求實現什麼樣的音樂類型，而且有時候還會發現自己手上的專案需要數種以上音樂類型。我們無法以自己討厭的音樂類型做創作。這時要不拒絕工作，要不就先不顧情緒，去聆聽那個類型中讓我們感興趣的某個音樂元素。假設我們聽得夠仔細，總會有某個技巧或效果能激起我們的興趣。因為我們是作曲者，音樂本身就能令我們著迷。我們忍不住在任何音樂類型中找出某個巧妙的音樂核心。確切來說，我們應該把整個過程視為充滿樂趣的尋寶遊戲。

知道了這些，我們就能不顧音樂的本質為何，全副心力投入聆聽音樂作品的任務當中。在聆聽錄音作品時，我個人較喜歡使用高音質耳機，以感知那些用喇叭聽時不易察覺的細節。聆聽的第一步，我會先嘗試將音樂編曲的方式區分出來，找出不同樂器並專心傾聽各種樂器的活動。而以大部分的立體聲錄音來說，樂隊中的個別樂器會設在立體音頻譜的特定位置，範圍涵蓋極左到極右。立體聲配置對於準確定位出這些個別組成要素的位置，幫助甚多；空間關係也有助於區分出混音中的各個元素，使我們注意到個別樂器中的節奏與音高。

至此，我會先退一步來查看更全面的情況，就像欣賞點描法油畫時，為了看清楚點狀顏料組成的形狀，而向後退一樣。以這樣的角度去聆聽，音樂的基礎與結構，連同速度的選擇、情緒效果、音色、技巧與手法都開始變得明顯。這樣的聆聽時間在達到最佳效果時，讓我感覺彷彿望著一張建築藍圖，不僅顯示出結構設計，也展現此結構設計預計的落實方式——其核心理念。

雖然讀譜確實也能局部地達到上述成效，卻可能無法傳遞情緒的反應，協助我們獲得聽音樂時所追尋的音樂啟發。況且，許多我們可能想要讀譜的樂曲，並未出版任何樂譜。這也是為什麼我們應該試著訓練自己的聽力，使其敏銳、客觀且好奇的另一個原因。

討論這個主題之際，我們稍微談一點屬於比較正規學科的聽力訓練（ear training），以及它能如何有效實踐於電玩遊戲作曲者的創作過程當

中。聽力訓練一般定義為一門學科，我們藉此獲得以聽覺辨識音樂元素的能力，包含音程、和聲、音高、節奏和音樂結構的其他基礎要素。這是令人嚮往的優秀技能，我懷疑我們當中有不少人是在第一次學習樂器，並開始在樂團演出時，開始認識聽力訓練。若我們幸運能擁有與生俱來的音樂敏銳度、知識或才能，就更容易自然而然地掌握這些概念。我打算縮小討論的範圍，將焦點放在音色這個概念上，因為我認為它在遊戲作曲者的創作過程中別具意義。

音色的定義涵括許許多多聲音的特質，舉凡音高、起音、衰減、頻率、泛音、顫音等等。有關音色定義的討論可能會變成一個複雜又耗費心力的過程，所以我們讓事情簡單一點，直切重點。因為有需要，我們把音色定義為，將某一聲音與其周遭聲響區別開來的內在特性。舉例說明，一支長笛和一把小提琴分別演奏相同音高、相同響度、並持續同樣的時間，我們的耳朵仍能分辨長笛與小提琴的不同，其中原因就在於每種樂器都有不一樣的基本音色。音色的概念可以套用在一組合成音，例如方波和正弦波，甚至是一組非音樂的聲響，例如靴子踩在混凝土上和樂福鞋踩在木頭上的聲音。不同的聲音，我們的耳朵能立即辨別它們的差異。

聆聽時專注於音色，會進一步增強我們聆賞新曲時的感受力。在我們試著從聽覺上剖析一首樂曲並判明其結構時，音色提供很大的幫助。不過除此之外，音色還有應用在遊戲作曲者創作過程中的實際層面。一般來說，我們真的會拆解自己的音樂，就好像我們在心裡檢視樂曲時把其中元素一個個拆解開來一樣。遊戲作曲者有時會被要求將自己的作品真的拆解開來，以期能組織成互動式的結構。在此先不過分深入之後要探討的主題，我希望強調的是，了解音色能幫助遊戲作曲者去組織自己的作品，以利遊戲的聲音引擎如我們所願地去拆解與重組聲音。

各種不同樂器的音色決定了他們在樂團中的位置。審慎精明的作曲者對樂器進行編排，使其音色落在作曲結構中指定的位置，各種音色就像一片片拼圖般協調地組合起來。但當我們拆解曲子時，零散的拼圖從它的基

本架構中剝離，變得無依又脆弱。對音色有透徹的了解，有助於避免這種情形。當我們意識到作曲中的某些分段（subsection）可以從整體當中分離出來，便能重新進行組織，使其達到令人滿意的平衡音色。為了這個目標，我們可以謹慎採用一些稍微「暗淡」的音色來建立用來支撐的基礎，再加上「明亮」的音色為作品分段帶來活力。

假如這個概念看來很難理解，別擔心，在第 11、12 章會更詳細討論關於互動性（interactivity）的議題。現在，我們只要考量音色在遊戲作曲者創意思考過程中所具有的獨特作用，它幫助我們更深刻地理解自己和其他作曲者的作品。

在敏銳聆聽這個主題之外，我想順帶提一個重要（有時也頗具爭議）的習慣做法，就是利用參考作品。過程中需要將一首暫定的音樂作品置入某個視覺媒體中（如電影、電視節目、電玩遊戲等）。任何參與其中的人都明白這些既有的音樂不會真的獲准用於成品當中，只是暫時置入，以便在有畫面、音效、對話等其他特徵的襯托下，測試各種音樂風格。當我們被要求模仿參考曲目的結構與氣氛，這個做法就成了我們作曲者所要關注的問題。

有些作曲者對此反應相當消極，原因可以理解。每當我們被要求模仿他人，創作自由便受到限制。不過我們也應試著了解為何會有這樣的要求。參考曲目的音樂風格成功置入視覺媒體作品，並且在音樂文本中經過完整測試，最後證明其效果。對製作公司來說，要求作曲者創作類似的作品是將風險最小化的有效方法。而且，對專案團隊中沒有音樂背景或具備任何音樂語彙的人來說，參考曲目能夠迅速傳達他們想要（卻難以用言詞表達）的音樂特徵。

專案統籌（project supervisor）提供我們參考曲目的用意就是在要求我們創作某一特定類型的音樂作品，並開出明確的結構需求。然而這絕不是要我們去複製參考作品。我們只是得到一些規則，要在其中發揮創意。現在是檢驗我們學習客觀聆聽到什麼程度的絕佳時機。

用來拓展音樂鑑賞能力的敏銳聆聽技巧，同樣能運用在這些參考曲目上。我們無需擔心自己在努力了解全部的參考曲目後會太受影響，反而有可能在仔細檢視後，自然迸發出許多可行的創作方法。這些方法可能包括演奏技巧的改變，或是能夠同時保留該音樂風格的內在衝擊力，又讓我們可以充分表達自我的其他結構選項。事實上，這個任務的最大障礙是我們會對自己必須參考他人作品而感到挫敗。但只要我們暫時放下情緒，整體的創作經驗將因此得益，帶動作曲者的個人成長。參考曲目給予溫和而不權威的指引，我們能視其為音樂風格的導師。

關於參考曲目還要再提一點：有時候，多勝於少。當我們從統籌人那裡拿到一首音樂氛圍十分明確的參考曲目，再多找找其他的參考，我們會有更大的創作自由。在這條自闢的蹊徑中尋找其他參考曲目時，應該集中在那些跟遊戲公司提供曲目有著某些共同點的作品，這有助於我們從更寬廣的脈絡中理解音樂的風格，做為一個音樂類型（genre）而不是單一作品。第一次從業主那裡收到初步的參考曲目，仔細客觀地聆聽之後，我們可以問自己幾個問題，像是：「這能讓我想起其他我曾聽過的音樂嗎？」、「這能算進任何一個有公定形式與結構的風格類型嗎？」回答完這些問題，我們便能找到業主提供曲目以外的其他作品，期許自己在發揮原創精神的同時，仍能符合專案的需求。

 ## 音樂技能

決定靠創作維生之前，我們大多數人都是樂手。起初，音樂的魅力引導我們在孩童階段學習至少一種樂器，之後萌發念頭，我們開始想像自己有能力創作音樂。而我們大部分人最先學的樂器都是鋼琴。

鋼琴就其本質來說，對作曲者的創作過程幫助極大。鋼琴寬廣的音域，以及能同時彈奏多條獨立旋律線的能力，造就鋼琴成為實驗音樂構想的絕妙工具，而實驗結果可以編配給不同樂器組別。作曲家伊果‧史特拉

汶斯基（Igor Stravinsky）在其同名自傳中描述到，他小時候喜歡即興彈奏鋼琴，不喜歡練習上課的內容。長大以後，史特拉汶斯基向他的老師，作曲家尼古拉‧林姆斯基－高沙可夫（Nikolai Rimsky-Korsakov）問到，自己總是在鋼琴上作曲正不正確？林姆斯基－高沙可夫回答他：「有些作曲家在鋼琴前進行創作，有些則不用鋼琴。至於你，你將在鋼琴上創作。」（Stravinsky 1936，5）過去，許許多多作曲家都效仿這個做法，或許這也是為什麼在視覺媒體的音樂創作領域中，電鋼琴一直備受喜愛的原因。

鋼琴家何其幸運啊！所有為作曲者創造的工具和技術，根本上也滿足鋼琴家的技能需求。大部分音樂軟體的設計都是用來簡化鍵盤手的演奏方法。如今不會演奏鍵盤樂器的人還是可以操作這些科技產品，卻也更加困難。若想好好利用這些軟體套件的功能，我們到頭來仍必須學會彈奏鍵盤樂器。

好消息是，有些不是主修鋼琴的人並不需要培養精湛的演奏技藝，只要有基本的能力便已足夠運用所有可取得的工具。大多數的軟體應用程式都提供充足的方法，只要我們願意碰一碰那些鍵盤（就算很笨拙），不擅於鍵盤演奏的音樂人還是能完成他們的工作。

我們之中那些並不精通鋼琴的人，則會同時面臨截然不同的好處，以及持續不斷的障礙。吉他手擁有非常商業化、便於行銷的技能，就是一例。在所有最得益於吉他聲音的音樂類型中，吉他手作曲者明顯具有優勢。以前吉他手在使用數位音樂工作站軟體時有許多障礙，但隨著過去幾年一些吉他控制器設備的推出，吉他手也能享受以前只有鍵盤樂器才有的好處。話雖如此，這樣的樂器使用方法還是會帶來一些重大的演奏缺陷。所以，除非樂器廠商能使科技臻於完善，最好還是繼續維持鍵盤彈奏的技能。

上述情況同樣適用於許多其他樂器控制器，包含模擬弦樂組、木管組、和銅管組演奏方法的模組。這些裝置可以做為音樂軟體的主要操作器，但就如同吉他控制器一樣，木管、銅管、和弦樂控制器也有十分明顯的侷限性。我的看法是，比起能即刻將現場弦樂、銅管、或木管音軌錄進作品當

中的莫大好處，這些缺點顯得微不足道。

　　為視覺媒體創作的作曲者通常就像是提供全方位服務的商店一般。除了在電玩遊戲產業中被稱做 3A 的那些大型預算專案之外，我們接下的大多數工作都沒辦法支撐我們額外負擔聘請樂手的開銷。因此培養並提升我們個人的音樂技能就變得極為重要。確切來說，如果能夠精通一種主要樂器和一種輔助樂器，會非常有幫助。光是在錄音當中多加一種現場演奏樂器，就能為樂曲打造一個具有深度及感受的世界。以我自己為例，我的專長是以鋼琴為主、聲樂為輔，我是受古典音樂訓練的聲樂家。我透過許多方式來運用輔助樂器，像是製造氛圍的獨唱，或是在華麗的合唱編曲中多次疊錄（overdub）自己的聲音，以達到交響合唱團的效果。我聽過其他作曲者以類似方法疊錄自己的樂器。有一位作曲者疊錄自己演奏的小提琴樂音，直到出現管弦樂分部的遼闊感。也有其他作曲者疊錄不同吉他的演奏，以模擬搖滾樂團的效果。現場樂器演奏的疊錄是作曲的強大工具，也是我們應該持續投入心力的音樂技能，更是我們成功的關鍵。

 音樂理論

　　對音樂理論的了解，給我們一套為自身職業量身訂做的思考準則，幫助我們發揮自己的創意。一般來說，音樂理論的研究必定包含音樂記譜法、音階的種類與和弦聲位、旋律與和聲的概念、非旋律裝飾音、半音體系，以及能在學術與實踐層面啟發我們理解音樂聲響的其他議題。對任何領域的作曲者，不管是從創作現場演出的作品到視覺媒體音樂（例如電視和電影），研究音樂理論都有益處。然而身為遊戲音樂作曲者，我們能將自己對音樂理論的了解運用在我們學科範疇內的獨有任務當中。

　　音樂領域中有某些概念對遊戲作曲者別具影響力。我會先假設我們都接觸過這些概念，之後我會在第 10 章〈遊戲中的線性音樂〉、第 11 章〈遊戲中的互動音樂：生成音樂〉及第 12 章〈遊戲中的互動音樂：音樂資料〉

詳盡說明這些概念在電玩遊戲裡的應用。不過現在，我先在此簡短解釋一下。

　　主題（theme）與變奏（variation）是我們必須全盤了解的重要概念。一如跟我們相對的影視專業人員，身為遊戲音樂作曲者的我們有時候會創作一些旋律來象徵重要的角色、特殊事件或特定地點，而這些旋律主題可能在接下來的樂譜中反覆出現，且有時會是變化的型態，稱為變奏。這個做法不會讓我們的作品特別有別於影視作曲者；但在電玩遊戲中，我們經常利用主題與變奏來向玩家傳達訊息。某些音樂主題是用來告知玩家他們即將成功，或已經抵達心中的目的地。在遊戲裡運用主題與變奏手法的另一個特徵則表現在循環樂段（loop）的使用上，它增強了一首樂曲的音樂多樣性，並且在樂曲反覆時減輕重複的煩膩（第 10 章會再進一步討論）。

　　音樂理論的其他概念通常也對電玩音樂創作有特別的影響。以某些遊戲（特別是競速類遊戲）為例，特定樂曲的速度會受制於遊戲本身，遊戲音樂的速度能自由地隨玩家的行進放慢或加快。速度的變幻莫測帶來了挑戰，因此作曲者必須預測這些變化可能產生的效果。了解音樂速度對聽眾有何影響，及其如何對應到整個音樂理論的框架，都很可能有助於作曲者解決這些難題。

　　對位法（counterpoint）也能以獨特的方式應用在電玩遊戲的結構，尤其是當我們將其運用在名為垂直分層（vertical layering）的互動式音樂系統當中。在這樣的情況下，對位段落的個別聲部能夠相互脫離，並在遊戲過程中分開呈現，待之後符合遊戲內的特定標準再重組起來。因此重要的是，將個別的對位聲部視為彼此關聯，且就強度方面來看，視其為獨立的個體。這個概念將在第 11 章詳細討論。

　　音樂理論的研究不斷推進。隨著新的發現灌入龐大知識庫，作曲者在解決創作遊戲音樂的難題時有了新選擇。舉例來說，《超級瑪利歐 64》（Super Mario 64）運用了一種稱做「謝帕德音階」（Shepard Scale）、非常有效的音樂錯覺手法。它的效果相當於音樂上的艾雪（Maurits

Cornelis Escher）無限上升階梯畫作。如同那無止盡的階梯一般，謝帕德音階的音符似乎永遠在向上行進，但音階似乎又從未比開頭時更高。這樣的效果來自於疊加不同的平行八度音，每個聲部線條分別淡入和淡出，形成毫無停頓的永恆移動錯覺。《超級瑪利歐 64》把這種效果用在遊戲主角馬利歐奔上無止境階梯的情況，創造出既往上卻又在原處不動的強烈感受。無論瑪利歐爬得多高，他永遠無法成功登頂。

這是謝帕德音階在電玩遊戲框架中一次明確又直觀的實際案例，而這個技巧也能廣泛應用。上升的謝帕德音階會帶來戲劇張力不斷加劇的無盡感受，這對於在高峰時刻反覆循環的樂曲來說相當有用。同樣地，下降的謝帕德音階可以營造無限下行、令人苦惱的感受。由於這種遊戲時刻的實際長度可能取決於玩家，使得遊戲作曲者把謝帕德音階視為能對應這種情況的誘人選擇。

當代音樂理論包含了其他一些從較近代實驗中產生的概念。機遇音樂（aleatoric music），也可說是一種是將部分要素交由機遇決定的音樂，對電玩遊戲作曲領域有相當巨大的影響。在這種曲式（music form）中，表演者可以隨心所欲以任何序列來編排樂句，或在各個預設段落中不受限制地即興表演。有時候這種即興會產生大幅度振動的聲波——上下起伏的音叢帶來不安效果。這樣的編排方式近來很常運用在恐怖遊戲中，很有效地營造適當的不安情緒上。不過，這種方法也用於電視和電影，所以沒什麼獨到之處。

電玩遊戲開發者找到這個技巧的新用途，將機遇構成模型運用在生成式音樂（generative music）上。這個概念簡單說就是，在生成式音樂中，電玩遊戲本身可能擔任了表演者的角色，並以難以預測的方式觸發預設、且通常取決於遊戲進展狀態的樂句。由於將隨機元素編入作曲是此一設計的基礎原則，因此最終產生的音樂構造可視為機遇式的。這個技巧將在第 12 章詳細討論。

全面熟悉音樂理論，可幫助電玩遊戲專案發展高階的音樂策略。在此

一情況下，知識有益於作曲者，以及遊戲專案中直接負責監督音樂的團隊成員。遊戲專案的音樂設計文件須全盤考量到底是線性還是互動手法最能與遊戲過程相得益彰，以及什麼樣的音樂技巧能產生最佳效果（是用單純互動模式，還是縱橫交錯的線性構件）。音樂設計文件的作者要是不能掌握音樂理論的核心概念，就可能冒著風險制定出不實際的專案音樂策略。

當音樂理論的研習到了方便應用的程度，對我們這些遊戲作曲者很有幫助，包括一開始的規劃階段到每天的日常工作。話雖如此，我們也要顧慮自己對音樂理論的鑽研有可能變得汲汲營營。我們可以思考印象樂派著名作曲家克勞德‧德布西（Claude Debussy）的觀點，他告誡我們：「理論並不存在。你只須聆聽。開心愉悅即是法則，我全心熱愛著音樂。正因如此，我試圖把它從扼殺它的貧瘠傳統中釋放出來……音樂永遠不會受禁錮、或成為學術藝術。」（引述自 Shapiro 1981，268）

電玩遊戲開發仍是十分年輕、實驗性的領域。遊戲開發社群的技術與藝術部門透過創造新的工具與技術，不斷推陳出新。當新遊戲變成有力的成功典範，會激發遊戲產業意欲迎頭趕上的野心與知識。業內的藝術與技術部門執行者不斷因應周遭發生的各種變化來比較、評估自身技能。瞬息萬變的環境催生出「不學則亡」的理念，成為推動這產業進化的原型。電玩作曲者是社群裡不可或缺的一分子，我們受到的影響與全體同仁沒有兩樣。但「不學則殆」的刺激與困難，則迫使我們得捫心自問一些更深入的問題。我們應該放任電玩媒體善變、互動的特性催促我們遠離音樂理論的規則嗎？當音樂規則與遊戲需求相悖，我們應該毫無顧忌打破這些規則嗎？我們所選的這份職業會在兩股相對力量中做出決擇、取得折衷辦法。我們需要一併接受，並同時背離音樂理論的引導，進行嘗試，也許就能創造出新的模型，擴展音樂學術界已確立的原則。

🎵 作曲經驗

　　本章已經討論了許多對遊戲作曲者相當重要的技能，以及許多能培養這些寶貴個人資產的方法。討論範圍從音樂教育的好處（無論正式或非正式），到精通一種主要（以及輔助）樂器的重要性、仔細聆賞音樂並從經驗中學習的能力，再到擁有音樂理論基礎的好處。然而，這些經驗都無法提供跟實際作曲經驗一樣可以學到珍貴技能的機會。對上進的作曲者來說，取得作曲經驗就如同一趟令人精疲力盡、艱難而漫長的攀登歷險。每個人的旅程不同，因此我能解釋這個觀點的方式唯有跟你們分享我在遊戲產業剛起步時的經驗。

　　我一開始並非遊戲作曲者。我在全國公共廣播電台（National Public Radio）工作了十年，為一個廣播劇集「廣播故事」（Radio Tales）創作音樂。當我在玩初代《古墓奇兵》靈光乍現的那個時候，對於如何把遊戲音樂創作這個模糊的企圖轉化成正職的辦法根本毫無頭緒。在那個階段要轉換工作跑道令人害怕。起初我四處打探，積極尋覓在這個新領域獲得經驗的各種機會。

　　我在電玩遊戲界的第一份工作，是為一間剛創業的小型遊戲開發公司服務。該公司正在創作一款未來主義的格鬥遊戲，遊戲中有許多機械戰士。這個專案需要我創作五首高科技舞曲風格的音樂作品。我當時對創作遊戲音樂幾乎一無所知，所以整個過程相當痛苦折磨，我匆匆挑選培訓課程，同時還要趕上專案的截止日。那些開發人員對他們想要的音樂很有想法，而這份遊戲工作的修改過程讓我見識到許多合作過程中的嚴酷考驗。在打了許多通電話、發了不少電郵，以及後來交出了眾多音樂提案之後，開發團隊總算批准了我為其專案所提供的作品，然後領到我在遊戲業的第一份薪水。我當下無比興奮，不幸的是，這款遊戲並未發行。這在獨立遊戲開發界司空見慣。我在結束專案離開時，獲得了寶貴的工作經驗，並且為自己正式成為在職的電玩作曲者感到得意；然而，我依舊沒有真正的專業作

品認可。

　接著我為了在遊戲業脫穎而出所做的努力似乎較為順利，起碼一開始是如此。我設法成為一款大型多人線上角色扮演遊戲（massively multiplayer online role-playing game，簡稱 MMORPG）專案的作曲者。當時，這款遊戲還沒有發行商，儘管初出茅廬的開發團隊對找到發行商抱持高度希望。他們雇用我為其創作音樂，在閱讀詳盡得令人印象深刻的遊戲設計文件（game design document）時，我幾乎壓抑不了內心的興奮。他們提出的這款遊戲乘載著史詩般壯闊的眼界，及理想主義式的雄心壯志。這就是我的夢想中的工作，而我對此滿腔熱血。

　我嘗試運用了疊錄技巧，將自己的聲音疊錄進全體合唱中。我請了一位譯者將英文歌詞譯為拉丁文，盡力鍛鍊新的合唱技巧，最後為遊戲中的每一個宗派創造了一系列愛國頌歌。我還為開發團隊打算在該年度遊戲開發者大會上播放的遊戲發布影片製作配樂。期待很高，卻被現實擊垮。發行商並不感興趣，所以這個專案最終解體了。在我寫作此書之際，那款遊戲已逐漸發展為紙本的角色扮演冒險遊戲，並以書籍形式發行。這樣的專案顯然不需要音樂，所以我投入真摯情感的作品集仍靜靜待在我的硬碟裡，提醒我在追求目標時必先有所付出。

　我當時有些受挫，不過我聽說了一個可能推動我職涯發展的新選項，同時又讓我有機會以作曲者的身分去學習與成長。那時候遊戲模組（mod）蔚為流行，遊戲模組的是對現有零售遊戲的改造。在這樣的專案中，遊戲模組團隊修改原本的零售遊戲，使用的是該遊戲製作者主動向大眾推出的一些開發工具。當時許多熱切的模組團隊是利用零售遊戲的引擎來開發遊戲。我得知這些模組團隊可能需要一位作曲者的協助，而且當中有些遊戲模組會由原始遊戲製作者贊助發行，並上架零售。電玩遊戲開發暨發行公司 Tripwire Interactive 推出的遊戲《紅色管弦樂隊：聯合兵器》（Red Orchestra: Combined Arms）是最知名的成功案例。這款遊戲模組廣受歡迎，獲得原始遊戲開發商 Epic Games 的支持。該模組團隊的下一款遊戲獲得網

路發行商 Valve 的商業發行，藉其下載服務 Steam 進行銷售。

我讀了這些案例，得知有另一個開發中的模組由於技術面的複雜精細度，而得到一些不同以往的媒體報導。我鼓起勇氣聯絡了該團隊，詢問他們願不願意雇用我做為作曲者。他們迫不及待地讓我加入了。我先為他們的專案寫了一批歌曲，然後等待遊戲開發得更完全，好讓我寫更多曲子。那是漫長的等待。一如同過往案例，遊戲的開發速度漸趨緩慢，直至團隊成員意興闌珊後完全叫停。

這是我個人紀錄中第三個未發行的遊戲，它令我意志消沉到重新思考我對遊戲音樂創作的熱情。所幸，我在遊戲產業界真正的機會在大約一個月後出現了。這份工作是我生涯極大的轉捩點，遊戲的成功也成為我未來事業的絕佳跳板。我將在第 14 章談論這個經驗。

雖然先前的努力對我的專業作品認可沒有加分，但確實給了我絕佳的學習機會，對此我萬分感謝。實際的作曲經驗無可取代。有時候一項永遠完成不了的專案令人灰心喪志，但工作中的學習機會使這些情緒終究不會白費。只要我們摩拳擦掌，準備好將抽象知識用到實際用途上，我們就能得到從書籍或老師那裡學不到的經驗。這樣的實際經驗教導我們的不只有工作相關的事，也教導我們認識自己。

既然我們已經探究了有利於發揮創造力、以及盡可能增進作曲品質的各項技能與資源，現在我們可以從「沉浸」（immersion）的概念開始，步入實際遊戲音樂創作過程的討論。

03 沉浸：音樂如何深化遊玩體驗？

　　幾年前，一間小型獨立工作室發行了一款獨特的恐怖遊戲，引起不少關注。遊戲本身並未採用任何特別獨一無二的遊戲機制，在遊戲畫面呈現及技術方面也未有任何革新。

　　該遊戲推出不久後，各式各樣遊戲截圖出現在影片代管網站（video hosting site）上。網路上的遊戲展示影片（gameplay video）變得普遍，遊戲愛好者將這些影片當做幫助彼此解決難題或打敗強敵的一種主要方式。這些影片通常包含語音實況解說，讓影片製作者能夠提供意見或發表幽默風趣的評論。起碼，這通常是這些語音音軌的宗旨。然而，這款恐怖遊戲的遊戲展示影片中卻有特別不一樣的語音音軌。我初看到幾支這樣的影片時十分吃驚。我從來沒聽過有遊戲會伴隨這麼多聲嘶力竭的尖叫，加上抽泣、夾雜髒話的驚呼，和其他各種純粹驚恐的表達方式。該遊戲的玩家以他們的虛擬分身（virtual avatar）蜷縮於黑暗中、依稀可見附近有怪物潛伏時，甚至會乞求上天保佑。

　　這些硬核玩家怎麼了？他們不都是經歷過無數冒險的老手嗎？他們難道不知道自己正坐在螢幕前、按著 Shift 鍵快速通過模擬環境，而不是真的在陰冷潮濕、淌著黏液的石造通道裡摸黑奔跑？

　　這款名為《失憶症：黑暗後裔》（Amnesia:The Dark Descent，由

Frictional Games 遊戲公司開發）的遊戲為沉浸（immersion）現象提供了充分又有效的完美實證。沉浸現象如果發揮作用，將會不同凡響。這是遊戲作曲者必須了解的重要概念，因為它構成我們工作中相當重要的一部分。這個概念並非遊戲設計所獨有，然而它在遊戲過程的脈絡中有明確的作用。唯有了解沉浸現象，我們才能夠成功透過音樂創作來加強其效果。

 ## 懸置懷疑

我們先來討論一個來自文學界的相關概念，稱做懸置懷疑（suspension of disbelief）。

可信度（believability）相當重要，這個觀念見於現存最早的文學理論作品中。哲學家亞里斯多德在《詩學》（Poetics）中寫道：「詩人的目標應該始終瞄向必然或概然的事物。因此某個具特定性格的人會有某種特定的言行舉止，且會遵循必然或概然的法則；就如同一件事會以必然或概然的次序順勢發生」（335 BCE，XV）。

若具有可信度，概然的行動就會是文學的根本原則，那藝術家如何超越自然世界的藩籬，來講述更加奇異的故事？懸置懷疑的手法能實現這一切。我們要感謝知名詩人薩穆爾・泰勒・柯立芝（Samuel Taylor Coleridge）創造出這樣簡潔的用語，又巧妙總結了這個概念。柯立芝在描述自己如何在詩作中寫進一些超自然、超脫世俗的故事時，是這麼寫的：「我應該致力於那些超自然或至少具傳奇色彩的人物與角色上；為的是能從我們內在的本質中，轉換出人們的興趣及真理的表象，足以為這些想像的幻影帶來懸置懷疑的主動意願，構成詩意的信念（poetic faith）。」（1817，Chapter XIV）

因此根據柯立芝的定義，懸置懷疑是我們自願接受的一項活動。我們會為了欣賞文學豐富的想像力而這麼做。這就像是一紙契約，我們同意接受故事裡更加古怪的那些方方面面；若非如此，它們可能被我們斥為牽強

而難以相信。作者的回報，則是同意透過有力的敘事技巧來促使我們懸置懷疑。作家利用偉大文學的各種手法與技巧來營造對劇情事件「必然且概然」的感受，藉此在故事核心中逐漸構築現實的樣貌。這種現實感可以透過切實可信又具真實情感的角色做出種種行動，或藉由環境中的小細節來強化，使讀者對故事世界留下真實的印象。

若我們能將柯立芝對「人類興趣」的暗喻，解釋成他想激發讀者的情緒，那麼亞里斯多德在描述悲劇結構時，講得或許也是同樣的概念。他堅持悲劇性的戲劇應該引出「憐憫與恐懼，並對這些情緒達到適當的淨化作用」（335 BCE，VI）。亞里斯多德將故事情節與觀眾的情緒波動連結起來，為這個概念添入非常人性的因素。如果我們認為柯立芝「人類興趣」這個暗喻是在附和亞里斯多德對情緒的強調，就說明了一點，在理智上相信故事固然重要，但同時要以故事的真實面來達成共感（empathizing）。

有了這個概念後，我們分別從理性和主觀情緒的觀點，來思考「相信」在兩種不同層面分別是怎麼回事。當這兩種觀點相互結合，將為懸置懷疑這個概念注入情緒的迫切性。這個想法在我們進一步討論沉浸概念時變得愈加重要，因而使上述理論與我們的遊戲作曲工作產生連結。

🎵 沉浸

從「懸置懷疑」這個概念出發，對思考「沉浸」及其在電玩遊戲設計當中的作用相當有幫助。不過這兩個詞「沉浸」與「懸置懷疑」幾乎不能替換使用。用最字面的意思來定義「沉浸」，是指我們被按入水中直至完全沒入水面，迷失在一片聲音低沉的世界，且四周細小的氣泡不斷往上升的情境。字面意思之外則是較為抽象的隱喻，其力量難以察覺卻遍布各處。完全沒入某物之中或被某物完全環繞住的概念，就是「沉浸」的核心原則。當觀眾看電影時忘了自己置身在電影院，一下陷入影片體驗當中，將爆米花遠遠拋諸腦後，這就是沉浸。閱讀時的沉浸，就像一場生動鮮明的心靈

旅程，讀者完全忘卻手上的書，而這種體驗彷彿是以某種心靈傳送的方式到來。

在電玩遊戲中，當玩家不再意識到遊戲中的感知與互動方式時，就進入了沈浸的狀態。此時心裡不再介意那沾滿汗水的遊戲控制器，按鍵的各種組合也徹底昇華而在無意識間發生，就像是呼吸與眨眼一般。電玩螢幕不再堅持要做視覺上的溝通者，音響或耳機也不再被視為聲音的來源。玩家已然穿越愛麗絲的鏡子，自由徜徉在奇幻的境界。

電玩遊戲的沉浸體驗之所以有別於其他娛樂形式，原因是玩遊戲的沉浸並非被動而是主動經驗。在研究影響電玩沉浸體驗的獨特原理時，經常討論到心流理論（Flow theory）。「心流」一詞由傑出的心理學研究員米哈里‧契克森（Mihaly Csikszent-mihalyi）所創造，指的是一種狀態。當人們處於該狀態中，「會非常專注於他們正在進行的事，以至於所有活動變得自發、甚至自動化；他們不再意識到自身與所行使行為的分別。」（1990，53）根據契克森的說法，心流狀態非常值得嚮往，因為我們在這種狀態下完全沒有自覺意識——「而能夠暫時忘卻自己是誰，可說是非常令人享受的一件事。」（64）

電玩遊戲很能夠提供令人特別投入且強大的沉浸體驗。但是要如何達到沉浸？做為遊戲作曲者的我們又能為此做些什麼？

 ## 沉浸與懸置懷疑

哈佛大學教授兼研究員克里斯‧帝迪（Christopher 'Chris' Dede）在《科學》（Science）雜誌撰寫的一篇文章中，提出沉浸與懸置懷疑這兩個概念的有趣關聯，暗指他們之間有著直接的因果關係：「虛擬世界的沉浸體驗，愈是能以結合動作、象徵及感官要素的設計策略為基礎，參與者就愈能懸置心中的懷疑，以為自己身處數位強化的場景之中。」（66）根據帝迪的論點，在沉浸式體驗中，參與者必須接受虛擬環境中有說服力的感官資訊，

接著在該空間裡採取行動並引起反應，虛擬世界中遭遇的原型、象徵性的內容會觸發參與者的深沉情緒。這些影響就緒之後，玩家便得以主動放下疑惑，暫時相信，進而實現完全沉浸的效果。如果不相信經驗的真實性，玩家就可能永遠無法沉浸其中。因此，沉浸體驗必須仰賴觀眾主動懸置懷疑；反過來說，懸置懷疑也仰賴沉浸體驗——兩者缺一不可。

　　身兼作家與遊戲設計師的艾倫・瓦爾尼（Allen Varney）形容沉浸是「強烈專注、喪失自我、時間感扭曲、輕鬆自如的行動。」（2006）把這些感知全部組合起來，便帶來我們稱之為「沉浸」的魔幻狀態。沉浸體驗就好比是遊戲設計所追求的聖杯。完全沉浸其中時，遊戲玩家能夠連續玩好幾個鐘頭，忘了時間的流逝。當到了最後，玩家從遊戲延長環節中浮出水面時，可能會感到精疲力竭卻心滿意足。玩遊戲時體驗到的愉悅沉浸體驗以及醉人的心流，強化了玩家想再玩一次遊戲的衝動。當沉浸作用發揮最大效果時，在人類體驗的領域內沒有其他感官能與其相提並論。

　　現在我們對沉浸有了基本了解，身為作曲者又該如何將這個概念應用在作品中呢？

🎵 音樂與沉浸體驗的三種等級：參與感

　　2004 年，保羅・凱恩斯博士（Dr. Paul Cairns）與艾蜜莉・布朗（Emily Brown）參加了電腦機械協會人機互動專門興趣小組（Special Interest Group on Computer–Human Interaction Association for Computing Machinery）的研討會，並在會上提出一份論文，標題為〈遊戲沉浸的據實調查〉（A Grounded Investigation of Game Immersion），對作者所稱「沉浸體驗的三種等級」有所討論（1298）。這篇論文中的想法能幫助我們思考遊戲音樂該如何增進沉浸的成效。我們可以利用三種不同等級的沉浸體驗做為指引，並藉此三段式架構來討論相關的音樂處理方式。除此之外，凱恩斯與布朗的構想，多少令人想到電玩遊戲中的「晉級」（leveling up），所以閱讀

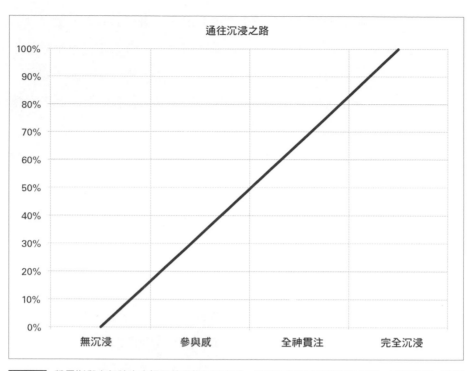

圖 3.1　凱恩斯與布朗論文中提及的通往沉浸之路。要從無沉浸狀態到完全沉浸，需要仰賴一段經歷三個不同階段的通道。

本書的遊戲玩家應該會對此感到得心應手。

　　第一種等級的沉浸體驗稱為參與感（engagement），凱恩斯與布朗指的是玩家對遊戲投入時間、努力及專注力的意願，沒有這樣基本的動機就達不到沉浸的境界。現代電玩遊戲有時相當費時且勞力密集，玩家需要記住一套固定規則，還要培養許多技能，涵蓋手部的靈活度到策略性的問題解決能力。對於本該充滿樂趣的活動來說，電玩遊戲有時比較像是一份工作，對新手來說更是如此。不管怎樣，想要前往下一個沉浸等級就必須先獲得參與感。整個開發團隊會盡其所能讓遊戲容易上手，從仔細設計操控方案、拓展核心概念對遊戲客戶群的吸引力，再到遊戲困難度的詳細分級，都要滿足核心玩家與遊戲新手的需求。身為遊戲作曲者，我們有很多方法能幫上忙。

 ## 通往參與感之路：開頭的情緒保證

　　任何電玩遊戲一打開都會對新玩家顯示多種選擇，且選項會依遊戲類別不同而有所變化。以那些玩家能夠創造客製化分身的遊戲為例，可能會有性別、種族、階級、經濟背景、政治觀點、天賦、缺陷、身高、體重、五官、服裝、武器、工具、交通工具等各種選項。此外，玩家也能選擇遊戲困難度、控制器的面板設計、遊戲畫面的呈現、音效音樂的音量，遊玩模式要以單人玩家、離線合作遊戲、線上合作遊戲模式，還是線上多人遊戲來進行等諸如此類的選項。玩家也可能遇到各式各樣的教學選項，示範一系列必須學會才能玩遊戲的技能。

　　由於這些選項全部都要加以考慮，玩家起先可能會因為遊戲看來很複雜，而感到應接不暇、甚至灰心喪氣，造成使用上的一大阻礙。遊戲作曲者在這階段的工作便是為玩家提供情緒上的保證（emotional assurance）。就算不一定要在遊戲開頭不假掩飾地配上安撫情緒的音樂，但也要知道，激情的頌歌或高聲作響的戰鬥歌曲可能只會加劇玩家的焦慮感。我們可能需要壓抑自己身為遊戲作曲者，內心想要創作開頭即彰顯音樂特色的本能。我們固然希望傳達遊戲會非常刺激有趣的訊息，但一想到部分玩家可能感到茫然無措，也就不願再驚嚇他們了。

　　在整個遊戲過程中，每當玩家面對新選項或需要學習新技能的時候，這種音樂處理方式皆能派上用場。避免加深玩家的挫敗或焦慮程度始終是可取的做法。為了提升玩家的參與感，我們要審慎評估玩家在可能覺得困惑或心煩意亂時的音樂能量多寡。我們和開發團隊的統籌人都應該跟隨上述考量評估的引導，創作出適合的作品。

 ## 通往參與感之路：導航協助

　　有時候，遊戲目標會變得難以確定，或者對目標的記憶隨著時間流逝

而逐漸淡化。這種情形發生時，玩家可能會感到停滯不前、毫無方向和漂泊無依；他們可能會停下來捫心自問，該前往何處才能完成探索之旅或摧毀目標物，這種令人手足無措的停滯狀態極有可能打斷玩家對遊戲的參與感。開發者試過許多方法來防止這些困惑時刻，包括利用螢幕上低調的文字框，或以明確閃爍的明亮道路來指引下一個目的地等種種策略。音樂能夠提供兩種最微妙又有效的方法，把玩家輕輕推往正確的方向。

　　第一個方法是不加入任何音樂。玩家會注意到，先前在某一地點會特別播出的音樂緩緩消失，留下相對的寂靜，營造出沒有其他東西可看或其他事情可做的印象。透過這種將配樂從某個特定地點中移除，營造虛無感的做法，遊戲開發者希望提醒玩家下意識地前往他處。這個技巧運用在許多遊戲類別中，從老派的冒險遊戲到現代射擊遊戲等等，由來已久。雖然不是特別精巧的方法，但有時卻非常有效。為了達到這個目的而不加入配樂時，我們應該盡可能做到低調、不易察覺，讓玩家從潛意識層面去留意到變化。只要處理得宜，玩家只會感受到因為該遊戲區域空洞而隱約產生的一絲不滿足，進而推動他們到別處探索的渴望。

　　音樂推動玩家往正確方向前進的另一個方法，是利用音樂來暗示。當玩家進入遊戲中新的區域，且環境的關鍵部位映入玩家眼簾時，遊戲配樂會突然採用一個引人注意的音樂樂想（motif），讓玩家知道這個區域相當重要，應該好好探究一番。這也是遊戲開發領域一個由來已久的技巧。許多更為先進的現代遊戲音樂整合程序，都有益於實現這個技巧，讓這些音樂暗號從既有的配樂中更自然地浮現出來（這些方法在第 11、12 章有更進一步的討論）。

 ## 通往參與感之路：遊戲歷程辨識

　　困惑與挫敗一起形成了達到完全沉浸狀態的極大阻礙，但遊戲設計者深知自己的遊戲必須振奮人心，既要新鮮還要有扣人心弦的挑戰，以求遊

戲體驗依舊有趣。維持這兩個對立目標的平衡，是遊戲開發者得不斷努力解決的難題，不過，身為作曲者的我們能協助填補這道缺口。

契克森的心流概念仰賴個人意識的消除，以及獨立於意識引導方向之外的自發活動感受。如果我們將此一概念運用在營造遊戲的沉浸體驗，那麼為了讓遊戲過程中的活動形成沉浸效果，實際操作的程序就必須達到自動反應狀態，近似反射動作。要是玩家覺得必須暫停下來自問：「我現在該做什麼？」便會損及這種狀態。我們作曲者可以做的就是在特定時刻，向玩家傳達該進行什麼活動的有力訊息。

舉一個簡單的例子：傳統上，遊戲音樂在區分戰鬥與探索這兩種相對的遊戲狀態時，表現非常出色。這兩種狀態可能牽涉一大堆各自獨有的控制器輸入端，戰鬥時動作的按鍵組合，在其他時候或許不能使用；相反地，一些在探索狀態時使用的清單和控制選項，到戰鬥狀態時也許就不能使用。若兩種狀態的界線模糊不清，玩家可能會突然納悶哪些才是現在可用的按鍵組合和清單選項。想到按鍵組合和清單，就會讓沉浸感大大降低。

在這樣的情況下，音樂能迅速顯示出遊戲當前的狀態。舉例來說，玩家可能正企圖悄悄地避開附近一群敵人，不與他們對峙；霎時，這群敵人發現了入侵者，此時音樂轉為躁動不安的高能量模式。即使玩家還未注意到情況有所改變，也能藉由音樂的變化馬上得知祕密行動失敗、戰鬥時刻來臨。同樣地，從高能量的戰鬥音樂轉為較放鬆的音樂織體（texture，譯注：作曲時旋律、節奏、和聲等的組合方式，可用來衡量作品的音響品質），能讓玩家曉得所有敵人已經殲滅，現在可以再次安心地進行探索了。

從這個簡單例子延伸來看，我們可以發現，音樂有助於辨識出遊戲中所要求進行的遊戲類型。特殊的音樂風格會受到遊戲歷程中各種類型的狀況所觸發，包括計時挑戰、跳台環節、解謎、對話互動、特定情境迷你遊戲、角色晉級時的數據調整等。辨識遊戲歷程的技巧有更多可能的用途，而幾乎所有遊戲，即便不是廣泛使用，仍有部分會用上。當玩家在面對不同的遊戲歷程時，如果遊戲本身致力於提供調整心理狀態所需的充分訊

息，音樂十分有助於達到此一目標。

🎵 通往參與感之路：時間覺知

根據凱恩斯與布朗的論文，玩家對遊戲投入多少時間的意願，是達到參與感，也就是達到沉浸狀態第一階段的關鍵因素。任何電玩遊戲都需要投入最低限度的時間，玩家才能享受遊戲的樂趣，但這個最低限度取決於遊戲的設計，不同遊戲之間的落差可能相當大。有些遊戲是特別設計給只是來隨興玩玩的人，因此刻意縮短成功玩上手所需的時間。對這些遊戲來說，玩家花時間玩遊戲的風險降低了，因為十分鐘或十五分鐘很難稱得上是一筆大投資。遊戲開發者同樣無須擔心該如何保持玩家延長遊戲時間的興致，因為他們的遊戲設計原本就沒有這樣的用意。

但那些最初設計就是要玩上好幾百小時的遊戲呢？那對玩家來說可需要投入極大的心力。如果時間等同於金錢，那這樣的遊戲玩家有時就像是揮霍的敗家子。而且，他們可能會經常覺得自己老是把寶貴的「時間」貨幣花在我們文化斥之為不重要、反社會，甚至浪費的投資上面。這些都有可能令玩家產生自我意識，然而達到沉浸境界仰賴的是消除自我意識，以利投身在遊戲世界及其中的各種活動。自我意識是追求沉浸體驗時所要面臨的極大難題。

那麼，作曲者要如何影響玩家對時間推移的感受呢？設計團隊會在力所能及的範圍內，竭力為遊戲事件調定出最佳速度，以維持玩家的專注力。作曲者則擁有一個明顯的優勢：我們的專業領域完全奠基於時間之上。更確切地說，音樂就是時間的聲音表現。作曲者的獨特能力，會影響玩家對時間快速（或緩慢）流逝的感受。

音樂作用對時間覺知影響的相關研究，得到了一些很有意思的結果。辛辛納提大學的詹姆士・克拉里斯博士（Dr. James J. Kellaris）對音樂的心理影響進行過多次研究，其中包括音樂對時間覺知能力的改變。根據克拉

里斯與曾任職於爵碩大學（Drexel Uni-versity）的羅伯·肯特共同進行的實驗來看，大調音樂會使聽者感覺時間推移較為緩慢；相對地，小調音樂或完全無調性音樂則帶給聽者快速流逝的感受（1992）。其他的研究也顯示，音量大的音樂聽起來流動得較慢（Kellaris, Powell mantel, and Altsech 1996），而節拍較快的音樂可能讓聽眾覺得聽音樂的時間比實際上還要久（Oakes 1999）。此外，缺少複雜度的音樂也會讓時間感覺起來過得比較慢；相較之下，複雜的音樂聽起來就仿若飛逝一般，尤其當前景旋律的表現具複雜性時，感覺更是飛快（Kellaris, Krishnan, and Oakes 2007）。

要把這類研究全部記起來，讓實驗結論取代我們的靈感，對遊戲作曲者來說可能是種束縛。不過，我們當然能一邊深思這些有趣的研究結果，一邊保持開放的心態，尤其是面對涉及時間覺知而令人左右為難的困境。舉例來說，假設一個開發團隊正為了戰鬥鏡頭似乎長了那麼一點而掙扎苦惱著，那麼能使時間感覺較短、複雜且充滿動態變化的音樂會不會幫得上忙？或是當推動故事劇情發展的重要對話環節很短暫，才一開始就結束，那麼也許較快的節拍能讓玩家感覺對話彷彿持續了比較長的時間。又或者，一系列解謎過程看來有些漫長，或許用小調音樂有助於營造較短且輕快的遊戲體驗。

在我們創作音樂時，終究得運用個人的審美觀做為最後評判，但有那麼多藝術上的可能選項，不是很好嗎？音樂對聽眾有非常強烈的影響力，包括聽眾對時間的覺知，以及時間感知與時間推移的關係，也都會受到音樂的影響。史特拉汶斯基美妙地表達了這個想法：「音樂現象賦予我們的唯一目的，就是建構萬物的秩序，涵蓋其中、且最特別的是『人』與『時間』的協調。」（1936，54）

 ## 音樂與沉浸體驗的三種等級：全神貫注

根據凱恩斯與布朗的論文（2004），沈浸體驗的第二個等級是全神貫

注（engross）。兩位學者將其定義為較高度的情緒投入，以及隨之而來的自我意識降低情形。這兩個結果歸因於將深刻的畫面、有趣的任務、和引人入勝的情節結合在一起。

我們緊扣「晉級」這個暗喻，假設自己通過這場沉浸遊戲裡的參與感關卡。我們藉著音樂，協助遊戲開發者克服那些讓玩家無法全心投入遊戲的障礙。至此，在接著進入第二等級之際，我們先來審視一下達到全神貫注境界的三個先決條件——深刻的畫面、有趣的任務和引人入勝的情節。在審視這三個要件的過程中，同時思考我們的音樂能以哪些方式，協助開發者打破這些挑戰，達成讓玩家全神貫注的目標。

♫ 通往全神貫注之路：深刻的畫面

那麼，音樂要如何使畫面看來更深刻呢？音樂想當然是傳到我們的耳朵而非眼睛。不過，音樂能影響大腦活動，而且會直接影響我們看待周遭世界的方式。研究人員早已了解到，音樂能夠誘導聽眾的情緒變化、改變心情，以及引起從快樂到恐懼等不同的情緒狀態。近來的研究還發現，音樂能直接影響我們覺察與解讀視覺刺激的能力。荷蘭格羅寧根大學（University of Groningen）進行了一場研究實驗，該實驗以雜亂的模式嵌入快樂及悲傷的臉譜，讓辨識過程更具挑戰，而實驗對象被要求要從中辨識出這些臉譜（Jolij and Meurs 2011），音樂則用來改變他們在執行任務時的心情。研究發現，播放悲傷的音樂能讓受測對象順利辨識出悲傷臉譜；快樂的音樂則促使受測對象找出快樂的臉譜。即使在沒有任何臉譜的狀況下，這些實驗對象甚至還認為自己看到了臉譜，而且這些想像的臉譜基本特徵跟當下播放的音樂氛圍相符。

這代表音樂影響了我們看到的種種細節嗎？悲傷的音樂用在一段遊戲過程中，會引導玩家留意畫面裡暗淡陰鬱的面向，而不去注意開心的元素嗎？反過來說，比較快樂的音樂就能引導玩家留意環境裡那些被忽視的微

小歡樂細節嗎？如果真是那樣，那視覺藝術家、作曲者和音樂團隊的當務之急，便是彼此同心協力。差勁的視聽組合（audiovisual match）意味著，藝術家創作傑出視覺作品的努力付諸流水，導致玩家忽視其作品。相較之下，出色的視聽組合則能吸引玩家，將目光轉向藝術設計出色的力與美，增強對畫面的感受，進而強化整體的遊戲體驗。

　　音樂對聽眾的情緒有至深的影響，而情緒的轉換不僅會影響視覺上留意到的事物，也影響能看到多少細節。一群研究人員在多倫多大學情意與認知實驗室（Affect and Cognition Laboratory）進行了一場實驗，想確定情緒是如何影響視覺上的感知（Schmitz, De Rosa, and Anderson 2009）。他們先向計畫參與者展示人們流露正向或負向情緒的照片，參與者隨後反映，這些照片讓他們感受到跟照片相似的正面或負面情緒；在展示照片過後，接著展示各種房屋和地點拼貼而成的合成圖片。這些研究人員利用功能性磁振造影，監測受測對象的視覺皮層活動過程。結果，那些一開始看到正向表情照片的研究參與者，對之後展示的合成圖片也顯現更頻繁的視覺皮層處理活動。研究人員由此做出結論，正向情緒會增廣人們的視野，他們眼界所及的事物更多更廣；相較之下，經歷負面情緒的人，視野也會相對狹窄。

　　這些研究成果對音樂在電玩遊戲框架中的使用有著錯綜複雜的影響。遊戲開發者通常希望作曲者創作悲傷的音樂，以凸顯陰鬱淒涼的環境氛圍，或是加劇故事發展的悲劇意涵。假使悲傷真的能縮窄玩家的視野，那這麼做就可能會讓玩家的注意力只集中於他們自己的化身及有限的周遭範圍，反而忽略了藝術家賣力傾注心血所打造的其他環境。另一方面，悲傷音樂也可以協助將玩家注意力轉向奇特事件或物件上，不去留意螢幕上其他可能正在發生的事情。相對地，快樂的音樂有助於拓寬玩家的視野、涵蓋整體畫面中的更多區塊，讓玩家能更深刻地覺知到整體視覺表現，及環境中正在發生的所有活動。

　　無論採用哪種音樂策略，音樂無疑都會影響玩家對遊戲的視覺感受。

作曲者的目標是創作出能與視覺美感的情緒相稱的音樂，以便讓玩家覺察遊戲畫面和動畫的美感與細節。我們是否應該考慮到，求助於悲傷情緒可能會限縮聽眾的視覺焦點？這是個較為複雜的問題。來到漫長遊戲的盡頭、要跟最終大魔王（final boss）決戰時，此時玩家最需要將注意力高度集中，好比雷射光點般精準，悲傷或許能發揮強化遊戲體驗的作用。一絲悲劇，加上視覺焦點限縮的可能，或許能使最後對峙的感受更為激烈。不管怎麼說，我們得要以一件件實例來討論這個議題。

無論這些研究結果要怎麼詮釋，或是對我們的作曲方式有何影響，重點是開發團隊中的每個人都能了解到，遊戲裡的音樂對玩家的視覺享受有著深遠的影響。

🎵 通往全神貫注之路：有趣的任務

要促成全神貫注的遊戲體驗，所需的三項基本要素之二，便是要加入有趣的任務。為使遊戲最終變得有沉浸感，就必須提供需要動腦又充滿樂趣的活動。現在我們作曲者要問問自己——音樂有沒有可能讓遊戲任務更饒富趣味且令人愉快？如果可能，我們如何做到？在這點上，科學再一次帶來可供我們思索的豐富研究。

首先，我們要細想音樂對於享受遊戲任務有沒有任何正面影響。加拿大溫莎大學的特莉莎・雷斯亞克（Teresa Lesiuk）博士在 2005 年的一項調查研究中，對來自四間不同公司的電腦軟體開發者進行為期五週的調查，以確認聽音樂能不能帶來出任何有助於提升工作績效或工作樂趣的影響。研究發現，聆聽音樂會影響工作品質及員工對工作的享受程度，而且兩者都有可觀的成長。根據調查結果發現，聆聽音樂也許有助於我們更加享受任務，也更能勝任其中。

有些研究也指出，音樂能暫時讓我們變得更機敏，論據是當我們在享受激動人心的音樂時，專注力會更為敏銳，心情也變好，使得我們有更好

的智力表現。經過證實，聆聽音樂能夠改善在認知能力測驗（Schellenberg 2005）、空間能力測驗（Husain, Forde Thompson, and Schellenberg 2002），甚至一些標準智商測驗（Schellenberg et al. 2007）中的表現。這個效應雖然會逐漸消退，卻是經過反覆證明且有完備記載的現象。有兩個尋常因素始終是上述效應的重要成分，即音樂要熱情洋溢、積極樂觀，而且必須是大調音樂（也能稱做「快樂的音樂」）。儘管這個現象過去稱做莫札特效應（Mozart Effect），近來的調查研究則一致贊同，這個效應和聽眾聆聽音樂所感到的愉悅與振奮程度有比較大的關聯，而跟是不是莫札特的作品沒有太多關係。

倘若音樂能使任務進行得更愉快，並讓任務執行者更有能力成功達標，那就只剩一個問題了：音樂能不能讓任務的本質變得更加有趣呢？這個問題有點難回答，但關於這個主題有兩個耐人尋味的研究。從先前豐富的研究可以得知，音樂能夠誘發較為愉悅的情緒。此外，較為輕鬆的情緒也能提升執行任務的興致與正面評價。在一項研究中，一群內科醫師受到指派去執行例行診斷工作，研究人員（利用一袋糖果）來誘發一群受測對象的快樂情緒；而實驗對照組則不給予任何糖果（Estrada, Isen, and Young 1994）。結果顯示，快樂組的受測者表示那些指派給他們的工作本質上變得比較激勵人心。在另一項關於音樂對運動與健身影響的調查研究中，布魯內爾大學（Brunel University）的研究人員發現音樂有助於運動員達到契克森所提出的心流狀態，並將其定義為「內在動機的頂峰」（the zenith of intrinstic motivation〔Karageorghis and Priest 2008〕）。

所以，如果我們從這些研究推斷音樂能使遊戲任務變得更加有趣，那現在就有一個重要問題要考慮。先前提及的許多正面效果都有賴生氣勃勃、興高采烈的音樂風格；然而許多遊戲的藝術風格與氛圍跟這樣的音樂手法格格不入。話雖如此，我們心裡最好謹記著：緩慢的速度和負面的情緒效果，可能無法協助玩家對遊戲設計的任務產生興趣。在遊戲的整體音樂當中，儘管作曲者有時候確實只能採用陰暗沈重的音樂風格，但通常我

們都能恣意發揮，用不易覺察的微光來點亮那些晦暗時刻。就算是在遊戲最慘淡無望的時刻，一點點樂觀，再添上能量的暗湧與堅毅決心，也許有助於增進玩家的興致和樂趣。

通往全神貫注之路：引人入勝的情節

有人會這麼爭辯，一款遊戲即便沒有任何情節（plot）也能使玩家達到契克森的心流狀態。舉例來說，一款構思完整、設計良好的益智遊戲，即便毫無劇情，仍有可能產生典型的心流狀態，即消除自我意識，以及自動化的身體反應。然而，心流狀態與沉浸概念雖然有些相似之處，但根據凱恩斯與布朗的論文，達到沉浸境界的要求更高。而為了進入全神貫注的狀態，扎實的遊戲結構還需要最後一個要素，也就是引人入勝的情節。

至此，我們兜了一圈又回到本章開頭討論的主題——自願的懸置懷疑。它不僅是沉浸概念的文學指標（literary proxy），也是引人入勝情節中的核心思想之一。除非故事具有可信度，或亞里斯多德所說的「必然性和概然性」，不然怎樣都不能對讀者帶來影響。馬克・吐溫（Mark Twain）在撰寫一篇措辭尖銳的文學評論時，曾簡要地概括了此一想法：「故事中的人物應該乖乖待在可能發生的事情當中，甭管奇蹟不奇蹟；或者，如果他們冒險創造奇蹟，那作者必須能言善道、口若懸河，讓奇蹟顯得既可能發生又合情合理。」（1895）所以，根據馬克・吐溫的說法，情節如果要引人入勝，在整個體驗的過程中，我們必須接受它、信任作者，並將質疑拋諸腦後。作者繼而必須藉由創造前後連貫且可信的世界，來證明我們的信任是正確的；角色的行為既要合乎本性，也要符合人類狀態（human condition）。作曲者如何強化遊戲的故事線與環境的可信度？音樂能讓遊戲感覺更加真實嗎？

現在我們已經很了解音樂對情緒狀態的影響深遠，相關研究還顯示音樂對情節的理解與賞析亦能發揮戲劇性的效果。德國希爾德斯海姆大

學（Universität Hildesheim）進行了一項研究調查，他們製作了一部短片，其中的角色動作與動機都刻意模稜兩可，開放式的結局暗示影片的故事發展可能超脫先前所見的一切（Bullerjahn and Güldenring 1994）。研究人員聘請了三位職業作曲者為同一部短片創作幾種不同的襯底配樂（underscore）。三位作曲者分頭作業，對該短片的動作與情感提出大相逕庭的獨創音樂詮釋。三首配樂輪替著播放，從犯罪驚悚片的緊張神祕感、到家庭通俗劇的幸福溫馨感等各式各樣的風格都有。接著將受測對象分成小組，對每一組播放不同版本的短片，之後填寫問卷。該問卷要求受測對象解釋表面的劇情，並且預測在影片畫面外，角色接下來會有什麼行動。結果發現，音樂的特質不僅強烈影響觀眾對畫面中行動的解讀，也深深影響觀眾對角色未來可能採取行動的預期心理。很明顯地，音樂已經超越其增強情緒的一般功能，晉升為說故事的推手，並影響觀眾對劇情的理解。

在這個對照實驗中，音樂可以跳脫其他不變的要素，單獨做為一項實驗因子，以便研究人員判斷音樂如何影響故事的解讀和賞析。而在多數的現實情況下，由於任何以故事驅動的戲劇、電影或互動式娛樂都不斷傳遞劇情導向的訊息，因此難以判斷音樂對觀眾理解劇情的影響力。布勒揚與顧爾登辛（Bullerjahn and Güldenring）所做的這個研究，讓我們了解到音樂不只能向聽眾傳達情緒、也傳達有關行動的強烈訊息。此外，我們還可以思考著名學者克勞蒂亞・郭柏曼（Claudia Gorbman）的說法。她在一篇為耶魯大學出版社撰寫的文章中，支持此一想法：「自從意識到電影配樂對我們如何感知故事有多大程度的影響，我們再也無法將音樂視為偶發的或『單純的』元素。」（1980，183）

假使我們相信音樂有能力傳遞故事訊息，那身為作曲者，我們的責任就擴及到對故事情節的詮釋與加強。要做到如此，需要了解故事中具有說服力且讓人樂在其中的要素，同時要有能力辨別出遊戲故事中最強而有力的面向，以便引導玩家領略那些要素。作曲者不管是為哪一種說故事媒體（電影、電視、遊戲）工作，在生涯中的某個階段學習戲劇寫作都會很有

幫助。雖然我們不需要變成傑出的作家，不過藉由學習這項技藝，能更明白故事情節如何在遊戲體驗這個較大的架構中運作。準備好必要知識後，我們將更容易辨認出在哪個情節點需要利用音樂來強化，或者是一組角色的動作需藉由某種策略性的音樂來強調，使其更清晰易懂。

為了完成這些任務，作曲者有許多工具可以任意使用。像是電影、電視節目、或電玩遊戲這類戲劇作品，音樂既能在純粹的情感層面，也能在由相關概念支配的知性層面進行訊息交流。舉例來說，某個初登場的角色、一個重要物件或地點，或一個在整體故事主軸上構成核心議題而反覆出現的劇情元素，都能與某樣樂器連結起來。這樣的樂器便能做為記憶手段，讓玩家想起跟樂器連結的那個角色、物件或劇情元素（甚至是在這些東西沒有真正出現的時候）。這種記憶聯想（mnemonic association）有時稱為主導動機（leitmotif），也能透過短小的旋律或旋律片段來達成。關於主導動機及其他音樂主題，會在第 4 章詳加討論。

藉由創造能夠反映文化與環境真實感的氛圍，音樂也能夠促使玩家懸置懷疑，並且強化故事主軸。這是純配樂（非劇情音樂）概念開始流露一部分來源音樂（source music，又稱劇情內音樂）樣貌的起點；來源音樂被視為在故事裡面的音樂。來源音樂與配樂的傳統分野在於，來源音樂通常來自於可見的演奏。當聽見來源音樂時，我們可以看見樂手正在演奏樂器；或者我們可以覺察音樂是從某種裝置中播放出來的，而故事角色本身也能看到且可能就正在操作那個播放裝置。這點跟配樂形成鮮明對比，因為故事中的角色不會覺察到配樂，配樂的演奏畫面也無從可見。當我們力求創作出能傳達文化與環境真實感的配樂時，其實就是在調整來源音樂的原則，使其適用於配樂主體。

許多電玩遊戲的場景發生在異國或陌生的環境，範圍從昔日的真實世界到想像的國度。以一款有關 1920 年代芝加哥組織犯罪的遊戲為例，裡頭可能使用能喚起散拍及爵士年代記憶的來源音樂，不過，將音樂手法限縮於螢幕上的演出也毫無道理。當配樂反映 1920 年代強力滲透於文化中

的散拍和爵士樂時，環境與故事線會感覺更加真實。同理，一個完全虛構的電玩遊戲環境，如果配樂的文化層面能表現得似乎受到該虛構世界的歷史與人物影響，遊戲也能從中受益（第 6 章會對此著墨更多）。

音樂與沉浸體驗的三種等級：完全沉浸

凱恩斯與布朗的論文指出，要達到全神貫注並攻克沉浸的第二等級，有賴更高程度的情感投入，以及降低自我意識，而這兩者都得由有效的遊戲結構來支撐。前面我們已經探討凱恩斯與布朗論述中關於有力遊戲結構的三個面向，也討論了音樂如何強化這幾個面向。現在我們樂觀地想像，假設已經成功幫助遊戲開發者達成遊戲的全神貫注等級，現在準備進入這個遊戲的最終等級──完全沉浸。

一如其他所有遊戲，最後大魔王總是最難解決的一關。完全沉浸是這趟旅程的終極目標，但要跨出好大一步才能抵達。要達成完全沉浸就得踏出這最後一步，穿越鏡子，將意識傳送到遊戲開發者所創造的鏡中奇境。凱恩斯與布朗對此現象界定出兩項基本的先決條件，我們現在就來探究這兩個概念，並討論此刻作曲者要做哪些處理，以協助開發者建構完全沉浸的狀態。

達到完全沉浸的先決條件❶：專注力

在凱恩斯與布朗的論文（2004）中，完全沉浸這部分內容對專注力的定義跟傳統定義有些微不同。我們已經確立了一個概念，也就是玩家有了參與感，會願意在遊戲上付出時間、努力和注意力（沉浸的第一等級）。而凱恩斯與布朗在此所指的這種專注力則超脫了被動式觀察，改為關注更為集中的焦點。專注力提升的程度，會受到遊戲內在「氛圍」的強化與刺激。再強調一次，他們所指的並非那種可能由強烈畫面引起的氛圍（像在

「全神貫注」階段時那樣）。在這個脈絡下，凱恩斯與布朗對氛圍的定義具有新的迫切性，玩家必須嚴密專注於遊戲傳遞的所有視覺及聽覺訊息。對遊戲帶來的多樣感官指標保持高度專注，這樣的迫切需求是達到完全沉浸體驗的關鍵先決條件。

有一項關於音樂與聽眾專注力關係的有趣研究。一篇發表於《音樂治療期刊》（Journal of Music Therapy）的研究發現，在進行認知任務時，接觸音樂能降低注意力渙散的情形，並提高專注力與記憶容量（Morton 1990）。不過關於此議題，2007 年在史丹佛大學進行、且事後發表於《神經元》（Neuron）期刊的研究（Sridharan 等人）中，或許能找到更耐人尋味的結果。該研究顯示，音樂會刺激大腦中掌管專注力的區域，但其方式令人出乎意料。聆聽古典交響樂的受試者躺在功能性磁振造影（functional magnetic resonance imaging）機器中，接受對大腦活動的研究。研究人員得到的結論是，音樂結構中突如其來或難以預測的發展，能夠抓住並維持聽眾的注意力，而專注力會在交響曲樂章間的短暫停頓時刻達到最高峰。

這些研究結果意味著，我們作曲家在創作上有各種各樣的可能性。我們能藉由挑戰傳統的音樂手法，以及創作難以捉摸的音樂，來吸引和維持玩家的專注力嗎？根據史丹佛的研究指出，這樣的音樂很能夠引起玩家的興趣，在那些感官信號中加入興趣，是凱恩斯與布朗針對完全沉浸狀態所提出的先決條件。不過，最美妙的可能性正好與現行做法完全相反。一般認為，開發遊戲音效時最好的做法就是把電玩遊戲中的所有音樂元素編織就起來，樂曲間沒有明顯的間歇，形成無縫的音樂體驗。鑑於史丹佛這項研究的調查結果，我們應不應該重新審視這個想法？樂曲間的停頓真的是遊戲音效設計上的缺陷嗎？還是要藉著挑戰玩家的期待，來促進玩家的專注力？一次突如其來的停頓，會比平順的過門更有效嗎？這是音效設計師與遊戲作曲者都要深思的問題。

♫ 達到完全沉浸的先決條件❷：同理心

就完全沉浸的經驗來看，同理不僅僅是要培養玩家對遊戲角色純粹情感上的依戀。凱恩斯與布朗的論文（2004）指出，為了達到必要的同理狀態，在遊戲過程中，角色會面臨種種難題和窘境所帶來的紛亂情緒，玩家必須完全感同深受。同理不只是憐憫的流露，也是想像自己身歷相同困境的內在過程。

音樂不斷被證實能激發聽眾的情緒，使得作曲者能以各種鮮活動人的方式來傳達角色的艱困處境。但是玩家有必要對遊戲角色及遊戲狀況感同身受嗎？音樂能夠激發支持與同情的感受，使同理反應更容易發生嗎？

一篇發表於加州大學學術期刊《音樂知覺》（Music Perception）的研究，帶我們從一個有趣的角度來看待這個問題。該研究的標題為〈自閉症、音樂與述情障礙中的音樂治療潛力〉（Autism, Music, and the Therapeutic Potential of Music in Alexithymia），目的是想要了解為什麼那些無法理解或表達自己情感的人，卻能享受音樂，並像其他一般人一樣在使用它——用來引出及規範自身情緒（Rory and Heaton 2010）。自閉症患者能在聆聽快樂音樂時感到愉悅；而悲傷的音樂能讓他們感到憂鬱。然而，這些自閉症患者無法辨別他人的情緒，或對他人的情緒產生反應。研究團隊成員試圖了解音樂為何具有這般獨特的力量。他們提出一個理論：當人在聽音樂時，實際上正在潛意識裡想像出一個人物，這個人物具體表現了聽眾當下正在聆聽的音樂。這樣一來，音樂在理論上被潛意識當做人類個體，能像一般人那樣藉由臉部表情和肢體語言來表達情緒。在面對別人表達的情緒時，我們自然的反應是同理，接著同理感受變為我們眼前目睹的相應情緒。簡而言之，當我們對悲傷的音樂產生共鳴，連帶著自己也會感覺悲傷。這種同理反應能夠傳達給自閉症患者，避開了平時情緒理解上的障礙。

這套理論的誘人解釋，說明了音樂喚起情緒的能力。此外，這套理論也表明，要先達到同理狀態這個階段，才能進入完全沉浸的境界，音樂或

許是其中關鍵。作曲者應試著創作出聚焦在角色情緒上、並使玩家產生到最強烈共鳴的音樂，勾勒出能夠喚起強烈情緒的情境。我們的目的就是協助玩家產生情感上的同理心，促使完全沉浸的體驗發生。

🎵 音樂如何深化遊戲體驗？

這又讓我們想起那些抽泣、慟哭、尖叫不止的《失憶症：黑暗後裔》玩家，他們的反應是本章描述旅程的高峰——完全沉浸狀態的最後榮耀。雖然不是每款真正的沉浸式遊戲都能讓玩家驚聲大叫，但它們卻擁有一個共通點，那就是能讓玩家忘了自己正在玩遊戲。這些玩家暫時臣服於遊戲開發者虛構的世界，進入放棄自我意識並懸置懷疑的心流狀態，而選擇贊同遊戲呈現在他們眼前看似合理的事實。這就像是《星際爭霸戰》（Star Trek）中的全像甲板，或《駭客任務》（The Matrix）中被建構而成的真實世界，在玩家的內心世界上演。無論多麼短暫，完全沈浸的體驗無與倫比。遊戲作曲者有大好機會，可以為這種體驗貢獻一己之力。

04 音樂主題
的重要性

　　成千上萬的美國遊戲愛好者每年會聚集起來參加兩場重要集會：在華盛頓州西雅圖市舉辦的便士街機遊戲博覽會（the Penny Arcade Expo，又稱為 PAX 展會），以及在馬里蘭州國家港口舉行的音樂與遊戲節（the Music and Games Festival，又稱為 MAGfest）。萬頭鑽動的遊戲愛好者擠滿展覽大廳，在五花八門的遊戲中彼此挑戰，從遊戲機、到個人電腦、再到桌上型遊戲；他們歌頌對自身玩家文化的熱愛，徹夜聚會狂歡。不僅如此，他們還參加官方贊助的音樂會。

　　音樂會場常被汗水淋漓的音樂愛好者擠得水泄不通，許多人穿著搖滾樂迷常見的漆黑服裝（雖然有些黑色 T 恤上也印有電玩遊戲的標誌），觀眾高聲歡呼，揮舞雙手比出犄角手勢，就像真的在搖滾區一樣跳躍扭動。雖然這些音樂會上的音樂偶爾會出現饒舌樂，甚至是一些較柔和的原聲樂室內樂，以及節奏強烈舞曲風的爵士樂團演出，不過大多還是重金屬搖滾樂。這些音樂會上的重點演出者也並非一些名氣響噹噹的樂團，他們多為翻唱樂團，只是多年來高能量的演出為其贏得一批忠實的粉絲。確切地說，這些搖滾音樂會跟你在美國主流文化中可以找到的眾多演出很相近，但有一個例外。

　　「安可！安可！安可！」群眾高喊著。樂團結束了組曲演出，舞台

燈光暗下，但觀眾仍未滿足，一陣陣「安可！安可！」的呼喊聲仍熱情不減地持續著。樂團最後終於重返舞台，在觀眾成功把樂團喚回舞台而狂歡的喧鬧聲中，應觀眾要求的曲目做準備。當安可演出開始的最初幾個音響起，就聽見有人從人群中爆出喊叫：「好耶！喔我的天，太棒了！耶！！！哇！！」樂團身後的螢幕亮起，《暗黑破壞神III》（Diablo III）的遊戲標誌出現。

這是個翻唱樂團，事實上，演出清單上的所有樂團都是遊戲音樂翻唱樂團。台上正在演奏《暗黑破壞神》遊戲系列曲目《崔斯特姆主題》（Tristam Theme）的樂團叫做「高人一等」（OneUps，編按：團名典故源自瑪利歐吃到綠色香菇時，多了一條生命數的1UP），他們曾在PAX展會上演出過。許多電玩遊戲音樂翻唱樂團，像是「威力手套」（Powerglove）、「陸地眾父」（The Earthbound Papas，編按：團名典故源自遊戲《地球冒險》〔EarthBound〕）、「迷你頭目」（The Minibosses）和「優勢」（The Advantage）等等樂團，全是PAX展會和MAGfest這類大型展演的老手，除此之外他們也常在其他較小型的音樂會上演出（像是佛羅里達州奧蘭多市舉辦的Nerdapalooza音樂節、內華達州拉斯維加斯市舉辦的年度駭客大會DEF-CON，以及在馬里蘭州巴爾的摩市舉行的數位世代玩家節Bit Gen Gamer Fest等等）。每個樂團都以其獨特演出風格，詮釋了許多在熱門遊戲系列中的各首音樂主題，像是《洛克人》（Mega Man）、《銀河戰士》（Metroid）、《惡魔城》（Castlevania）、《忍者外傳》（Ninja Gaiden）、及《最終幻想》（Final Fantasy）等遊戲。甚至連《俄羅斯方塊》（Tetris）中的俄羅斯民謠風，也曾被翻唱成重金屬搖滾版本。其實，遊戲音樂的翻唱不僅限於這些遊戲集會。相對較為主流的搖滾樂演出組合，有時也會錄製遊戲曲目的翻唱版本，例如，小妖精樂團（Pixies）就曾錄製射擊遊戲《緝毒警探》（NARC）中的《布萊恩·舒密特主題曲》（Brian Schmidt theme song〔Audio Spotlight 2012〕）。不過，鐵桿的遊戲音樂翻唱樂團依然是這場運動的驅動力，每年都有新樂團加入音樂會的演出陣

容，他們有各自的音樂詮釋方式，而每種詮釋都為過去眾多的演奏方式添上新的一筆，而且會年年持續修改、重新發想新的創意。

這些搖滾樂團為什麼不斷地歌頌電玩遊戲樂曲呢？我們在電影及電視配樂裡找不到類似的現象。儘管影視配樂確實擁有一票熱情的支持者，但像這樣的翻唱樂團是電玩遊戲社群所獨有。這些樂團為什麼如凱旋般歡欣鼓舞地演出電玩遊戲歌曲，猶如一首首玩家世代的搖滾樂國歌一般？觀眾又為什麼一而再、再而三地欣賞用不同方式演奏的同一首電玩遊戲歌曲？

我們曉得在整個電玩遊戲中演繹的音樂主題，跟其他被動的娛樂形式，如電視和電影的體驗方式不同。遊戲中的音樂主題會跟遊戲玩家正在進行的活動同步，音樂基本上彷彿是每位玩家個人冒險的原聲帶。玩家在享受遊戲活動的同時，會聽到音樂在進入關鍵時刻之際逐漸增強，容易辨認的旋律接著響起。這樣的互動式參與改變了聆聽與記憶音樂的方式。根據亞利桑那州立大學蜜雪琳・池（Michelene Chi）教授在為學術季刊《認知科學議題》（Topics in Cognitive Science）撰寫的文章（2008）中描述道，我們記取經驗、處理訊息並順利學習新知的能力，受自己當下專注程度的直接影響——因此，互動式經驗優於被動式經驗。這樣說來，比起在被動觀看電影或電視節目時聽到的音樂，主動投入遊戲時聆聽的樂曲是不是更容易讓我們將樂曲內化於心呢？這是人們對喜愛的電玩遊戲旋律產生強烈感受的原因嗎？

遊戲音樂跟其他流行音樂一樣，聽眾通常都是在做其他事的時候聽到音樂。根據日內瓦大學進行的研究調查指出，音樂能重新喚起對過去情緒經驗的回憶，這股力量特別源自音樂在社交生活及特殊活動進行時的普遍特性（Scherer and Zentner 2001）。由於音樂時常會與活動的回憶相互連結，因此有了特殊意義及個人聯繫。舉例來說，一首流行情歌能立刻喚回第一次約會的記憶；一首搖滾讚歌能重新燃起某場運動賽事獲勝時的往事；而電玩遊戲旋律能喚起打敗強大魔王時的回憶。這也許就是遊戲音樂翻唱樂團存在的理由。人們感受到與遊戲音樂間的關聯，與流行音樂在他們生活

中占據的地位有著共同基礎，這兩種音樂形式對重要的個人行動來說都是原聲帶。聽著與那些行動相關的音樂，極有可能喚起鮮明的記憶。事實上，遊戲旋律可能成為該遊戲的記憶大使，將遊戲時的快樂回憶鮮活地帶到玩家的腦海當中。

有了這些概念以後，我們一起從作曲者的角度，來審視跟作品相關的音樂主題的概念。

 ## 主導動機與固定樂思

想像一位年輕作曲家看到在舞台上演出的女演員時，為女子的美貌與才華傾倒。愛慕與渴望的火焰頃刻間將他吞噬，年輕作曲家如狂風暴雨般的信件圍困住這名女演員。讀信時，她對這名瘋狂崇拜者明目張膽的熱烈言詞感到恐懼，而她做出了似乎最為明智的決定，迴避了年輕作曲家。沒有機會跟心儀對象見面的作曲家，轉而將他的激情灌注在藝術當中，創作出一首交響曲要獻給她。多年以後當那女演員聽到這首交響曲時，她的心逐漸對這位似乎曾跟蹤過她的「瘋狂粉絲」柔和、寬厚了起來。她同意與他見面，而他贏得她的芳心，兩人最終結為佳偶。

作曲家埃克托・白遼士（Hector Berlioz）在經歷年少愛情的一切浪漫與騷亂過程中，仍設法創作出一首具開拓性的交響樂，深深影響著後世的音樂創作，尤其是關於音樂主題的創作。在他一段受愛情啟發的《幻想交響曲》（Symphonie fantastique）當中，白遼士向世人展現了一個強大的主題技巧。儘管之後的音樂學者指出，這是第一首在交響曲的五個樂章裡，從頭到尾連貫、並且徹底運用「主導動機」（leitmotif）概念的音樂作品，但白遼士並不以主導動機來描述他的手法。對白遼士來說，這個技巧稱做「固定樂思」（idée fixe）。雖然這兩個概念被當做同義詞，我仍認為「主導動機」與「固定樂思」不太可能交替使用。觀察這兩個概念彼此明顯不同之處，並進行探討，對作曲者來說格外有意義。這樣的觀察與觀點可能

提供我們非常適用於電玩遊戲格式的主題式作曲構想。首先，我們就來談談這兩個概念。

🎵 主導動機

　　主導動機在遊戲音樂創作領域並非全新的概念。普渡大學的喬瑟夫・迪法齊歐（Joseph Defazio）博士在《中介觀點：新媒體核心小組期刊》（Mediated Perspective: Journal of the New Media Caucus）的研究論文中寫道：「遊戲類型及其他新媒體領域的作曲者在作品中展示了如何有效地運用主導動機。」（2006）然而，大部分熟悉主導動機的人，很難在一開始就把它跟電玩遊戲聯想在一起。音樂家和作曲者在聽到這個詞彙時，可能想到的是《指環》（編按：即華格納歌劇《尼伯龍根的指環》〔Der Ring des Nibelungen〕）中的《萊茵黃金》（Das Rheingold）和《諸神的黃昏》（Götterdämmerung）；而遊戲愛好者和科幻愛好者想到的可能是《星際大戰》電影的配樂。這兩個例子都可以說明。主導動機（源自德文，即「引導的動機」）就是一個音樂主題，會伴隨著戲劇作品中出現的某個特定元素，可能是一個角色、一個地點，或劇情中的某個特殊情境。簡而言之，主導動機如同箭矢，瞄準著各自的靶心——指向了整部音樂作品中的其中一部分，並將聽眾的注意力引導至此，以提醒並強化某些至關重要的構想。

　　在《指環》龐大的四部聯篇歌劇中，音樂學者找出數百個獨一無二的主題。在這幾部歌劇當中，各個主題常伴隨其代表的故事構想演奏而出，以鞏固意識形態上的連繫；之後，每一個主題都會引導聽眾想起那個特定的思想、人物、地點、或事件。藉著這種聯想，音樂除了本身引起情緒共鳴的能力外，還額外形成了溝通的力量。舉例來說，在聯篇劇的第一部劇中，劇情聚焦在一種魔法金屬，叫做「萊茵黃金」。這種金屬能鑄成戒指，讓佩戴者成為世界的支配者。萊茵黃金是整個故事中的關鍵構想，為強調其重要性而配置了獨特且難忘的主題貫穿整齣樂劇，並且在接下來的三部

劇中反覆出現。該主題多次以不同的面貌再現，以反映萊茵黃金隨著故事開展而不斷變化的本質。

同樣地，《星際大戰》系列電影也為角色、情境、和場景搭配了許多主導動機。其中最著名的是主角路克・天行者（Luke Skywalker），因為這個主導動機也用做電影本身的主題。路克・天行者的主題既豪氣干雲又振奮人心，在整部片中數次改頭換面，從高貴堅毅到沮喪抑鬱，路克的主題幫助觀眾對路克、對他想將銀河從邪惡帝國手中解放出來的任務，產生情感連結。

以電玩領域來說，最具代表性的「主導動機」技巧，展現在植松為史克威爾公司發行的經典角色扮演遊戲（role-playing game，簡稱 RPG）《最終幻想 7》原聲帶當中。每個重要劇情元素都有一個易於辨識的主題，範圍從英勇的主要角色及其形形色色的旅伴，到神羅公司（Shinra Corporate）及其挖掘無限能量新來源的殘忍任務，再到貫徹自己大毀滅計畫的駭人終極反派角色等等。有許多主題在遊戲中反覆出現，有些主題也發生了角色改變的明顯變化。以主導動機來強調故事元素的手法在《太空戰士》遊戲系列中頻繁使用。迪法齊歐在他的論文中探討音樂中的象徵，其中說明了《最終幻想 6》遊戲配樂中的主導動機，並說道：「如果主導動機使用得當，便能清晰呈現人物、事件、或物品，而且也向觀眾提供了聽覺訊息。」這樣清晰的呈現能使作曲者將具體意義跟抽象的音樂表現結合起來，並將大量的旋律轉化為一套符號及具有內涵意義的語彙，作曲者得以這種方式來向聽眾傳達意義。

這樣的溝通交流不只包括對故事中有形或可見面向的推斷，例如《星際大戰》的角色路克・天行者、《指環》連篇歌劇的物件萊茵黃金、或是《最終幻想》遊戲裡的一間企業，如神羅公司；也涵蓋了無形的思想。舉例來說，有一位十分虔誠的角色在苦思一個違背道德良心的行動，先前與宗教信念相連的音樂主題在這時候重新導入了配樂中。我們能意識到音樂正在向我們訴說角色內心的衝突。暴雪娛樂公司（Blizzard Entertainment）

發行的《星海爭霸》系列，音樂團隊所創造的絕佳主導動機，可以做為此技巧的應用實例。在《星海爭霸：怒火燎原》（Starcraft: Brood War）遊戲中，一艘地球聯合理事會（United Earth Directorate）遠征部隊的大型空中支援艦盤旋在行星上看似毫無希望的戰役上方。艦上兩名部隊軍官進行著晦澀隱密的談話，討論他們對一個神祕目標的許諾。與此同時，有一段動人的歌劇詠嘆調不斷播放著，音樂逐漸激昂、音量增強，直到最後事態明朗，那艘支援艦打算拋棄底下那些無路可退的士兵，他們必死無疑。到了續作《星海爭霸 2》（Starcraft 2），當孤身一人的部隊特務面對大批成群外星生物而無能為力時，另一艘船艦同樣拋下她，任她聽天由命時，同樣的詠嘆調就以更為巧妙、不易覺察的方式在背景裡播放。在這個例子中，主導動機的作用是將兩個事件連結起來，讓玩家想起先前發生的悲劇，讓當前事件更為沉痛錐心。音樂中若運用引導動機，便得以傳遞其他方式難以傳達的豐富隱含意義。

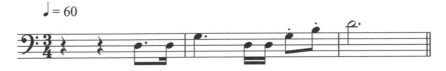

圖 4.1 萊茵黃金主題

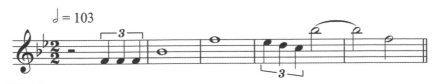

圖 4.2 《星際大戰》系列電影中的路克・天行者主題

圖 4.3 《星海爭霸：怒火燎原》中的詠嘆調

🎵 固定樂思

　　現在我們來討論白遼士在創作《幻想交響曲》時的原初概念。雖然固定樂思（idée fixe）的出現在主導動機之前，這兩個概念卻經常被劃上等號，它們確實有共同的特點。我的作曲工作有機會創作上百個主題，我發現「主導動機」的構成很有用，同時我也有機會重新審視「固定樂思」，深思能不能同等看待這兩者，還是將兩者分開探討在藝術上會比較有利。我想提出的是，在背後影響「固定樂思」的主要理論有別於「主導動機」的概念。而身為作曲者，我們可以分別運用這兩種技巧來發揮各自的最大優勢。首先，我會說明「固定樂思」的歷史及特點，接著會以我的個人經驗為例，講解我為電玩遊戲《刺客教條 III：自由使命》（Assassin's Creed III: Liberation）創作音樂時，是如何在一部分作品中運用這個技巧。

　　白遼士在《幻想交響曲》的樂曲解說（1845）裡，為固定樂思這個概念下了一個極佳的定義。樂曲解說中，白遼士以半自傳的方式、藉由一位備受單戀之苦的年輕作曲家故事來描述這部交響樂作品的主要題材。作品中，年輕藝術家對心儀對象的傾慕，變成了一種伴隨著獨特音樂性且不可動搖的迷戀——「每次藝術家鍾愛的形象浮上心頭時，總與某個音樂想法聯繫在一起……」換句話說，他心愛的女人成了他腦海中縈繞不去的旋律，而這段旋律則在交響曲的各個樂章中反覆出現，且這一段音樂陳述，扭曲變形成許許多多截然不同的表現形式。這主題確實是一個固定的構想，始終緊附著主角的意識，到他無法擺脫的程度。無論他去了哪裡或做了什麼，這旋律無時不刻地跟著他。更確切地說，這段旋律已經吞沒了藝術家的意

圖 4.4　取自《幻想交響曲》的固定樂思

識，取代其心中所愛之人。旋律如今代表的，與其說是對女子美好的如實表述，還不如說是藝術家一想起她就蕩漾的心思。

我們不妨將這個主題視同「痴愛」（obsessive love），因為這位謎樣女子的個性不再忠實呈現，而隨藝術家對她發狂的幻想扭曲變形。接近交響曲尾聲，當藝術家企圖服毒自殺時，他在藥物引起的夢魘中不停想像在夢境裡轉變成歪曲惡魔形象的女子，而他無處可逃。就這樣，白遼士《幻想交響曲》中半自傳式主角的經歷，對固定樂思的意義做了相當原汁原味的詮釋。擺脫不掉的是那無所不在卻又令人敬畏的思想，其意義亙古綿長。

固定樂思有別於主導動機的這個看法，為什麼會對我們有幫助？固定樂思看來就像主導動機的另一種形式，也許更強烈的潛在情緒可做為其特點。然而，這兩個詞彙的定義還是有些微差異，探討這之間差異對我們能有所幫助，或許可以應用在遊戲音樂的創作。在主導動機作曲技巧的範疇中，我們可以將大量旋律跟戲劇中的不同元素連結起來，並貫穿於作品中反覆使用。而就白遼士最初所說的，固定樂思在本質上是一種奇特現象，否則將失去其特殊意義。就這點來說，固定樂思能展現其獨到之處，因而截然不同於其他主題的創作手法。

假若我們決定採用固定樂思（如同白遼士的設想）來創作，那就得把它視為這款遊戲最重要音樂主題。無論精巧微妙、抑或氣勢滂礡，固定樂思都必須讓聽者意識到它比其他旋律更加意義豐富、更具重要性。固定樂思如同主導動機一樣，也必須夠靈活，能活用在許多不同狀況之中。但有別於主導動機的是，固定樂思絕不能因為故事已經進入新的階段或使用新的素材而顯得無關緊要或不恰當。遊戲從開頭到結束，固定樂思都必須是作曲上的選項。作曲者應該維持一種心態，好像自己隨時能夠運用這個特別的主題，而使得該主題在音樂響起時，添入別具涵義與重要性的弦外之音。我們有沒有真的選擇使用固定樂思是一回事，但它必須整裝待發，供我們隨時取用。

如果我們希望固定樂思持續發揮效用，而且完全有別於主導動機的

運作方式，就不能將固定樂思與範圍受限的故事或世界在任一面向上進行關聯——也就是說，固定樂思不能與單一角色、特定地點或物品連結在一起。白遼士將他的固定樂思與「心愛的」角色聯想在一起時，他所寫的音樂主題顯然不是要我們在腦海中忠實想像出那名謎樣女子的樣貌。主題之所以有五花八門的變化，是為了更適切地表現藝術家對女子的癡迷，而非女子的真實面貌與個性。這首交響曲中有很大一部分，女子的主題都是為了表現藝術家對她產生的種種不安幻想。就這點而言，女子成了一個念想（idea），而不再是一個真實的人物了。固定樂思就是這個念想的表現形式。如果主題是用來表現那名女子的真實面貌，實用性就會大大地限縮。這就是為什麼在故事中，固定樂思最好能與沒有實際形體的面向相互結合的原因，無論是某個信念、情緒，還是某個目標都好。無論如何，這樣的聯繫應該要成為整個故事裡最重要的驅動力。

 ## 固定樂思的實際應用：以《刺客教條 III：自由使命》為例

在遊戲裡設定一個核心音樂主題，這個想法既非創見亦不新穎。作曲者如果決定為遊戲音樂主題賦予一個象徵含義，使其與故事的主幹意義產生共鳴，便可做為固定樂思。毫無疑問，我們之中有些遊戲愛好者能想到在遊戲歷程中，遊戲主題會返回的各種情境；不過，腦海中勾起的往往都是歡欣鼓舞又高潮迭起的情境。凱旋般的音樂主題一再重現，成為整體遊戲經驗的具體表現，用意可能是向玩家傳達這個壯闊時刻給無比酣暢的感受！這也代表遊戲故事線當中一個有意義的想法嗎？或者更準確來說，它是取得重大進展的開心獎勵嗎？近來我有一個專案有機會運用中心化的固定樂思，同時也要設法解決，如何將配樂中如此關鍵的象徵元素有效納入電玩遊戲的音樂主題當中。

我為電玩遊戲《刺客教條 III：自由使命》作曲時，面臨到一個雙重挑

戰：既要將第三代遊戲與系列中的其他遊戲區別開來，還要能反映《刺客教條》冒險故事的統一元素，將這款遊戲與系列中的其他遊戲整合起來。這款遊戲有別於其他《刺客教條》遊戲，它聚焦在一個迥異於前作所有角色的全新角色身上。儘管如此，這款遊戲仍延續了前幾代隱含的動機——追尋真相。《刺客教條 II》（Assassin's Creed II）的主要角色，埃奇歐・奧狄托雷・迪・佛羅倫斯（Ezio Auditore da Firenze）說道：「為不斷追尋真相而戰，以使人人受益」（Futter 2011）。這個情操貫穿整個遊戲，其後的兩款遊戲續作也與之呼應（《刺客教條：兄弟會》〔Assassin's Creed: Brotherhood〕、《刺客教條：啟示錄》〔Assassin's Creed: Revelations〕），並持續做為系列推進的重要動機。一如《刺客教條 II》共同作者喬修爾・魯賓（Joshua Rubin）在一場訪談中所說的，這場追尋必須「瓦解偌大的權力結構，以挖出埋在表層之下的真相。」（Incolas 2010）

　　幸好遊戲截然不同的地理背景設定，以及主角因繼承傳統而確保下來的文化影響，大大地幫助我，讓我的《刺客教條 III：自由使命》音樂作品有別於系列中的其他配樂。我利用受到文化影響的器樂處理手法，以及一系列反覆出現的主導動機，強調了這款遊戲與眾不同的特色之後，將注意力轉向統一（unification）的問題。我需要堅持一條共同的意識形態主線，讓音樂幫助強化這款遊戲與先前其他遊戲之間的關聯。追尋真相顯然是整個《刺客教條》故事的中心思想之一，所以我應該設法把這個想法跟《自由使命》中最重要的音樂主題結合起來，對我來說這似乎顯而易見。

　　「真相」成了支持「固定樂思」的概念——包括求得真相的追尋過程，以及那些顯露真相片段的關鍵時刻。我知道這樣的主題式動機將頻繁出

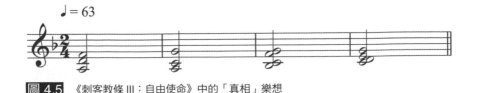

圖 4.5　《刺客教條 III：自由使命》中的「真相」樂想

現，因此把它編得盡量簡單，不僅為了在重覆時能更輕鬆理解，也為了在變奏時有最大靈活度。我以簡單的四和弦進行（progression）來處理真相這個「樂想」（motif），一開始的上行象徵對解答的渴望，再加上一個音叢來傳達不確定感，以及一個向下的曲調轉折，為總體效果抹上一道陰暗色彩。

就其在主題音樂中的出現狀況來看，我以這四和弦的進行為基礎，來安排樂曲的整個架構，這組和聲進行從樂曲最起始的音，反覆出現直至曲終。因此，真相主題最初就不是做為一個樂想，而是一個「音型」（figure）。根據《音樂美學》（The Aesthetics of Music）一書的作者羅傑・斯克魯頓（Roger Scruton）所說：「音型就好比建築中的線腳（moulding）：是『兩端開放』的，這樣才能無止盡地重複。當我們聽到一個做為音型、而非樂想的樂句，當下便會將其置於背景中，儘管這個音型跟史特拉汶斯基《春之祭》（The Rite of Spring）裡使用的那些音型一樣強烈悅耳。」（1999，61）開頭就以如此不易察覺的方式運用真相主題，我得以不張揚地確保該主題的出現，又不會在一開始引起太多注意。玩家初次聽到固定樂思時，完全不會把它跟追尋真相這個想法聯想在一起，因為還只在遊戲體驗的最開頭（故事還未展開之際）而已。因此在一開頭，固定樂思是發揮支持作用的一種機制。主題音樂的首要關注焦點在於表達兩個不同的主導動機，這兩者後續會與遊戲中的兩個關鍵要角相互連結起來。

圖 4.6　《刺客教條 III：自由使命》一段祕密行動場景的進行期間，「真相」樂想在此被當做音型來表現。

隨著遊戲故事線發展，固定樂思時而以不易察覺的音型，時而又以較凸出的主題式手法重新出現。當這段旋律做為主角腦海中揮之不去的執念，它會在多首樂曲中輕輕柔柔的迴盪著，有時能營造出淡淡的憂傷氛圍，有時又能在充滿活力的動感樂曲中做為點綴，強調樂曲效果。固定樂思總是近在咫尺，徘徊在配樂的邊緣、然後滲透其中，給人一種無法滿足的渴求感。然而，每當真相被揭發時，固定樂思總是最為凸出，其背後所隱含的意義便能藉此逐漸浮上檯面。到了遊戲尾聲，這個執念已然如雷鳴般轟然作響、不斷纏擾，並且在某個重要角色揭露詭祕意圖時，或其他角色無意間透露出有關過往誤解的某個細節時，愈加激昂。

當我們把固定樂思與主導動機分開來看時，同時也帶給來了一個相當實用的構想，藉此我們從一段用來提供一致性（unity）與識別性（identity）的核心旋律中，區分出大部分的主題。此外，探討固定樂思與主導動機的差異，也能增進我們對主題素材在電玩遊戲架構中的潛在用途有更進一步的理解。

🎮 在電玩遊戲中運用音樂主題

前面我們討論了人們對電玩樂曲的感知方式有別於影視音樂，也檢視過主導動機與固定樂思。現在要接著討論電玩遊戲音樂的核心功能，探究要如何在遊戲中成功運用各種樂曲旋律，以及這些旋律是怎麼深化遊戲的體驗。

🎵 有效的電玩遊戲樂曲有什麼特點？

我想我們都很熟悉旋律，對於什麼能構成強而有力的旋律也有各自的看法。在這裡我們關心的純粹是樂曲的功能，而非主觀的美感。我們要怎樣才能創作一段具有潛力，可能在電玩遊戲環境中令人滿意的旋律主題？

4

音樂主題的重要性

在電玩遊戲以外的環境，通常會稱一段有力的旋律「琅琅上口」、「有非常勾人的部分」，或者「在腦海中揮之不去」。正如葛萊美獎獲獎音樂製作人湯米・利普馬（Tommy LiPuma）所說：「旋律最重要的部分在於，它有某個讓你無法忘懷之處。」（Blume 2008，98）電玩音樂翻唱樂團總是能成功為難忘的遊戲歌曲製作各種新的版本，讓那些狂熱愛好者反覆欣賞，或許這就是原因。然而，在電玩遊戲的環境中，情況則變得較為複雜。假如將一段深刻的旋律納入一首重複播放的樂曲中，如此令人記憶深刻的旋律會不會變得惱人、而不再有趣呢？這成了遊戲音效領域一直以來備受關注的問題，尤其媒體給遊戲音效的負面評論經常會用「單調重複到難以置信」和「音樂循環過於頻繁」這樣的言論來加以形容。

這個問題通常稱做反覆疲勞（repetition fatigue），我們會在第 10 章深入討論循環音軌（looping track）時，談及更多關於解決這問題的辦法。但由於這個問題也影響著旋律主題的創作，我們會在此簡要地討論。無論是因為涵蓋旋律的那首重覆音軌時間太短，或是音軌本身重複太多次，當一段好記或好認的旋律不再有趣且變得煩人，就形成了反覆疲勞。遊戲開發者因為顧慮反覆疲勞，實驗了無數的替代方案。其中一個方案就只是完全不用音樂主題，而改用背景裡的音型、重複的樣式、及純節奏性的音軌。不過這種遊戲音樂同樣冒著得到負面評價的危險，像是「無記憶點」、「平淡無奇」、「轉瞬即忘」這樣的反應。

台灣國立政治大學的研究人員指出：「最重要的是，旋律使音樂變得值得回味，讓人分辨出一首又一首不同的作品」（Shan 2002，97）。我們得到一個結論，要使音樂產生影響力，並對電玩遊戲的整個體驗有正面貢獻，就必須倚賴強而有力的旋律。那我們該如何調整旋律的創作方式，來適應電玩配樂的要求，同時又謹記反覆疲勞的可能性呢？

🎮 樂器編排

　　不一樣的樂器編排方法能夠改變主題，程度從細微調整到徹底翻新都有可能。在所有的主題變動方式當中，改變樂器配置最為簡單，卻可能效果十足。原先用長笛獨奏表現的主題，若改以完整的銅管組來演奏，效果會大大不同。同樣地，由電吉他演奏的旋律，若改以大教堂管風琴的持續音來重現，可能會幾乎難以辨認。

　　在卡普空公司（Capcom）發行的《惡靈古堡2：重製版》（Resident Evil 2）遊戲中，音樂製作團隊有效運用了變換樂器編排的技巧來改變主題內容。這款生存恐怖遊戲的設定是無良製藥公司開發的生化武器使得全市的人口都變成活死人，玩家做為人類倖存者中的一員，為了生存必須戰鬥，同時要解開生化武器來源之謎。當遊戲進行到某個時刻，玩家會遭遇正在變異成醜惡怪物的陌生敵人。在連續攻擊過程中，敵人的突變過程歷經數個可怕的階段，這些階段搭配了令人難忘的音樂主題伴奏，而這些主題亦隨著敵人變異過程而轉變。剛開始，這個主題由氣勢洶洶的弦樂組和一支擔綱主旋律的法國號來主導，具威脅性又帶著焦慮不安；當怪物完全變形成最終的駭人模樣時，主題便改由歌劇式女高音張狂華麗的演唱，為整個音樂編排帶來恐怖卻又壯麗的感受。只要做一點像是變換主旋律樂器這樣簡單的改動，就能大幅影響作品的衝擊力。

　　在設計旋律，特別是要將旋律運用到主導動機時，評估該旋律以其他樂器處理的彈性，就變得相當重要。此時，對主題的各種可能置換方式抱持開放態度會有所幫助。有時候，當我們創作一段自己特別喜歡的旋律時，

圖 4.7　《惡靈古堡2：重製版》中變異過程的主題

我們很難想像要怎麼以不同於原先設想的方式來演奏它。一段以女高音演唱來表達渴望的空靈樂句，如果改由低音管演奏，就成了彷彿從喉間發出的低鳴，述說著孤獨與絕望。但是，若我們陶醉在自己原先的樂器處理手法，而導致我們不願去實驗其他可能性，那我們可就無法完全施展「樂想」的潛力。

　　總的來說，樂器的處理手法幾乎有無限可能，而為了對遊戲帶來最大好處，最好運用多重的樂器配置策略來處理主題素材。然而，對電玩音樂作曲者來說，樂器的選擇可能也會受限於遊戲過程中的因素。如果一種樂器與某個特定角色有強烈的連結，角色每一次出現都會觸發其音樂主題或樂想，那種樂器就不太可能出現在配樂的其他地方，因為那很可能向玩家傳遞錯誤訊息。樂器的聲音就像在提醒玩家，那個相關聯的角色即將登場，如果最後他或她沒有現身，就可能令人困惑。同樣地，如果有一小段音樂暗示著成功，並以獨特樂器演奏做為強烈的特點，那也不太可能再將這段音樂用在其他地方（以免在還未成功時就傳遞了成功的訊息）。

　　僅以主導動機的使用來看，如果我們決定從頭到尾都要以某種樂器來表現某個主導動機，那對於該樂器在其他地方的使用就要謹慎小心。運用不同的樂器配置來處理我們的主題，讓選擇更加開闊，與此同時，也為配樂主體中的重現主題素材增添獨特感受。

♪ 變奏與分裂

　　要為旋律主題的表現增添豐富多樣性的有趣手法之一，就是針對主題創作出各種變奏。變奏的方式不計其數，而且我認為這是作曲工作中較具啟發性又充滿樂趣的一部分。我們先寫出一段旋律，接著為它尋找各種可改變其結構的機會。做法上，可能是將原本上行的第一個樂句顛倒、可能是將大調改為小調，或是在音符時值（note value）不變的前提下變換各種節奏。設計各種主題變奏的樂趣在於，總是有很多可能性，端看我們想達

到的效果為何。對於電玩遊戲作曲者來說，主題與變奏的技巧讓我們得以在整個遊戲當中持續確立主題的一致性，同時避免產生反覆疲勞的感覺。

　　分裂（fragmentation）是在灌注新鮮感的同時，持續確立主題一致性的另一種手法。要做到如此，我們得檢視原先創作的主題，找出最基本的樂想——也就是在音樂表現中依然保有辨識度的最小單位。從一段較長的旋律中，我們只擷取一小段樂句出來運用，就有機會將旋律片段帶往全新的發展方向。舉例來說，我們可以把主題的一小部分置入強烈而原始的音樂編排當中，以凸顯它的質樸感；另一方面，我們也可以選擇把該主題片段做為不斷重覆的背景音型，用以襯托另一段旋律（甚至把它跟次要的主導動機結合起來，使次要主導動機的象徵意義經由連結主題片段而凸顯出來）。無數的可能性讓我們得以恣意施展自己的創作才能，也讓工作更有樂趣。

 **主題與變奏的實際應用：
以《刺客教條 III：自由使命》為例**

　　現在我們就來探討這個技巧的實際案例。為了方便，我選擇先前在討論固定樂思時取自《刺客教條 III：自由使命》遊戲中的音樂範例。《自由使命》是一款由故事主導的遊戲，有著濃厚的氛圍與複雜的角色，非常適合高度主題式的處理手法。我為遊戲中的不同角色和地點創作了一系列的主導動機，其中包括一段寫給一位貴族元老的主題。這個角色溫暖親切有如慈父一般，帶給我們充滿愛的家庭與兼具修養及高貴舉止的傳統。依我之見，依附著這個角色而生的情緒，可以進一步看成是對自己故鄉的熱愛，以及對個人原則的堅守。我在這一款遊戲的配樂中頻繁運用此一主導動機。

　　這個主導動機第一次出現的時機，也是主題陳述最完整的時候，而這個主題湊巧是遊戲中最長篇且繁複的旋律之一。那名元老誕生在十八世紀，在啟蒙時代的思想中成長，見多識廣且受過良好教育，因此他的主題

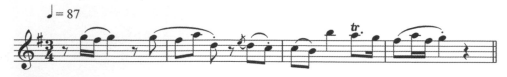

圖 4.8　《刺客教條 III：自由使命》中貴族元老的主題開頭

圖 4.9　「元老」主題的變奏，用於一場高雅的聚會

在最初呈現時，就要把這些特點都表達出來，而且要散發出溫暖與受到愛戴的感覺。這個主題原先是三四拍，速度是放鬆的行板（andante）──相對和緩的速度，並將配器限定在一枝獨奏木管、一台大鍵琴、和一組室內弦樂團。

　　在上流社會的聚會時我再次使用同一個主題，除了很巧妙地讓玩家想起我們這位貴族元老角色也屬於複雜事故的生活圈，也在場景中逐步帶進有修養與傳統的氣息。主題在第二次化身時，速度轉為有節制的進行曲（marcia moderato）──中等的進行曲速度，旋律亦做調整以適應新的拍子記號（節奏必須做些許變動），還以巴洛克風格的裝飾音（Baroque ornamentation）進一步擴充主題。器樂合奏除了室內弦樂團、大鍵琴和一套定音鼓之外，還額外加入了整個木管組。

　　至於遊戲裡兩段動作導向的場景，我再一次運用同樣的主題：守護自己故鄉、堅守個人信念的目標。這兩個目標推動著兩段動作場景的發展，使得我們的主題看起來既能引發共鳴，也顯得貼切。兩首曲子皆設定為四四拍、速度為快板（Allegro；和動作發生的迅速步調相符），不過音樂主題本身的運用手法卻大相徑庭。其中一首樂曲，我從最初版本的主題中擷取前八小節（並將拍子記號調整為四四拍），進行一段和弦結構劇烈改變的變奏；主題由小提琴獨奏，加上一組當代樂團為伴奏，當中包含了現

代節奏樂器和銅管。而另一首動作場景的音軌實際上沒有真的用到旋律，而是根據主題的基本和聲結構來進行變奏，並由完整的弦樂團，搭配當代打擊樂的襯托共同演奏而成。

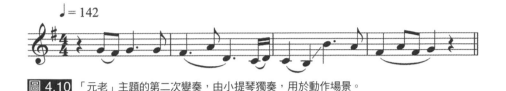

圖 4.10 「元老」主題的第二次變奏，由小提琴獨奏，用於動作場景。

　　除了將主題的變奏運用在遊戲歷程中，我還另外在敘事突然出現轉折時三度運用這個主題。第一次使用發生在一段敘事的場景，一名角色堅持的信念遭到大肆嘲弄，此時小提琴分部陳述了一小段短短的主題片段。我認為在此插入一段與高貴行為和強烈信念相關聯的樂想，能在這樣的情境中形成一種微妙的諷刺感。第二次敘事上的運用發生在一場討論往日時光的對話，當提及那位受愛戴的元老角色時，主題由整個弦樂分部負責陳述，調性為小調。最後，我將主題用在一連串涉及這位貴族長者的悲傷事件中，由小提琴獨奏、加上豎琴伴奏，展現最激動人心的模樣。

　　從上述這些《刺客教條 III：自由使命》的實例中可以看出，我們能夠運用主題與分裂的手法，以多種方式來重述同一個主題，同時又能避免過於強烈的熟悉感，而導致反覆疲勞的情況。然而，要讓這些變奏一一發揮效果，其根本的主題必須足夠靈活，能夠運用在許多不同模式與風格的音樂編曲中。在一開始要創作主導動機的主題（特別是如果有考慮把它當做固定樂思來使用）時，不僅為了確保該主題有充分的靈活度，也為了激發自己想出更豐富的可能性，我們應該盡可能地想像許許多多不同的變奏。

音樂主題如何強化遊戲體驗？

　　電玩遊戲一次提供兩種體驗，一是敘事的戲劇性和衝擊感，二是刺激

的遊戲參與感。前面我們討論過音樂主題在強化故事敘事效果時所扮演的角色，也探討了主題處理手法與遊戲體驗互動的一些方式。從先前對「沉浸」的探究當中，我們知道音樂具有影響力，能幫助玩家在認知和情感的層面上建立與遊戲歷程之間更深層的心理聯繫。音樂主題，尤其是像主導動機和固定樂思這樣的樂想，要如何幫助玩家在遊戲時更順利成功，並且在當下更樂在其中呢？

我們從音樂主題在其他形式的媒體，如電視和電影中的使用可以得知，音樂主題能清楚點出不同故事所各自具備的要素。在《星際大戰》電影中，路克‧天行者的主導動機為該角色注入他專屬的特定潛在情緒，因此有別於片中其他角色。在《指環》聯篇歌劇中，萊茵黃金的主導動機貫穿這部由四齣歌劇構成的作品，強調了它本身的魔力，並重申它在敘事上的重要性，使得主導動機與這部長篇冒險故事的其他面向區分開來。同樣地，在《惡靈古堡2》遊戲中，變異怪物的主題確立了一種邪惡醜陋的噁心感，並強調這隻怪物是終極反派，有別於遊戲中的其他敵人。音樂就是利用這些方式，使遊戲受眾得以在精神上，將戲劇作品所呈現的世界劃分出來，從而為特定的角色、地點、物件、和思想賦予特殊意義。

音樂劃分（musical conpartmentalization）的概念自然也適用於電玩遊戲的構想。音樂主題很適合用來協助遊戲玩家在精神上組建遊戲世界，並在情緒上與其互動。不同角色的音樂主題有助於玩家辨別朋友和敵人，或幫助玩家以更能滿足情感的方式與遊戲的內建角色互動。不同地點的主題則有助於玩家區分自己目前的所在地，有別於之後會行經的其他地點。此外，特定地點的主題也使得玩家對其周遭環境有更深刻的感受。而出現在重大事件發生過程中的主題，會讓那些事件變得更加難忘，讓玩家對接下來發生的類似事件有所準備。而之後類似的事件也可以運用相同的主導動機，或是該主導動機的眾多可能變奏之一。最後，固定樂思能將玩家的注意力吸引到一個非常重要的想法上，聚焦敘事，並且提供一個中心樂想，將配樂整合成一部統一的作品。

🎵 小結

　　主導動機與固定樂思都具有能進行象徵式溝通的莫大力量。把這些音樂主題應用在電玩遊戲中，既鼓舞人心、有趣味，又深刻得令人沒齒難忘。事實上，遊戲音樂翻唱樂團之所以不退燒，就見證了玩家對自己喜愛遊戲樂曲的熱愛。音樂主題運用象徵式的語言清晰又流利地傳遞訊息，給了遊戲作曲者直接跟玩家交談的發聲機會。這個發聲機會成為遊戲作曲者的重要工具，也是展現我們本身藝術性與熱情的強大方式之一。

05 音樂類型與
遊戲類型

在 E3 電子娛樂展（Electronic Entertainment Expo 的簡稱，後稱「E3 遊戲展」）舉辦期間的某個忙碌日子，我正走在洛杉磯會展中心的一處寬闊走廊上，我發覺自己的步伐漸趨平穩，隨著節奏點著頭，肩膀也隨著切分拍輕輕扭動著。要不是明亮的陽光從我左手邊一大片窗戶流瀉進來，以及數百位遠道而來、揹著一袋袋戰利品的參展者從我身邊川流而過，我可能會以為自己正身處一間特別前衛的洛杉磯夜店。我穿越一道道通往某個特別展區的門，隨著流行電音藝人 BT 的歌曲《革命》（The Revolution），繼續踏著穩定步伐向前走。這首歌為什麼會在人群上方嘭、嘭、嘭地強力放送，以致我們全都能感受到腳下低沉的轟隆聲？原因很明顯，我甚至不需要回頭看就知道發生什麼事：這些全是為了宣傳任天堂（Nintendo）最新推出，代號「革命」（Revolution）的遊戲控制器。

2005 年的夏天，那時所有人都對遊戲控制器「革命」所知甚少，只知道它是個外型小巧、線條流暢的黑盒子，上面有一長條垂直線，控制器一啟動就會閃爍出藍光。任天堂公司的新聞發布會就辦在這次展會之前，其社長岩田聰（Satoru Iwata）形容「革命」能夠「創造嶄新的類別，擴充電玩遊戲的定義」（Morris 2005）。預計在「革命」發布會上公開的遊戲，包含任天堂最廣為人知且備受喜愛的遊戲系列（瑪利歐系列〔Mario〕、銀

河戰士系列〔Metroid〕、薩爾達傳說〔The Legend of Zelda〕等），看來任天堂未來瞄準的對象是那些自 1985 年第一款《超級瑪利歐兄弟》（Super Mario Bros.）遊戲問世之際就開始購買，並玩過該公司產品的核心遊戲受眾。

任天堂公司的想法是讓這款新遊戲控制器，迎合遊戲愛好者中的核心受眾，他們在 2005 年的 E3 遊戲展上選用這首歌，無疑是在支持這個想法。這首歌的特色是怒氣騰騰的吉他即興重複段、軍事風格的戰鬥節奏、聲音扭曲失真的合成器，以及叫喊式的饒舌演唱，當中使用節奏分明的故障音（glitch）來強調切分節奏。這首歌對任天堂來說似乎是一個完美選擇——歌曲很明顯地以遊戲機為名，並體現了對玩家文化的挑戰。2005 年 E3 遊戲展上，任天堂透露了有關「革命」真實情況的唯一線索，暗示這款遊戲控制器能讓所有家庭成員都很容易上手；但這一條微弱的訊息，跟眾人鼓譟想要解決的謎團相比，不足為道。這台遊戲機的技術性能有哪些？控制器又會長什麼樣子？

任天堂公司在一年後終於撥開疑雲，答案令人驚訝。遊戲主機名稱之後不會叫「革命」，而是「Wii」（發音為 Wee），特色是容易操作的動態感應控制器，打破了核心玩家與零經驗非玩家之間的藩籬，讓新手玩家能以平易近人的操作系統來初嚐遊戲的滋味；此外，遊戲機也不是全黑的——反而它是乾淨利落的白色，表面拋光，閃爍著光澤。這台遊戲機會組合一款老少皆宜的遊戲一起出售，也就是「Wii 運動」（Wii Sports）。

我們遊戲作曲者最感興趣的，是遊戲機在音樂行銷方面發生的轉變。2006 年 Wii 的電視廣告中，兩位一身黑西裝的日本紳士開著一輛藍白色的高檔小汽車，挨家挨戶敲門拜訪，手上捧著遊戲機說道：「我們（Wii）想玩。」受訪的有傳統家庭、女性、年長者、青少年、藍領工人、及時髦的年輕人等等……任天堂顯然想要展現他們的產品對玩家與非玩家同樣具有廣大吸引力。這些廣告中用的音樂是吉田兄弟（Yoshida Brothers）的《古道：陽光照耀下重混版》（KODO Inside the Sun Remix），以傳統日本三

味線演奏，再襯以明亮輕快、活力十足的流行節奏，把憤怒的吉他聲、軍事般的節奏、失真的合成音效，及高聲叫喊的饒舌人聲通通捨去。如果將BT的歌曲視為玩家叛逆文化的宣言，那吉田兄弟的樂曲，也許能視為踏出這個文化圈的重大一步。任天堂的音樂選擇，暗暗傳遞了一個深刻的訊息，讓我們得知該公司當前服務所關注的玩家族群。

♫ 音樂與玩家人口分布

「任何對理解音樂的社會性感興趣的人，是時候利用廣告業者的經驗，」音樂心理學家大衛・休倫（David Huron）在一篇發表於牛津大學出版社（Oxford University Press）的文章中這麼寫道「長久以來，音樂風格與不同的社會、及不同的人口組成族群之間有著緊密連結。音樂風格因此可能有助於瞄準特定的市場。」

遊戲作曲者或許不認為自己創作音樂是為了「瞄準某個市場」，但無論有意無意，這通常就是我們正在做的事。電玩遊戲的種類繁多，每一種都有獨特的遊戲風格，遊戲的表現也能夠反映其所屬類別獨有的氛圍和活力。最重要的是，這些遊戲類別都各自對特定的目標族群有強大的吸引力。遊戲開發者很清楚這一點，在設計遊戲時也將目標族群的好惡謹記在心。開發團隊請我們創作某一特定風格的音樂時，他們的選擇可能直接受到目標族群喜好的影響。同樣地，當我們依據目前手上專案遊戲的所屬類別，去研究其他同類型具代表性的遊戲音樂風格時，可能也正在吸收並內化那些因人口分布統計而受到啟發的選擇。

遊戲作曲者最重要的目標，是創作出能讓玩家更享受遊戲過程的優質音樂。儘管心裡想著這些人口數據，會讓人以為自己創作的動機是源於這些毫無美感的考量；但要記得，縱使要考慮這些無關藝術的因素，我們還是能完成有重大意義的作品，這點也頗令人欣慰。依我的個人經驗，每當我因為種種限制而受挫時，我會提醒自己喬治・弗里德里克・韓德

▶

93

爾（George Frideric Handel）在創作《水上音樂》（Water Music）時面臨的挑戰。英國國王喬治指示韓德爾要創作一部既能在泰晤士河的駁船上演奏，也能讓四周眾多私家駁船上的人一起聆聽的作品，樂聲還得跟泰晤士河上所有可能存在的噪音互相抗衡。這些條件對韓德爾肯定造成重重的限制，但他最後還是克服挑戰，完成了巴洛克管弦樂有史以來最精緻的一部佳作。重重限制不一定會對音樂的飽滿意涵與藝術性造成阻礙，說不定反而還能指引我們通往意料之外的方向，這些限制誘導出連我們自己都難以想到、卻因此受到啟發的音樂選擇。

　　若我們要考慮玩家的音樂喜好，就需要了解自己遊戲專案所針對的特定玩家社群，每種電玩遊戲類別皆吸引著遊戲大眾中的某一特定族群。我在瀏覽電玩新聞網站 GameSpot 的評論區時，發現上面列了 36 個電玩遊戲子類別，從第一人稱射擊遊戲到派對遊戲都有。話雖如此，這麼多樣的遊戲風格都可以簡化為一個較為全面的模型，藉此幫助我們了解玩家的性格與偏好，還包括音樂傾向。我們先來場調查之旅，好好地一步一步探索遊戲類型與玩家統計數據的世界。

 ## 電玩遊戲的目標市場

　　遊戲開發通常到了進度的後期才會聘請特約的遊戲作曲者，此時開發者十之八九都已經決定遊戲的目標市場；話雖如此，如果他們對預想中受眾的基本特徵有任何不確定，作曲者後續的工作也許會變得棘手。對所有遊戲開發的相關人員來說，目標市場是一個關鍵要素，對作曲者也不例外。開發團隊要求我們創作的音樂，其性質往往直接受到目標市場的音樂喜好所影響。如果目標市場在作曲過程中有了改變，開發者得盡快為重新定位的受眾選出新的音樂風格，之前團隊認可的曲目可能會突然變得完全不適用。想當然，每個人都希望避免製作過程中發生這樣的混亂，也都盡可能早日底定遊戲受眾的基本特徵。

遊戲開發者要如何界定出他們的目標市場呢？有些開發工作室只創作一種遊戲，吸引的對象是那些跟自家員工喜好相同的人。雖然這樣做能大幅地縮小目標族群的範圍，但也限制了拓展產品受眾的潛能。有些開發者則以那些非常可靠的「中堅」遊戲老手為目標，企圖引起他們的青睞。這些經驗豐富的遊戲玩家玩過大量遊戲，花了不少錢在自己喜愛的遊戲類型上，他們被認為偏愛那些高強度且帶點成人內容的遊戲。然而這樣的特定遊戲社群中仍存在多樣性，使得根據他們的喜好所做的各種設計決定具有風險。開發者若能跳出自己的個人偏好，以純粹客觀的方式來看待遊戲受眾的本質，便能體會到玩家性格、遊戲風格、及其喜好的類型可說是多樣化到令人難以置信。

　　遊戲開發工作室、發行商，甚至是研究學者，皆廣泛利用聚焦測試（focus testing）來處理眾多的可變因素。荷蘭恩荷芬理工大學（Eindhoven University of Technology）進行了一項研究，研究人員形容焦點小組（focus groups）是一種「研究遊戲相關行為的創新方法」，還說焦點小組能讓研究人員「根據玩家類型、遊戲類型、和遊戲脈絡來探討不同遊戲體驗的差異」（Poels, de Kort, and IJsselsteijn 2007，84）。進行遊戲產業聚焦測試（focus test）時，遊戲工作室或發行商會邀請一群人來體驗一款尚在開發階段的遊戲；之後這些人要填寫問卷，內容是探究他們體驗遊戲過程的反應。聚焦測試能讓人進一步了解到，玩家如何與遊戲的美學設計、使用者介面和遊戲機制互動。但如果一款遊戲還未到可以真正進行遊戲的階段，開發者要怎麼做？開發者（還有像我們這些電玩作曲者）可以從哪裡找到更多關於玩家偏好的一般資訊？

　　有一些學術「模型」試著解釋電玩遊戲玩家的傾向。這些模型通常以玩家的感想為基礎，這些感想要不是非正式取得、就是透過問卷搜集得來，非常像是聚焦測試結束時所搜集的資料。作家兼遊戲設計先驅理查‧巴托（Richard Bartle）將玩家分成四種不同的性格形象（1996）：社交人（socializer）、殺手（killer）、探險家（explorer）、和成就家（achiever）。

該模型並未指出各種性格形象的玩家分別會喜愛哪種遊戲，因為這篇文章只聚焦在某一類遊戲玩家——那一類遊戲是以文字描述為基礎的多使用者迷宮（multi-user dungeon，簡稱 MUD）。科學研究員余健倫（Nick Yee）創建了一個比較詳盡的性格類型模型，不過他將研究範圍限定在大型多人線上角色扮演遊戲的玩家（2007）。第三個模型則針對玩家性格、以及不同性格的玩家可能喜愛的遊戲類型，來探討相關的描述與分類方法。當我們嘗試為了遊戲專案的目標市場創作能帶來娛樂的音樂時，這項研究特別實用。首先，我們來看一下這個玩家性格類型的模型。

DGD1: 一套涉及玩家人口統計的遊戲設計模型

遊戲研究員克里斯・貝特曼（Chris Bateman）與理察・布恩（Richard Boon）在 2006 年進行了一項雙管齊下的研究：他們提供兩份不同的問卷給一大批研究對象。其中一份問卷搜集關於遊戲的玩樂與購買習慣；另一份則是以著名的邁爾斯-布里格斯性格分類指標（Myers-Briggs Type Indicator，簡稱 MBTI）為依據，有三十二道性格測驗題目。邁爾斯-布里格斯測驗最早發展於第二次世界大戰期間，用以協助初入職場，還不清楚什麼樣工作可能最適合自己天性的婦女。此後，該測驗就大量用於性格特徵的評測；而 MBTI 能夠就貝特曼與布恩的研究需要，找出其研究對象性格中的部分具體面向。以下舉出該研究所顯示的幾種性格特徵案例：

- 性情外向，在大群體中比較容易感到自在
- 樂於預先計畫，接納創新思想
- 做決定時，願意考慮他人的感受
- 偏向選擇有計畫而非自發的行為
- 易起衝突，或是認為衝突是可接受的

經過貝特曼與布恩修改，MBTI 測驗的三十二道題目讓他們兩人得以根據受測對象的反應來區分不同群體。這些結果再加上關於遊戲習慣和偏

好的問卷，將玩家社群及其中可找到的性格類型描述得饒富趣味。

　　貝特曼與布恩在審視完這些問卷的回覆後，發現這些回覆問卷調查的人可分成四種不同的玩家性格，他們以附上描述的名稱來做分類：征服者（conqueror）、經營者（manager）、漫遊者（wanderer）、和參與者（participant）。征服者是決心堅定的玩家，毫不動搖地追求「擊敗」遊戲關卡。勝利為他們帶來強烈的情緒滿足感，是他們努力的終極回報。對經營者玩家來說，勝利無關乎「擊敗」遊戲，而在於精通遊戲所需的全部技能，他們對於遊戲中許多同步發生、且需要持續追蹤並調整的變數，掌握得非常出色。相對地，漫遊者玩家對勝利和精通遊戲都不感興趣，他們希望自己置身在沉浸式的虛擬環境中，有豐富的探索機會。最後一類的參與者，是最善於交際也最感性的玩家，他們偏好的遊戲不只故事中要有激勵人心的角色，還要能與他人互動。

　　貝特曼與布恩為每個分類再各自加上兩個形容詞，讓這些研究結果更完善：硬核型（hardcore）和休閒型（casual）。硬核型玩家會花較長時間玩大量的遊戲，願意學習複雜的程序，而且可能會與友人談論遊戲，把玩遊戲的表現當做自己身分認同的一部分。休閒型玩家玩的遊戲較少，每次

	征服者 • 硬核型 • 休閒型	
參與者 • 硬核型 • 休閒型	DGD1 遊玩類型	經營者 • 硬核型 • 休閒型
	漫遊者 • 硬核型 • 休閒型	

圖 5.1 克里斯・貝特曼與理查・布恩在 2006 年進行「玩家組成人口統計的遊戲設計的調查研究」，及其揭示的玩家類型。

玩遊戲的時間也較短，他們偏好不那麼複雜的遊戲，視玩遊戲為消遣、而非一種生活方式。

對我們來說，貝特曼與布恩的研究最重要之處在於他們將特定的玩家性格類型，與特定的遊戲類型配對起來（這些遊戲類型及其相關的玩家分類，本章後半將繼續討論）。這份研究，以及其導出的玩家組成人口統計遊戲設計模型（Demographic Game Design model，簡稱 DGD1），兩者的相互關聯有助於我們找到目前與專業最密切相關的玩家性格類型。有了這項知識利器，我們便能想像屬於某種性格類型的目標受眾，在玩某一種特定遊戲時所體驗到的獨特情緒旅程。如果以征服者的思維模式來看，我們會發現許多截然不同的情緒，進而想到能夠表現此類玩家兇猛與堅定性格的音樂策略。相較之下，以漫遊者思維方式所做的音樂，特點可能是驚奇感，以及在不斷想要開拓美麗新境界的過程中所帶來的新奇發現。硬核型與休閒型這兩個修飾說法如何調整各個性格類型的意義，如果對這點有所了解，將提供更多有助於我們集中工作能量的參考。總的來說，這些玩家特色所帶來的深刻見解，除了刺激我們的創造力，同時還能確保我們的音樂合乎預期受眾的胃口。

雖然整體來說這個模型頗有助益，但有個重要問題卻還未解決：有沒有可能針對貝特曼與布恩所提出的每種玩家風格，來判定大致的音樂品味呢？有沒有一個方式，能夠判別哪種類型的音樂對玩家最喜愛的遊戲類別有最大的加強作用？

 ## 音樂與性格

在考慮這個議題時，我們可以借助一些其他的學術研究來提供引人深思的想法。雖然在做音樂上的判斷選擇時，科學家的研究不應該取代我們自己的判斷，不過它讓我們有機會為自己的創作意識注入有趣又刺激的可能性。我們不需要全盤接受這些學術研究，也能夠感受到他們對創意的啟

發。當我們思索音樂風格與玩家性格特質之間的關聯性時，可以求助於心理學和音樂學領域，探求其中有關於這個議題的迷人觀點。

在一篇發表於《歐洲性格期刊》（European Journal of Personality）的研究當中，研究員從一大批研究參與者身上收集了統計資料，以判定性格特質是否會與特定的音樂類型產生直接關聯（Delsing 等人，2008）。為了研究需要，他們將音樂風格分成四大類組。研究對象會拿到好幾份綜合調查表，包括音樂偏好調查表（Music Preferences Questionnaire，MPQ），及以心理學概念五大性格特質（Big-Five）為依據的性格評估等。這個構念（contruct）將性格特質分為五個概括的興趣領域：外向性（extraversion）、親和性（agreeableness）、盡責性（conscientiousness）、情緒穩定性（emotional stability）和經驗開放性（openness to experience）。研究員手中有數千份填好的調查表，他們從中尋找性格類型與音樂偏好之間的關聯，得到令人吃驚且值得深思的發現。

然而，要探討這些研究結果之前，我們得先看看這些研究員將音樂分成哪四大組別，即：搖滾樂、都市音樂、流行音樂／舞曲、及菁英音樂。搖滾樂類相當一目瞭然，它涵蓋了重金屬音樂、硬式搖滾（又稱為硬搖滾、或重搖滾）、龐克搖滾、硬蕊龐克、油漬搖滾、和歌德搖滾等子類。都市音樂這個類別包含的音樂風格有嘻哈、饒舌、靈魂樂、和節奏藍調等。流行音樂／舞曲類別中有傳思音樂（又稱出神音樂）、鐵克諾舞曲，以及所有常在「四十強單曲榜」（Top 40）上出現的音樂類型。最後是名稱有爭議的類別──菁英音樂。這個類別包括爵士樂、管弦樂、和宗教音樂。先不管我們是否認為這種音樂高尚，或是不是屬於社會某些高層，它（不考慮名稱部分）在我們探討音樂類型與性格特質間的相互關係時，相當有幫助。

從我們這些作曲者的觀點來看，現在談論到了這個研究最重要的部分，該研究論證了一些性格特質與音樂風格間的聯繫，並且挑起爭論。調查回覆者當中，表現出最內向性格的人最可能喜歡搖滾樂類別的音樂，而

那些評分結果屬於外向性格的人，最可能喜歡的風格是都市音樂和流行音樂／舞曲；那些對新體驗最能表現出熱切並欣然接受的人，可能既愛好搖滾樂也享受菁英音樂；傾向於預先計畫、避免衝動行事的人可能偏好菁英音樂風格；而那些因個性使然，常常顧及他人福祉與感受的人，喜好的音樂範圍最廣，都市音樂、流行音樂／舞曲和菁英音樂都涵蓋其中。

這些性格特質研究之所以有用，是因為可以跟貝特曼與布恩 DGD1 模型中相似的特徵互相配對。兩項研究之間具有高度相關的特點，能讓我們從音樂偏好與 DGD1 模型的征服者、經營者、漫遊者、和參與者等遊戲風格之間，得出其中的連結。我們還可以進一步思考這些玩家類型最喜愛的特定遊戲類型，並能開始看出，偏好的音樂風格與偏好的遊戲類型間所形成的關聯。這種種的關聯饒富趣味，尤其是當我們明白，每種遊戲類型的音樂歷史似乎也為這些結論提供了依據。對研究電玩遊戲類型的音樂傳統來說，這是一種特殊方式，我們可藉此思考自己的音樂要怎麼與遊戲目標市場的經驗相符。

 ## 連結音樂類型與遊戲類型

我們常常依賴歷史來告訴自己，特定的遊戲類型就該運用哪種音樂。然而，如果我們選擇音樂時是因為「一直以來都這麼做」的話，可能無法令人滿意。我們很自然會想知道為什麼特定的音樂類型這麼常跟特定的遊戲類型連結在一起，作曲者和開發者又為什麼一再做出這樣的音樂類型選擇。雖然這些問題沒有確定的答案，我們還是能利用本章討論過的調查研究，來探討現今繁多的遊戲類型。這些類型包括：

- 射擊遊戲
- 跳台遊戲
- 冒險遊戲
- 角色扮演遊戲

- 生存恐怖遊戲
- 競速遊戲
- 模擬和生活模擬遊戲
- 策略遊戲
- 益智遊戲
- 格鬥遊戲
- 匿蹤遊戲（stealth game，或稱為潛行類遊戲，以隱藏和躲藏為主題）

　　逐一檢視這些類型，能幫助我們稍微了解到過去做出某種音樂選擇的可能原因，以及這些選擇如何強化坑家的遊戲體驗，使我們更能欣賞這些遊戲類型採取的傳統音樂手法。現在我們就來討論現代電玩遊戲的幾個主要類別。

射擊遊戲

　　射擊遊戲長久以來一直被視為遊戲產業裡最賺錢的遊戲類別。像是《決勝時刻》（Call of Duty）、《榮譽勛章》（Medal of Honor）、《火線獵殺》（Ghost Recon）、《戰地風雲》（Battlefield）、《邊緣禁地》（Borderlands）和《最後一戰》（Halo）這些暢銷遊戲系列，已為其發行商和開發商賺進大把大把的鈔票。因為這個緣故，許多新進開發公司無不企圖創作出一款射擊遊戲，一方面希望它大獲成功，另一方面接著將它拓展成價值數十億美元的系列，來抓住這「黃澄澄」的致富機會。然而，要找到射擊遊戲的成功配方，實屬不易。

　　射擊遊戲中，玩家所做的顧名思義是——朝所有的目標射擊。雖然射擊行動在其他遊戲類型中也可能會發生，但在射擊遊戲中則是首要任務。玩家會攜帶各式各樣的武器，每一樣都提供不同的效能優勢，亦都有其限制。經典射擊遊戲需要目標精準、反應迅速才能成功；而現代射擊遊戲往往因為情境更加複雜，需要玩家尋找掩護以躲避敵人的火力。

根據貝特曼與布恩的 DGD1 理論，最常與射擊遊戲玩家相連結的性格類型是征服者，他們縱情於快節奏的挑戰，決意殲滅全部敵人並完成所有目標。我們如果細看征服者的部分性格特質——內向、不善與人交際，願意接納衝突並運用邏輯制定出條理清晰的計畫——再將這些特質與音樂偏好研究中的性格特徵進行比較（Delsing 等人，2008），會發現一些強烈的音樂傾向。根據音樂偏好研究，對於這些習慣事前計畫、接受衝突的內向者，最強烈的音樂偏好顯示為兩個類組：搖滾樂和菁英音樂。

　　在研究當前射擊遊戲配樂的音樂風格時，我們注意到音樂有很強烈的傾向，也就是將搖滾樂中的吉他和鼓聲跟「菁英」類型管弦樂壯闊的戲劇性結合起來。搖滾樂類別會隱約地出現在某些射擊遊戲中，一點點節奏吉他，結合打著特殊搖滾節奏的鼓聲；而其他射擊遊戲則以搖滾元素為核心，風格是重金屬音樂或硬式搖滾，吉他演奏充滿侵略性。還有一些以菁英音樂元素為主的射擊遊戲，利用激昂的管弦樂華彩樂段（orchestral flourish）號召玩家行動，同一時間，搖滾元素創造的是隱於背景中的動能。這些配樂有時候會包含能喚起宗教熱情的合唱元素（在《最後一戰》系列的例子中，宗教感赤裸裸地展現，因為男聲唱詩班的演唱風格是如此強烈而讓人聯想到唱著葛利果聖歌的僧侶）。菁英音樂元素就這樣以其管弦樂和宗教的形式不時出現。最後，在《決勝時刻：黑色行動》（Call of Duty: Black Ops）、《邊緣禁地2》（Borderlands 2）、《狂彈風暴》（Bulletstorm）和《最後一戰：瑞曲之戰》（Halo: Reach）這類遊戲中，上述兩種音樂類型不斷地彼此結合，營造出以節奏為重的陰沉配樂風，帶有搖滾樂的衝勁與交響曲的莊嚴。

🎵🎮 跳台遊戲

　　射擊遊戲可以簡化成「玩家朝目標射擊的遊戲」，至於跳台遊戲，最簡單的描述則是「玩家借著踏腳處跳躍的遊戲」。我們還可以再追加說明

得更具體一些，由於玩家可能跌得粉身碎骨是跳台體驗的特點，所以跳台遊戲也是「玩家可能從踏腳處跌落的遊戲」。

　　從視覺上來看，跳台遊戲可以說具有相當高的特技程度，因為核心玩家的角色人物在一個接一個搖搖欲墜的棲處之間靈活跳躍，緊要關頭時伸手一抓、攀岩附壁以免跌落深淵，或在高得令人發暈的壁架上小心翼翼保持平衡。這樣的移動幾近舞蹈般，特別是角色疾速穿越一連串跳台時，更是如此。跳台遊戲主要的遊戲機制中心，是以讓玩家在橫越險峻環境時遊歷不同的場景，因此場景的美麗、壯觀、與獨創性都具有重大意義。在所有遊戲類型中，跳台遊戲通常會被賦予一些最具藝術創意的視覺表現。從轟動一時的遊戲系列如《波斯王子》（Prince of Persia）、《怪盜史庫柏》（Sly Cooper）、《傳送門》（Portal）、和《雷射超人》（Rayman），到單人遊戲如《費茲大冒險》（Fez）、《時空幻境》（Braid）、和《地獄邊境》（Limbo）等等，各種妙趣橫生的地點與迂迴詭詐的挑戰，讓玩家絲毫不敢鬆懈。

　　根據 DGD1，跟跳台遊戲關聯最密切的玩家類型是漫遊者。漫遊者十分樂於探索機會無窮的驚奇世界，以發現新的景象，帶來愉悅並滿足感官。對漫遊者來說，在抵達新環境時感受滿滿的喜悅，可說是跳台挑戰的最佳犒賞。倘若將漫遊者的性格特質——感性、願意接受新穎的思想、不喜歡預先計畫、注重他人情感——與音樂偏好研究中相對應的特徵進行比較，會發現在 DGD1 的所有玩家類型中，漫遊者的音樂喜好或許最為廣泛。該音樂研究表示，這類型的人可能欣賞的音樂從流行、城市、菁英、到搖滾類別都有。漫遊者很能從各種類型的音樂中得到樂趣。

　　話說回來，在電玩遊戲發展史上，跳台遊戲有著最兼容並蓄的配樂，而這也許並非巧合。從《費茲大冒險》復古的八位元合成器、《雷射超人・起源》（Rayman Origins）熱情洋溢的爵士樂風曲調，到《生化突擊手：重新武裝》（Bionic Commando: Rearmed）碰碰作響的舞曲節奏，再到《邊疆異域》（Outland）逼真情境的搖滾樂，跳台遊戲能從每種音樂

類型中找出一些合適的選擇。我在為一個跳台遊戲專案《小小大星球2》（LittleBigPlanet 2）作曲時，曾親身體驗過這種多樣性。這款遊戲用上的一切音樂，從大樂隊風格的爵士樂到巴洛克式對位，再到哥德搖滾，無所不包。為跳台遊戲創作音樂，為作曲者提供許多發揮藝術本領和嘗試新事物的機會。

冒險遊戲

冒險遊戲的發展史既漫長且遠近馳名。這個類型一開始是以文字為媒介的一遊戲系列，玩家藉由文情並茂的散文敘述，以及能夠辨識玩家輸入「開門」、「屠龍」等指令的界面來探索虛構世界。虛構世界最後由圖像的再現取而代之，先是靜態影像；然後，玩家能夠自在徜徉其中的互動式環境又取代了前者。在冒險遊戲類型最盛行的時候，《迷霧之島》（Myst）創下了有史以來最暢銷遊戲的紀錄。然而，自此之後冒險遊戲逐漸沒落，無法再以既有的純粹形式創下高市占率。

現在我們比較有機會遇到混合型的「動作冒險」（action-adventure）遊戲，較少見純粹的冒險類型。冒險遊戲當初的情形是著重探索環境、益智解謎，以及促成扣人心弦的敘事。而混合型動作冒險遊戲除了具備上述所有元素之外，還需要玩家對各式各樣不同的狀況做出敏銳迅速的反應，可能有搏鬥、跳台式航行，還得突然地執行快速的按鍵組合，以解鎖想達到的結果。即便加入了這些額外的元素，冒險遊戲的根本核心精神還是在於新的形式。這種新形式讓玩家有機會在史詩般的故事開展中，為緊扣人心的角色賦予人性，並完成心馳神往的追尋之旅。

DGD1 模型顯示，最強烈受到這類遊戲吸引的玩家類型是經營者。要掌握解決遊戲中諸多謎題的必需技能，是一項艱鉅的任務。這類型玩家樂於面對這樣的挑戰，而且這些遊戲稍微徐緩的步調，通常也很適合經營者的理性思維模式。將 MBTI 中經營者的性格特質中比對音樂偏好研究的結

果，我們可以看出經營者——具邏輯思維、內向、迴避長期計畫、享受衝突——可能比較偏好搖滾樂和菁英音樂。事實上，經營者和征服者玩家有著同樣的偏好。知道這點，我們就能預期冒險遊戲會採用搖滾樂、菁英音樂、或者結合上述這兩種風格。不過當我們聆聽現代冒險遊戲中常出現的音樂時，會發現「菁英」管弦樂占據此遊戲類型的主導地位。實際上，冒險遊戲彷彿是一場戲劇性管弦樂手法的真實展演。

從《祕境探險：黃金深淵》、《末世騎士》、和《暴雨殺機》這類遊戲精心編排的管弦樂風格，可以得出這樣的結論：菁英音樂可說是動作冒險遊戲在實務上的音樂標準。我的動作冒險遊戲專案之一《戰神》，遵循著菁英管弦樂的手法，是大多數此類遊戲的典型風格；不過，同時也有動作冒險遊戲是以搖滾樂元素做為配樂特色，例如《蝙蝠俠：阿卡漢》（Batman: Arkham）、《惡名昭彰 2》（InFAMOUS 2）這些遊戲中衝勁十足的節奏與吉他聲，說明搖滾樂在此類遊戲中仍占有一席之地。我為冒險遊戲《達文西密碼》（The Da Vinci Code）做的配樂中，許多以動作為導向的樂曲結合了管弦樂編曲與搖滾樂節奏，既凸顯氣勢，也強化背景設定的現代性。這樣的創作選擇正好符合音樂偏好研究的結果，從以前就一直受到純粹冒險和混合型動作冒險遊戲這兩種玩家群的歡迎。

🎵 角色扮演遊戲

在探討文化差異對音樂選擇的影響時，RPG（角色扮演遊戲）音樂的討論可能是一個迷人的面向。要探討常用於角色扮演類型裡的音樂風格，我們得將此類型再分成兩個子類：發展於西方世界（歐洲和美國）的RPG，以及發展於東北亞（日本和南韓）的 RPG。

總的來說，角色扮演遊戲允許玩家化身為一個或者一群角色，角色成員肩負跨越世界、完成探索的使命。玩家在致力於追尋的過程中，可能要承擔許多次要的任務和目標，同時藉著能力和裝備「晉級」來提升冒險中

5
音樂類型與遊戲類型

的角色。統計屬性的提升是角色扮演遊戲的一個鮮明特徵。

在此要討論歐美 RPG 和東北亞 RPG 出現分歧的地方。西方 RPG 的環境氛圍通常偏陰暗，玩家往往不受限於線性故事情節的要求，能自由前往任何地方。東北亞的 RPG 狀況則完全相反，呈現的氣氛比較明亮、色彩也較繽紛，故事情節經常限制玩家能去的地方，將玩家路線引導到對情節發展相當重要的每個處所。根據 DGD1 模型，這些差異對東西方 RPG 目標市場的影響甚大。

東西方的 RPG 遊戲都受到征服者的青睞，他們樂於完成遊戲裡所有艱鉅的任務，且通常偏好菁英和搖滾音樂風格。不過西方的 RPG 還會吸引到喜愛益智遊戲的經營者；東方的 RPG 則對參與者有格外的吸引力，他們支持各個角色，享受與他們合作努力達成目標的樂趣。

也許因為如此，西方 RPG 中常見征服者與經營者共同欣賞的音樂：雷鳴般的管弦樂曲子（《上古卷軸 V：無界天際》〔The Elder Scrolls: Skyrim〕、《大地王國：罪與罰》〔Kingdoms of Amalur: Reckoning〕），有時會點綴一些搖滾元素（《暗黑破壞神 III》〔Diablo III〕）。相形之下，東北亞的 RPG 會交替使用管弦樂曲與搖滾樂曲，風格像是鐵克諾舞曲（《這個美妙的世界》〔The World Ends with You〕）、輕快的復古流行樂（《異度神劍》〔Xenoblade Chronicles〕）、以及主流四十強單曲風格的情歌（《尼爾》〔Nier〕）。東西方 RPG 遊戲的音樂特點都是強力訴求征服者這一類主要的受眾；但兩相比較之下，東方 RPG 的音樂風格更進一步擴大，將音樂品味不拘的參與者玩家給囊括進來。

 ## 生存恐怖遊戲

這個遊戲類型顧名思義，指的是在一場生存恐怖遊戲中，我們的首要目標是在面臨難以言說的恐怖事物跟蹤時，必須想辦法存活下來。有時候，生存可能會因為資源短缺而變得艱難，我們可能有一把槍、卻只有零星幾

枚子彈；有時候，我們可能沒有任何武器，在遭遇敵人時必須迅速躲藏或逃離。這種親身的脆弱感結合極其壓抑的氛圍，帶來了十分駭人的玩家體驗。

　　DGD1 中最喜愛這種遊戲的玩家類型是漫遊者，他們欣賞遊戲帶來的強烈情緒體驗，以及遊戲中探索和發現新處所的能力。就如我們討論過的，漫遊者玩家可能對許多音樂類型都抱持開放態度，也能享受搖滾樂、城市音樂、流行音樂／舞曲、到菁英音樂等不同音樂類型。但考量這些遊戲設法製造令人不寒而慄、沉重壓抑的氛圍，遊戲中最常聽見的音樂風格是菁英管弦樂與搖滾樂（尤其是搖滾樂的子類別、富侵略性的重金屬音樂）。儘管如此，還是有些生存恐怖遊戲會在樂曲編排中點綴其他音樂類型，像是城市音樂的節奏（《沉默之丘：破碎記憶》〔Silent Hill: Shattered Memories〕）和一些節奏動感強烈的城市音樂低音聲線（《赤種殺機》〔Deadly Premonition〕）。

 ## 競速遊戲

　　開始這個話題之前，我想講述一段個人經歷，讓大家稍微了解調整自己音樂風格以適應特定遊戲類型的過程。這段經歷正好是以競速遊戲，及其漫長的發展史與強大的音樂傳統為中心。2007 年秋天，我讀到一則華納兄弟互動娛樂（Warner Brothers Interactive）發布的線上新聞稿，宣告他們計畫要發行一款遊戲，是以即將上映的電影《極速賽車手》（Speed Racer）為藍本（將由艾米爾・賀許〔Emile Hirsch〕、蘇珊・莎蘭登〔Susan Sarandon〕、約翰・古德曼〔John Goodman〕、克莉絲汀・蕾茜〔Christina Ricci〕等人主演）。當時我還沒幫競速遊戲編寫過音樂，但已經有三部電影的同款遊戲音樂製作經驗。因此我認為自己應該寫信給遊戲開發方，詢問他們能否考慮讓我接手這份工作。郵件中放了我樣本音樂的三首樂曲連結，我一直把它們當做是我工作能力與工作室性能的概要範例。由於我先

前從未曾寫過競速遊戲的配樂，其中一位遊戲製作人在回覆我的電子郵件中這麼說道，那三首範例曲子沒有一首適合他們的專案。不過那位製作人喜歡我的音樂風格，給我機會為他們的專案創作一首量身訂做的 demo 曲，還給我一些競速遊戲的音樂範例做為參考。

這是我第一次真正深入研究競速遊戲的音樂，為《極速賽車手》寫作第一首曲子的過程著實讓我受益良多。競速遊戲通常會採用強勁的鐵克諾舞曲風格，非常適合遊戲的速度感。未來感又帶點迷幻的合成音樂，融合硬派大鼓（踏板鼓）和小鼓、油漬搖滾節奏吉他、憤怒的演唱、和連續鞭擊般的節奏循環，全部結合起來創造出一股喧囂、無法遏止的衝勁。這種音樂風格十分適合 2007 年的競速遊戲類型，當時該類型中占據主導地位的遊戲包括高度寫實的激烈公路賽車遊戲（《極速快感 III：熱力追緝》〔Need for Speed III: Hot Pursuit〕）、特立獨行的卡通風格競速遊戲（《音速小子滑板競速》〔Sonic Riders〕），以及發生在遙遠未來時空的反重力競速遊戲（《磁浮飛車》〔WipEout PULSE〕）。

遊戲《極速賽車手》（Speed Racer: the Video Game）並不完全符合上面那些競速遊戲型態的任何一種。沒錯，它的高科技元素讓人聯想到未來賽車手，但視覺風格上也有許多復古的細節，讓人回到《極速賽車手》原創圖像小說和系列漫畫問世的 1950 和 1960 年代。該遊戲試圖繼續發展故事劇情，預備將來拍成電影上映，因此配樂要具備支撐這個故事所需的情感特質。考慮到這些因素，我精心創作出一首六十秒的樣本音樂，把這些元素全部編寫成高能量、堅定，有強烈節奏而怪異的樂曲。這首樂曲讓我贏得為該遊戲創作音樂的工作。

根據 DGD1，競速遊戲幾乎對所有類型的休閒玩家都有強烈的吸引力（休閒型參與者除外）。將這廣泛的性格類型與音樂偏好研究的結果兩相比較之下，我們發現理論上，競速遊戲類型除了鐵克諾舞曲傳統所建議的選項之外，還有更多樣的音樂風格可以選擇。休閒型征服者和休閒型經營者似乎都對搖滾樂有強烈偏好；而休閒型漫遊者則可能樂於欣賞所有音樂

風格。

　　這些論述可能讓我們以為，純粹搖滾樂導向的配樂是切實可行的選擇，但過往經驗告訴我們，就算受眾可以接納不同的音樂手法，並不表示忽視這類型音樂的傳統是明智的做法。競速遊戲在這方面跟生存恐怖遊戲相似，極度傾向具感染力的管弦樂（儘管玩家可能也接受其他音樂風格）。在過往努力創作《極速賽車手》配樂的過程中，我曉得競速遊戲運用緊張激烈的電子流行音樂這個深厚傳統，因此倘若我沒有採用鐵克諾舞曲、鞭擊金屬、硬核合成舞曲等元素，將使競速遊戲的狂熱愛好者失望，而這是我最不願做的。因此我審視先前已完成的部分，並將風格調整為我正在創作的復古未來主義音樂。競速遊戲玩家對一些音樂實驗可能抱持開放態度，知道這一點固然是件好事，但也應該確保玩家得到他們真正想要的體驗。

🎵 模擬遊戲和生活模擬遊戲

　　歡迎玩家監控各種活動並發布各項指令給部落、文明、或整個世界的遊戲，我們稱為「模擬遊戲」（simulation game）。同樣的，如果遊戲試圖模仿活生生、有個體自主性的行為，且玩家可以介入引導或造成影響，那就可以稱之為「生活模擬遊戲」（life simulation game ／ life sim）。無論是基於我們的現實世界，還是一個精心建構以促成懸置懷疑的虛構世界，這兩種遊戲皆呈現真實事件的翻版。但事實上，這兩種遊戲類型的遊戲機制設計大相逕庭，這對目標市場來說具有重大的影響。

　　玩家在模擬遊戲中通常扮演全知全能的監督者，能夠發號施令，並隨時掌握廣大遊戲場域裡許許多多的可變因素。這個監督者可能以政治領袖或陣營（《幻魔世紀 2》〔Majesty 2〕、《美麗新世界 2070》〔Anno 2070〕）、業務經理（《航空大亨 2》〔Airline Tycoon 2〕、《A 列車 9》〔A-Train 9〕）、甚至是有無上權力的神祇（《萬物之塵》〔From Dust〕、《善與惡 2》〔Black & White 2〕）之姿來呈現。依據 DGD1 模型，最有可能受

這類遊戲吸引的玩家類型是經營者，而且如我們先前討論過的，經營者通常也受到搖滾樂和菁英音樂等類別的吸引。大部分模擬遊戲的音樂風格特色為搖滾樂、「菁英」管弦樂，或是兩者的結合，充分滿足該玩家類型的音樂偏好。

至於生活模擬遊戲的狂熱愛好者，其音樂體驗往往差異頗大。生活模擬遊戲大多讓玩家扮演權力無限的監督者，與其他模擬遊戲非常相似，不過，生活模擬遊戲中的遊戲目標通常較為溫馨、也比較私人，玩家被賦予保護個人（《模擬市民》〔The Sims〕）、外星生物（《孢子》〔Spore〕）、或動物（《寶貝萬歲》〔Viva Piñata〕、《動物森友會》〔Animal Crossing〕）的任務。這種保護大都涵蓋維持物質與情感的幸福，包括協助達成目標及避免不愉快的經驗等。玩家性格的 DGD1 模型指出，最受生活模擬遊戲吸引的玩家類型是參與者。參與者通常對人非常感興趣，喜歡把遊戲當成一種社交互動在玩，他們也喜愛那些源自於討喜角色及其真切情感的遊戲。倘若我們將參與者玩家的典型特徵——外向的計畫者、喜歡完成任務、行事出於對他人情感的關心——跟音樂偏好研究的結果兩相比較，會發現參與者跟漫遊者的共通點是偏好的音樂風格多樣且兼容並蓄；但兩者不同的是，參與者不可能喜歡所有的音樂風格。搖滾樂類別由於強調內向性，可能無法為參與者所接受。不過，參與者很能享受來自城市、流行音樂／舞曲和菁英音樂等類別的音樂。

生活模擬遊戲的原聲帶特色是音樂五花八門，並且強調友善、正面的能量。我有一個美商藝電發行的生活模擬遊戲專案《模擬動物》（SimAnimals），我為它創作的是精緻優雅、富節奏感的管弦樂配樂，以強調這類遊戲中常見的友善且輕鬆愉悅的潛在情緒。就這樣，這種配樂跟其他生活模擬遊戲類別的遊戲也有很好的搭配，從《寶貝萬歲》變化多端的管弦樂樂曲、《孢子》夢境般的音樂質感，再到《動物森友會》和《模擬市民》悠閒的流行音樂節奏等等，都是很好的例子。這些遊戲及其他同類型遊戲有許多地方能讓參與者享受和遊玩，但幾乎難見搖滾樂的蹤影。

 策略遊戲

　　策略電玩遊戲好比下一盤複雜迂迴的西洋棋，嚴格考驗玩家的思考能力。策略遊戲中，玩家起先會配有一批追隨者（通常稱為「小組」），他們會服從各種有關建造建築物、採集資源、生產其他小組的指令，並且參與為了排除種種威脅而起的小規模戰鬥。在這樣的遊戲框架中，玩家要做的或許是建立整個帝國（《文明帝國》〔Civilization〕）、又或是鎮壓敵對國家（《終極動員令》〔Command & Conquer〕、《最高指揮官》〔Supreme Commander〕）。策略電玩遊戲源自於知名遊戲公司阿瓦隆丘（Avalon Hill）開發的桌上戰爭遊戲。

　　以策略遊戲這樣著名的類型來說，我們認為跟它關聯最緊密的 DGD1 玩家類型是經營者，這樣的判斷是準確的。這種玩家類型會學著掌握策略遊戲必要又複雜巧妙的規則系統，從中發掘極大樂趣。如先前所討論的，音樂偏好研究的結果顯示，經營者能從搖滾樂或菁英音樂的配樂中得到最大滿足……這就是此類遊戲一般所採用的配樂。從《魔法門之英雄無敵 VI》（Might & Magic Heroes VI）末世般悲傷壯闊的莊嚴管弦樂及合唱，到《最高指揮官 2》（Supreme Commander 2）強勁的搖滾節奏與躁動不安的弦樂演奏，策略遊戲的配樂輕輕鬆鬆對上了經營者玩家所偏好的音樂口味。

益智遊戲

　　不少遊戲當中都有些許謎題需要解開，做為阻礙玩家達成真正目標的艱難障礙之一；但是在純粹益智遊戲裡，別無其他目標，困難卻有趣的謎題在解決過程中的樂趣，即是玩遊戲的唯一理由，且每道謎題的創意和及迂迴曲折所帶來的困難，為遊戲賦予豐沛的娛樂價值。有些益智遊戲的呈現方式已臻於抽象藝術的境界，當玩家與眼前難題鬥智時，遊戲將他們帶進一種高度集中的意識變化狀態。

《俄羅斯方塊》（Tetris）──就是那個方塊會緩緩落下的遊戲──是第一款以電玩形式將益智類遊戲推廣出去的遊戲。其他值得注意的益智遊戲接著跟進，包括非常成功的《百戰小旅鼠》（Lemmings）系列，玩家要設法英勇地拯救那些一群接一群，以酷愛自我毀滅著稱的可憐小生物。其他受歡迎的益智遊戲還有《踩地雷》（Minesweeper）、《寶石方塊》（Bejeweled）、《音樂方塊》（Lumines）、《無限迴廊》（Echochrome）、及《樂克樂克》（LocoRoco）系列等等。益智遊戲類別亦可涵蓋不同的子類別，像是：在節奏／舞蹈子類別中，玩家必須藉由按壓控制器按鍵或在控制踏墊上做出舞蹈般動作，以配對螢幕上顯示的各種規律圖案（《勁爆熱舞》〔Dance Dance Revolution〕）；在派對遊戲子類別中，玩家參與各式各樣專為休閒放鬆、多人遊玩等需求所設計的不同謎題類型（《雷射超人瘋狂兔子》〔Rayman Raving Rabbids〕）；在冒險／解謎子類別中，玩家探索不同奇趣的環境，以發現並解開一道道耐人尋味的謎題（《凱薩琳》〔Catherine〕、《迷霧之島》〔Myst〕）。

貝特曼與布恩的 DGD1 模型顯示，益智遊戲受到不同玩家類型的廣泛喜愛，經營者、漫遊者和參與者皆羅列其中。唯獨征服者對益智遊戲興致缺缺，除非這些是具有競爭性的機智問答遊戲（能激起征服者求勝的慾望）。我們參考音樂偏好研究的結果，發現益智遊戲類別的玩家可能喜愛的音樂風格類別甚廣。確切地說，益智遊戲展現的音樂五花八門，從《傳送門 2》（Portal 2）陰暗的流行電子舞曲風格，到《樂克樂克》遊戲系列由花栗鼠可愛嗓音演唱的流行曲調，再到《無限迴廊》優雅的室內弦樂、及《凱薩琳》的悠閒爵士樂和節奏藍調，類型包羅萬象。

♪ 格鬥遊戲

格鬥遊戲也許是所有遊戲類型中最具爭議的一種，其特殊性在於，它是電玩遊戲發展史上第一個必須標示家長指導警告標識的類別。縱使格鬥

遊戲有血淋淋的展示畫面、殺人斬首、開膛剖肚等元素，其本質上仍是一場對記憶力、反射動作和純粹決心的考驗。成功的格鬥遊戲玩家會努力不懈學習所有的按鍵組合，勤奮研究每一個對手的動作。格鬥遊戲通常並不注重要給玩家大量的敘事和許多探索機會。遊戲目標只有一個，殲滅全部對手。儘管控制方式複雜，格鬥遊戲的特色在其本質上相當簡單的目標。在一對一格鬥遊戲，如《生死格鬥5》（Dead or Alive 5）當中，兩名鬥士進入競技場，接著其中一名鬥士連續掄拳攻擊，打得對手屈服討饒；在「清版動作」的格鬥遊戲（beat 'em up game，編按：一種主角必須徒手或使用近戰武器，與大群低成力雜兵敵人戰鬥，直至打倒所有敵人的電玩遊戲類型），如《極度混亂》（Anarchy Reigns）當中，玩家從一個場景前往下一個場景的同時，要對一波又一波前仆後繼的敵人揮拳反覆擊打。

根據 DGD1 模型，格鬥遊戲只對單一種玩家有最強烈的吸引力——硬核型征服者。這類玩家從「擊敗」遊戲中獲得相當大的滿足感，格鬥遊戲類別正提供了足夠的挑戰，讓玩家每一次的致勝都能成為極其滿足的體驗。即使有時候遊戲的艱難程度可能令人灰心喪志，但大家一直以來都明白休閒型征服者也很喜愛格鬥遊戲，只是不如硬核型征服者那樣熱情而已。

比較征服者的性格特質與音樂偏好研究，我們發現硬核型征服者顯現出可能偏好菁英音樂與搖滾樂，而休閒型征服者可能只喜歡搖滾樂。在盡力讓硬核型與休閒型遊戲迷都能持續埋首於遊戲的無意間嘗試過程中，格鬥遊戲的配樂已欣然採納了搖滾樂的所有子類別。從《七龍珠Z：終極天下》（Dragon Ball Z: Ultimate Tenkaichi）刺耳的速度金屬到《真人快打9》（Mortal Kombat 9）的工業搖滾，再到《漫威大戰卡普空：兩個世界的命運》（Marvel vs. Cap-com 3: Fate of Two Worlds）的硬核搖滾，搖滾音樂充分體現在格鬥遊戲當中。管弦樂菁英音樂也不時出現在像《劍魂 V》（Soulcalicur V）和《史瑞克三世》（Shrek the Third）這樣的遊戲裡。《史瑞克三世》是我本人的專案，它無疑屬於「清版動作遊戲」這個子類別，玩家能在悠閒漫步於童話世界（顯然需要用傳統的管弦樂手法）中的同時，

5
音樂類型與遊戲類型

113

將大量湧現的敵人撂倒。在這個例子中，管弦樂配樂的夢幻甜美，與遊戲過程中打鬧、滑稽的動作形成對比。

 ## 匿蹤遊戲

匿蹤類遊戲和生存恐怖遊戲有兩個共通點，兩種遊戲的背景設定往往偏向豐富多樣，而且瀰漫著陰沉緊張的氣氛，再來是這兩個類別中，主要角色都必須躲避或遠離敵人。然而，在匿蹤類遊戲裡，玩家可以自行選擇躲藏的時間長短，只須等待執行隱密攻擊行動的最佳條件達成，使得有效攻擊目標的可能性有最大程度地提升。匿蹤遊戲的主要角色，本質上通常都是進行暗中行動的個體，例如：間諜、竊賊、或刺客等。

我曾經為一款屬於匿蹤類型的遊戲創作音樂（《刺客教條 III：自由使命》），因次我能夠證明在創作這類遊戲配樂時，很重要的一點是，要以製造疑懼感與嚴密管控的侵略行動為目標去加強營造鋪天蓋地的氛圍。對匿蹤遊戲的主要角色來說，被發現的危險始終存在，如此一來便可能破壞精心設計的計畫，並置主角於致命危機當中。無論遊戲發生的背景在反烏托邦世界（《駭客入侵：人類革命》〔Deus Ex: Human Revolution〕）、當代場景（《縱橫諜海：斷罪》〔Splinter Cell: Conviction〕）、或是遙遠的過去（《刺客教條：啟示錄》〔Assassin's Creed: Revelations〕），匿蹤遊戲仰賴其氛圍感受來增強遊戲過程中的隱密本質。

極少遊戲能稱做純粹的匿蹤遊戲，因為大部分都融合了其他遊戲類型（例如射擊遊戲或動作冒險遊戲）的遊戲機制。然而，儘管匿蹤元素對遊戲的整體美感與機制有著如此強力又特殊的貢獻，但卻可能改變與遊戲關聯性最強的 DGD1 玩家類型。根據這個模型，純匿蹤遊戲對硬核型征服者的吸引力最強烈，對休閒型征服者的吸引力則有限。音樂偏好研究結果指出，我們可以預期匿蹤遊戲的配樂中會出現搖滾樂、菁英音樂、或兩者的結合。在檢視現代匿蹤遊戲獨到的配樂時，上述的假設通常都可以成立。

我們能在遊戲中聽到兩種音樂類型的具體表現，例如《駭客入侵：人類革命》感傷的管弦樂搭配合成音樂、《縱橫諜海：斷罪》搖滾風節奏和壯闊的管弦樂活動，以及《刺客教條：啟示錄》悲愴極簡的管弦配樂，其他遊戲配樂中亦不乏它們的蹤影。總的來說，匿蹤遊戲的配樂似乎在傳達一種幽暗又堅決的緊張感，與遊戲的隱蔽本質一致。

 小結

　　音樂類型與人口統計的強烈關聯，協助遊戲開發者調整目標市場，並從多個層面來吸引受眾的注意。儘管音樂偏好研究與性格研究的結果不該任意主宰我們該做的音樂選擇，但它們卻能幫助我們理解遊戲開發者之所以要求我們以特定風格來創作音樂的原因。此外，藉著這些研究，我們可以了解為什麼某些遊戲類型會年復一年、特別偏好且一貫地使用某種特定的音樂類型。

　　玩家性格不會是永遠停滯不變的，音樂的類型劃分和特徵也絕非板上釘釘。不過，當我們在考慮一大堆作曲者日常要面對的音樂選擇時，手邊有這些學術見解可以參考，會很有幫助。

06 音樂在遊戲裡的角色與功能

到這邊，讓我們先打住，來思考一個簡單又顯而易見的問題：為什麼電玩遊戲要有音樂？配樂肯定不是遊戲的必要條件，但大部分遊戲卻還是有大量音樂。這是為什麼？我想提出的解釋是，原因或許就跟我們日常生活中有那麼多音樂是一樣的。

思索這個問題時，我們能整理出一份相當長的清單，上面羅列著我們每天可能聽見音樂的一般場所。這些音樂涵蓋了專為直接傳遞音樂給聽眾的公開表演（音樂會、體育賽事、廣播播放清單）、規劃用來支持其他娛樂形式的間接音樂演奏（電視節目、電視／廣播廣告、電影、電玩遊戲），以及公共場所（服飾店、餐廳、雜貨店、等候室、電梯、機場等地點）隱約播放的音樂。

事實上，我們所到之處幾乎都可能發現音樂的蹤跡，音樂是人們彼此之間一種無需使用文字或符號的溝通方式。當我們走進一間餐廳，耳邊傳來一些冷爵士樂的樂聲，大腦會曉得這是餐廳而下意識地讓我們放鬆、適應環境並在此停留一會兒；當我們去到體育賽場，聽見搖滾樂讚歌，就會明白這個比賽場合希望我們為自己支持的隊伍展現熱力激情、購買海綿手指造型的加油牌和辣味熱狗，拚命吶喊歡呼。

身為音樂創作者，我們是無聲訊息的溝通者，這些訊息無法避免地被

用在各種場合。我們的訊息時而俗麗露骨，就像服飾店裡的「泡泡糖」流行歌曲（bubblegum pop），以再明確不過的方式宣告著「嘿，年輕人！這間店正適合你／妳！」；時而幾近無意識的，就如醫師辦公室內的輕音樂，意在防止病人因久候而煩惱。

只要稍微閱讀任何作曲相關書籍，我們不免都聽過「音樂讓人感受」（Music makes you feel.）這個老生常談的說法。沒錯，背景音樂傳遞情感，但這並非音樂唯一的角色。身為媒體的作曲者，我們的音樂必須完成各式各樣的任務，而這些任務對電玩遊戲作曲者來說更加複雜。在這一章裡，我們就來討論在電玩遊戲的結構中，音樂所能發揮的作用及可執行的任務。討論時，我會分享我從自己專案中得到的個人經驗，此外還會查考其他遊戲的音樂做為例證，來幫助說明音樂在互動式娛樂作品中的功用。

♫ 音樂做為心境

某些遊戲要有特定的心理狀態才能有效地進行。就稱這種心理狀態為「化境」（zone）吧。儘管所有的遊戲都在促使玩家聚精會神，達到這種又稱做化境的完全專注感，我仍發現某些遊戲類型從一開始便需要玩家達到心境上的轉化。遊戲音樂創作者可以藉由自己的的藝術媒介，協助玩家進入那樣子的狀態。

以下就幾種大大受惠於「化境」的遊戲類型進行討論：

• 即時策略遊戲

• 模擬遊戲

• 益智遊戲

• 生存恐怖遊戲

在玩即時策略遊戲時，玩家要有意識地去感受大型活動場域中許許多多逐漸展開的過程，而這份意識可以同時感受到過度警覺與極度冷靜這兩種狀態。有別於傳統的策略遊戲（玩家在遊戲裡的每個「轉折」處會有充

足時間來做決定），即時策略遊戲裡的玩家則是不管有沒有反應，遊戲世界都會不斷地往前推進。模擬遊戲也有許多跟即時策略遊戲一樣的問題，原因是模擬遊戲中的種種事件一樣會持續進展，不管玩家的動作是快還是慢。此外，許多益智遊戲都需要玩家清楚意識到環境裡的每個微小細節，或意識到因事件發展而不斷變化的遊戲場域。這種心境可能聚焦於一些需要仔細查看，或需要頻繁修正和改變遊戲策略的小型事件。最後，生存恐怖遊戲則是受惠於玩家過度警覺心境的助長，然而這種心境之所以大有助益，與在即時策略、模擬、或益智遊戲中明顯不同（關於這點之後會繼續討論）。

音樂能發揮模擬進入「化境」所需心境的重要功用。為了達到這個目的，我們得琢磨是什麼使那樣的心境獨特且容易辨知，又是什麼樣的音樂技巧能喚起那特定的感覺。我相信在遊戲業界，有多少作曲者、就會有多少關於達成這件事的不同辦法。不過，凌駕一切之上的原則是一個模擬的「改變狀態」（simulated "altered state"），無論採取哪個途徑，目標都不會改變。

在以過往專案來說明這個做法之前，我要先談談《模擬動物》這款模擬遊戲。遊戲中，玩家的任務是要監控自然景觀與居住其中的動物，還要滿足動物的各種需求。過程中動物會來來去去，遇上許多讓牠們掉入窘境的狀況、與其他動物結盟或產生過節，並從事各種改變自然環境的活動。不管任何時候，玩家收到的警戒訊息都可能多到應接不暇，通知玩家又有新的動物登場、某些長居於此的動物受到威脅了、或是告知玩家環境中有某個區域因為疏於管理而荒廢著。倘若這些需求沒有獲得滿足，遊戲世界到最後會惡化成一片死氣沉沉、杳無生機的景象；然而，假使玩家夠機敏，能滿足環境與動物所有五花八門的需求，那麼遊戲世界和裡面的動物居民就會蓬勃發展，直達幸福健康的烏托邦狀態。

《模擬動物》跟其他同種遊戲一樣，都需要厲害的玩家隨時留意遊戲大局，同時又能迅速對各個突發小狀況做出反應，這對身為作曲者的我來

說是一個有趣的挑戰。遊戲開發者和我在專案開始時，討論了一些可能適合的音樂風格。起初，我們大多著重在塑造遊戲的氣氛。我們商量出一種旋律十分悅耳的動畫配樂手法，想像這樣的配樂會剛好適合那柔和恬靜的田園景色，及那些稱這景致為家、惹人喜愛的生物，接著我用各式各樣具旋律性及電影配樂的風格寫了一系列簡短的提示音樂。可是沒有一首派上用場。音樂似乎低空飛過遊戲上方、擦過表面，而不是跟遊戲緊密貼合。所以那時候，我捨棄了電影配樂的手法，轉而求助於其他音樂風格，直到我靈機一動，想到後極簡主義（post-minimalism）的點子，成果與遊戲完美契合！開發者也贊同這個風格非常適合這款遊戲，於是我得以自在地投入此案的全面作曲工作。

最純粹的極簡主義形式是一種著重以重複短促樂句所構成的複雜編曲結構。這些樂句會一層一層疊加、愈來愈複雜，直到同時引發在紛亂中漸進變化的雙重感受。我之所以喜歡這種風格，是因為發現它跟玩家在玩《模擬動物》遊戲時所需要的心境非常相似。像這樣選擇後極簡主義是因為，它屬於規則較不那麼嚴謹的極簡主義形式，讓我更能發揮奇思妙想，符合遊戲的藝術風格。

說明《動物模擬》遊戲音樂的實驗及淘汰過程，我並不是想藉此建議哪一種特定的音樂子類應做為某一種遊戲類型的唯一合理選項，而是為了展示一款遊戲首要的心境，會如何堅持影響作曲者的音樂選擇。其他作曲者在面對《動物模擬》這一類模擬遊戲，也許會選擇不一樣的音樂風格，這沒有問題。每款遊戲都各有其特殊的氛圍，遊戲的音樂需求也應該逐案個別評估；同樣地，每位作曲者都有自己獨一無二的強項，這在考慮採取何種音樂處理手法時，至關重要。

再舉一例，傑利・馬丁（Jerry Martin）為藝電旗下模擬遊戲《模擬城市 3000》所創作的配樂，喚起我們一直在討論的轉化心境（altered mental state）。配樂使用管弦樂的音色組合，並由一個接一個局部重疊的固定反覆樂句（ostinato）所推動，洋溢著源源不絕的衝勁。音樂傳達了熱鬧活

圖 6.1 《模擬動物》遊戲中的樂曲《絕對肯定》（Absolutely Positive）打擊樂聲部的片段。

躍和恆常穩定這兩個訊息，經常顯得像是在前進、又像是停滯不前。藉由反映玩家在做決定和回應困境時既過度警覺又極度冷靜的心理活動，這樣的音樂處理手法有助於支撐轉化心境。同樣地，在瑞奇‧弗里蘭（Rich Vreeland）為 Polytron 公司（Polytron Corporation）旗下益智遊戲《費茲大冒險》（Fez）所製作的原聲帶中，閃爍的電子音色建構出令人心醉的音樂模式，時而流露強烈的純粹感，這種作曲技巧營造出一股催眠般的氛圍，能夠提升玩家的專注程度，加強他們從遊戲中獲得的樂趣。相較之下，法蘭克‧克勒派基（Frank Klepacki）為西木工作室（Westwood Studios）旗下即時策略遊戲《沙丘魔堡 2000》（Dune 2000）製作的原聲帶，特色則是一再反覆的和弦進行，並且給人急迫、軍國主義般強硬的節奏，同時也避免使用旋律及裝飾音，因此形成了比前幾個例子還要深厚低沈的音樂織體，但配樂依舊能夠一併傳達精神飽滿與沉著鎮定兩種情緒，反映出「化境」精神狀態的特點。

　　現在我應該要來講另一種透過音樂能夠輕易實現的特定心境，而那樣的過度警覺狀態對優秀的恐怖生存遊戲來說很有必要。在前一章我們討論過，生存恐怖遊戲的玩家得徘徊在各種醜惡生物棲居的陰森環境當中（牠們經常躲在意想不到的地方，隨時準備跳出來），並想盡辦法活下去，因此激發了生存恐怖遊戲類別特有的心理狀態。這種狀態難以形容，姑且稱為緊張不安的警覺狀態，儘管這個字眼仍不太能將這種感覺表達得很到位。舉例來說，在山岡晃（Akira Yamaoka）為科樂美（Konami）遊戲產品《沉默之丘 4：密室驚魂》（Silent Hill 4: The Room）所製作的原聲帶中，大部分音樂可以形容為，在粗糙刺耳的規律鼓聲襯托下，氛圍令人毛骨悚然、心緒不安的音樂織體。音樂裡沒有驚人或爆發的瞬間，所以應該不是要一舉嚇倒玩家；反而呈現飄忽漫衍的凝滯感，與陰森持續的動作所形成鮮明對比，力求將玩家置於緊張不安的狀態。

　　生存恐怖遊戲的化境狀態無關乎恐懼，玩家不應時時刻刻感到害怕，否則那些真正需要恐懼的特殊時刻會喪失真正能對玩家造成的衝擊。一款

有效的生存恐怖遊戲能夠恰如其名地令玩家感到恐怖而驚聲尖叫,但是玩家的叫喊可不只是因為醜惡的怪物,也緣於整個遊戲激發了先前提到的那種不安的警覺狀態。我們可以將這種心理狀態跟既非憤怒也非憂懼的經典「戰或逃反應」(fight-or-flight reaction)進行比較。遊戲最終會將這種心理狀態磨成尖銳濃烈的緊張情緒,令玩家在怪物真的現蹤時,已醞釀好情緒準備隨時爆發。作曲者應該竭盡所能,運用各種最有效的技巧去反映和激發改變心境的任務。

 ## 音樂做為世界的構築者

　　遊戲有種了不起的能力,能將我們帶到想像中的絕妙景致當中。藝術家和設計師懷抱著熱情攜手製作,將想像中的世界完整實現。遊戲世界有自己的歷史與獨特文化,提供玩家長時間地恣意探索。儘管所有遊戲設計師都努力打造令人信服的世界,吸引玩家來居住和探索,但某些遊戲類型是藉由這種探索過程進行組織設計,使遊戲環境變得豐富多樣,成為遊戲發揮其最主要效果的極重要元素。作曲者之於這些遊戲類型的職責在於,支撐並強化想像世界的真實感與文化深度,讓玩家在虛構世界中進行探查和各種嘗試時能充分沉浸其中。那麼現在,我們就來討論一些受惠於這種音樂手法的遊戲類別吧:

- 角色扮演遊戲(RPG)
- 大型多人線上角色扮演遊戲(MMORPG)
- 冒險遊戲

　　如前面討論過的,RPG 遊戲著重於探索豐富多采、文化多元的世界。這類遊戲通常會提供多種管道讓玩家學習他們所在遊戲世界的過往,像是遊戲環境中的線索、與非玩家角色的交談,以及包含遊戲設定背景風格的訊息資料(古代捲軸、書籍、報紙、數據終端等)。MMORPG 提供的元素與 RPG 相似,不過這類玩家同時還能與其他玩家互動、聯手對付

敵人並合作達成目標，或在大型戰役中彼此廝殺。冒險遊戲就如 RPG 和 MMORPG 一樣，提供玩家在遊戲世界裡漫遊的大量機會、挖掘這個世界的新事物。不同的是，冒險遊戲強調解謎，藉此做為推展遊戲和克服障礙的方式。

為 RPG 和 MMORPG 製作音樂的作曲者，主要焦點應在提升開發團隊所創造的遊戲世界。RPG 遊戲的所有組建都經過設計和構成，能鼓勵玩家一頭栽進遊戲世界、並與其互動，學習遊戲世界的風土人情，同時透過打勝仗和完成追尋目標，推動扣人心弦的故事發展。遊戲音樂應提供許多聽覺上的細節，來描繪遊戲環境的內在本質，讓玩家置身其中。從本質上來說，音樂應該做為世界的構築者，與遊戲設計、視覺藝術、和敘事技巧的其他要素通力合作，使玩家在角色扮演時達到完全沉浸的感受。

雅達利公司（Atari）發行的《巫師》（The Witcher）遊戲系列就是這種遊戲音樂創作方式的絕佳案例。這些遊戲場景設定在古代奇幻世界，居民是精靈、矮人、以及神話裡的各色生物。巴威爾・布拉什柴克（Pawel Blaszczak）和亞當・史克魯巴（Adam Skorupa）兩位作曲者為了支撐遊戲背景、增加其真實感，運用了凱爾特民族具有標誌性的風格做為配器手法，例如使用豎琴和風笛，兩者再與手持打擊樂器、吉他、及其他撥弦樂器互相結合，企圖創造出一片失落於時間迷霧中的農業社會心象。從提升玩家對遊戲的接受度，以及玩家對遊戲角色的投入程度來看，音樂發揮了關鍵作用。

在準備創作密合遊戲背景環境的音樂時，調查研究可以說扮演了關鍵要角。就如同遊戲設計師與藝術家會針對與他們虛構世界切身相關的議題進行調查研究，遊戲作曲者也應該熟悉這些資源。儘管研究各種音樂風格很有幫助，但這卻不是作曲者進行調查的開端，也非終點。學習遊戲世界的各處細節、探討真實世界對開發該遊戲時的影響，將帶來莫大的好處。我們身為作曲者所做的音樂選擇不僅僅基於音樂考量，亦深深倚賴著我們自己對手上專案的情感共鳴程度。我們所知愈豐富，對專案的情感投入就

愈深，使我們所寫的音樂與遊戲世界直接連結在一起。此外，關於啟發遊戲設計者靈感的種種細節知識，也能激勵作曲者在配器方式與技巧上做出適當選擇，使其與文化產生更緊密的連結，而有助於傳播故事線並塑造角色性格。

除了 RPG 遊戲之外，冒險遊戲這個類別同樣非常依賴豐富迷人的遊戲世界。一如 RPG 和 MMORPG 這類遊戲，冒險遊戲傳統上著重於故事內容和背景設定。冒險遊戲作曲者可視自己為設計師、藝術家及作家的夥伴，為深化遊戲設定地點的說服力而努力。作曲者藉著參考適切的資源、勤於研究遊戲設定，因而能夠創作出感覺與遊戲虛構世界的文化有直接關聯的音樂。

我受雇為電玩遊戲《達文西密碼》創作音樂時，第一時間就明白需要進行相關的調查和研究。有些人未曾聽說過《達文西密碼》（The Da Vinci Code）這部影響全世界的奇蹟之作。它是一部暢銷小說，作者為丹·布朗（Dan Brown），故事有關於聖殿騎士、天主教教會、和一個名為錫安會的神祕組織。《達文西密碼》遊戲則由 2K 遊戲公司（2K Games）發行，其設計目的是為了深入探索故事中的種種歷史細節，屬於冒險遊戲，並額外加入非常少量的戰鬥元素。

由於顧及故事包含強烈的宗教意象和主題，我將音樂研究的重點放在禮拜儀式的作品上。遊戲發生在好幾座著名教堂和歷史遺跡中，在我看來似乎顯而易見，音樂若不直接向羅馬天主教教會悠長的音樂歷史致敬，感覺起來勢必會突兀得可怕。我為了這個專案做好準備，讀了單丹·布朗的小說，從中獲得大量啟發。儘管小說已提供我不少歷史細節，但由於李奧納多·達文西（Leonardo Da Vinci）的一生及畫作是小說故事十分凸出的重要部分，我仍進一步參考達文西作品的相關資源。遊戲中包含複雜的謎題，謎題本身的運作方式與宗教和歷史意象連結。進行這些調查研究，讓我感覺對這些元素更能應付自如，繼而將它們反映在我自己的作品中。到研究的尾聲，我請了一位拉丁文譯者。在知道自己將譜寫幾首禮拜儀式的

合唱作品，我準備了一套幾乎無所不包、預備譯成拉丁文的歌詞。將這些資料的精神注入在作品當中，使遊戲的背景設定感覺起來更可信且扣人心弦。

前述的這個專案例子是以真實世界的歷史背景故事為特色，但這並不妨礙我們研究比較純粹奇幻風格的遊戲專案。大多數（雖然不是所有）的奇幻世界皆衍生自現實世界。科幻小說要的設定則要歸功於一本正經的未來主義者，他們在眾多著作中猜測、推斷人類發展的本質。傳統劍與魔法類型的奇幻故事深受古代神話和傳奇的多方面影響。無論什麼專案，我總能從調查研究中得到啟發和靈感，為此我感到非常欣慰。

專案中的音樂若能發揮協助構築世界的作用，工作起來會樂趣無窮。音樂遠遠不僅止於定調氣氛，還建立了一種音樂是直接從遊戲中誕生的印象，彷彿是由一些漫遊於遊戲背景裡的非玩家角色所創造。假使音樂真能如此貼合地融入背景設定當中，作曲者一定會因為完成這項工作而感到心滿意足。

🎵 音樂做為配速員

某些特定遊戲類型的成敗取決於它能創造的刺激程度，感覺自己心跳加速是玩這類遊戲體驗的一部分。這些遊戲統稱為動作遊戲，通常令人「神經緊繃、不停抽動」（twitchy），需要幾近無意識抽搐般的迅疾反應（遊戲的稱呼就是由此而來）。玩這類遊戲不可或缺的是靈巧的雙手。遊戲對玩家手部的敏捷程度與肌肉系統，以及人類神經系統的敏銳度來說，都是嚴格的考驗。冒險遊戲類型的範例包括：

- 格鬥遊戲
- 競速遊戲
- 冒險動作遊戲

射擊遊戲也屬於動作遊戲類型，但是作曲者對射擊遊戲有其特殊考

量，我會在本章稍後詳加討論。

　　動作遊戲中的音樂應該反映遊戲歷程的速度與能量。不過，音樂亦兼具提升節奏感，巧妙將其推往預計前進方向的雙重作用。在格鬥遊戲這樣的抽搐遊戲（twitch game）中，大量又快速的動作有時令人覺得破碎、不連貫，動作與動作間多有停頓，可能因此降低遊戲的衝勁。競速遊戲裡有某些相對靜止的時刻（例如，汽車單獨在賽道上行駛著，或是玩家驅車行經賽道上較容易通過的路段時），也可能導致整體的刺激程度暫時衰退。而在動作冒險遊戲裡，短暫中斷情形則時常出現在連續戰鬥場面中玩家擊敗首波敵人、而尚未與新敵人交戰之際。種種這些間歇片刻，對這類以刺激腎上腺素為誘因的遊戲來說是致命的打擊。

　　身為作曲者，我們能彌補這些問題，為遊戲注入全面的動能。這種動能應該要將遊戲情節中各個能量達最高點的部分彼此串連起來，以提振能量較低的部分，使整體的感受更加統一。為了有效達到這個目標，音樂的步調應與遊戲歷程的步調有共通的核心要點。

　　解決這些問題的方法很多。我喜歡從我配樂的專案當中擷取一些遊戲歷程影片來觀賞，仔細留意螢幕上發生的任何節奏性事件。這麼做絕不是想讓角色跟音樂節奏同步。即使能做到同步，角色看起來也會像在隨著節拍舞動（這在幽默滑稽的專案中或許會有令人滿意的效果，但在正經的專案中便極不可取）。我這麼做是在設法創造一個節奏性的構想，讓它跟遊戲中的事件保持同樣的步調。只要做法正確，這種技巧能融合音樂與玩家的行動，讓音樂感覺彷彿從遊戲過程中自然流瀉出來。當間歇時刻到來時，音樂能在想像中營造出輪子依舊轉動的感受，動作的機制仍在運作。換言之，音樂像在對玩家說：「保持警戒！還沒完呢！」

　　舉例來說，我開始為華納兄弟互動娛樂旗下遊戲《極速賽車手》創作音樂時，謹記該遊戲中的一項主要賣點，就是競賽速度能高達時速四百英里以上。遊戲環境及其物理法則竭盡所能讓玩家感受到那種高速感，然而在心理上要涵蓋時速四百英哩的概念有其困難。現實中，我們只能在必須

猛然踩下煞車或捲入一場撞車事件時，才能真正感受到駕駛速度之高。在驅車平穩向前的過程中，我們的身心會逐漸習慣速度，直到感覺舒適為止。而在動作遊戲中，我們可不希望玩家適應得舒服又自在。

遊戲《極速賽車手》融合了名為「車拳術」（Car-Fu）的元素，汽車彼此較勁時能以慢動作表現出有如搏鬥般的精細動作。在這些飛車競逐的短暫場景中，比賽可能會逐漸趨緩，幾乎要停下來，接著加速回到原來的速度，因為增強了速度感。然而在一般的競速比賽中，遊戲有其內建輔助設定，以防止玩家飛馳時脫離賽道，且玩家也沒辦法猛然煞車。我曉得玩家有可能在一連串規律的競速過程中逐漸適應行進速度，而不再對競速本身感到情緒激昂、興奮不已。

我剛為該專案做音樂創作的準備時，便已決定自己的首要任務，那就是向玩家傳達風馳電掣的速度感。這個目標必須謹慎處理，光是譜寫快節奏的音樂並不夠。隨著時間推移，人的感官遲早會對快節奏習而不覺，這些節奏似乎也變得不那麼刺激了。就像遊戲裡為提供極大速度反差的車拳術段落一樣，我的音樂中也需要強烈對比。我嘗試將狂亂的節奏襯以緩慢的和聲線條，我的實驗似乎在觀賞遊戲展示影片時奏效了。音樂中的緩慢元素發揮作用，讓快速的元素聽起來愈發迅捷。我還在音樂中融入一些聲音設計，例如帶有都卜勒效應（Doppler effect）的呼嘯聲，以增強對速度的感知。此外，我還迅速變換音樂質感與配器方式，讓音樂保持在不斷變動的狀態中，結果證明這是有效的方式。「對比」是作曲者強大的工具之一，它讓每種音樂手段、每個音樂技巧的影響力大提升。

格鬥遊戲裡，介於戰鬥者一次次攻擊中間的閒置時刻（ idle）；在數次動作之間，由特定摔倒招式觸發的內建間隔片刻；或是兩名經驗老道的玩家向對方進攻，掀起一連串如旋風般亂舞的動作，這些動畫都可能做為我們的節奏靈感。同樣地，在動作冒險遊戲中，我們的節奏靈感可能取自於許多同樣的遊戲構成片段，但不侷限於以競技場為背景的戰鬥，而要另外顧及通過複雜關卡的部分。在動視出版公司（Activision）發行的動作冒

險遊戲《原型兵器》（Prototype）裡，克里斯‧貝拉斯科（Cris Velasco）與薩沙‧狄基奇揚（Sascha Dikiciyan）為遊戲格鬥場景所寫的配樂，大量結合幽暗的管弦樂與合成器，強調遊戲主要角色傾向於給予毀滅性的一記重擊，而非採取突刺隔擋的交手方式。兩位作曲者還時常運用同一首動作樂曲的簡化版本，來保持每次競技間的動能，協助玩家從一場格鬥銜接至另一場格鬥。

　　無論如何處理遊戲的節奏，我們首重的目標都是要創作出感覺與玩遊戲體驗融為一體的音樂，而非僅僅膚淺地掠過遊戲表層。我們應該運用最有效的作曲技巧，使遊戲動作的步調注入到音樂當中。

　　現在我想談一談射擊遊戲。有人可能會認為，射擊遊戲做為動作遊戲的一種，它的音樂需求會跟所有動作類型裡的其他遊戲類別相同。從整體來看，確實是如此。然而鑑於大部分射擊遊戲皆提供多人模式，發生場景設定在完全立體的空間，敵人會從四面八方出現，因此能藉著聽覺明確指出攻擊者逼近的動向，就變得非常重要。射擊遊戲的玩家不喜歡任何會干擾他們發揮完整實力的事物，尤其是在競爭激烈的線上遊戲環境。射擊遊戲的作曲者常會在組織多人模式的音樂時，將這些問題列入考量。克里斯多福‧雷訥茨（Christopher Lennertz）為索尼電腦娛樂（Sony Computer Entertainment）旗下發行遊戲《星戰神鷹》（Starhawk）所做的配樂，就是一例很好的示範。單人戰役的過程中，強而有力、向前推進的音樂持續維繫著飽滿的激動情緒；然而，換成多人模式時，音樂徹底轉變，除非觸發特定條件，像是奪得敵人旗幟，或某一場計時比賽即將結束等情況，否則就聽不見樂聲。

　　射擊遊戲的配樂作曲者必須特別仔細，謹記一點，玩家周圍的音景（soundscape）是遊戲機制的重要環節。某些案例中，射擊遊戲裡最激動人心的音樂可能還會用來開展時間長度有限的特殊戲劇事件。做為射擊遊戲的作曲者，我們可能會想把自己最具戲劇張力的作品保留給推動故事線進展的特殊事件。這些事件就稱為腳本化事件（scripted events），

與劇情動畫（cinematics）有些相似之處（後續在第 10 章將更詳細討論這兩個概念）。我們也可能發覺自己創作出大量探索式的配樂（exploration music），在遊戲的重大戰役之間響起，並協助設定遊戲場景（參見本章「音樂做為世界的構築者」一節）。

 音樂做為觀眾

音樂作曲的觀眾技巧（audience technique）廣泛應用於電玩遊戲設計。不管什麼遊戲類型，作曲者都會被要求必須創作出能夠做為觀眾角色的樂曲，來因應玩家的行動。不過在使用這個技巧時，程度可能從不易察覺到直截了當。簡單來說，我們譜寫出扮演觀眾角色的音樂，就是試圖創造一種印象，即音樂基本上正觀看著遊戲歷程，並定時對玩家的成敗發表意見。

這種音樂處理手法適度的應用，就是將一些音樂當做提示，當玩家成功過關／完成探索／達到目標、未能過關／完成探索／達到目標、或死亡，便會觸發這些音樂提示，要不是為玩家成功完成任務道賀，就是對他們的失敗／死亡發出警告。觀眾技巧的運用幾乎跟電玩遊戲產業本身的歷史一樣悠長；幾乎所有早期的遊戲都採用這種技巧，而在現代電玩遊戲配樂中也毫不猶豫地占了很大一部分。這種方法最逗趣的一個例子，是流行火箭公司（Pop Rocket Inc.）1995 年開發的電玩遊戲《完全失真》（Total Distortion），當玩家一命嗚呼時，就會響起肯特‧卡密考（Kent Carmical）和喬‧斯巴克斯（Joe Sparks）創作的一首火力全開的搖滾歌曲，歌名叫《你死翹翹了！》（You Are Dead!）。

由於這種音樂手法的應用愈發複雜，我們或許會被要求創作出長度完整的樂曲，來反映遊戲歷程的整體狀態是的成敗。在為《模擬動物》配樂時，我確實被要求要運用這種技巧。遊戲時在螢幕上方有一條「狀態列」，顯示遊戲世界在任意特定時刻的「幸福」程度。當狀態列來到一定的幸福

或痛苦程度時，便會啟動一整首樂曲。這首樂曲發揮了觀看玩家進度的觀眾功能，原因是音樂所表現的喜悅或絕望（程度不一）都直接受到玩家當下的遊戲方式所影響。

如果將這個技巧的複雜度再提升至更高層級，我們可能會被要求創作出動態／互動式的樂曲，由緊緊相扣、兼具正向與負向觀眾反應的若干內建部分組成，使遊戲引擎或玩家行動得以直接影響音樂在任意特定時間表達意見的方式。我們將在第 11、12 章討論互動音樂，所以不在此細談。寫到這裡，互動技巧可視做「音樂做為觀眾」此一概念最複雜的實現過程。

從我自己經驗來講，我能夠告訴你們的是，在創作用來評論玩家成敗的音樂過程中，可以預期遊戲開發者和發行商會特別投注心力和資源在我們作品帶來的成果，他們可能會持續密切地參與我們的創作過程。這些樂曲就像高額賭注，因為它們形成了一套與玩家直接交流的有效方式。確切來說，互動式音樂是最能直接步入遊戲核心機制的遊戲音樂類型之一，提供遊玩時必要的回饋。

「音樂做為觀眾」的手法可以溫和地傳達回饋，或以誇大嚇人的方式給玩家來一記當頭棒喝。某些遊戲裡的音樂會嘲弄玩家（就像《完全失真》那首《你死翹翹了！》一樣）；有些遊戲的音樂則會對玩家表示同情。不過，就算這種技巧的應用可以回溯至最早期的遊戲，並不表示它對現在的遊戲仍有十足效果。我們應該憑藉自己的音樂感受，來判斷要多麼不被察覺（或多明目張膽）地運用這個方法。

在討論「音樂做為觀眾」這個概念時，有一個技巧我得提一提。儘管嚴格來說它不屬於這個範疇，但卻跟「音樂做為觀眾」有著許多共通點，所以值得加以敘述。為探索或戰鬥場景譜寫完整樂曲時，有可能形成一個總體印象，也就是音樂對於玩家行動有著靈敏的反應，而且會在特定時刻對玩家的進展品頭論足。不管是不是互動的音樂，雖然都能做到如此，但如果要運用在線性、非互動式樂曲的創作上，則尤為困難。基本上，在作曲者創作的樂曲中，相對成功和相對危急的時刻交替出現，創造出一群非

互動式的音樂觀眾，他們不斷說著：「目前狀況還可以…噢、不！當心！呼，真是千鈞一髮，現在沒事了…噢、等等，錯了，你麻煩大了！」像這樣的一首樂曲，其效果要麼出色、要麼一敗塗地，因此創作時要非常謹慎。或從彼此間拔竄而出、或落下並融入彼此的樂句中間，表達出一會兒緊張、一會兒輕鬆的更迭時刻。理想上，遊戲裡的音樂一經觸發，就彷彿對玩家進度持續不斷地產生回應。這個效果雖是錯覺，但作用可能極其強烈。在我的經驗中，這樣的一首樂曲在戰鬥時會特別討喜，因為它具備在典型戰鬥過程中理所當然會有的那些大量時而高漲、時而低落的時刻。

研究電影作曲者的錄音，特別是研究他們為動作段落（action sequence）所做的配樂，很有助於了解這種作曲方法。一般來說，電影裡的一組動作鏡頭是以大量近距離打鬥和轉瞬間的勝利為特色。配樂中的節奏和旋律著重於每個瞬間所產生的情緒，藉此把事件強調出來。這個技巧在《印第安納瓊斯》（Indiana Jones）系列電影中演繹得尤其出色。

電影作曲者的優勢是能仰賴一組安排好的事件鏡頭，來決定音樂過渡的步調；而遊戲作曲者則永遠無法預測遊戲過程中的各種行動會如何發生。不過，我們倒是可以試著模擬電影作曲者採用的音樂效果。我有許多專案都曾經這麼做過。舉例來說，為華納兄弟互動娛樂公司旗下遊戲《貓頭鷹守護神》（Legend of the Guardians: The Owls of Ga'Hoole）作曲時，我針對一些空中作戰行動（aerial action）創作了這類型的樂曲。這款遊戲的特色是貓頭鷹戰士捲入大規模戰役和瘋狂追逐，因此這種作曲方法有很大的機會派上用場。故事線發展到這一刻有了高張的危險，我希望音樂聽起來要對動作有特別的反應。

另外一個例子是傑勒米・索爾（Jeremy Soule）為 THQ 遊戲公司（THQ）旗下策略遊戲《最高指揮官》所製作的原聲帶。在遊戲裡激動的戰爭場面，以及最終有如大型災難的任務期間，他間歇地運用這個作曲技巧。隨著世界大戰戰場上引起熊熊烈火的屠殺煉獄，音樂在勝利與焦慮之間來回擺盪而引發緊張感，協助推進遊戲歷程。

 音樂的其他附加角色

　　為本章下結論之前，我想說明一下音樂能夠發揮的另外兩樣功能。這兩樣功能與音樂的藝術性無關，而比較有技術和商業層面的關聯；儘管如此，對它們有所了解仍相當重要。

 音樂做為品牌建立手段

　　有些遊戲的配樂非常有特色，遊戲愛好者即使跳脫遊戲的情境，只要一聽到任何特定樂曲的片段就能馬上知道樂曲來自哪款遊戲。這是遊戲開發者和發行商渴望達到的目標，因為它為行銷部門提供了一項潛在的行銷

圖 6.2 擷取自《貓頭鷹守護神》的一首管弦樂曲——《黎明襲擊》（Attack at Dawn）的鋼琴簡化版片段。

手段。像這樣配樂獨樹一格的遊戲，預告片開頭可能是抽象又神祕的影像加上音樂主題的幾個起始音。單單如此就能讓熟悉的觀眾因為興奮而大喊出聲。

這就是音樂做為品牌建立手段的影響力。在上段說的那種預告片中，音樂是藉由特色鮮明且記憶深刻的動機或旋律來建立品牌。這裡提供幾個例子：微軟工作室（Microsoft Studios）發行的《最後一戰》（Halo）遊戲系列，是以馬丁‧歐唐納（Martin O'Donnell）創作給男聲齊唱演出的葛利果聖歌樂曲來建立音樂品牌。該遊戲系列的狂熱愛好者只要聽幾個音就能辨認出那首樂曲；暴雪娛樂發行的遊戲系列《魔獸》（Warcraft）裡最具標誌性和辨識度的配樂，當屬音樂創作團隊製作的那首豪氣干雲的合唱頌歌《作戰號召》（A Call to Arms），這首歌以若干不同編曲之姿遍布在許許多多的遊戲資料片中。還有一個例子，可說是遊戲產業在音樂品牌建立這方面最可敬的案例，那便是近藤浩治（Koji Kondo）為任天堂遊戲《超級瑪利歐兄弟》創作的活潑熱情的音樂主題。

我們一下就能聽出來，這些主題全都與其相關電玩遊戲的品牌有著緊密連結；但是，主題辨識並非音樂為遊戲建立品牌的唯一方式。具有鮮明特色的音樂風格，能為特定的某款遊戲或某個遊戲系列營造氣氛。獨特的配樂能夠鞏固遊戲的品牌識別度，甚至無需倚賴令人難以忘懷的音樂主題。舉例來說，在索尼電腦娛樂公司發行的遊戲《戰鼓啪打碰》（Patapon）中，足立賢明（Kemmei Adachi）與三宅大輔（Daisuke Miyake）創作出世界融合（world-fusion）的音樂風格，再搭配遊戲迷你戰士的童稚歌聲，造就了與眾不同的音樂原聲帶。在 2K 遊戲公司的遊戲《生化奇兵》（BioShock）當中，蓋瑞‧雪門（Garry Schyman）憑藉即興技巧（第 2章提到的技巧，作曲過程中要將一定程度的機率因素考慮進去），使其管弦樂原聲帶充滿紊亂、變幻莫測的特質。這賦予《生化奇兵》配樂獨有的音樂風格，使得這款遊戲的狂熱愛好者一聽就認得出來。同樣地，在藝電發行的遊戲系列《模擬市民》當中，音樂團隊創作出輕快又具特色的合成

流行音樂，與該遊戲系列連結在一起，使其有別於其他遊戲而獨樹一格。

　　藉著作曲來建立品牌，與音樂在遊戲中的其他目標和功能沒有差別，因此我們在進行遊戲音樂創作時，建立品牌不該成為我們唯一的重點。在譜寫音樂主題時，我們總是預期要得到令人難忘的成果。同樣地，我們也希望在創作氛圍音樂時寫出風格獨特又撩動情感的音樂。唯有當我們的音樂確實在這些範疇表現出色時，品牌的標記才能發揮效果。儘管建立品牌似乎只是個商業概念，但它同時也佐證了遊戲裡最扣人心弦的某些音樂。當遊戲開發者與發行商開始在預告片中大量使用我們的音樂以鞏固其品牌識別度時，就等於是對我們最誠摯的讚譽。他們認同我們的音樂是該款遊戲的象徵表現。

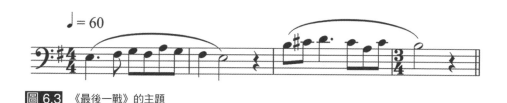

圖 6.3　《最後一戰》的主題

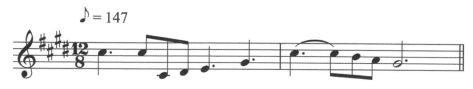

圖 6.4　擷取自《魔獸世界》的主題《作戰號召》

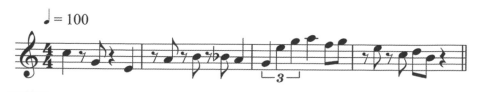

圖 6.5　擷取自《超級瑪利歐兄弟》的主題

 音樂做為劃界

音樂在遊戲裡的劃界功能幾乎迥異於其品牌建立的概念。創作劃界音樂的重點在於，強烈描繪出遊戲中的各個地點，直率地勾勒出不同遊戲歷程類型間的差異，而不特別去想維持整體音樂風格或美感這件事。本質上，音樂儼然形成一道具體的圍籬，將各種事物彼此區隔開來。儘管鮮少能找到整體皆以此方式安排的遊戲，開發者偶爾仍會要求遊戲作曲者寫出明顯跳脫整體音樂風格的樂曲。這些樂曲劃分出遊戲歷程中的某些特定類型，有別於其餘的遊戲體驗。這些遊戲可能是為正經動作冒險遊戲所安排的一場古怪小遊戲，或是在需要狂按按鍵的鬥毆過程中安排的一連串動腦益智遊戲。

以植松伸夫創作的《最終幻想7》原聲帶為例，當中除了部分寫給某一小遊戲系列的樂曲之外，大批的音樂涵蓋了介於低調氛圍與末日行動之間的風格。由於小遊戲的遊戲機制有別於周遭其他的遊戲活動，因此藉由音樂作品來加強它有別於遊戲其他部分的差異，是合情合理的做法。《最終幻想7》裡陸行鳥（Chocobo）的賽跑當中，玩家的注意力從遊戲漫長艱辛的追尋過程暫時移轉開來，接到任務要騎乘一隻渾身長滿羽毛、長得跟雞一樣的巨大生物。沒有什麼能令此情此景顯得高貴或英勇。也許是因為意識到這個事實，音樂驟然一轉，脫離遊戲裡其他部分較為嚴肅的風格。這些比賽音樂凸顯古怪感覺，採用誇張的民族音樂風格，與遊戲的幻想世界毫不相干。賽跑過程中，玩家還會聽到迪斯可和鐵克諾舞曲，這在遊戲其他任何地方可聽不到。藉著截然不同、一反常態的風格，競速小遊戲的配樂發揮了區隔小遊戲跟《最終幻想7》其餘遊戲世界的效果。

我還想提一個叫做劇情內音樂（diegetic music）的概念，即被視為存在於角色世界中的音樂。這種音樂通常會透過位置特定的聲音系統來播放。遊戲中的角色有時候能夠啟動和關閉這個聲音系統，但並非時時都做得到。你可以預期自己的玩家角色能夠操控遊戲裡的收音機、音樂播放器、

電腦、電子遊戲機、電視，或其他類似物品的開關狀態。或者，音效系統也可能形塑出玩家無法操縱的局部遊戲環境，像是遊戲中的擴音系統、在電影院放映中的電影、商店或其他類似公共場所中的背景音樂等等。此外也可將劇情內音樂歸到「音樂做為劃界」手法的範疇，因為無論其音樂風格為何，都與其他遊戲配樂的風格特色毫無關聯。這樣的情況下，劇情內音樂的風格通常會在玩家心中留下一種分隔的深刻印象。

雪樂山遊戲公司（Sierra）發行的經典遊戲《宇宙傳奇 1：大戰沙侖人》（Space Quest: The Sarien Encounter）是劇情內音樂的一個例子。在遊戲裡玩家可以進到一間叫做火箭吧的餐廳，享受餐廳餘興節目的音樂，由妖冶的八〇年代風格流行女歌手、西裝革履的藍調二人組，以及一組扛著吉他、滿臉鬍子的硬式搖滾樂手輪番演出。作曲者肯·艾倫（Ken Allen）為這些遊戲內演出者譜寫的音軌將火箭吧和外頭僅一門之隔的異星沙漠，明顯區分開來。這樣的音樂在遊戲中的其他任何地方都聽不到。

劇情內音樂也有不少是授權歌曲（指的是原本不是為遊戲所寫的音樂）。身為作曲者，我們應該明白遊戲裡的授權音樂跟我們創作的配樂相比，有哪些相似和相異之處。我們有時還會被要求創作一些聽起來彷彿不是為遊戲而寫，而比較像是經過授權的音樂作品。舉例來說，我為《極速賽車手》遊戲寫了傳統長度的歌曲式樂曲，以便在廣播電台播放，原因是競速遊戲的狂熱者已經很習慣遊戲裡的授權音樂。競速遊戲裡提供的音樂通常是以自動點唱機的風格來呈現，這種手法是競速類型遊戲的傳統之一。假使音樂偏離這樣的常態，玩家可能就會感到困惑不安，因此我決定依循當代歌曲的編曲格式來處理。

無論哪種遊戲類型，當我們被要求寫出跟授權音樂有共通特徵的音樂時，熟悉授權音樂在遊戲裡慣常的處理手法，非常有幫助。《俠盜獵車手》（Grand Theft Auto）遊戲系列（Rockstar Games 發行）的特色是擁有各種以特定音樂類型為主題的廣播電台，令人想起在調整一般車內收音機轉盤時會選到的音樂。這樣運用授權音樂，與駕駛汽車的情境恰恰相符，也能

將這經驗與遊戲的其他部分區隔出來。一如《俠盜獵車手》中的汽車收音機，我們被要求寫出能讓人聯想到授權音樂的樂曲時，通常是用於遊戲內的收音機或自動點唱機。這些樂曲在其遊戲環境裡適得其所。

然而有時候，情境音樂（contextual music）的使用在實際上反而能在音樂情緒和遊戲活動之間，引起近乎不安的二元對立關係。遊戲《生化奇兵》裡的環境，經常就以 1930 到 50 年代譜寫錄製的背景音樂為特色。若考慮到遊戲背景設定：一座建於四〇年代、裝飾藝術風格的烏托邦水底城市，在五〇年代臻至成就的巔峰。然而，遊戲事件發生在 1960 年，這時候城市已經傾頹，成了遍布基因變異畸形生物、搖搖欲墜的廢墟。城裡有些地區仍能聽到三〇、四〇、五〇年代歡快明亮的音樂在走廊間持續飄盪著，引起為了達到戲劇效果而刻意為之的二元對立不安感受。一邊聽賓・克羅斯比（Bing Crosby）的《煩憂隨夢而去》（Wrap Your Troubles in Dreams）旋律，一邊擊殺發狂的異形生物，還真是令人心神不安。

🎵 小結

電玩遊戲作曲者可能經歷最美妙的事情之一，就是我們有機會參與五花八門的遊戲專案。在任何遊戲專案中，當我們要決定遊戲音樂的角色與功能時，都要面臨許多選擇和考量許多細節。不須對此感到難以招架，反而應該視其為自主權的提升。所有的可能性都極具潛力，能激發靈感、向我們發出挑戰。音樂的每一種角色和功能也是潛在的創意表現途徑。

本章所描述的處理方法，都是我在工作中曾經遇到或採用的，我期待未來能拓展更多更廣的面向。誰能預測迅速成長的電玩遊戲設計領域接下來會有什麼樣的進展？新的發明從根本上為遊戲設計帶來改變，繼而迫使我們重新思考策略，朝新的方向展示我們的創作實力。

07 準備工作與
工作流程

　　我看著那隻兔子，牠用耳朵懸盪在一頭熊的頭頂上方，情況岌岌可危，隨時可能跌落。那頭大棕熊眼巴巴地抬頭望著即將到口的點心，但牠暫時什麼都不能做，只能等待。這一幕十分逗趣，小兔子的可愛在大難臨頭感受的襯托下，變得更加強烈。當這一切發生時，有位遊戲開發者解釋道，這個遊戲的設計有各式各樣的情境選擇。大熊和小兔子可以成為朋友，或是彼此視而不見。小兔子甚至可以反過來唬住大熊；大熊也可能輕而易舉就把小兔子吃了，尤其要是我們順勢把小兔子交給牠，那就更容易到口了。緊接著，遊戲開發者把這隻倒霉的兔子晃到大熊的血盆大口旁邊，「不！」我不由自主大喊，桌邊響起一陣輕笑。

　　相較於其他部門，特約作曲者通常會比較晚才加入遊戲專案的開發過程，因此需要聽取有關遊戲基本特徵的簡要介紹，了解我們的音樂創作要如何為整個專案帶來積極正面的貢獻。在藝電總部進行的這場創作會議上，我第一次見到《模擬動物》這款遊戲，它即將成為熱門遊戲系列《模擬市民》的最新化身。雖然可憐的小兔子在我們的會議上沒被餵給那頭熊，牠短暫的危難確實使我的情緒更加投入遊戲當中。藝電的這場創作簡報會，幫助我了解到隱含其中的根本遊戲機制（包括要養育還是加害這群動物）。最後要說的是，和《模擬動物》製作團隊會面、體驗他們對專案的

興奮之情，這樣的經驗也燃起我自身的熱情——也是我從那次會議得到最為寶貴的收穫。

熱情是我們最好的創作工具，點燃我們的想像力、賜予我們能量、提供各種點子，並緩和解決問題時遇到的種種困難。沒有什麼會比熱情能使工作更加興味盎然，又同時增進創作努力成果的質與量。《媒體／文化期刊》（M/C Journal of Media and Culture）中一篇由倫敦大學研究員撰寫的文章指出：「熱情是創作行為的一部分。熱情能釋放能量，克服自我設限……使其成為創意產業中最具價值之物。」（Bachmann&Wittel，2009）點燃熱情之火最簡單的方式，便是讓遊戲開發團隊來為我們動手。在我們意識到有這件事之前，團隊已經跟他們的專案相處了好長一段時間。在最初開發的階段，他們致力於透過啟發靈感的視覺藝術，以及探討複雜的遊戲設計與機制、具備豐富細節的文獻資料與文案，來預見自己的遊戲樣貌。等到他們邀請我們加入開發過程之際，匯聚起來的熱情與才華已經將他們帶入熱烈的動能狂潮中，我們必須保證自己也掌握住那波浪潮。

🎮 準備工作

像我自己這樣的特約作曲人，大部分的工作都不會到現場進行，而是藉著電話、電子郵件、線上交談、和 FTP（檔案傳輸協定）往返傳送的檔案，與遊戲開發者溝通交流。由於彼此之間存在著距離，我們有可能不會被當做真正的團隊成員，即便我們真的是其中一分子。工作上這種微妙的疏遠關係，使得開發者可能不太願意向我們分享其內部資料，縱使這令人沮喪，但我們也該記住，他們有充分的理由對於將自家產品分享到工作室以外感到戒慎恐懼。太早公開遊戲開發資料，可能造成毀滅性的傷害。行銷團隊會因為諸如此類的資料外洩事件而無法掌控產品的形象。對明顯還不完善的初期資料，群眾的反應會進而損害產品的形象。但儘管如此，我們仍須堅持取得這些資料，並理解在與其簽訂保密協議（目前是業界是標

準做法）時，我們便如同團隊任何一位成員而有同等的資料使用權利。

　　向開發團隊索取資料，是我們為新專案做好準備的必要環節，而且這樣的心理準備極其重要。因為，開發團隊與我們分享愈多資料，我們就愈有希望創作出能體現對方憧憬的音樂。接著，我們就來討論自己能從開發團隊那兒索取的一些資料類型，以及這些資料要如何協助我們為遊戲譜寫出最佳配樂。

🎵🎮 可索取資料❶：遊戲歷程擷取影片

　　如同我們先前討論過的，遊戲歷程的擷取影片是一種展示遊戲過程的影片。遊戲仍在開發階段時，遊戲歷程的擷取影片與最終遊戲成品的影片相去甚遠。取自遊戲開發初期的影片，可能出現角色尚不完整的情形，也許還會有動畫缺損或故障，遊戲環境或許幾近空白，只有一片平凡無奇的天空和一片標記著網格的地面。遊戲歷程擷取影片要是取自於遊戲開發晚期，我們就可能看到比較完整的角色，但僅簡單「畫」出遊戲環境，又或者是遊戲環境已經實現，但角色仍無法正確移動或無法與環境真實生動地互動。

　　這種影片給人的第一印象看似沒什麼幫助，但事實並非如此。我們應該暫不考慮影片的完整度，而應著重在影片做為遊戲設計的視覺演示這一點。遊戲歷程擷取影片是動態的——這個特點使其有別於其他我們可取得的大部分資料。對作曲者來說最重要的工具之一是節奏（rhythm），而電玩遊戲的遊戲體驗充斥著視覺節奏。角色奔走跑跳、飛簷走壁，並根據他們自己鮮明的節奏架構競爭搏鬥；環境蜿蜒曲折、障礙重重又充滿探索機會，在在與角色的內在節奏相互作用，為遊戲增添了一種視覺上的切分節奏感。無論我們要花多少時間研究比較靜態的設計，遊戲歷程擷取影片仍無可取代，因為它能夠協助我們判斷適切的音樂動能。當遊戲歷程擷取影片還處於非常初期的階段，我們只需發揮一點想像力來填補空白、消除瑕

疵。

通常，我們會收到像是電影檔案的影片，可能以 QuickTime MOV、Windows AVI、MP4 等格式來呈現。檔案大小可能成為關注的問題，不是在於觀看尺寸，而是在於百萬位元組。影片檔案要夠大，畫面才會清晰，但又不能大到要花很久的時間才能下載完，或者是為了便於工作時觀看而試著將影片載入其他音樂軟體時，造成問題。當影片過於模糊，以致難以辨認，或者下載一組影片需耗費數小時的情況發生，我們就該毫不猶豫地爭取影片的替代版本。把遊戲歷程的擷取影片轉換成更好用的格式和檔案大小，這對開發團隊的統籌人並非難事，而且一旦選出了最佳格式，還可用於專案的其他部分。

 ## 可索取資料❷：遊戲設計文件

遊戲設計文件（game design document，簡稱 GDD）表達了遊戲開發公司在遊戲創作過程中意圖遵循的方案。一般來說，遊戲設計文件會在整個開發過程中持續發展，並且重複不斷地修改，以反映任何在遊戲設計上所做的藝術或策略調整。就這點而言，遊戲設計文件成了不同部門（藝術、程式設計、寫作、音效等等）的必要工具，藉以掌握在開展中有可能影響他們工作的任何變化。

設計文件無一標準規範格式，有些可能長達一百頁以上，按章節編排，各章節中以子標題分隔開來，還加上許多圖表示例；有的可能只提供幾頁文字段落敘述。但無論如何，我們可以很有把握地說，每一件專案都有各自的設計文件，當我們一經聘用就應立即索取，那可是我們遊戲作曲者的珍貴資源啊。我們可能會收到幾種不同類型的設計文件，而且也不是立刻就能看出取得的文件是哪種類型。即便如此，所有各式各樣可能的類型，對我們都有所幫助。

遊戲概念文件（game concept document）通常是遊戲簡短的綜覽，為

了獲得批准以利專案的推動，因此在遊戲開發的初始就準備妥當。概念文件會描繪出提案遊戲的模樣，但筆觸往往十分粗略。此外，如果在收到概念文件時，遊戲早已開發一段時間，那文件中很可能至少有一部分的資訊已經不太正確了。就這一點，我們可以直接開口詢問對方是不是有更近期的設計文件，不過我們還是絕對要好好研讀已取得的這份概念文件，並思考開發者在初期階段是如何描述他們的專案。遊戲開發過程中最初的強烈抱負必然會稍微降低，而且最初激起團隊興奮情緒的動力也可能沒有涵蓋在後期的設計文件之中，因此概念文件能讓我們深刻了解開發團隊最剛開始的思考過程。

音樂設計文件（music design document）能幫助團隊推動在音樂需求與執行層面的總體發展策略。我們應該了解到，音樂設計文件可能是完整設計文件的摘錄，倘若還未收到完整版本，務必向對方索取一份。音樂文件一般不會描述任何遊戲歷程或故事元素，只聚焦在融入遊戲中的音樂用量、配置和風格。有時候，這些描述能讓我們充分洞悉，開發者是如何想像音樂與專案相得益彰，又是哪種音樂最能與遊戲歷程融為一體；但有的時候，能得到的資訊不多，或資訊呈現的似乎是現在看來不正確的事實（例如原先的音樂計畫並不打算聘用作曲者）。無論如何，若有需要，我們都應該仔細閱讀音樂文件，並且準備一份問題清單。

完整的遊戲設計文件會描述整個遊戲，包含所有的遊戲機制、故事元素、使用者介面設計、地點、角色和情境等等。其中有些內容令我們作曲者深深著迷，想要深入閱讀；有些則可能偏向和我們工作幾乎無關的領域。不過，我們還是要好好檢視這些部分，以確保不錯過任何能引起我們興趣、或刺激我們想像力的事物。完整的遊戲設計文件是靈感的寶庫，在進行遊戲作曲時應該時時參看。它在本質上表明了遊戲開發團隊的抱負，展現其心中憧憬的完善構思與徹底執行的做法。儘管現實中不會達到這樣完美的程度，卻始終影響著我們作曲者所做的努力。我們若能召喚出這樣的心象，就更有機會創作出與遊戲最終成品充分融合的音樂。遊戲設計文件這項資

源無可取代，作曲者應該盡力確保自己能夠取得，藉此一窺開發者的內心，了解他們對遊戲的「真正」期望。

🎵 可索取資料❸：對話腳本

並不是每個遊戲專案都有對話。我曾為幾個專案做過配樂，它們沒有任何對話，卻依舊能以高明的方式講述迷人的故事。有些專案甚至刻意避開故事和對話，專注進行純粹的遊戲。至於那些包含對話的專案，對話腳本（dialogue script，有時稱為遊戲腳本 game script）對遊戲作曲者來說就是一份必要索取的重要文件。

對話腳本的設定往往非常近似於劇本的格式；但是，遊戲對話腳本與傳統劇本的一個極大差別在於，真實遊戲過程中，對話腳本事件發生的順序是難以預料的。要構思故事、建構逼真的角色和引人入勝的事件，同時還要彌補事件可能以不可預期方式發展的事實，這需要特殊的才能。

對話腳本讀來總是充滿吸引力。它讓我們更深層地了解角色性格，並且欣賞主要故事線的互動特性，以及玩家能夠影響情節的眾多方式。在制定遊戲配樂整體架構和美學的計畫時，閱讀對話腳本的幫助極大。我們應該試著吸收並內化這些對話，以便欣賞其固有的風格。對話感覺起來可能是簡潔有力、咄咄逼人、快速清脆，或者可能流露出相互連結且優雅的感受。這兩種可能性能夠對我們譜寫的音樂動機和音型（music figure），在其長度與節奏方面產生強烈影響。為了好好思考這些選擇，我們需要更加熟悉對話腳本。

之所以需要對話腳本，通常不只因為它能引導我們的音樂風格。在接到為遊戲中某一組故事導向事件作曲的任務時，我們需要對話腳本來協助我們了解這部分的故事，否則我們可能會不清楚這些事件在整體情節脈絡中有什麼樣的重要性。閱讀腳本能讓遊戲變得十分明晰，我們得以據此判斷，調整自己的創作策略。

 可索取資料❹：概念藝術

　　要求開發者寄來概念藝術（concept art），基本上就是想要了解該專案的視覺內涵。為了能夠充分刻畫出遊戲環境與角色的視覺美感，概念藝術在遊戲開發初期就已製作完成。如同遊戲設計文件一樣，概念藝術所呈現的圖像代表著完美實現的藝術願景。這承載著團隊理想中的每一分熱情與想像。

　　收到的這些圖像，本身就能帶來純粹的享受（它們真的很美），除了這個因素之外，概念藝術對我們音樂創作過程的好處相當顯著。閱讀對話腳本，及觀看遊戲歷程的擷取影片，能讓我們了解遊戲的節奏和步調，概念藝術則可將整體氣氛傳神地表達出來。有時候，要從腳本或完成度不一的遊戲歷程擷取影片中一點一點地捕捉遊戲的氛圍，有其困難度。腳本和擷取影片僅描繪出整個畫面的一部分；然而，一份概念藝術文件卻是視覺風格的完整呈現。

　　有時概念藝術會將遊戲主角刻劃出來。這樣的刻劃提供我們大量有關角色內在動機的訊息，甚至超越對話腳本所能傳達的內涵。肢體語言的隱約暗示、眼神、嘴巴和額頭緊繃程度所傳達的情緒態度，角色擺放雙手、手臂和雙腿的方式……這些都能充分說明角色的內在動機。此外，角色服裝也能以最有效喚起藝術感的方式來呈現。那些在角色移動中難以覺察的微小細節，在概念藝術裡變得生動醒目。武器的擺放、服飾的褶襉和飄動、裝飾的有無、髮型的簡樸或柔軟度──這些全部加起來，建構出角色基本身分認同的強烈印象。

　　當概念藝術描繪環境與地點，我們可以得知遊戲想要傳達的整體情緒氛圍。冷暗的主色調和對比強烈的明暗度，會使在其他狀態下看似無害的建築與自然景觀變成一片了無生氣、陰森恐怖的陰影。優雅的曲線和幻想式的色彩組合，能表現出奇趣景色那份異想天開和稀奇古怪。清晰的幾何設計和鮮明對比，也可能呈現出未來主義世界的超現實完美狀態。概念藝

術的每項工作由於影響重大，開發者會進行冗長的對話，試圖定調風格的設定，以指引藝術家的創作取向。儘管通常無法參與這些對話，但幸運的是我們得以從這些間接的圖像訊息當中了解對話的討論結果。

雖然開發者不一定會願意寄來他們的概念藝術，但我們仍該提出要求。單就靈感的啟發來看，概念藝術有其無法取代的意義。遊戲概念藝術的美感與情感力量直接與我們的潛意識對話，從許多層面影響我們的工作。如果概念藝術是為了鼓舞創作團隊、激發成員往一個共同的願景邁進，那麼遊戲作曲者也應該能隨時取得這些概念藝術，好讓我們創作出能激發同樣靈感的音樂。

 可索取資料❺：分鏡腳本

雖然不是每一項配樂專案都備有分鏡腳本，但只要有這項資料，我們就應該取得它。整體來說，電玩遊戲的分鏡腳本是由鉛筆素描、以一組連環畫的形式構成，排版方式類似於圖像小說。這些素描的細節可能從很基本到非常繁複的程度，因此以藝術靈感的需求來看，常常難以預知分鏡腳本對我們的幫助有多大。不過，假使對話腳本無法提供我們了解各個行動如何進行的足夠細節，分鏡腳本這時候就能夠澄清這一連串行動的本質與先後順序，幫助很大。

有些電玩遊戲專案拒絕採用分鏡腳本的概念，而選擇其他解決辦法。分鏡腳本的替代方式可能包括簡單的文字描述，可能插入對話腳本中或添加在遊戲設計文件裡，抑或是將概念藝術化為流程圖，在上面利用箭頭指出正確的事件次序。雖然分鏡腳本並非每次都必要的資料來源，但我們仍應在遊戲專案起始、在要求提供各項資料時提及這項資源。我們想了解這些資料是否存在，只是為了確保分鏡腳本描述的行動跟我們對遊戲中一切人事物如何進行的理解是否相互吻合。

 ## 可索取資料❻：音樂資源庫清單

音樂資源庫清單在我們索取的資料中是最為重要的一項，對我們來說通常也應該最容易取得。音樂資源庫清單就是針對遊戲在音樂上的需求，依據經驗所做的評估，劃分成一首一首樂曲，並附帶樂曲長度、音樂風格，以及在遊戲中安排的位置等資訊。不同資產清單的性質可能深受遊戲開發工作室內部習慣做法的影響而有差異。我得到的大部分清單皆以 Microsoft Excel、PDF（可攜式文件格式）或 TXT（純文字）等檔案格式來儲存，其中有些清單會敘述在每首樂曲的觸發過程中預計會有的遊戲情節，有的則不包括這些敘述；有一些描寫了對每首樂曲期望的風格，但許多清單卻不包括。在某些情況下，我們可以推測音樂資源庫清單會被視為附屬的組織工具，需透過開發者與作曲者間的對話加以補足。雖說對話十分可取，但從我的經驗來看，文件仍是確保每個人都了解專案音樂需求的重要方式。如果可能，我們應力勸開發者把更多細節納入音樂資源庫清單中。當記錄的細節資訊愈多，專案進展時引起的混亂就愈少。

音軌名稱	長度（分鐘）	描述	音樂風格	遊戲歷程	循環？	備註
MUS_LVL1_SHIP	3	探索船隻	電子	探險	無	保持稀疏的感覺
MUS_LVL1_DOOR	1.5	劈開門鎖	故障合成	益智	有	緊張懸疑
MUS_LVL1_HANGAR	3	機庫灣伏擊	管弦＆合成	格鬥	有	混亂＆不協和
MUS_LVL1_BOSS	2.5	攻擊哨崗	管弦＆合成	格鬥	有	主題音軌

圖 7.1 節錄自假想科幻電玩的音樂資源清單

如同我前面提到的，音樂資源庫清單有時只是一份根據經驗所做的評估，倘若如此，清單的內容可能產生變化。有時候，音樂資源庫清單會歷經多次修改（類似於遊戲設計文件的修改方式）。我遇過一些專案配樂的音樂資源庫清單中途被全部否決、取代，這是極端的例子。良好的溝通能確保我們了解可能影響音樂資源庫清單的最新變化，因此與發行商或開發工作室的直屬主管保持密切聯繫，就顯得相當重要。

最後，我想提一個在索取音樂資源庫清單時可能遇到的棘手問題：有時候開發者可能不願意給我們這一份清單。雖然我極少遇到這種情況，但確實發生過。造成這種情況的因素很多，包括專案開發過程中出現劇烈變動（以致很難規劃出一份完整的資產清單），或是因為遊戲開發團隊遵照的是敏捷軟體開發（Agile software development）這種以經營技巧為基礎的組織方法。

敏捷軟體開發的設計是為了解決大型軟體開發專案的規劃難題，這些專案在開發過程中時常受到各種目標變更的影響。然而，因為要等到使用者以可操作版本實際工作之後，才能評估這種軟體開發時的必要條件。基於這樣的理解，重點於是會放在短期計畫的制定及運作原型的定期交付。這些原型中有部分比例會轉由功能性的軟體所構成，以便進行測試。這套工作方法的核心是不斷的疊代，過程中頻繁地穿插排程規律的回饋訊息。藉由短期計畫的制定，各個目標在專案開發期間得到修改的空間，因為根本不存在什麼需要遵照長期計畫的必要條件。

這樣的工作方法可能對外部的特約作曲者造成一些問題。我們收到的可能不是一份完整的音樂資源庫清單，而是定時收到一些樂曲的需求，裡頭沒有透露將來需要的樂曲會是什麼性質。雖然不容易，不過在與採用敏捷軟體開發（或其他類似方法）的團隊共事時，依然可能創作出令人滿意的配樂。在這樣的條件狀況下，既然不能進行非常長遠的計畫，我們的目標應該放在凸顯所有樂曲裡共通的元素，創造出從頭到尾連貫起來的感受。

🎵🎮 可索取資料❼：劇情動畫

　　許多遊戲專案（尤其是那些有著強烈敘事重點的專案），會要求遊戲作曲者為劇情動畫（cinematic），也就是類似電影場景的短片創作配樂。劇情動畫為開發者提供不少有利條件，以戲劇表現來說尤其如此。在劇情動畫中，諸如攝影機角度、燈光、和剪輯等細節都可以嚴格操控。而且，相較於遊戲引擎所能表達的，劇情動畫也使遊戲開發者得以展現細節更精緻且表情更豐富的角色與環境。

　　遊戲劇情動畫讓遊戲作曲者能以同樣運用於電影和電視中的技巧，來為動作配樂——我們可以在清楚知道事件順序和發生時間點不會改變的情況下，以譜寫配樂來「描繪畫面」。當要我們為劇情動畫配樂時，音樂資源庫清單通常會納入這些動畫——但假如劇情動畫尚在最初開發階段，那麼清單可能就無法提供正確的時間點。有時候清單裡面會將劇情動畫全部刪除，稍後再加入修訂版。

　　一知道自己將要為劇情動畫配樂，我們就應該要求拿到劇情動畫的影片檔案。準備這些檔案可能需要一些時間，所以要盡早提出要求，這很重要。大多數情況下，劇情動畫是由外部工作室製作的，這意味著專案統籌會需要向該工作室提出請求、等候回覆，再轉發訊息給我們。這個過程會拖慢進度，因此，持續掌握狀況就顯得非常重要。我們愈早收到那些影片檔案，就有愈多時間創作配樂。

　　遊戲要把故事說得精彩，劇情動畫並非每次都必要。製作劇情動畫所費不貲且曠日廢時，這或許就是為何它通常是用來展示遊戲故事主軸的各個戲劇性時刻，或是遊戲動作段落達到頂峰、讓人驚呼「哇」等重大瞬間的原因。由於劇情動畫在整體遊戲中占了重要位置，其配樂也該引發重大迴響。一般來說，劇情動畫是我們最後配樂的遊戲要素（可能要到音樂製作快結束時，才會收到影片檔案），這在實務上或許是件好事，因為屆時我們可能已經確定自己所有的音樂選擇，包括主導動機的可能用途，以及

某些角色與情境的音樂處理手法。將這些選擇如實地應用於劇情動畫中，是從音樂角度結合整個專案的美妙辦法。而憑藉著音樂在劇情動畫中的使用，音樂的意義更加強烈，賦予遊戲內音樂另一層額外的象徵意義。

我要再次簡短地強調盡早索取劇情動畫影片的重要性，並順帶補充一件事。雖然這種情況可能十分罕見，但不排除遇到遊戲開發團隊在未寄來相關影片檔案的情況下，就要求我們寫出劇情動畫的音樂。手邊沒有視覺資料、卻要為劇情動畫配樂，這跟我們的理想相去甚遠。我們要懷抱著情況能改善的希望，試著恭敬地向對方表達這樣的看法。話說回來，這種狀況非常少見，許多作曲者或許從未遇過，但我本人真的不只一次得要想方設法去解決這個問題。

有時候問題完全是出在時程的安排上——開發者希望在遊戲開發循環程序的早期就把音樂完成，這表示在創作劇情動畫影片之前，音樂製作階段早已結束。另一方面，有時候開發者可能不是真的要我們為劇情動畫配樂，而是要我們提供可以「隨處使用」的戲劇性音樂，計畫之後能將音樂跟視覺資料（等到視覺資料可以取得的時侯）結合起來。這兩種情況無論哪一種，對創作劇情動畫音樂來說都非常不盡如人意。倘若開發者覺得劇情動畫只能以此方式配樂，那麼別無他法，我們就必須發揮想像力去進行即興創作。諸如此類的重重限制，能迫使我們朝新的方向思考，刺激腦袋構思出意料外的解決辦法。話雖如此，我們仍應確保自己盡早要求對方提供劇情動畫影片，能拿到影片總比什麼都沒有來得好。

🎵 可索取資料❽：遊戲組建

最後來到遊戲組建（game build），也就是實際遊戲開發過程中中的初步可玩的原型。若有機會取得這些組建，我們務必提出要求，因為它們可能極具啟發性，並提供豐富訊息。不過，有些原因會使得開發者不願將（或者沒辦法）遊戲組建寄給特約作曲者。

為了玩主機遊戲的遊戲組建，手邊必須要有一套測試套件（test kit）。測試套件就是修改過的遊戲主機，能操作不同開發階段的遊戲組建。在遊戲主機廠商經銷的軟體開發套件（soft development kit，簡稱 SDK）中，測試套件是其部件之一。三家主要的遊戲主機製造商（微軟、任天堂和索尼）將這些套件提供給開發者，讓開發者得以為其平台設計遊戲。任天堂和索尼只將 SDK 交予取得授權的遊戲開發公司，而微軟有一項政策允許作曲者自己購買全套軟體開發套件（包括測試套件硬體）。目前受聘為微軟遊戲主機開發的遊戲創作音樂的自由作曲人，可以向「已註冊內容創作者計畫」（Registered Content Creator Program）呈遞申請書。雖然這項計畫能讓我們直接買到遊戲主機的 SDK，但只限於為遊戲創作音樂的期間，因為這些遊戲將來會在微軟平台上架。令人遺憾的是，在撰寫本書時，任天堂和索尼都未提供類似的計畫。

　　即使我們永遠不具資格成為索尼或任天堂遊戲主機授權的開發者，在專案進行過程中，但仍可能向遊戲開發公司商借測試套件。考慮到測試套件萬一遺失會招來大筆罰款，開發者通常極不願意提供。我在工作上只使用過一次這種借來的測試套件。在那次專案進行的過程中，開發者經常在我作曲時寄來更新的遊戲組建；能夠在為遊戲創作配樂的同時一邊玩遊戲，美妙得令人難以置信，靈感也大受啟發。

　　總的來說，取得電腦遊戲的遊戲組建，比取得主機遊戲的組建容易得多。以電腦遊戲來說，不需要測試套件，我們只要通過 FTP，從開發者的安全伺服器下載遊戲安裝程式、在電腦上安裝，就能開始玩遊戲。我曾參與過的電腦遊戲專案允許我以這種方式玩遊戲組建，這樣的經驗極其方便且樂趣無窮。某一款設計為線上體驗的遊戲，開發者在他們的伺服器上更新了遊戲組建，而那些更新自動同步到我的電腦中，因此我能隨時了解遊戲在開發過程中的最新進展。

　　遊戲組建對作曲者來說是很棒的資源，我們務必要索取——尤其當你處理的是電腦遊戲的配樂工作。遊戲組建幫助我們對來自開發者的所有文

件、影片和圖稿有更進一步地了解、更懂得欣賞，也幫助我們在心中形塑出遊戲成品的清晰形象。最重要的是，這些資料能夠全部結合起來，激起我們對專案的熱情。這樣的激情有利於我們創作出令人難以忘懷的音樂，既提升遊戲，也加深玩家體驗。

工作流程

　　電玩遊戲開發是一段合作過程。雖然開發公司會將員工分為美術人員、遊戲程式設計師、遊戲設計師、測試人員、及音訊工程人員等組別，但每個人都明白他們付出的努力會結合起來，共同實現一個願景。像我們這樣的作曲者，無論是在現場還是遠端工作，都跟這些員工一樣，我們的努力也會與團隊其他成員的努力結合起來，共同創造出一個統合的娛樂產品。在專案之初跟直屬的統籌人培養良好的工作關係，對我們來說至關重要，可使工作流程順利進行。這名統籌人會是我們與團隊其他人員的聯繫橋樑，促進豐富的雙向交流；在某些專案當中，他可能是唯一與我們直接溝通的團隊成員。我們的統籌人就是搜集我方所需資料，讓我們取得那些資料的人。

　　若有機會造訪遊戲開發工作室、會晤其他團隊成員，我們一定要把握機會；和團隊會面，共同商討，碰撞出驚喜的深刻見解。只需要一次面對面的輕鬆討論，就能顯現出先前被忽略的特質，以及無法從設計文件或概念藝術中收集來的怪異專案特性。要是遊戲開發工作室跟音樂工作室距離夠近而允許登門拜訪，絕對要盡可能做此安排；但這並非每次都有機會。我接到的許多專案都是跟其他國家，如法國、澳洲、紐西蘭、義大利、比利時和英國等地的公司合作，身為居住在美國的遊戲作曲者，要親自走訪很不切實際。在這種情況下，線上交流能彌補地理上的距離，讓我們建立與海外合作夥伴的緊密關係。

　　無論我們採取的交流方式為何，我們應該確保團隊中每個人對音樂風

格的意見一致，並以此為首要目標。在某些情況下，我們會針對這個議題展開討論，並且有機會對適合的遊戲音樂風格提出自己的想法。而有些情況是，遊戲開發者對遊戲音樂風格的樣貌已經有了基本概念，之後的種種討論皆著重於改善這個抽象的概念，將它轉為具體的技術、樂器選擇、及類型作用。如果能盡早讓每個人對音樂處理方式的意見達成一致，那麼工作流程從那一刻開始將變得更加順暢、也更具成效。

經過這些討論之後，專案的音樂風格對開發團隊和我們本身應該都有望得到釐清，讓我們能夠著手開始工作。團隊傳染給我們的所有熱情，激起了我們的活力、鼓舞我們跳入工作的深潭，又快又大量地譜寫樂曲。在一頭栽進作曲工作以前，倘若也開始納入一些我們持續追求、又能支持我們創意工作的事務，將帶來極大助益。

🎵 同時並進的事務❶：研究工作

研究工作看起來或許多餘——畢竟，我們不是已經仔細檢視過團隊給我們的資料嗎？那不就是研究了嗎？話是沒錯，但我們也應該想到，團隊給的資料反映的總是他們最主要的關注層面：藝術風格、遊戲歷程、故事、困難度、樂趣……所有從遊戲初始到完成這中間令他們心心念念的關鍵要素。然而這不一定反映了我們心繫的事物。當我們來到這個階段時，無疑會如火如荼地思索在這款電玩遊戲中可行的音樂類型。在考量音樂織體和音色與遊戲氛圍如何交互作用，並且想像旋律線可能的起伏變化之後，我們會為樂曲的樂器選擇制定暫時的計畫。這時候特別適合以我們自己的音樂嗜好為依歸，來進行自主引導的研究。

以歷史遊戲為例，我們可能導向研究該時代的音樂，包括過去可能用到的樂器、盛行的節奏、常見的和弦進行，以及當時流行音樂類別的慣用格式。這些音樂特質深受遊戲中行動發生的地理位置影響，因此也需要納入考量。我們可開始建立參考音軌資料庫（library of reference track），提

供我們在整個創作過程中做為歷史真實性的引導用途。儘管我們的作品必然會圍繞著遊戲的故事和事件來安排，歷史風格卻能就樂器和風格方面，提供其他許多有趣選擇。

假如遊戲背景發生在現代，其音樂類別將以當代風格的配樂為特色，我們可能著重研究定義該音樂類型的種種必備條件。通常我們得要學習當代音樂中以前自己可能不甚熟悉的某個面向。舉例來說，若開發團隊已表示他們希望在配樂中加入硬蕊龐克的效果，那我們可能需要開始建立硬蕊龐克的音樂資料庫。這麼一來，我們就應該尋找最能激起我們興趣、引發我們好奇心的樂曲。只要我們不抱持成見，就不會有任何一種音樂類型勾不起我們的興趣。

假使遊戲發生在一個完全虛構的世界，起初我們或許會對能不能進行研究感到困惑；然而，我們不該因此氣餒。所有的想法皆源於人類經驗這個領域，所以只要找得夠仔細，便能在想像世界與現實世界之間看出相似點。舉例來說，原始遊牧部落家族在高度幻想的傳統設定背景中，似乎讓人聯想起鐵器時代的高盧部落社會，因此指引我們朝高盧人的樂器和音樂技巧進行探究。又或者，裝腔作勢的詭異外星生物在未來主義式的太空冒險中，隱約令人想到禪宗的精神主義，因此帶領我們朝印度民間音樂的方向進行研究。這種研究有一半的樂趣在於發現想像與現實之間的相似之處，其結果能刺激我們對工作的熱忱。

假使已經決定要在配樂當中特別強調原聲樂器，我們也許會想要利用那些無比豐富的資源。這些寶貴資源可以從 YouTube 和 Vimeo 這類影片網站上針對我們討論樂器種類的獨奏表演搜尋得來。在這一點上，我不斷為網路社群的慷慨感到驚奇。網站上的影片有示範罕見樂器的指導影片，有指導新手正確彈奏方法的影片，有炫技表演的展示影片，也有人為進階技巧提供有耐性逐步教學的訓練影片。無論我們作曲的目的是要聘請樂手為最後錄音做現場演出，還是運用取樣資料庫有效地模擬樂器，這些指導影片都極具價值。

音樂導向的研究能夠帶來意想不到的成果，讓我們得以運用對比作用，譜出風格獨特的原創音樂。這樣的研究在整個專案當中能持續帶來靈感，無須考慮這些調查終將結束。這些研究期間穿插在我們作曲工作過程中，不僅維持我們的新鮮感，持續激勵我們，同時也是令人愉快的休息片刻，讓我們能從嚴酷的作曲創作過程中喘一口氣。

🎵 同時並進的事務❷：擴充音色調色盤

當我們正忙於一項專案的配樂之際，升級自己的音樂工作室並非上策，而且還可能導致嚴重後果，例如電腦和硬碟故障等。除非我們目前的工具已完全失效，不然最好把安裝新的套裝軟體、將現有軟體升級至最新版本，或併入新的網路連結硬體等事務推遲，等到專案結束之後再來進行。諸如此類的故障情形，可能讓我們幾乎沒有選擇的餘地，但如果真的能解決或避開像這樣的故障，而不是在截止日期的壓力下執行有風險的升級作業，那總是比較理想。儘管如此，我們還是要討論一種可以在音樂製作過程中穩當進行的工作室升級方式：擴充音色調色盤（sound palette）。

一項專案的音樂風格可能需要我們取得特定的配器，其形式可能是音效模組、虛擬樂器和音色取樣資料庫。雖然我們可能希望自己事先就有足堪使用的音色調色盤，但一般的狀況是，我們會需要評估音樂資料收藏中的短缺狀況，再開始採購。我通常會試著盡早仔細評估一項專案可能的需求，檢討我工作室目前的性能。然後就直接進行採購，以便一箱箱的產品有時間運達。大多數的音樂預算不會預留這些採購的餘裕，因此通常是由作曲者自己的創作報酬來支付。

舉例來說，當我初次為電玩遊戲《極速賽車手》進行配樂工作時，總體的專案風格明顯是將管弦樂的熱鬧活躍與放克／復古／未來主義氛圍並置，再結合強勁的律動節奏。雖然對管弦樂和律動節奏這方面信心滿滿，但我曉得自己需要拓展我工作室的音色調色盤，以納入更多的類比合成

器。有些合成器需要強烈喚起廣受歡迎的復古合成器回憶;有些則必要傳達自身所有古怪多變的特質。專案的開頭,我試著精準預測即將面臨的合成器需求,儘管已盡力嘗試,卻發覺自己隨著作曲過程的推進,我的樂器收藏資料中不斷出現意料之外的漏洞。遇到這樣的緊急情況,我們要感謝虛擬樂器開發商建立的一套基礎設施,讓作曲者能夠及時下載許多產品。為了《極速賽車手》的配樂,我在樂曲創作過程中購買了不少可以線上下載的商品,為此我對這種網路支援感到萬分感謝。

反思工作流程

對公司內部的作曲者來說,工作流程的管理必然是由開發團隊的其他成員持續地直接監督。在這樣的環境裡,日常工作的經驗很大一部分將取決於公司文化——員工有多少空間可以決定自己的工作方法 vs. 又要保留多少空間來推行公司政策。

而對於公司外部的特約作曲者來說,日常的工作環境與在家工作的環境相似。研究人員在瑞典烏普薩拉大學(Uppsala University)進行的一項研究指出,像我們這樣的遠距工作者,更能在工作與工作之外的私生活之間取得平衡,但我們工時也長得多、負擔的工作量也重得多(Åborg, Ericson, and Fernström 2002)。電玩遊戲產業工作者承受的個人壓力之大,簡直惡名昭彰,因而在該產業中的特約作曲者可能過著比其他一般遠距工作者還要嚴苛的職業生活。要應對這些挑戰,我們就要能在不受監督的情況下順利又有效地進行工作,並且不倚賴公共工作場所中五花八門的社交互動,也能尋求個人的滿足。遊戲作曲者的生活之所以孤單,有時是來自內在的驅使,但在這樣的環境裡,有成就的人獲得的報酬也相對豐富許多。當我們開始一天的工作時,有個人研究成果和創作工具,還有遊戲開發者提供的所有資料,當萬事具足後應該就能放心訂定工作流程,以順利趕上截止日。

每位作曲者都有自己獨一無二的工作過程，我並不打算評論哪個方法比較好。遊戲作曲的工作流程策略依照我們各自的性格、專案的時程安排、及個人音樂作品的特性而定。無論日常工作採取哪種策略，重要的是我們得訂立一套系統並堅持下去，確保自己作品的產出是以可預期的方式往前推進，也確保自己能如期完成。最終，我們應試著安排工作流程，讓自己在最有利的創作環境中揮灑創意。為了得到出類拔萃的成果，我們把所需的一切資料和資訊準備齊全，之後就可以按著工作時程進行作曲，做出能將團隊創意願景表現得淋漓盡致的音樂。

08 遊戲開發團隊

　　遊戲作曲者不一定知道自己的創意產出對團隊其他部分的影響有多麼重大，就連在結案之後，我們往往都不會曉得自身創意的深遠意義。我們的音樂透過耳機陪伴團隊一起創造材質、精修動畫、測試遊戲歷程的設計。我們的音樂可能還會在整個開發流程中致使團隊其他項目生變：可能是某個場景在視覺風格上最細微的更動，也可能導致全部關卡重新設計。我就曾經遇到專案團隊成員悄悄對我透露，說我的音樂大大影響他們的設計決策。這對遊戲作曲者來說相當難能可貴，因為開發團隊不是每次都會跟我們講這些事。我們能夠體會到身為團隊成員重要性的辦法之一，就是他們願意分享這件資訊的難得時刻。

　　遊戲作曲者的目標就是創作為遊戲增色、也為團隊帶來靈感的音樂。為此，我們得很大程度地仰賴開放的溝通管道。不管僱主是創作遊戲的開發團隊，還是負責出資、監管流程並負責銷售的發行商，我們都得盡量熟悉每一位做出音樂決策的關鍵人物。理想上，能直接與每位決策者溝通會比較好，不過現實很少能如此。更常見的情況是，與團隊溝通的管道僅限於做為窗口的專任統籌人。而我們發現在不同遊戲專案之間，負責協調工作內容的人物並不總是同一個職位，他們可能背負著各式各樣的職稱。此外，相同職稱在不同公司之間也不總是具備相同定義。除非開發工作室與

發行商對職稱有標準化的定義，我們在與團隊成員進行溝通、討論音樂需求時，應該避免對其職責帶有預設立場。

團隊架構

在講解開發團隊的音樂需求前，要先熟悉可能做為窗口跟我們接觸的團隊成員具備哪些職責，及其職稱可能有什麼意涵。

音樂總監／音樂負責人／音樂執行／音樂副總

這些職位一般來說位高權重，其頭銜偶爾也會冠上「全球」（worldwide）一詞做為前綴。擁有以上頭銜的人多數時候是大型電玩發行商的頂層音樂主管，而我們接觸到這個階層的機會可能很有限。假如我們並非直接受僱於發行商，那可能不會接觸到頂層的音樂執行者；在這種情況下，溝通會直接轉向聘用我們的獨立遊戲開發公司。然而，若我們直接受僱於開發商，那就很有機會遇見這位批准我們參與專案的高層執行者。

圖 8.1 與遊戲作曲者相關的開發團隊階層圖，包括音效人員與統籌職位。開發團隊其他部門負責人與職責區分（包括下屬部門）參見圖 8.2。

160

要描述這種層級的音樂執行者職責，就必須先考慮他們所屬的發行商性質。如果發行商專精於大量使用授權流行音樂的遊戲專案（例如體育遊戲、音樂／節奏遊戲、跳舞遊戲），音樂執行會花可觀的時間在協商授權、維繫與唱片公司的關係。評選遊戲作曲家只是這類音樂執行廣泛職務的其中一環。相較之下，其他發行商的音樂授權業務可能就沒有這麼重要。不論如何，背負音樂總監（Music Director）、音樂執行（Executive of Music）、音樂負責人（Head of Music）、音樂副總（Vice President of Music）這些職稱的人，最終都得負責評估近期專案的原創音樂需求。

有些音樂執行會親自挑選、錄取作曲者，有些則將此類職責下放給製作部門，或交由下屬部門員工進行決策。視發行商組織結構而定，這類高層音樂執行可能握有主宰音樂選擇的獨斷權力，也可能只是做為人力資源的顧問與協調者。理想上，音樂主管具備能夠定位該發行商幾乎每款遊戲音樂路線的能力，並督促各個開發工作室的音樂品質與創意往更高境界邁進。

考慮到這類音樂執行在發行商中的崇高位階，可以合理推斷他們不太可能成為我們在電玩專案中的主要窗口。話雖如此，偶爾還是會遇到必須跟發行商高層音樂執行者直接溝通的特殊情況。在緊急狀況下（例如重大專案在最後一刻急需一位作曲者），高層音樂執行可能就會接管與我們直接溝通的任務；而行事風格比較親力親為的音樂執行可能也會親自出面洽談合約。最後，如果專案的音樂製作方向與原先計畫背道而馳，這位音樂執行也可能干涉製作，進行一連串的修正，讓每個人重回正軌。

🎵 音樂統籌

這個職稱幾乎只見於發行商（而非開發商），意涵也因發行商不同而有很大的歧異。對某些發行商來說，音樂統籌（music supervisor）是高層音樂執行的同義詞（在此情況下可適用於前文討論）；但在別的發行公司當

中，音樂統籌可能是高層音樂執行的下屬職位，接受上司各式各樣的任務指派。音樂統籌也可能同時有好幾個人，各自負責特定專案或任務。在這樣的組織架構下，音樂統籌職位還能進一步劃分為高階職務或助理職務，形成職等結構。規模極大的開發商會同時投入許多專案，動用多位音樂統籌的好處就顯而易見。

我生平第一個電玩專案《戰神》（God of War）的主要聯絡窗口就是一位音樂統籌。美國索尼電腦娛樂（Sony Computer Entertainment America）的高層音樂執行為此專案向我引介了一位音樂統籌，在《戰神》的整段工作期間，這位音樂統籌一直是我的主要窗口，為我指派任務並提供所需資源。

 ## 音樂製作人

音樂製作人（producer）會在遊戲發行公司工作，也可能是獨立開發團隊的一份子，其職責包山包海。直接受僱於遊戲發行商的製作人，職責通常是監控外包與內部開發團隊的遊戲開發進度。製作人擔任開發團隊與發行商上層管理者之間的窗口，他們要洽談合約、監控預算與時程、擬定品質保障測試、並為海外發行預做準備。最後，發行商內部的製作人要同時監督開發團隊的技術與創意成果。發行公司製作人這個職務也可能做為委外簽約作曲者與開發團隊之間的窗口。如果是由開發商直接簽下作曲者，製作人則可以干預遴選作曲家的程序與合約洽談事宜。

另一方面，工作於獨立、外部遊戲開發工作室的製作人，也能視為遊戲專案經理，以更貼近的觀點監督團隊。發行商製作人可能一次負責監督多個專案，但開發工作室的內部製作人通常一次只專注於一個專案。既然內部製作人是團隊一員，其職責可能涵蓋一般不劃入製作人職責的創意與技術領域。特別是在音響相關人力有限的工作室當中，製作人在遊戲開發過程中可能要負責挑選外包的特約作曲者、與作曲者一起規劃遊戲音樂風格、並指揮工作執行。

製作人通常是資深工作者，在不同職位上費了一番苦功才終於獲得這個頭銜，因此他們既能貢獻豐富經驗，也能在工作室與發行公司的日常中發揮安定軍心的作用。特約作曲者比較有機會與製作人共事，而製作人有時還會配有製作助理做為額外支援，這些沒那麼資深的製作執行者會協助製作人完成工作。製作人與製作助理會共同組成不可或缺的溝通管道，使開發團隊得以在製作音樂時傳達他們的願望，並傾聽到我們的想法。當製作人更為涉入音響開發的角色之中，我們與製作人的關係會更加密切，可能就有如我們與音響統籌的關係一樣。

🎵 音效總監／音效組長／音效負責人

小型遊戲工作室與大型遊戲開發工作室龍頭都可能設有音效總監（audio director），他們是受過語音對話、音樂、音效等製作技術專項訓練的專業人士。有些音效總監具有音樂背景，或在職涯的某些階段曾於音樂產業工作，有些則具有影視聲音背景。有些人以前的職業是錄音工程師。多數音效總監的遊戲音樂職涯始於基層的聲音設計師，他們從那個職位開始學習遊戲音響的細微訣竅並精進職能，最終得到音效總監的職位。

依照組織架構的不同，這個職稱的意義可能會有所出入。毫無疑問，音效總監的首要任務是建立能夠為遊戲體驗增色、有力且有效果的音效資源庫，包括有助玩家沉浸於遊戲的音效與背景氛圍音、傳遞角色逼真情緒的語音對話、以及增進整體遊戲樂趣的配樂。然而音效總監在建立音效資源時的角色，可能隨音效部門與整體組織的規模大小而有所變化。

對小型獨立開發工作室來說，團隊裡有著一位音效總監，代表此開發商以音效為首要考量。多數小型開發工作室並不聘請任何音效相關人員，而傾向將專案中的這部分任務委託給外部承包商。雖然這種安排能夠產出高品質的音效，但開發團隊中缺少有經驗的音效專家，會為監製音效帶來挑戰。音效總監能夠專注於音效資源的品質，並與外部資源庫供應商保持

密切接觸。小型工作室與大型工作室的音效總監就此類職務來說相當類似。不過要注意，在小型工作室裡，音效總監也可能身兼主要（且唯一的）聲音設計師與作曲者，這麼一來就不需要聘僱其他音效專業人員。在此時的情況下，音效總監的職稱更像一種字面上的稱呼，而不具備實質意義，因為音效總監此時並不負責監督他人的音效工作。

相反地，大型開發工作室的音效總監可能只是諸多音效總監的其中一位，各自投入特定的專案。這類大型工作室也許會有多個專案並行開發，而每個專案都需要一位獨立音效總監來監督聲音資源庫的產出與實作。在這種情況下，音效組長這個職稱可能會用來稱呼督導特定專案音效的人員；而音效總監這個職稱則保留給極富經驗的音效專家，其任務在於監督每一位音效組長的工作，也可能被稱為音效負責人。

音效總監與音效組長做為我們的主要窗口，看起來雖然非常合理，但實際情況不總是如此。如果開發工作室沒有音效專項人員，我們就可能要跟發行公司的外部音樂統籌、開發團隊或發行方的製作人共事；如果開發工作室有音效部門，我們有時會發現主要窗口的職稱頭銜叫做聲音設計師（sound designer）。

 聲音設計師

聲音設計師是位居前線的音響專業人員，負責製作音效、外出進行現場錄音、編修對話與音樂檔案、與軟體工程師一起實作遊戲聲音資源庫。這份工作往往需要高工時，而且有著難以趕上的工作進度表。有經驗的聲音設計擅長調和遊戲中每一刻可能出現的上百種聲音元素，也有些聲音設計會展現出程式語言的素養，不過每一位聲音設計師都熟悉最新的音樂製作軟體與音效中介軟體（編按：中介軟體做為系統軟體與應用軟體之間的連接、便於軟體各部件之間的溝通。應用軟體可以藉助中介軟體在不同的技術架構之間共享資訊與資源）。

聲音設計師的職務描述通常不包括整體音樂規劃與督導作曲者。然而聲音設計師往往會不得已要肩負這些工作，成為實質上的音效總監或音效負責人；如果遊戲開發工作室沒有其他人能夠勝任這些工作，那麼聲音設計師偶爾也會自告奮勇。有些聲音設計師會渴望拓展這方面的職權，有些則是誠惶誠恐地踏足這個新領域。不論哪種情況，我們都必須認同這些聲音設計師勇氣可嘉，敢於挑戰他們專業訓練並未培養他們應付的任務。

我們這些特約作曲人應該盡己所能協助聲音設計師。參與過許多專案的作曲人，對聲音設計師身兼音樂製作、工作排程與交件時程等例行公事窗口的這種安排應該不會感到陌生。因此，若是開發團隊有意把監製音樂的工作指派給缺乏這領域經驗的內部成員，就適合外聘一個有現成作品的作曲老手；但要是作曲者與聲音設計都缺乏遊戲音樂製作的經驗，那麼兩方都需要一段時間盡快上手並熟悉工作。

同時要記得的是，聲音設計窗口還得負責產出並實作遊戲所需的每一條聲音資源。也就是說，這個人很可能忙著招架聲音設計工作，而只能撥出很少時間經營專案的音樂面向。若是如此，聲音設計可能只會提供我們很少的素材和有限的溝通。在這些情況下，不論接收到什麼素材與指示，我們只能全力以赴，儘管面臨挑戰，仍要盡力做出高品質的音樂。

團隊其他成員

瀏覽過會跟作曲者直接對口的人員後，讓我們來簡短討論一下遊戲開發團隊的其他成員。除了非常小型的工作室，遊戲開發團隊通常會劃分為好幾個充滿專業人士的部門。每個部門都有一個位居高層的人員專門負責部門進度，可能是整個工作室的進度，也可能是特定遊戲開發專案的進度；這個人的職稱可能會帶有「組長」一詞。讓我們快速瀏覽一下各個部門。

遊戲設計團隊（由遊戲設計組長或創意總監領導）負責規劃遊戲歷程的結構。有些設計師聚焦於遊戲機制的設計，追求一種稱為「樂趣因素」

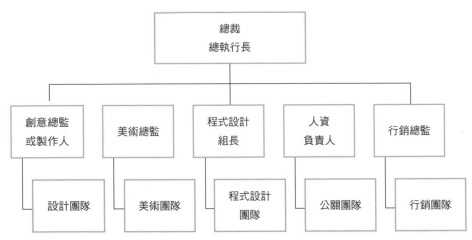

圖 8.2 遊戲產業團隊組織的概略圖，包括常見的開發人員專業劃分，以及專業團隊的組長。音效相關人員參見圖 8.1

的抽象概念；有些則專注於關卡的幾何作圖（geometric construction）。如果遊戲開發工作室聘請製作人，他們可能會被視為設計團隊的一份子，有時候也可能會取代創意總監或設計組長的位置而成為左右團隊使命的人物。設計團隊也是最可能納入腳本寫作者的部門，他們負責遊戲中所有對話或故事元素內容。遊戲設計的說明文件與對話腳本（如果有的話）會由此團隊負責編寫。

美術團隊（由美術組長或美術總監管理）負責創造和執行遊戲的視覺表現，包括場景環境、角色、動畫、選單。美術團隊也可能負責動畫相關事務（雖然動畫有時候是由外包廠商或是內部動畫團隊製作）。美術團隊的成員也可能要負責產出概念藝術。

程式設計團隊（由程式設計組長指揮）編寫讓遊戲軟體運轉的程式碼，使其能夠運算人工智慧或物理參數，並且掌控一款遊戲時時刻刻都要運轉、為數龐大的獨立物件與資源庫，以展現一個有說服力而融貫的世界。從更專業化的層面來看，音效程式設計師會將編寫程式的知識運用到遊戲軟體的音樂與聲音實作上。在超大型的工作室當中，專門的音效程式設計師可能多到足以組成獨立團隊，並由「音效程式組長」率領。小一點的遊

戲開發工作室中，音效程式設計師可能是從一般程式設計人員當中選出，借調給音效部門，專責編寫將聲音資源庫整合進遊戲的實現碼。最小型的工作室或許只會有一名程式設計師全權負責寫程式的工作。

公關與行銷團隊（分別由公關負責人或公關經理、行銷總監或行銷經理率領）並不屬於開發過程的成員。不過這些團隊有時也會使用遊戲作曲者的音樂做為宣傳與行銷素材。行銷與公關團隊用不同的方式努力散播遊戲專案的相關訊息。行銷團隊製作廣告，要下預算讓廣告曝光。就此職務來說，可能也要負責製作電視廣告。另一方面，公關部門則嘗試對媒體發送推廣素材以散播遊戲相關訊息，這些素材可能包含遊戲預告片和幕後花絮。行銷與公關團隊都涉及影片的製作，偶爾會用到遊戲作曲者的原創音樂。

我們與美術、程式設計、遊戲設計、公關與行銷等部門的接觸可能相當有限，他們的需求會經過我們主要窗口的過濾。我們可能不會意識到任務的某個要求是來自哪個部門，不過每個部門都有其特定需求，並以不同方式影響我們的工作。設計團隊在美術團隊的參與之下，設計團隊會對遊戲偏好的音樂風格帶來強烈影響。程式設計師則根據音樂實現計畫提出無所不包的要求，從小幅技術調整，乃至全面修正。公關與行銷可能會為推廣活動而下達一些特別的要求，我們會在下一章更詳盡地探討這些需求。

♪ 我們在團隊中的定位

遊戲作曲者必須經常提醒自己，不管與同事相隔多遠，我們就是團隊的一分子。我們可能在專案進行時就充分意識到這件事，也可能等到遊戲上架了才逐漸明白。我一向喜歡見到專案開發團隊的同事，但有時候遇見他們的唯一機會是在結案之後。我可能會突然收到美術設計師或程式設計師寄來的郵件，讓我知道我的音樂在他們當時的工作中有著怎樣的意義。我偶爾會在產業大會上跟某位團隊成員不期而遇，彼此看到對方名牌後很

167

快就開始話當年。我在對話中逐漸發現，在遊戲開發過程中我們一直思考著相同的問題、朝同個目標努力、跟相同的挫折拚搏、慶祝相同的成果；我很訝異我們之間的距離感竟然這麼就煙消雲散了。那無關我們是否相距半個地球那麼遙遠。我們早已享有共同經驗，對同一個目標傾注創意能量。我們都是團隊一分子。

09 遊戲中的音樂
需求

深入認識開發團隊的人員組成之後，現在就來看看他們有何音樂需求，以及這些需求在整個專案進行過程中會如何進展、演變。

提案預告與垂直切片

如果我們不是團隊的內部人員，通常不會有機會在遊戲開發早期做出重大貢獻。當美術、程式設計與遊戲設計部門的團隊領導人進行最初的腦力激盪時，聲音與音樂專業人員往往只能旁觀。開發團隊在創建初步成型的遊戲、或是向潛在的發行商推銷遊戲概念時，作曲者也往往還沒有出場的時機。然而這個階段還是有一個重要的例外機會能讓遊戲作曲者大展身手。如果在對發行商發表的環節中，開發團隊決定要加入提案預告（pitch trailer）或垂直切片（vertical slice），那就會需要原創音樂，而必須聘請一位作曲者。為提案預告或垂直切片作曲就是作曲者在專案早期貢獻己力的大好機會。

提案預告，偶爾又稱內部展示影片（internal demo video）或內部預告（internal trailer），純粹是用來對遊戲發行公司決策者推銷遊戲概念，並不打算對大眾釋出。為什麼開發者會為了這種頂多只有幾個人會看到的東

西勞神費財去聘請作曲者呢？那是因為只有這幾位高層主管能夠批准他們的專案，所以開發者會用盡一切辦法讓他們嘆為觀止。

由於遊戲還處於草創階段，提案預告可能不過就是藉由穿插的分鏡圖與美術概念，來傳達遊戲的基本要點；又或者是從遊戲目前能上得了檯面的部分擷取出來的試玩片段。團隊希望利用一段高品質、無可挑剔的樂曲為這些視覺元素加分，並為提案發表錦上添花，傳達出「這是製作中的未來暢銷作品」這個訊息。儘管視覺成分可能會有點粗糙，音樂仍必須出眾，因為音樂能從情感層次上傳遞遊戲賣點。

垂直切片是遊戲已經完成的一道關卡或一張地圖，完成的部分包括所有程式設計、遊戲設計、美術、聲音與音樂。儘管整個遊戲可能只是初步素材與空白空間的拼湊，但垂直切片必須看起來、感覺起來、玩起來都像是已經完成的遊戲。想要更進一步理解垂直切片這個術語的話，就想像某個人決定只為了製作一片多層蛋糕而混合原料、烘焙、並加以裝飾；儘管蛋糕的其他部分還只是袋子裡的麵粉跟還沒敲開的雞蛋，但那一片蛋糕卻已經相當美味。

對垂直切片來說，作曲者是被請來為遊戲體驗提供較自然且完整的音樂。開發者可能會為了探索地圖或選單導覽而要求我們創作一段氛圍音軌，並且包含為對戰場面創作一段能量充沛的音軌。垂直切片的遊戲體驗都相當短暫，少量音樂就已足夠。

為提案預告以及（或者）垂直切片創作音樂，是作曲者的兩個大好機會。第一個機會是在遊戲開發早期於工作室與發行商面前建立良好印象，加強他們交給你完整遊戲音樂合約的希望；第二個機會是在藝術路線還未定型之際左右遊戲風格與整體氛圍，這對作曲者來說相當難得。在這種情況下，作曲者就能夠做出跟團隊其他領導人員同等重要的貢獻。

🎵 發行預告

　　一旦專案獲得批准並募得必要資金，團隊就可以開始認真投入開發流程，包括為每個部門制定仔細的製作時程。前面說過，原創音樂製作通常會安排在開發流程中相對較晚的階段。不過如果團隊有計畫製作對大眾發布的前導預告，也可能會想在早期就聘用作曲者。

　　發行預告（teaser trailer）往往被發行商用來披露即將上市的遊戲，期望能激起遊戲社群的期待與興趣。一如提案預告，發行預告往往會在實際遊戲還只有少數視覺資源可用的階段製作；然而與提案預告不同的是，發行預告或許不會用上任何遊戲內容、不會使用遊戲擷取畫面或美術設計，而可能呈現一系列用來挑逗玩家好奇心的謎樣影像，最後以遊戲名稱商標作結。有些預告會使用授權音樂，有些則會展示原創音樂。這是遊戲作曲者能在遊戲開發早期為音樂路線定調的另一個機會。

🎵 實驗／疊代版本音軌

　　這些音軌永遠不會這樣在音樂資源清單上註明，甚至可能完全不會出現在上面，而只做為音樂製作初始階段額外委託的項目。這些音軌不會很明確區分是只為實驗性、研究性的開發策略所譜寫，還是只為疊代（iterative）、原型導向的設計方法而創作。然而可以肯定的是，每位遊戲作曲者都起碼會在幾個專案中遇到創作這類音軌的需求。

　　實驗或重複的音軌是向作曲者徵用，但不見得會保留在遊戲成品中的音樂。有時這種音軌會用於一段原本想要展現極端新意，結果卻過於不穩定或難以預測的遊戲片段；有時候會用於一段可能會被前後版本取代的遊戲備選版本。團隊最有可能在遊戲段落與場景還不明朗的音樂製作早期要求我們製作這類型音軌。

　　理想上，開發者應該只能就已定案的遊戲段落委託作曲者創作。不過，

若團隊成員受到某個別具野心狂熱的概念所驅使，可能也會需要這類音樂，好對製作人或創意總監呈現其概念最完美的樣貌。如果這個片段最後從遊戲中刪除，音樂也大有可能跟著被砍掉。多數遊戲開發工作室會確保作曲者得到創作這類音軌的額外勞動報酬。

實驗或重複音軌也可能是為了測試不一定會收錄在遊戲定版中的音樂互動系統，而委託作曲者創作。這是討論到這類音軌時最耐人尋味的情況。很明顯地，互動式音樂系統必須在遊戲裡進行測試，但不是每個互動系統提案都會被整合進遊戲歷程當中。創作互動式音樂是遊戲作曲者可能遇到最艱苦的業務（後續將在第 11 章和第 12 章討論）。大多數工作室也會理解這點，並為作曲者付出的時間心力提供額外酬勞（不論音樂最後是否採用）。

 全域音軌

我們都知道「全域」（global）一字指的是某物與整個世界有關。而就本段主旨來說，全域音軌（global track）是指在遊戲中各處播放的樂曲。這種音樂與遊戲中的特定場所或事件沒有風格上的關聯，適用於任何地點與情境。這類音軌被聽到的頻率最高，因此對確立遊戲的音樂風格至關重要；但同時它也最有可能因為反覆播放而導致聽覺疲乏。這兩項因素會促使遊戲開發者儘早委託作曲者開始創作全域音軌，以便放到遊戲當中仔細測試、並使其臻於完美。全域音軌經常是開發者委託製作的第一首樂曲。任何類型的遊戲音樂當然都能做為全域使用，但有三種特別的音樂類型常被如此使用。

插播音效（stinger，將在第 10 章更深入討論）是一段很短的音軌，通常短於 10 秒，會在特殊事件發生時觸發。如果事件具有全域性質，一定會無視角色身處的地點或情境而一再發生。最常被配上全域插播音效的事件是：

- 玩家獲勝
- 玩家落敗或死亡
- 玩家找到另一個需要收集的系列物件

儘管以上事件最常搭配全域插播音效，但任何在遊戲中出現頻率高、又非地點限定的事件也都能採用全域插播音效。

選單音軌（menu track）是玩家每次啟動會暫停玩家行動、同時妨礙玩家觀看遊戲畫面視野的選項清單時所觸發的音樂，其風格偏向柔和，以利玩家專心做出決定。如果遊戲選單具有全域性質，就必須能在遊戲中的任何地點自由喚出。舉例來說，全域選單能讓玩家調閱可用裝備與物件列表，以及攻略地圖與行程。全域選單也可能打開通往不同遊戲模式的大門，例如能讓玩家客製化車輛的賽車遊戲選單、或是讓玩家結合不同物件以創造更有價值物品的角色扮演遊戲選單。只要選單能在整個遊戲當中叫喚出來，那就能視為全域選單。

假使某個小遊戲反覆出現在整個遊戲當中，也能視為具有全域性質。例如玩家嘗試開鎖時會出現的解謎風格遊戲，可以搭配一首特定樂曲，每當小遊戲觸發時就一再播放。

 ## 主題曲

主題曲（main theme）做為遊戲的音樂招牌，時常被認為是最重要的音軌。主題曲會有為了容易記憶而設計的有力旋律，或者強烈到能夠召喚出足以定義遊戲整體經驗的特定氛圍。不論如何，主題曲一定要具有代表性。主題曲最好能在玩家成功破關，而許久都沒有再玩遊戲的時日快速召喚出鮮明的遊戲回憶。

主題曲不同於全域音軌之處在於，它不會在許多地點使用。主題曲通常只在遊戲開頭播放，比較不會以相同的樣貌在遊戲其他地方再次出現。不過團隊可能會出於各種理由而在開發早期徵求主題曲。主題曲可以用於

早期遊戲預告，例如發行預告（假設主題曲夠早完成，而且開發團隊無意為發行預告對外委託製作特定的音軌）。主題曲通常是音樂風格的濃縮表現，而足以左右其餘樂曲，因此開發者會在早期階段就委託作曲者創作主題曲，以便在其他樂曲開始創作前先定下遊戲的音樂路線。此外，開發者也可能會在準備對發行商提案遊戲概念時就委託製作主題曲。他們所想的是，垂直切片加上一首主題曲會看起來更加「完整」。最後，由於主題曲通常安插在遊戲的起始選單處，每當遊戲啟動時就會播放一次，這使得主題曲很有可能被反覆聽到（假設玩家沒有跳過主題曲去直接讀取遊戲存檔），因此團隊也可能會及早委託製作主題曲，以確保音樂不會在無數次反覆播放之後令人生膩。

🎮🎵 教學關卡音樂

教學關卡音樂（tutorial music）通常安排在遊戲開頭附近的區塊，用意在於指導玩家遊戲內的操作、使用者介面和（或者）機制。這個區塊可能會展現一連串的簡單字卡還有動畫，示範玩家在接下來遊戲中會用到的技能。教學關卡除了這種樸素的方式之外，也可能把玩家帶往獨立的訓練區域，在安全而無後顧之憂的環境中學習並鍛鍊技能。最豪華的教學示範，可能會呈現同伴與敵人一同現身的完整關卡，展開一段能與後續遊戲無縫接軌的故事劇情。

教學關卡音樂有各種形式。如果教學關卡是額外設置的關卡，那麼音樂可能會與選單音軌有更多相同之處，也就是暫時讓玩家從遊戲動作中抽離出來；如果教學關卡設置得有如第一關，之後匯入遊戲主幹，那麼音樂需求就可以比照遊戲的其他部分。不過與正常關卡不同的是，教學關卡或許會被教學說明反覆打斷，玩家的心理狀態也會受到這些中斷影響。在討論沈浸概念的章節中，我們說過，音樂能夠緩解玩家學習新技能時產生的挫折感，因此為遊戲教學區塊創作音樂時，也應該將這點考慮進去。

絕大多數的教學關卡音樂會在靠近遊戲開頭的地方出現，通常都包含在第一關裡頭。以我自身經驗來說，如果開發者以特定順序委託製作音樂，那通常會在音樂製作早期就要求我們交出最初幾個關卡的音樂。這有好幾種可能解釋：如果開發者想要製作可操作的試玩版（方便記者體驗，或在網路上散播），通常會呈現遊戲最前面的部分，需要早於其他部分且仔細地完成；又或者，由於遊戲開頭是建立良好第一印象的唯一機會，因此會引導開發者付出額外的時間去評估那些初期關卡的有效程度。

 ## 動作音軌與氛圍音軌

　　動作音軌（action track）與氛圍音軌（ambient tracks）是電玩音樂的血肉根本，構成遊戲作曲者工作內容的絕大部分。從益智遊戲到射擊遊戲，幾乎所有電玩類型都能找到的動作音軌與氛圍音軌，用來加強遊戲歷程中兩種截然不同的體驗。

　　氛圍音軌會在玩家自由探索、從事相對安全活動、與其他角色（若有）互動等較低能量的時刻營造出情緒氣氛。從中世紀酒館中輕柔撥奏的魯特琴，到近未來都市無所不在的合成器脈動，氛圍音軌營造情緒，為遊戲內部環境豐富意義層次。一般來說，這類音軌的別名包括探索音軌（explore track）、背景音軌（background track）、環境音軌（environment track）、氣氛音軌（atmosphere track），視遊戲種類不同而可能有其他特定名稱。以益智遊戲為例，這種音軌可能會以能量最低的遊戲模式為名（例如：放鬆模式〔relaxed mode〕或自由模式〔free-play mode〕）；在賽車遊戲中則可能會以使用這段音樂的遊戲環節為名（例如：在比賽開始前的賽道總覽）。

　　動作音軌能在遊戲高度活躍期間激起玩家心中的興奮感。不論是步調快速的跳台關卡或激烈的戰鬥情節，動作音軌都是傳遞這種遊戲體驗高昂情緒的手法。動作音軌視遊戲種類不同，也可能以別的名字稱呼。舉例來說，在動作冒險類型遊戲中可能會稱做對戰音軌（combat track）

或格鬥音軌（fight track），但也可能搭配其他動作導向的遊戲情境，例如追跡（pursuit）。生存恐怖遊戲可能不會以對戰這樣的術語稱呼這些樂曲，而是使用追逐音軌（chase track，因為玩家在這些音樂播放時會瘋狂奔跑）。在競速遊戲裡，這些音軌可能會（很合理地）被稱為競速音軌（race track）。在益智遊戲中，動作音軌很有可能會冠上任何觸發它們進入高能量模式的名稱，例如時間競速模式（time attack mode）或挑戰模式（challenge mode）。

提到動作音軌就不能不簡要地談一談大魔王音軌（boss track）。這些樂曲是格外激昂的動作音軌，用來強化遭遇特別強大敵人時的對戰情節，使其更加出色。遊戲專案可能只會在遊戲最後的「終極」遭逢處委託製作一首這類型的音軌；但若遊戲中包含多個小魔王，也可能會需要對應數量的音軌。小魔王通常是安排在關卡最後的強敵，打敗它們就能晉級到遊戲的下一關，直至最後遭遇到終極敵人。大魔王音軌讓作曲者有機會創作遊戲中最具有史詩氣場且具爆炸威力的音樂，這既令人興奮也讓人畏懼。如果能選擇，我會傾向把這類音軌留到音樂製作的末期階段再來創作。如此一來，我就能運用先前其他音軌用過的許多主題。

遊戲作曲者創作生涯中的絕大部分時間，不是在創作氛圍音軌、就是在創作動作音軌。雖然多數遊戲都有這兩種音軌的需求，還有些遊戲專案只需要其中之一。例如某些格鬥遊戲或清版遊戲就不需要氛圍音軌；而某些益智遊戲或生活模擬遊戲則可能不需要動作音軌。在我的經驗當中，多數專案都有創作兩種類型音樂的需求，偶爾才有例外。

♫ 解謎音軌

解謎音軌（puzzle track）這個名稱由於令人聯想到益智解謎遊戲類型，而可能會產生某些混淆。在這節討論中，解謎音軌只是在玩家被要求解謎時觸發的樂曲（不論整個遊戲是哪一種類型）。更能描述這類型音樂的術

語可能是神祕音軌（mystery track），因為解謎音軌的音樂風格往往意在渲染謎題的神祕本質、以及耐人尋味的解謎過程。不過「解謎音軌」一詞已經廣為產業採納，再說我也還沒注意到有不同的說法。

　　解謎音軌可以低調、也能激昂，視謎題的性質而定，不過風格上很少會跨入動作音樂的領域，而注重在營造情緒，使故事更加生動，並協助玩家沉思。遊戲的情緒視情境當下而定（換句話說，拆除炸彈的配樂會比打開安全項目的配樂還要陰暗而不安）。動作冒險之類的遊戲類型會需要大量解謎音軌，其他類型（例如格鬥遊戲與射擊遊戲）則可能少有需求，甚至完全不需要。不過，由於大量遊戲類型當中都能發現解謎玩法，我們的遊戲作曲生涯中一定會需要創作無數首的解謎音軌。

🎵 腳本化段落、過場、快速反應事件、劇情動畫

　　我們在第 7 章簡短探討過劇情動畫的概念，但說一說這個概念的簡史，有助於了解它在現代電玩敘事中的地位。許多電玩都會帶有一段持續的敘事，用意是賦予遊戲體驗一股結構感與推動力。在最早期的電玩當中，這種故事是藉由角色與純文字對話框的靜態圖片來講述，並且會伴以音樂。隨時間推移，這些段落被主打電腦動畫角色和語音對話的全動態影片取代，這些影片為電玩體驗增添可觀的戲劇性。劇情動畫在全盛時期變成奢華昂貴的迷你電影，以鋪張的視覺效果講述扣人心弦的故事。不幸地，這些電影往往看起來與遊戲本身的樣貌十分迥異，而可能誤導玩家。電影也讓玩家的角色降格成被動的觀察者，對某些不喜歡放棄主導感的玩家來說成為了挫折感來源。

　　如今，遊戲開發者發明了好幾種方式讓玩家在遊戲關鍵的敘事時刻保持投入狀態。遊戲引擎（game engine）——即運算出整個遊戲環境、執行所有活動的核心軟體框架——也能用來播放炫目的事件段落。在遊戲引擎播放這類驅動故事段落的當下，玩家有機會改變位置，以喜歡的角度觀看，

並以各式各樣的方式介入。在腳本化段落（scripted sequence）當中，會發生改變遊戲因素的意外事件發生，但不打斷遊戲；過場（cut scene）暫時接掌玩家的控制權，播放一小段由遊戲引擎生成的短場景，所以不會中斷視覺連續性；快速反應事件（quick time event）基本上是一系列被短暫停頓分割開來的劇情動畫，暫停時對玩家提示按鍵序列（button sequence），並視按鍵活動的成敗而引發不同後果。最後，傳統的劇情動畫儘管不像以往那麼無處不在，依然在電玩中大量使用。

前面說過，這些敘事段落的配樂通常會到最後才發包出去，因為其對應的資源庫通常在遊戲開發的相當晚期才能完備。這對作曲者來說相當有利，因為這麼一來我們就能從其他樂曲中創造並展開主題素材，在敘事段落準備好配上音樂之前，得以盡可能地先把主題合集發展得更為完整。雖然劇情動畫的音樂能夠以影視配樂通用的技巧來譜寫，不過上述的其他敘事方法或許不會以可預期的節奏推進。在這種情況下，過場可以配上一段特製的氛圍音軌，而腳本化段落與快速反應事件則可能需要更具互動性的手法（參見第 11 章有關遊戲互動式音樂的討論）。

🎵 吸睛模式

不是每款遊戲都有吸睛模式（attract mode，又稱「觀看模式」），如果有這種模式的配樂需求，開發者通常會到最後才提出來。吸睛模式誕生於電玩史上的街機（arcade）年代，當時街機可能會在兩段遊戲之間閒置很長一段時間，在這段時間內，遊戲機的畫面會在遊戲標誌的畫面和遊戲動作的展示影片之間進行切換。這段影片一般會編排得有如極具展示性的預告，強調遊戲中所有最具爆發力的動作時刻，以期吸引路過玩家。今天許多遊戲仍然具備吸睛模式，玩家能一睹為快即將到來的遊戲體驗。

舉例來說，在電玩《極速賽車手》音樂製作的尾聲之際，製作人要求我為一段精心製作的吸睛模式創作配樂，影片內容主要是在壯觀賽道上高

速賽車的蒙太奇拼貼。我十分確定這不是創造新音樂主題的時候。那段視覺是模擬遊戲賽車體驗的混合成果，所以我挑選《極速賽車手》中的不同音樂主題，創作出一段真正的混合曲（medley）。《極速賽車手》吸睛模式的配樂有如歌劇序曲，在不同主題之間迅速轉換。這麼一段生氣蓬勃又能量高漲的聽覺體驗，在傳統吸睛模式當中也能充分發揮效果。發行商也將這段影片做為遊戲發行前的預告，這我們的工作進入專案尾聲最後才會接到委託樂曲。

預告配樂

如果在專案尾聲還要為遊戲預告或廣告譜寫原創樂曲，這種需求比較可能涉及發行商的行銷與公關工作，而不屬於團隊的開發作業。有時為了刺激買氣，會在遊戲發售前製作一系列的預告片與廣告。在多數情況下，這些影片所需的音樂都是已經為遊戲寫好的作品，而不再需要新的素材。不過公關與行銷部門也可能要求我們為此提交新的樂曲。

預告配樂（trailer music）通常不是遊戲作曲者的份內工作，也因此需要額外訂立音樂合約與支付酬勞。譜寫這種預告片專用的新曲能帶來極大滿足感，特別是在我們的工作熱情來到高點的製作尾聲。不過我們也該注意，創作這類樂曲受到的監督可能跟我們過往的習慣有所出入。雖然我們的主要窗口依舊是同樣的人員，但在這種情況下，樂曲的最終裁決權比較可能掌握在公關或行銷部門手中，而他們的品味或許會迥異於開發團隊的偏好，我們也就可能因此需要大幅調整創作手法，好讓音樂順利配合已經規劃好的行銷或宣傳活動。

音樂在遊戲中的角色

每間發行公司與開發工作室都對音樂在電玩中應該扮演什麼角色有不

▶

同的想法，這也使得每個專案之間會有很大的不同，包括音樂在遊戲中運用的方式，以及所需音樂資源的類型與數量。儘管本章嘗試描述遊戲專案資源庫清單所有可能涵蓋的音樂種類，但在互動式娛樂的這個領域，永遠會有新的樂曲種類與新的音樂用途誕生。接下來的三個章節，我們要探討遊戲作曲者在線性與互動式遊戲音樂格式中會使用到的核心作曲技法。這些技法能幫助我們做好準備，去迎接未來的一切新挑戰。

10 遊戲中的線性音樂

當今電玩界有一場關於是否能將遊戲視為真正「藝術」的激烈爭辯。這個產業中許多專家都認為遊戲這種精緻工藝品所表現出來的情感，已經強烈到足以被譽為藝術，儼然達到崇高巔峰。但也並非人人都同意。反對聲浪中最高聲疾呼的是已故影評人羅傑・伊伯特（Roger Ebert），他反對將電玩視為藝術的主要論點，是遊戲體驗的無常。他寫道：「藝術所追求的是把你帶往一個必然結論，而不是一頓選擇多樣的自助餐。」（2007）

我們會在本書稍後更深入探討伊伯特的觀點。現在，先把遊戲本身藝術價值的議題擱在一旁，暫且將伊伯特的敘述當做區分線性與非線性體驗的簡明定義。線性（或非互動式）體驗追求的是將玩家帶往一個必然結論；非線性（或互動式）體驗則是為玩家呈現一頓菜色豐富、選擇多樣的自助餐。儘管伊伯特如此斷言，電玩中卻能同時發現大量的線性與非線性體驗，讓玩家有機會進行深度情感之旅，探索炫目複雜的世界。多數遊戲都包含這兩種遊戲模式，少數只具備其中之一。舉例來說，《戰慄時空》（Half Life）與《決勝時刻》（Call of Duty）遊戲系列，就以引人入勝的線性結構聞名，玩家在遊戲中打敗敵人，才能解鎖無所不包的劇情，迎向壯烈結局。做為對比，《異塵餘生》（Fallout）與《上古卷軸》（Elder Scrolls）遊戲系列則採取非線性結構，給玩家無數風景與及大量選擇，帶來許多分

歧故事線供玩家探索。

線性與非線性機制都是遊戲設計核心原理的一部分，也因此對負責寫作劇情、構思任務與遊戲目標的遊戲設計團隊成員來說至關重要。身為遊戲作曲者，或許會以為這些設計導向的概念並不直接影響我們的工作。然而，我們都知道音樂在傳達故事時的力量有多麼強大，既為概念與角色增添情感重量，又有助玩家沈浸在遊戲當中。或許因為故事與音樂在本質上有密切的關係，線性與非線性建構的概念也漸漸影響到遊戲配樂的創作領域。儘管這些術語在作曲專業領域中的意義並不完全相同，遊戲設計與作曲的線性與非線性機制仍有許多相似之處。

非線性音樂能夠根據遊戲狀態與玩家選擇做出改變，音樂產生的變化取決於玩家行動；一如非線性遊戲機制隨玩家選擇自動調整，非線性樂曲也會隨著遊戲狀態自行調適。相反地，遊戲中的線性音樂則是在時間媒介中以固定形式存在的樂曲；也就是藉由一套給定結構所譜寫的作品，不隨音樂播放時機與時間流逝而有所改變；就像線性遊戲敘事以一連串預先寫進腳本的事件展開，線性遊戲音樂也是按照規劃好而不再更動的樂曲結構來播放。本章我們會探討三種線性遊戲音樂的基本要素：線性循環樂句（linear loop）、插播音效（stinger）、以及單次播放音軌（one-shot）。現在就先從線性循環開始講起。

 ## 線性循環

想像我們在一個宜人的日子，一起沿著一條微微蜿蜒的木棧道走過森林。這個場景包含一片漂亮的樹叢，錯落迷人的花朵交融出可愛表情。我們一邊走著，注意力全部投入在熱烈對話上，因此花了很長一段時間才發現這趟散步有些不尋常。我們終於慢下腳步，環顧四周，這才發現步道從頭到尾都在繞圈，反覆把我們帶回出發點。

每當想到線性遊戲音樂中的循環概念時，這個比喻最常出現在我腦海

中。循環樂句就好比那條微微蜿蜒的步道，帶領聽眾走上一段有趣而足以掩飾它反覆來回的事實。如果循環樂句寫得夠專業，這種掩飾在多次反覆播放後仍然有效。

　　精緻的循環樂句的創作，是傳統作曲訓練無法充分培育的一門獨到藝術。從各種方面來說，傳統作曲的一體哲學（integral philosophy），與遊戲線性作曲所要求的恰恰相反。舉例來說，作曲家阿倫・柯普蘭（Aaron Copland）在描述建構精良音樂的方法時寫道：「樂曲必須有開頭、中段和結尾；而作曲家的責任就是確保聽眾始終清楚知道自己處在相對於開頭、中段和結尾的哪一個位置。」（1939，26）這對傳統作曲來說是相當可靠的建議，不過就電玩的音樂循環來說，柯普蘭的哲學就不太適用；對聽眾標明當前位置（開頭、中間或結尾）的循環樂句，在反覆聆聽過後會變得極度無趣。延續先前的比喻，當我們沿著微微蜿蜒的步道走過森林時，那些音樂「號誌」會變成吸引注意力的路標，讓我們立刻警覺到自己正在繞圈子。

　　由於譜寫循環結構的音樂相當困難，從電玩史早期到現代推出的新遊戲當中，失敗案例處處可聞。這也讓某些開發者祭出奇招，以確保聽眾察覺不出音樂的重複本質。常見的循環策略包括使用一段缺少明確旋律的音樂，或者內容高度一致、毫無變化的音樂，而不展現任何可能引起聽眾注意的元素。這些選擇雖然安全，但也容易流於枯燥，要創作效果良好的音樂循環尚有其他可行的策略。

　　遊戲作曲者在創作循環樂曲上的考量，會與開發團隊相當不同。最令人卻步的挑戰之一，就是創作既沒有開頭、沒有中間也沒有結尾的音樂。就像是要寫出不帶標點符號、句首也不大寫的句子，要創作一段沒有開頭、中間與結尾，卻又能通情達意的音樂是一大難題。我們可能害怕當音樂失去結構，就好像在失憶的迷亂狀態中四處遊蕩，既沒出發點也沒目的地。然而，採用這種格式還是能寫出具有強烈表現力的音樂。

♪ 線性循環樂句的藝術

我在參與過的遊戲專案中使用過幾種方法來創作反覆播放的音樂，特別是美商藝電（Electronic Arts）出品的《孢子英雄》（Spore Hero），讓我有機會多方實驗以下幾個對我們有益的技法。這些循環樂句的作曲技法包括：

- 無盡發展（perpetual development）
- 構成動態（compositional dynamics）
- 接續變奏（succession of variations）
- 反覆音型（repeating figures）
- 緩變織體（slow textures）

有些方法在電玩作曲領域已被廣泛使用，其他則是我在自己專案中發展出的實用技法。想要創作出有效的循環樂句，每一種技法都能提供切實解決問題的方法。

♪ 無盡發展

雖然這個詞乍看之下指的好像是相當漫長的發展（development）時程，但在作曲專業脈絡中嚴格討論起來，「development」這個字的意義其實天差地遠。在音樂創作上，「development」（發展）定義為：使樂曲的構成內容（最常指旋律）變得更加複雜。作曲家運用各式各樣技巧，以想像力試圖探索原本主題的各種可能性。在這種意義下，發展與變奏的概念便區分開來。變奏內容可能會被刻意與原本的主題分開，成為一段獨立的形式。一段變奏往往以明確的方式樹立其獨特個性，不過發展中的旋律會自然地從源頭衍生出來，有如從原本的樹墩中抽芽成長的嫩綠樹苗。作曲家運用發展技巧，彷彿就能「延展」原本的旋律，讓旋律以一種富有流動性又看似即興的方式生長、變形。

發展技巧帶來的好處，是一種不間斷而有機的變化，旋律隨著時間流逝而逐漸變形，展露出全新且不同層次的獨特個性。不同於變奏技法的是，發展過程可能會展現出一系列從原本形式中衍生的連續變形，或許會暫時回歸原型，然後再次往外繞出新的方向。回到先前的比喻，在我們沿著微微蜿蜒的步道散步時，一段無盡發展的旋律，有如一段從某側冒出來的蔓生攀藤，總是富饒趣味、形狀質地各異，卻又展現單一特性。

作曲史上能發現許多長主題發展的例子，包括約翰‧塞巴斯蒂安‧巴赫（Johann Sebastian Bach）精密的對位作品，以及弗朗茲‧舒伯特（Franz Schubert）富旋律性的浪漫主義音樂。儘管作品的發展經常牽涉旋律，但其他作曲元素也能往許多方向加以「延展」，包括和弦進行、節奏型。一些有趣的例子則來自極簡主義（minimalism）與後極簡主義（post-minimalism），包括史蒂夫‧萊許（Steve Reich）與約翰‧亞當斯（John Adams）的作品。

《孢子英雄》讓我有機會按照連續主題發展概念建構出好幾首音軌，我發現這種技巧的最大優勢之一，就是不需過分仰賴傳統的歌曲分段結構（song structure）。實際上，歌曲分段結構或許是遊戲作曲者最經常迴避的曲式，因為那種將樂曲分割成大段落的做法，會明確強調出可辨識的反

圖 10.1 巴赫《D 小調觸技曲與賦格》的賦格段落開頭；這首樂曲可以用來示範長主題發展。

覆模式。我們在單首樂曲的篇幅內，當然能自由自在地返回相同旋律，但也該嘗試讓每次返回的旋律聽起來獨特且顯而易見。與原本陳述方式太過相似的旋律再現，只會導致我們一直想去避免的反覆感；而一段清晰可辨、回歸原型的「副歌」，也可能成為蜿蜒步道旁引人注意的路標，使我們更容易察覺自己正在繞圈的事實。

這個技法（以及我在本篇探討的其他技法）的另一優點，就是能讓聽者強烈感覺音樂不停變化。為電玩內的互動體驗創作線性音樂，迥異於創作影視的線性音樂——在遊戲裡面我們無法奢望知道每一刻會發生什麼，最多只能猜到玩家如果繼續玩下去的話，一定會產生某些變化、發生許多事件。有鑑於此，在音樂中植入持續變化的感覺，樂曲更能反映遊戲體驗。如此一來，我們的音樂就能使遊戲活動更加完整。

🎵 構成動態

「dynamics」一詞在樂理中一般解讀為音量（強度）；例如，最強奏（fortissimo）指非常大聲的樂段，而最弱奏（pianissimo）則指非常輕柔的樂段。不過要討論遊戲線性音樂循環的作曲技法，就要思考這個字更廣泛的意義。「dynamics」可以指「強而有力、充滿能量」或是「有關動態的」。我們在此主要考量的是後面這個定義。

讓我們再次想像自己沿著微微蜿蜒的步道穿過森林，只是這回要在場景中多描繪出天氣與野生動植物。微風輕吹樹梢晃動，一隻松鼠竄過樹枝。頭上一隻老鷹御風而飛，蚊蚋在遠處紛忙成群。這些事物融為一體，形塑出生機蓬勃的環境，不過沒有什麼特別的動態能讓我們把注意力從散步與持續的對話中抽離出來。

嘗試營造這種動態效果的音樂，就可能是相當成功的線性循環。為了討論方便，就讓我們把這種方法稱為「構成動態」（compositional dynamics）。這種方法的概念，是創作一連串微小音樂事件，讓每一個事

件都引發一點動態感,然後合理地過渡到下一個事件;儘管緊張程度會一點有起伏變化,但沒有任何一個音樂事件的動態特別凸出。視音樂種類不同,我們能以各種手法來營造動態感,可能用上的技法包括旋律片段、過門、管弦合奏中的裝飾音、或者在電子作品中加入合成器與聲音設計風格的華彩裝飾音。

雖然以這種方式作曲並不排除主題的概念,但是不使用主題依然能創作出令人滿意的樂曲。要得到滿意的結果,關鍵在於留心音樂事件彼此之間的動態是如何過渡,確保每個音樂事件都合理地從上一個音樂事件延續發生,而不顯得太令人意外;任何意外都必定成為蜿蜒步道上的路標。

構成動態技法的範例,只要多聽聽《星際大戰》系列的配樂就相當足夠,不論是收錄於電影、影集、或電玩的版本。事實上,聆聽盧卡斯藝術(LucasArts)出品的《星際大戰:原力釋放》(Star Wars: The Force Unleashed)與《Kinect 星際大戰》(Kinect Star Wars)這類電玩音樂,非常有助於學習如何利用音樂來展現持續狂亂狀態的活動與動作。這些遊戲的音樂風格往往帶有頻繁的動態變化及連環花招,與動作場面飽滿的遊戲系列視覺效果融為一體。能量充沛的音樂活動可以強調出遊戲裡紛亂的動態,因此這種作曲風格也特別適合挪用到音樂循環當中,以搭配遊戲中的動作。不過,在其他不像《星際大戰》這種充滿動作場面的遊戲專案裡,可以放慢構成動態,讓動態變化與變化樣式呈現輕鬆靈活的柔和感,搭配氛圍音樂會相當見效。我在自己的工作中多次運用這個技法,包括《孢子英雄》中的動作循環、《模擬動物》中超現實的氛圍循環、以及《史瑞克三世》中狂妄的打鬥循環。

🎵 連續變奏

連續變奏(succession of variations)作曲技法只對超過五分鐘的長循環樂句奏效,而且不該嘗試用於短循環樂句。如名稱所示,這個技法涉及

將一個或多個的主題發展成數個連續的變奏。不過這個技法放在線性循環的框架底下使用時，會有一套特殊的心理機制開始運作。

回到我們在森林中散步的比喻，想像我們在散步途中看到一隻品種罕見的蜥蜴攀在頭頂的藤蔓上。接著我們很快又看見一顆巨大的古老橡樹，粗壯枝枒朝天伸展。之後我們瞥見一條潺潺流動的小溪，水色深而閃爍。走著走著我們看到一塊凸出的岩石，分明的陰影落在一片叢生的詭異蘑菇上。好像很長一段時間以來，這些景物一個接一個不斷出現，而且每一個都跟之前的相當不同，讓我們下意識受到這千變萬化的環境所感動。我們繼續散步向前，整趟路上持續談話。在走回出發點之前，我們已經看過那麼千變萬化的風景，使得我們再次看到蜥蜴時並沒有馬上認出來，然後就心不在焉地走過去。同樣地，我們經過那棵粗壯大樹時也沒有立刻認出來，諸如此類。

在線性循環中，連續變奏可能會在調性、節奏與風格上大幅變化。每段變奏都小心地從前一段變奏中自然流瀉而出，以合理的和弦進行為轉調做好鋪陳，節拍變化時也從節奏重拍開始緩緩轉變。在精心策劃之下，這種樂曲帶給人的印象，就好像進行一趟風景奇趣的音樂之旅。更重要的是，因為這種樂曲能夠容納主題素材中大量的不同表情，不知不覺地使聽眾腦袋過載，讓每段變奏在聽眾腦中彼此混淆，而不會馬上被辨識出來。

雖然把這麼大量的基本層次變化寫進同一首樂曲中看似有點違反直覺，但對作曲者來說感覺會相當爽快，並為嶄新的表現方式創造可能性。不過這個技巧只適用於非常長的循環樂句。五分鐘是這種循環樂句能夠成功生效的最短長度，長於五分鐘會更好。但不幸地，開發者的選項當中很少能容得下那麼長的循環樂句，所以很難找到在循環格式中運用這個技法的範例。

在暴雪娛樂（Blizzard Entertainment）出品的大型多人線上角色扮演遊戲《魔獸世界》（World of Warcraft）中，作曲團隊在好幾首線性音樂作品中運用了連續變奏技法。舉例來說，當場景來到丹莫洛（Dun Morogh）山

脈時，我們會聽到彼此對比強烈的不同樂段以過門方式銜接。這讓音樂聽起來好像遊走於各式各樣的質地之間，花上一段時間探索主題意念後，又把主題暫時擱一旁，追求更加迴異的出路。利用連續變奏建構音樂的概念，跟循環播放稍有不同，前者是把音樂分割成許多夠長的片段，然後像編輯播放清單一樣地串起來，接連播放。不過，這兩種技法的核心音樂概念還是一樣的：連續變奏做為一種線性作曲方法，能讓音樂在多次反覆後仍舊維持新鮮感。

圖 10.2 《綠草峽谷》（Grassy Glen）一曲的鋼琴縮譜片段，選自《模擬動物》管弦配樂，以快速接連的華彩裝飾音來演示「構成動態技法」。

第一段：
非洲律動節奏；
打擊樂器與民
族木管樂器

第二段：
速度減慢，冥想般
的亞洲樂器編制，
然後逐漸增快

第三段：
變化為複四拍；
幽默的短笛

第四段：
漸漸減慢速度；
撥弦樂器、沙鈴
與鐘

第五段：
轉換成搖擺律動
節奏；迪吉利杜
號（didgeridoo）
與歐德琴（oud）

圖 10.3 建構《孢子英雄》遊戲中《孢子探索》（Sporexplore）一曲的流程圖。

　　我曾經好幾次在《孢子英雄》專案中運用這個技法來創作音軌，因為那個專案給我很充裕的曲長篇幅，讓我得以施展這個手法。例如在遊戲的某一個早期關卡中，玩家能夠探索「蘑菇谷」（Mushroom Valley），那是個友善的環境，有著古怪的角色與討喜的任務。我為這個遊戲段落創作了一首很長的曲子，刻意置入夠多的變化以避免反覆疲乏。由於遊戲背景設定在一個充滿奇妙生物的外星世界，他們的互動如同部落文化，所以我選擇探索世界音樂的各種類型。為了呼應遊戲設定的外星本質，我用不尋常的方式讓各種大異其趣的民族樂器與演奏技法彼此互動，把這首曲子設計成一趟音樂之旅，在曲中逐段參訪一個異星景點，創造一首經得起反覆播放的千變萬化樂曲。

反覆音型

　　反覆音型（repeating figures）這個方法是以單一種構成元素來建構循環樂句，例如旋律片段、調性模式、低音聲線、或反覆節奏，搭配固定在單一根音上的調性與和弦進行；在這個結構上還可以疊加旋律，也能完全省略旋律。這個技法久經考驗，時常用於現代電玩音樂。使這個技法流行起來的背後理論是：若一首樂曲在一段時間內沒有產生顯著變化，就有可

能不引起聽眾注意而一再循環。我在相當短的循環樂句（60 秒以下）中使用過這個方法。由於反覆音型法不太可能創造讓聽眾警覺到音樂重複性的「路標」，因此格外適用於可能會被聽到相當多次的短循環樂句；但對更長的樂曲來說，反覆音型的重複性難以有效地掩飾循環樂句的繞圈本質。

 ## 緩變織體

緩變織體（slow textures）這個技法在於創造出和緩起伏的和弦或音堆（tone cluster）。這些起伏的過程一般來說相當緩慢，因而每個和弦或音堆得以逐漸過渡為下一個元素。這種樂曲並非以旋律為主要特色，不過片段的旋律也能夠隨意來去；本身就十分帶有神祕氣氛，能與環境音效調和融洽。由於這種技法偶爾會給人音樂內容有點鬆散的印象，玩家有時候不會注意到音樂存在，或者只在意識表層有所察覺，也因此能多次反覆而不致干擾玩家。這個技法在營造情緒氛圍時非常好用——尤其是整體偏向黑暗的情緒。

同時在線性與非線性脈絡中有效運用這個技法的其中一部遊戲配樂，是奧斯汀・溫特里（Austin Wintory）為美國索尼電腦娛樂《風之旅人》（Journey）遊戲譜寫的原聲帶。《風之旅人》在 2013 年獲得第一屆葛萊美獎電玩配樂項目提名，證明了緩變織體技法與幽深神祕、感動人心的遊戲體驗互相結合，能夠創造相當強大的震撼感。為了順利配合現場演奏樂手（其演奏基本上是線性的），這款遊戲的配樂兼備線性與非線性樂曲（Stuart，2012）。溫暖的合成器和弦在固定低音上極緩慢地移動，並以莊嚴鐘聲、飄渺的合成器高音、大提琴與低音長笛等樂器現場演奏的柔和旋律片段點綴，以此建構出整體音樂風格。緩變織體技法在現代電玩音樂中處處可見，我就曾為好幾個專案創作過這樣的音樂。將和弦或音堆以人聲合唱音色處理，能為整體樂曲帶來人性溫暖，賦予更內在的音樂性，以及縈繞不去的神祕氛圍。或者，選用較為合成的音色、受聲音設計影響的手

法，更能在風格黑暗或帶有未來感的樂曲中發揮良好效果。這個技法幫助我為《達文西密碼》與《戰神》在內的好幾個專案營造了迷惑人心的氛圍。

除了剛才討論過的五種方法之外，我們肯定還會在創作電玩循環樂句

圖 10.4 自節錄《風之旅人》遊戲中《起源》（Nascence）一曲開頭的大提琴獨奏。

時想出其他可能的策略。在做決策時，必須考慮到指定樂曲長度、在有限工期中實際可行的策略，以及反覆播放對循環樂句內容帶來的影響。要經過實驗試做才能得到滿意的結果，這也使得作曲者有機會以一種考驗技巧的音樂格式來表現自我。

線性循環樂句的技術

既然我們已經探討過創作循環樂句的一些藝術層面，現在該來檢視實際的層面。作曲家要如何規劃並執行一首樂曲背後的邏輯構造，才能讓它無止盡地反覆播放？傳統線性作曲建構在累積高潮或是收束結尾，但這兩種手法都不適用於線性循環樂句。要為遊戲創造成功的循環樂曲，必須時刻記得下面這個關鍵原則：

循環樂句的結尾必須與開頭相同。

換句話說，如果我們的樂句以安靜的撥弦合奏開頭，那也必須以同樣的撥弦合奏、同樣的音量、同樣的速度做為樂句結尾。既然循環樂句的結

尾必須無縫銜接至開頭，我們可以把樂曲的前後兩端視為同一段樂句的後
前兩半。當開頭與結尾彼此相接時，應該要有如一對久別的戀人再度幸福
重逢。循環樂的結尾回到開頭時的接縫可以稱為循環接點（loop point）。

　　在音樂上，循環接點有幾個很不錯的處理方法，功能上也運作順暢。
為了方便起見，我為他們取了下列這些名稱來說明：

- 伴奏空拍（vamp）
- 答問體（answer-question format）
- 相同樂句（identical phrase）
- 中斷和弦進行（interrupted progression）
- 循環接點華彩裝飾音（loop point flourish）

　　現在我們就來探討一些能夠掩飾循環接點，並使循環樂句結尾平順過
渡到開頭的策略。

圖 10.5 以和弦為基礎的伴奏空拍，使用上是反覆配置在循環樂句的開頭與結尾兩端。

🎵 伴奏空拍

　　使用伴奏空拍技法，表示我們創作的循環樂句是以反覆運用某些節奏
型（rhythmic pattern）或和弦型（chordal pattern）為開頭。這種反覆的音
型（通常沒有旋律）稱為伴奏空拍，定義為按所需次數反覆的音樂背景組
成。這種時候，我們只需要讓伴奏空拍在樂曲最開頭處短暫反覆，然後就

能把樂曲結尾寫成跟開頭相同的伴奏空拍。這個方法的缺點會使伴奏空拍有被當做路標而被發現的可能，不過我們可以在整首樂曲當中規律地安插類似的伴奏空拍，只要它們之間有著規律間隔，對聽眾來說就不會那麼容易引人注意。

答問體

另外一個解決循環接點的方案是使用結論句－前導句體（consequence-antecedent），也稱為答－問體（answer-question format）。在譜寫旋律時，「問句」是指一句旋律的前半部，結尾通常帶有未解決（unsolved）的期待感；「答句」則是旋律後半部，給出前半句的解決（resolution），讓樂句得到收束感。以《王老先生有塊地》（Old MacDonald had a farm）這首兒歌為例，第一句（「王老先生有塊地」）能被視為問句，而第二句（「咿呀咿呀唷」）則是其答句。

用答－問體譜寫循環樂句時，我們以答句（「咿呀咿呀唷」）做為音軌開頭，於是在這樣的脈絡當中，會給人一種像是有前奏旋律片段的印象，帶領著聽眾進入樂曲主體；然後到了樂曲尾聲時才呈示問句（「王老先生有塊地」）。這樣的編排很順暢地把我們帶回樂曲開頭，答句（「咿呀咿呀唷」）很合理地順著問句流瀉而出，因此能夠完整樂句，使人心滿意足。

圖 10.6 以《王老先生有塊地》旋律示範答－問體技法。

🎵 相同樂句

第三種循環接點的解決方案是利用相同樂句（identical phrase）。作曲上，有時候將一句旋律重複兩次會得到相當良好的強調效果。以另一首兒歌為例：我們能看到《三隻瞎老鼠》（Three Blind Mice）曲子中的相同樂句構造，有許多樂句在歌曲中原封不動地反覆出現。

三隻　　瞎　　老鼠　　看　　他　　們　　跑

看　　他　　們　　跑　　三隻　　瞎　　老鼠

圖 10.7 以《三隻瞎老鼠》旋律示範相同樂句技法。

在這種結構中，相同的樂句彼此平衡。這種解決循環接點問題的技法，原理跟答－問體有些相似，兩者都是把單一樂句拆成前後兩半，然後分別配置在樂曲的結尾跟開頭兩端。以相同樂句的情況來說，我們把兩段反覆的樂句拆開，一段放在循環的開頭，一段放在結尾。單獨陳述時，開頭的樂句會聽起來像是一段前奏；但與結尾的雙胞胎重逢時，兩段樂句就能達成原本的意圖，同時將循環接點掩飾得很漂亮。

🎵 中斷進行

接著來到下一個策略。我們都知道「進行」（progression）指的是在樂曲中創造動態與變化感的一系列和弦，可以為重大轉調、整體動態變化、呈示新主題或樂想帶來心理準備。中斷進行（interrupted progression）技法是把一系列和弦從中切成兩半，把進行的前半段放在樂曲尾端、後半段放

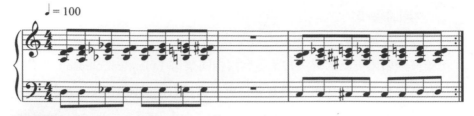

 圖 10.8 中斷進行技法的大致範例。

在開頭。一如先前幾種做法，開頭的進行在首次陳述時聽起來會像是一段
前奏，但之後就能順理成章合理地接上循環樂句尾端的和弦，最終呈現出
一整段毫無中斷的進行。

運用這個技法時，建議讓每個和弦在推進到下一個和弦之前多重複幾
次，這將有助於解決循環接點編修的技術問題（這部分在下面的技術段落
再加以探討）。

🎮 循環接點華彩裝飾音

不靠任何樂句、進行、旋律、伴奏空拍，也有可能解決循環接點問題。
在循環結尾使用一段戲劇性、推進張力的樂段，就能藉此創造一份期待感，
再以銜接到循環開頭接點的花彩裝飾音（loop point flourish）做為回應。在
音軌開頭使用一段戲劇性、或是張力爆表的樂句，能有效掩飾循環接點；
而在循環尾端的張力累積樂句，能使聽者做好心理準備，迎接循環返回開
頭的爆發感。但有個缺點是，這種華彩裝飾手法有被當成明確路標的危險，
所以在創作這類音軌時，在曲中各處安插相似的爆發樂句是很重要的。

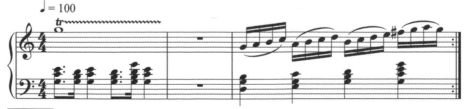

圖 10.9 循環接點華彩裝飾音實際運用的大致範例，華彩裝飾音的部分戲劇性地掩飾了循環。

 ## 建構循環樂句的技術問題

前面已經探討了一些創作循環樂句的創意與設計問題,現在來談談可能會出現的純粹技術面問題。要成功製作用來循環播放的音訊檔,不盡然是一件簡單的工作。在編修循環樂句的過程中,可能因為兩個問題而手忙腳亂:

• 殘響尾音(reverb tail)
• 零交點(zero crossing point)

下面就讓我們逐一來討論。

 ## 殘響尾音

前面說到,線性循環樂句的結尾必須與開頭一致。從技術面來說,這代表循環樂句最後一瞬間的音訊內容,必須與開頭一瞬間的音訊內容完美地吻合。

我們需要前後兩端完美吻合,如此才能補償循環樂句的「尾音」(tail),即循環樂句最後的聲音事件淡出至無聲的那段時間。殘響尾音這個概念有時也被稱做衰退波封(decay envelope),它主要描述聲音隨著時間衰退;也可以稱為殘響尾音,因為原始錄音的殘響(或後製添加的人工殘響)通常會是我們在最後一個音符結束後聽到的最後一個聲音事件。殘響尾音是編修循環樂句時的一道棘手難題。單純只是把循環接點的殘響尾音切掉,往往不是太好的解決之道。人類對聽覺內容的細節十分敏感,就算音樂內容相當繁忙,預期中的殘響如果沒有在循環接點的那一瞬間即時出現,還是會讓我們察覺出一絲人為痕跡。殘響能夠自然迴盪,始終是較為理想的方案。在(我們慣用的多軌音訊軟體中)修剪循環樂句的尾端時,應該把該處的殘響尾音複製下來,然後在起始處新增一條新的音軌並且貼上。如此一來,殘響尾音就能在樂曲起始處響起,使得音軌結尾的殘響尾

圖 10.10 顯示聲音衰退的示波圖，通常稱為殘響尾音。

音能重疊到開頭處，這樣就不會再察覺到殘響突然消失。

　　現在是時候談談在循環樂句兩端音高與音色配置必須一致的理由：如果循環樂句的最後一個音高與第一個音高不同，那麼重疊的殘響尾音在循環樂句首次播放時，就會產生莫名其妙的不和諧音與不協調感。一般來說，我們不會注意到這種由殘響引起的短暫不和諧音，因為大腦能辨識殘響尾音的聲源，並把接收到的聲音資訊按此分門別類。若是循環樂句的開頭音高與不和諧的殘響尾音重疊在一起，我們就無法在首次播放時辨識殘響的聲源，而覺得音樂效果難以入耳。

　　確保循環樂句頭尾使用的音高與音色配置一致，雖然能解決這個問

題，卻也帶來其他麻煩。再以一首兒歌來舉個淺顯例子，我們用《兩隻老虎》的簡單旋律來說明這邊要講的重點。我們很輕鬆就能聽出第一次的「兩隻老虎」結束在第二次「兩隻老虎」開頭的同樣音高上。如果循環樂句在第一次「兩隻老虎」後結束，然後以第二次「兩隻老虎」重新開始，那麼循環接點就會被兩個相同的音高（G）包夾起來；但這兩個相同的音高能不能編修出通順的循環接點，則視殘響效果多寡而定。這邊提起殘響量的多寡，是因為在我們假想的「兩隻老虎」循環樂句中，殘響量可能會造成問題：如果錄音相對較「乾」（殘響少）、或者錄音空間相對較小，那我們可以合理確信「兩隻老虎」在循環播放時會有完美的表現；但若是殘響更加顯著，我們可能會發現「兩隻老虎」倒數第二個音（B）的殘響尾音會延遲到循環樂句的開頭。在此例當中，這個音是根音上的大三度，所以這個殘響尾音聽起來會讓人感覺好像循環樂句的第一個音在某一瞬間其實是一組大三度雙音。我們需要稍事調整，避免發生這種意外的聲響重疊情形。這些調整可以在作曲或者編修階段進行，但愈早在製作過程中顧及這些問題愈好，因為規劃的好壞往往會充分反映在成品當中。

兩　　　隻　　　老　　　虎　　　兩　　　隻　　　老　　　虎

圖 10.11 以《兩隻老虎》旋律所做的簡單循環。

零交點

編修過短循環樂句這種音樂素材的人，應該都非常熟悉零交點（zero crossing point）是什麼，不過我還是有必要在這裡簡短說明。

我們都知道，在慣用的多軌音訊軟體中編修檔案時，能以波形圖來檢視音訊資料。我們能放大檢視波形，直到粗糙的橫向鋸齒圖形變成一條由

左至右、上下鋸齒來回移動的線條。線條上下起伏時會頻繁穿過波形圖的正中央,即水平軸所標示的 0 分貝點,又稱為零交點。如果上述的音訊檔格式是立體聲,那就會看到兩條水平軸彼此平行的波形圖各自來回穿越零交點,只是波形的路徑很少會對稱一致。

圖 10.12 一段展示零交點的立體聲示波圖

為了創造天衣無縫的線性循環樂句，音訊檔的裁切點應該選在兩條波形同時穿越零交點的時間點上。然而，有時候很難找到左右聲道波形同時穿越零交點的精準時刻，在這種情況下，我們會需要將就於一個「夠接近」的時間點。想修正這個情況，可以同時在循環樂句的頭尾製造很短暫的淡入淡出效果，迫使波形穿越零交點。淡出淡入只是歷久不衰的經典手法之一。在成功編修出天衣無縫的循環接點之前，難免要經歷一段失誤過程。某些專用音訊編修程式會提供特製的循環交叉淡化功能（在與特別難處理的循環接點纏鬥時顯得很方便）。一般來說，節奏性的音樂會比較容易循環播放；節奏分明的拍點往往能帶出比較容易又快速編修的循環接點。相較之下，有著許多飄忽悠遠元素的氛圍音軌，有時就很難以無痕方式進行循環。如果我非得動用輔助音訊編修程式來處理循環接點的交叉淡化，通常就是為了對付特別麻煩的氛圍音軌。

線性循環樂句：小結

循環樂句的作曲手法與結構設計若是不良，就可能極度擾人。比如一段會重播許多次的短循環樂句，卻在音樂中斷前反覆出現好幾處明顯的音樂路標，而可能形成電玩循環音樂最糟糕的局面。理想上，絕大多數線性循環樂句應該要是比較長的樂曲，而且寫作時要謹慎，避免添加引起不必要注意的反覆路標。最後，不論音軌是不是寫成線性循環樂句，電玩當中都不該過度使用任何音軌。最上等的電玩配樂要配置幾首一定長度、為玩家體驗增色的樂曲。

電玩體驗往往持續好幾個小時，開發者努力在整段遊戲時間中不斷帶出原創內容，使遊戲能從頭到尾一直保持娛樂性。音樂也該以同樣觀點看待，多一點音樂永遠比少了還要好。在電玩中使用更多樂曲，藉由不斷推出新穎動人的樂曲，維持玩家的投入感。音軌數量愈多，開發者在決定什麼情境應該觸發什麼樂曲時，就會有愈多選擇，以確保音樂能隨時反映遊

戲狀態。開發團隊在研擬規劃音樂預算時，首要考量應該是確保樂曲數量足夠，好替玩家帶來滿意的體驗。如此一來，開發者就比較有可能避免因為樂曲過度反覆而使聽眾感到疲乏的可能發生。

插播音效

現在我們要探討線性遊戲作曲的第二種主要元素：插播音效（stinger）。前面說到，插播音效是一首很短的樂曲，曲長通常短至 2 ～ 3 秒、長至 15 ～ 20 秒，主要用途是提醒玩家遊戲當前狀態發生了某些變化。因此，插播音效的觸發是設計用來反應特定事件。遊戲作曲者的首要目標，是創作聽起來跟遊戲配樂其他部分有密切關聯、且從具有遊戲整體特色的音樂織體中衍生而出的插播音效。

根據專案性質及開發者的音樂規劃，一款電玩遊戲需要的插播音效可能很少（或者完全沒有），也可能需要好幾十段用於種種場合的插播音效。我們先快速瀏覽過下列各種插播音效的類型，再來檢視其實際應用：

- 勝利音效（victory stinger）
- 敗戰音效（defeat stinger）／死亡音效（death stinger）
- 轉場音效（transition stinger）
- 提示音效（hint stinger）
- 寶物音效（prize stinger）

我們當然不會在一個專案就遇到上面所有列出的插播音效類型，但一定會在自己的職涯當中把所有類型（以及其他可能類型）都創作過一輪。

勝利音效

勝利音效（victory stinger）有個貼切又簡單的比喻：一個取得某項成就的人凱旋高呼：「噹噹！」這就是勝利音效的精髓──當場宣告玩家得

到了某些特別成就。

　　勝利音效最常見的用途之一，就是玩家在打鬥段落中擊敗敵手後，用來祝賀玩家成功獲勝。在這種情況下，勝利音效無可避免地必須、並且只能接在那首對戰音樂的後頭。此外，勝利音效還必須採用跟對戰音軌特色相同的配器方式、節奏，作曲時還可能需要帶出相同的主題素材。由於這種勝利音效會在玩家得勝後馬上觸發，迅速取代對戰音軌，而可能會被聽成是對戰音樂的一部分。因此，這個音效與對戰音樂必須相輔相成，聽起來不能有所衝突或毫無關聯。勝利音效也能用於解開謎題、平台通關、或者克服任何重大遊戲考驗的場合。

　　勝利音效應該立即且肯定地傳達出音樂所蘊含的訊息。創作凱旋感十足的音效，是一門只能透過練習才能達成的技藝。在傳統作曲法中，無比喜悅與驕傲的情緒只會在樂曲尾聲表現出來；張力在經過漫長而戲劇化的累積之後，才會必然的釋放，使得樂曲在那一刻有如高喊著「贏了！」不過對插播音效來說，這聲呼喊必須無中生有、突如其來。手法生疏的勝利音效可能讓人覺得太誇張、甚至過於荒唐；相反地，考慮周詳的勝利音效能夠撼動人心、鮮明可記。

　　我職涯當中曾為許多遊戲配樂創作過大量的勝利音效，從《模擬動物》親暱可愛的音效，到《戰神》的大編制合唱音效，我把每一首插播音效的音軌都視為獨特的挑戰來對待。不論勝利音效的時間有多短暫，作曲過程處處都是陷阱。如果這段音效是整部遊戲中都能聽到的全域音軌，那麼將它表達得完美無瑕、用最飽滿歡騰的情緒犒賞玩家就顯得尤其重要。勝利音效在遊戲過程中會被聽到好幾次，但它帶來的激勵感卻不能絲毫減少。畢竟，如果玩家每次勝利都會聽到同樣的音效，他們絕對會把這段音效與整個遊戲聯想在一起。也因此，全域勝利音效（和其他運用在全域的音效）需要目標明確的考量與仔細的作曲，才能反映整體遊戲配樂的標誌性音樂風格。

🎵 敗戰音效／死亡音效

勝利音效的相反是敗戰音效（defeat stinger）或死亡音效（death stinger），一首在玩家挑戰遊戲失敗時觸發的短音軌。這種敗戰指的可能是碰到小挫折，也可能是玩家角色完全死亡而必須重新挑戰特定關卡或遊戲環節。有時候這種音效會在對戰尾聲觸發，也或許會在玩家被擊敗時做為打斷對戰音軌的用途。在這種情況下，死亡或敗戰音效必須與它所取代的對戰音軌具有相似的主題與結構。

不同於勝利音效的是，敗戰或死亡音效有兩種相異的可行作曲策略。敗戰音效可以勾勒出一股暗黑、負面的情緒，讓人聯想起遊戲敘事脈絡中的挫敗。另一方面，敗戰音效也能藉由觀眾策略（audience approach）運用在音樂當中（在第 6 章「音樂做為觀眾」小結討論過），從第三人稱觀點做出評述，可能是在情緒上同理玩家的窘境，也可能是藉由音樂來責備玩家。不難想見，儘管我們期待勝利音效都有著一致的正面情緒，敗戰音效則有機會描繪出暗藏不同觀點的微妙意涵。

死亡音效有時候是在整部遊戲中宣告玩家死亡的全域音軌。既然玩家當下通常會處在極度挫敗的狀態（因為他們的角色剛死），全域死亡音效很可能會在無意間引發玩家心中的熊熊怒火。有鑑於此，全域死亡音效最好寫得點到為止。除非遊戲刻意將玩家死亡營造成令人愉快的幽默事件，不然全域死亡音效的音樂最好要能維持輕描淡寫。相較之下，非全域的死亡音效就能奢侈一點，曲長稍久並加以強調情緒。同理也可套用在敗戰音效，但因為它不用來宣告玩家死亡，也就不必承擔全域死亡音效可能招惹的遷怒。

🎵 轉場音效

轉場音效（transition stinger）是為了讓玩家心情能輕鬆在不同遊戲機

制間切換。除此之外還有許多可能用途，像是把玩家從探索模式帶往對戰模式，或是從解謎或平台通關環節把玩家帶回普通探索模式。除非做為全域音軌使用，創作轉場音效時應該盡可能參考後面銜接的樂曲，因為轉場音效理想上應該被當成後面完整樂曲的導入樂段。知道這點之後，轉場音效還應該提醒玩家對即將播放的音軌調性與節奏做好準備。

不過，當轉場音效做為全域音軌使用時，應該表現出具整體感的警示效果（用以轉換到動作音軌），或是一般意義下的「收尾感」，以利玩家從能量高漲的情境轉換到能量低落的情境當中。在這些情況下，由於無法預測下一首音軌的速度與調性，採取無調性或音堆手法、減少可辨識的節奏，或許都是可行的選項。

🎵 提示音效

這個術語在產業中不太常用，不過我還是需要一個概括性的標籤來指稱這種特別的音效；為了討論方便起見，就稱之為「提示音效」（hint stinger）。提示音效是一段很短的音軌，用於提醒玩家注意遊戲中的某個元素。提示音效的音軌可能會在玩家接近開發團隊希望玩家注意到的某個物件時觸發；這個物件可能是一道必須解開才能晉級的謎題、一個需要收集以完成任務的物品、或者一條可帶領玩家前往關卡預期終點的路徑。提示音效也可能會讓玩家知道自己啟動了某些危險物件或是引起敵人注意，而在不經意間身陷險境。在這種情況下，玩家脫離險境的退路選擇可能相當有限。

提示音效視提示性質而定，可以渲染神祕與發現新事物的感覺，也可以強調不確定感與危險。跟其他音效類型不同的是，提示音效提供玩家在遊戲中往前進的資訊，也因此是遊戲機制的運作元件。開發者通常會格外關注這種用途的音軌，並在定案前多次要求修改版本。

🎵 寶物音效

　　許多電玩類型都會提供玩家收集寶物的選項，寶物通常是一系列相同的物品。

　　一但收集到這些寶物，玩家就會得到遊戲獎勵，像是增加攻擊力或耐力、用來升級裝備的點數，或是開發者想到的其他加分形式。遊戲中的集寶環節通常會配上專屬的音效，在發現每個可收集的物件時觸發。

　　寶物音效（prize stinger）能當成一種緩和版的勝利音效，因為發現寶物也是可以帶給玩家滿足感的一項成就。不過，這種音效有時也會設計得帶點神祕氣息，因為這些能帶來特別獎勵的系列物品，其所在的正確地點往往不會馬上就揭曉；特別是試圖將尋寶整合進敘事中的故事導向遊戲，寶物音效與提示音效聽起來會有比較多共同點，而比較不像是勝利的瞬間。對迴避寫實的其他遊戲類型來說，集寶環節可能與敘事完全無關，因而寶物音效就會比較像是歡天喜地的慶祝。就算如此，寶物音效還是不太可能像完整的勝利音效那麼歡騰，因為收集到寶物往往不會比達成遊戲目標還要重要。

🎮 插播音效案例：《絕命異次元》

　　沒有什麼遊戲會比傑森・格雷夫斯（Jason Graves）為美商藝電旗下生存恐怖／射擊混種遊戲《絕命異次元》（Dead Space）所寫的原聲帶更適合做為研究音效的實際案例。玩家在《絕命異次元》中操控的角色是一位太空船系統工程師，困在一艘恐怖異型肆虐的廢棄船艙裡頭。遊戲配樂的焦點在於不和諧弦樂製造的尖叫、銅管聲響大幅增強，以及其他恐怖風格的管弦樂華彩裝飾音；以這類遊戲配樂來說，這些元素並不出人意表。話雖如此，遊戲中大部分觸發音效的方法值得我們留意。在完整長度的音軌之外，遊戲中還有超過 100 首短音效，由駭人的管弦樂重擊、尖銳音效、

嚇人的音堆等諸如此類的聲音所構成。每當意外或恐怖事件發生，遊戲引擎就會做出反應，隨機觸發一首引人恐懼的音效（Cowen，2011）。這個音效系統的成果，是讓配樂隨時能以完全無法預料的方式從暗處跳出，大喊一聲「嘩！」音響總監唐・維卡（Don Veca）觀察道：「那些有時相當細微，但能在某個瞬間變成刺耳的不和諧雜音，撐起遊戲體驗中的行動與劇情。」（Napolitano，2008）

單次播放音軌

「單次播放」音軌（one-shot track）只會被觸發一次、播放一次，然後就結束。因此可視為跟其他領域（例如電影與電視）配樂有諸多共同之處。話雖如此，為電玩創作線性單次播放音軌，還是可能迥異於其他媒體的作曲。我們可能會遇到好幾種單次播放音軌：

- 遊戲內單次播放音軌
- 劇情動畫與過場動畫
- 腳本化事件

每一種單次播放音軌都有各自的結構與用途。

遊戲內單次播放音軌

遊戲內單次播放音軌（in-game one-shot）是在遊戲歷程中觸發、但不循環播放的音軌，所以會寫成有一個開頭、一段中間與一個結尾。不過如同線性循環樂句，遊戲內單次播放音軌在播放時也必須配合遊戲當中所發生的一切事件。切記，單次播放音軌不一定會在最理想的時間點結束，因為遊戲的本質讓我們無法預測樂曲在什麼時候才會結束。有鑑於此，作曲者應該意識到樂曲結尾後會產生的一段無聲時間，而把結尾設計成逐漸消失至於無聲，好讓樂曲融入整體氛圍。

🎵 劇情動畫與過場動畫

我們經手的大多數電玩音樂創作，在形式與結構上和影劇領域作曲者採用的傳統作曲方式很少有相似之處。不過劇情動畫與過場動畫卻與影劇場景極為類似，於是我們有機會採用較為保守的風格來作曲，這種機會遇上了就應該好好把握。

劇情動畫與過場動畫都純粹用來推展敘事，傳統上是按照預設的排程播放固定段落，因此通常能比照電影配樂的一般譜寫方法。某些特定音樂效果只能藉由傳統作曲方式達成，而劇情動畫與過場動畫音軌讓我們得以動用這些手法。最棒的是，這也是促使主題曲成形的大好機會。

🎮 腳本化事件

遊戲進行中會有一些預先安排好的特別事件。儘管會發生腳本化事件，但事件發生的時間點不全然可以預期，使得我們不能以用在劇情動畫或過場動畫的相同方法來譜寫腳本化事件的相關音樂。不過，腳本化事件所帶有的戲劇性質，讓我們有空間去動用、發揮某些較難用於遊戲其他地方的電影配樂作曲技法，像是醞釀高潮或者戛然而止。這類音樂效果在循環樂曲中會是很明目張膽的路標，所以在互動式框架下難以發揮效果（接下來兩章會有更多討論）。

🎵 線性音樂：小結

來到結論，讓我們回顧本章開頭講到有關影評羅傑‧伊伯特提出的爭議性論斷。伊伯特告訴我們，電玩不可能會是藝術，因為「藝術所追求的是把你帶往一個必然結論，而不是一頓選擇多樣的自助餐。」

這一章，我們檢驗了這個關於互動式「選擇多樣的自助餐」與線性「必

然結論」的說法，這兩個概念在遊戲開發中都占有重要地位。至於本章主要著墨的「必然結論」領域，一直都對氣勢與戲劇張力有著迫切需求，而線性音樂能在此發揮良好效果。線性音樂相當有力——它能建立共感同情、增添懸疑氣氛，並引導玩家走向劇情爆炸的高峰時刻；讓我們認為遊戲旅程通往的終點是值得的，也讓我們感覺玩遊戲就是在寫下自己的故事。這種旅程的意義感能支撐遊戲敘事、補強敘事的互動性、增添玩家在故事中做選擇的重要性。就因為我們入戲，結局才能如此感動人心，這樣的情感使得電玩的地位從單純消磨時間的活動提昇至藝術的層次（後面會有有更多討論）。基於這些理由，以創作強烈動人的電玩配樂來說，線性音樂是極度重要的一環。

11 遊戲中的互動
音樂：匯出音樂

　　遊戲作曲者的日常工作一部分，就是花大把時間設計作品中的獨特元素。我們創造旋律與對位、和聲與節奏、細緻型態與厚實音牆。而在工作過程中，音樂很可能納入許多同時演奏的樂器。當我們終於對作品感到滿意時，就是時候進入下一個階段：該把音樂存成每個元素各自分離的檔案，還是將音檔匯出（render）？

　　「render」指的是讓事物從某種狀態變成另一種狀態；以數位音訊來說，「render」（匯出）則是將演奏音樂轉檔成單一檔案，諸如 WAV、AIFF、OGG、MP3 等音訊編碼格式。匯出這個動作是將先前獨立的音樂事件合併為一個能夠體現音樂最理想狀態的檔案，無可挑剔地強調出每個細微差異，且每個元素之間形成完美平衡。在進行最後的匯出動作之前，我們能進行混音（mix）、母帶後期處理（master），把音樂打磨得閃閃發光，讓它在匯出後成為表達我們創作意圖的最佳版本。所以，假設我們現在有了一個匯出的音訊檔，該怎麼讓它在遊戲中展現互動性呢？

　　這是遊戲作曲者會面臨最困難的問題之一。完美的錄音人人嚮往，然而在匯出時，我們又抹平音樂中的所有細微元素，好讓檔案能符合互動用途的需求。我們會在下一章討論未經匯出的音樂（稱為音樂資料〔music data〕）所採用的互動模型。本章要探討的是「匯出音訊」（rendered

music）做為遊戲音樂的互動可能性，以及這種互動模型與過去某種高極品味的娛樂的所存在出人意料的相似性。

🎵 十八世紀的互動式音樂

十八世紀的人沒有電玩可以幫忙打發時間，只好轉向其他娛樂，其中包括一種有趣的音樂擲骰遊戲。優雅的紳士淑女們回到起居室裡，著迷於一種小小的消遣娛樂，其中涉及了一套遊戲規則、幾顆骰子、數百小節的音樂，每次擲骰子都會決定某首一部分由機率控制的樂曲會接上怎樣小節內容。完成後，作曲可能會依照某些像是小步舞曲的曲式（musical form）來發展，但內容顯然是由擲骰者所原創。莫札特與海頓這些名家據說都設計過某種音樂擲骰遊戲。十八世紀的重要音樂出版商約翰·威爾克（John Welcker）曾經將某個音樂擲骰遊戲描述為「讓小步舞曲的藝術變簡單的表格系統，任何人就算沒有半點音樂知識，也可以創作出成千上萬、各有千秋、重要的是悅耳而方法正確的音樂。」（Peterson，2012）

這些擲骰遊戲精湛地描繪出：當一個人感覺自己握有左右音樂的形體與實質內容的權力時，心理會有多大的滿足感。實際上，這種遊戲中關於音樂結構的規則，使玩家無法對骰子擲出來的樂曲產生太大影響，以確保最終得到可以接受且動聽的作品。然而，這些遊戲之所以好玩，是因為玩家能跟音樂進行互動，而不只是被動地聆聽音樂，並藉此幻想自己在創造新事物，因此我們或許能將音樂擲骰遊戲視為互動音樂的最早案例。

互動式音樂在電玩領域是相當重要的概念，雖然這個概念看似相對新穎，但還是跟十八世紀的音樂擲骰遊戲有某些驚人的相似性。以互動式樂曲來說，音樂是以一系列共同運作、又能以許多不同組態呈現的元件所創造。遊戲作曲者仔細地建構這些元件，好讓音樂在任何時刻，不論怎樣組合都依然動聽。這些音樂組態多半取決於遊戲中的預設條件，但也有些互動系統導入純隨機參數（讓我們想起十八世紀的擲骰遊戲）。互動式音

樂從各種方面來說就像是一種遊戲中的遊戲，就算玩家專注於其他遊戲目標，也能間接觸動並操縱音樂。

電玩中有兩種特殊情況下的音樂，可以視為對玩家行動做出反應。第一種情況是，只要玩家在遊戲中做出直接行動，音樂就會以某些變化來回應；如果玩家每次開槍，音樂變得激昂，就可以說這是玩家與音樂直接互動的例子。第二種情況是，音樂反映出玩家行動所導致的遊戲整體狀態；如果玩家生命值低於特定程度，音樂變得焦慮，那就可以說這是一個間接互動的例子。

雖然是兩種不同的情況，玩家最終都導致音樂發生變化。音樂會跟玩家導入的變數互動，並據此調整內容。這樣的音樂特徵可稱為「互動式」（interactive）、「動態」（dynamic）、或者「自適應」（adaptive），這幾個術語之間有著微妙的區別。喜愛使用「動態」或「自適應」說法的人，有時是想區分出遊戲的機制，玩家在遊戲裡頭假裝自己在演奏真實的樂器。玩家在這種「樂器」遊戲中可以說是主動地意識自己到正在與音樂進行互動；而在其他遊戲類型中，玩家可能不會意識到這層因果關係。

我個人在專業上則偏好「互動式」一詞。我創作過許多互動式配樂，並有機會評估玩家對自己或他人採取互動式策略時的反應。不管是不是「樂器」遊戲，玩家多數時候都會清楚意識到自己對配樂有著控制權。最經驗老道的遊戲玩家是遊戲評論家跟寫手，他們對音樂的互動性特別敏銳，在親自操作而產生音樂特效時得到極大樂趣。就像在十八世紀作曲遊戲中擲骰子一樣，現代電玩玩家享受的是握有影響樂曲樣貌、掌握主

圖 11.1 莫札特音樂擲骰遊戲節錄的四個小節。表格系統為音樂各個小節指定編碼。

導權的錯覺。而這樣的錯覺能為電玩經驗提供的整體賦權感受（feeling of empowerment）錦上添花。

🎵 水平排序重組

在莫札特創作的音樂擲骰遊戲裡頭，樂曲被分割成一小節一小節的片段，並指定編碼，骰子擲出的數字會決定樂曲的下一小節該接上哪一段音樂，這些片段於是就能玩出近乎無限多種組合。他的遊戲實際上就是一種低科技、但數學方面卻顯複雜的水平排序重組（horizontal re-sequencing）示範。

人類心理上會把音樂隨時間流逝的概念，想像成一種水平的現象，無法阻擋地由左至右流動（就像譜表上的音符）。同理，多數音訊編修軟體的畫面也把音訊表現成由左到右發展的水平波形。水平排序重組的基本概念是，如果樂曲中的片段能仔細按照特定規則譜寫，就能夠重組片段間的排序；這個過程是在音樂持續於水平時間軸上前進時發生，讓音樂內容產生連續而自由流動的變形。

水平排序重組能同時應用在「匯出音檔」與「未匯出音檔」（個別元素儲存在捆包〔bundle〕中，而非單一音訊檔案），但由於這種互動模型能夠處理樂曲中所有樂器匯出為單一檔案時所產生的問題，對「匯出音樂」來說尤其實用。水平排序重組法，是將樂曲建構為一系列的片段，每個片段都是整體樂曲的獨立部分，長度可以從寥寥數小節到非常多小節不等。每個音樂片段都帶有數位標記（marker），標示出方便遊戲引擎在音樂片段之間合理切換的時間點。這些標記可能會放在個別拍點上、每一個小節開頭、或樂曲中適合切換到其他片段的任何時間點。

下面我們用幾個案例說明，會更容易了解水平排序重組在不同情況下的運作：

• 水平排序重組實例：《極速賽車手》（Speed Racer）

- 水平排序重組實例：《電子世界爭霸戰 2.0》（Tron 2.0）
- 快速反應事件（quick time event）中的水平排序重組

　　首先要描述我參與的專案《極速賽車手》電玩配樂使用過的水平排序重組基本方法。這個範例只牽涉兩份音樂檔案，很容易了解。

🎵 水平排序重組案例：《極速賽車手》

　　《極速賽車手》是一款在色彩繽紛、有未來感的跑道上高速飆車的遊戲。玩家在遊戲中會進入一種稱為「特區模式」（zone mode）的特別模式。在特區模式當中，玩家的車速會加快，並且暫時進入無敵狀態。遊戲製作人與我都認為特區模式需要配上特別的音樂。玩家隨時會進入特區模式，所以遊戲中的每場比賽都應該配上各自的特區模式音樂。

　　特區模式只會持續約 15 秒，接著就返回一般競速模式。很顯然，如果一般競速模式的配樂突然切換成一首僅僅 15 秒鐘的不相干音軌，會讓人感覺不甚和諧。為了應付這個問題，我們設計出一套方案，使得每首競速音樂都伴隨一首相關的特區模式音軌。特區模式音軌不管在作曲或錄音上，聽起來都要像是對應著一般模式配樂中的一小段超亢奮的片段。一旦進入特區模式就會觸發樂曲，精準地從小節重拍上開始播放，讓主要競速音軌能無縫接軌到特區模式。在大概 15 秒後，特區模式片段會在幾拍大鼓聲中結束，然後再觸發一般模式音樂，並且一拍不漏地銜接上去。為了使這方案著奏效，每首特區模式音軌都必須在對應的一般模式音軌拍點上精準地觸發。

圖 11.2　《極速賽車手》的賽道音樂可以隨時不著痕跡地被特區模式音軌打斷。

這個範例只牽涉兩段可互換音樂之間的簡單切換情形，但在規模完備的水平排序重組模型中，光是一首互動音樂就可能會需要好幾份音訊檔。

♫ 水平排序重組案例：《電子世界爭霸戰 2.0》

博偉互動（Buena Vista Interactive）出品的《電子世界爭霸戰 2.0》展現的是設計更加複雜的水平排序重組模型。《電子世界爭霸戰 2.0》發生在一個完全存電腦網路內部的世界，視覺風格閃爍著霓虹色彩，電腦程式都是有意識的存在，電玩則是讓程式彼此進行殊死戰的殘酷鬥技場。作曲家內森・葛瑞格（Nathan Grigg）為《電子世界爭霸戰 2.0》創作的配樂音色混合電音與管弦樂器，營造出高科技又史詩般的情境。

這款遊戲配樂使用的檔案匯出成 WAV 格式，將音訊片段分為許多小組，每個音訊片段只包含帶有簡短前奏的幾個小節，用意在於和先前播放的任意片段無阻礙地重疊；而片段結尾的素材也特別設計成便於融入下個音樂片段（Whitmore，2003）。實務上，這個方法帶出的效果往往連貫通順，使音樂能夠相當迅速地反映遊戲狀態的變化。突然現身的敵人會讓音樂從低迴的節奏轉變成更堅定且有能量的節奏，音樂給人印象也能維持一致性。

雖然《電子世界爭霸戰 2.0》使用的互動音樂技法比《極速賽車手》還要複雜許多，但一定說不上是最複雜的水平排序重組案例。接著，我們就來檢視更複雜的情況：以快速反應事件形式來進行的戰鬥段落。

♫ 水平排序重組應用於快速反應事件

讓我們複習一下快速反應事件：這個環節會要求玩家在遊戲暫停時，依照特定順序按下按鈕，而此後事件發展就視玩家按鈕結果的成敗而定。如果我們要以水平排序重組格式創作能因應快速反應對戰段落每一個階段

的互動式音樂，會需要相當大量的音樂檔案。

讓我們假設，這個段落是以玩家與棘手小魔王的一般對戰模式開始。當玩家造成對手一定程度的傷害之後，會進入第一次快速反應事件，遊戲會在玩家看似要給小魔王一記鎖喉技時停止動作。如果成功通過按鈕環節，就會觸發玩家角色對小魔王進行鎖喉並緊接著一記抱摔的動畫，有效造成敵手的嚴重傷害；失敗的話，就會變成小魔王揮出充滿殺傷力的一拳，回過頭來痛擊玩家角色。等快速反應事件結束後，又會返回一般對戰模式，直到玩家造成的傷害足以啟動第二次以類似模式展開的快速反應事件（不過角色動畫不同）。

若要以水平排序重組法為這個環節譜寫配樂，就得先創作短短幾小節的前奏，為一般遊戲模式與對戰模式之間提供平順的過渡樂段（transition，又稱「過門」）。這段前奏片段會無縫切換成一段對戰循環樂句，然後在玩家觸發第一次快速反應事件前播放，循環時間的長度不定。在我們所舉的例子當中，第一次快速反應事件會在玩家對小魔王造成一定程度的最低傷害之後觸發。隨後當對戰循環樂句播放到下一個可用標記（用來標示切換到其他音樂片段的理想時間點）時，音樂就會切換到第一次快速反應事件的循環樂句。

這段循環一旦播放，玩家會馬上進入快速反應的按鈕環節。按下按鈕後，遊戲會根據按鈕正確與否和按得夠不夠快，來判斷結果是否成功。倘若成功，當下播放的快速反應循環樂句就會在播放到下個過渡標記時，無縫切換成對應的成功音樂，並且搭配螢幕上玩家對小魔王進行鎖喉抱摔的動畫；倘若失敗，玩家就會看到角色被揍飛的羞辱動畫，同時聽到失敗音樂。失敗的玩家接著就會返回先前的對戰循環樂句，重新進行這一關卡。

成功通過快速反應事件的玩家，會在晉級到更高階對戰時聽到新的循環樂句，音樂將持續到玩家進入第二次快速反應事件為止。屆時，水平排序重組的流程又會再度展開，播放出對應到第二次事件各個階段的全新音樂片段。

水平排序重組手法的成功祕訣在於，所有音樂片段之間都要能自然流動，不讓人感到變化過於突兀。作曲者的目標是讓音樂塑造出渾然一體的印象，但又能對遊戲狀態的做出某種即刻的反應與調整。

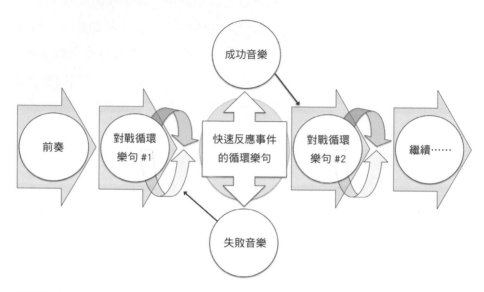

圖 11.3 一個假想的快速反應事件，此事件需要數個音樂片段才能在遊戲當中進行水平序列重組。

🎵 水平排序重組的利與弊

為水平排序重組模型作曲可能會是一件繁瑣的苦工。在最極端的情況下，這種格式的音樂會包含大量僅有數小節的短音檔；而且為了營造整體結構感，這些短曲又會進一步區分為許多小組，各小組內的音檔可以按照任何順序播放。在這種結構當中，音樂會在情境允許時切換段落，使另一個小組內的短音軌可以調動順序、開始播放。

水平排序重組法當然有大量優點。如果能達到最理想的表現，這種配樂能對劇情的每個瞬間做出即時反應，創造出電影配樂般的印象。然而，水平排序重組模型的野心愈是宏大，對遊戲作曲者來說缺點就可能愈明

顯。要創作一大堆能以任何順序播放的短音樂片段，迫使作曲者只能採取同一組和弦結構與相同節奏。因為每個片段都必須能夠連接到其他片段，而切換片段時的節奏或和弦變化可能會讓人不舒服。此外，每一個片段都會因為太短而使作曲者不能創作超過一定小節數的主題材料。最終產生的互動模型會主動鼓勵作曲者採用一定程度的簡約音樂風格，也因此限制了作曲者創作傑出音樂的能力。

　　儘管水平排序重組帶來明顯限制，其潛在的好處依然深遠。如果謹慎地搭配其他作曲法，就可能為遊戲開發團隊帶來令人振奮的可能性，讓他們得以將樂思（musical thought）靈活跳接、完美呼應遊戲行動的配樂整合進遊戲當中。綜上所述，水平排序重組會是電玩作曲者相當有力的工具。

🎵 垂直音層增減

　　水平排序重組法與十八世紀音樂擲骰遊戲極度相似，垂直音層增減（vertical layering）則採取相反策略。這兩者的目標基本上相同：讓音樂有能力隨遊戲條件產生變化與反應，差別在於用來達成目標的系統。在音樂理論中，「垂直」（vertical）一詞意味著同時發生的事件，就好比是一個和弦中同時發聲的幾個音符。我們也可以想像寫在譜表上的和弦，藉此理解這個詞的用法。和弦中的音符彼此堆疊，在譜面上看起來總是垂直的，當中所有音符會在同一時間發聲。垂直音層增減，就依照音樂元素同時發聲、彼此堆疊的原則運作。為了理解這個技法，我們透過幾個實際案例來研究這個主題，並探討其應用方式：

- 垂直音層增減 vs. 分軌混音（stem mixing）
- 垂直音層增減實例：《寵物外星人》（The Maw）
- 垂直音層增減實例：《惡名昭彰 2》（inFAMOUS 2）
- 垂直音層增減實例：《小小大星球》（LittleBigPlanet）

　　初次嘗試掌握垂直音層增減的核心概念時，或許可以帶入混音工程師

的思維，使用不同但較為實務的術語會更容易懂。

 ## 垂直音層增減 vs. 分軌混音

儘管一般會用「垂直音層增減」或「垂直再編制」（vertical re-orchestration）這兩個術語來描述這個技法，但我們有時候也會聽到「互動式分軌」（interactive stems）的說法。這種說法對尚未熟悉混音工程技術的讀者來說，可能會有點混淆，「分軌」（stem）一詞可能會被理解成完全不同的概念。在混音領域中，分軌指的是從音樂作品中獨立出來的一部分錄音，可能會是個別樂器，也可能是占整體合奏一定比例的樂器組。

舉例來說，在流行歌曲中，混音使用的分軌可能會包含鼓組、吉他、貝斯、鍵盤跟人聲。為了混音需求，這些元素往往會分開錄製，不過混音工程師依然能將這些音軌完美對拍、同時播放。將它們劃分為不同音軌，代表能獨自進行混音。貝斯不夠？混音工程師就增加分軌音量。吉他太大聲？同樣輕鬆搞定。

其他樂種的分軌，可以為了方便音響工程師精密控制混音而分開錄製。以管弦樂錄音為例，個別聲部（section）可以分開錄製，如此一來音響工程師就能對木管、銅管、弦樂與打擊樂的相對音量進行完美調控。而在這樣的情況下，單一分軌會包含多種樂器（例如在打擊樂分軌中會有定音鼓、小鼓跟鈸）。

儘管電玩開發社群往往將「分軌」與「音層」（layer）兩個術語互通使用，了解其中差異還是相當重要。垂直音層增減與混音分軌有一些共通面向。在互動式音樂當中，垂直音層增減指的是在遊戲引擎中同時播放數個獨立的音訊檔，並藉由遊戲引擎讓它們一層接續一層重疊、達到完美對拍。藉由操作獨立音層，使得全體音軌能根據遊戲狀態的起伏轉折而產生變化，如此就能營造出互動性。

雖然這表示遊戲本身肩負起混音工程師的職責，但要記得的是，垂直

音層增減牽涉的作曲技巧，與純粹要用來混音的分軌有根本上的差異。在混音環境中製作分軌錄音（這個動作有時候就叫做「分軌」〔stemming〕），一般共識是所有分軌會在最終成品中同時播放，作曲者或音響工程師製作分軌的背後動機，就是建立良好的整體混音。相較之下，垂直音層增減的背後動機，則是創作出不一定需要同時播放的個別音訊檔，但能以多種組合方式播放，配合遊戲進展與玩家行動做出互動。

為了更具體地討論垂直音層增減的流程，下面我就以自己的一個專案——扭轉像素遊戲（Twisted Pixel Games）公司出品的《寵物外星人》（The Maw）來說明這個技法相對簡單的應用。

🎮 垂直音層增減案例：《寵物外星人》

《寵物外星人》的同名主角「Maw」是一隻單眼生物，牠會愉快地吃掉所有東西，一邊吃、一邊急遽長大。遊戲整體調性是毫無保留的滑稽好笑，Maw 荒謬的舉手投足幽默又可愛。《寵物外星人》開發團隊把遊戲音樂設計全盤委託給我，於是我決定為配樂研究出一套互動策略。既然遊戲重點在於一隻紫色黏液外星人，有如會走路的貪吃嘴巴進行的冒險，我選擇古怪又帶有爵士感的音樂風格來強調遊戲畫面的幽默感。我還決定以垂直音層增減概念做為整個專案的互動系統模型。這款遊戲會以 Xbox Live Arcade 伺服器上的可下載項目形式發布，所以我知道記憶容量的限制會使我無法在音軌中塞進太多同時播放的音層。最後我決定為每首樂曲創作三道音層，因此必須跟幾個重要問題一一纏鬥：

- 疊加與互換技法
- 垂直音層增減布局
- 見縫插針式作曲法（opportunistic composition）
- 垂直音層增減的遊戲內行為

接下來就讓我們逐一討論這幾個問題。

 疊加與互換技法

　　垂直音層增減技法中並存著兩套關於音層相互關係的原理，我們分別稱之為疊加（additive）與互換（interchange）。疊加策略的各個音層彼此契合，能同時以最大音量播放，而音樂結果依然令人滿意。在《寵物外星人》互動框架的脈絡中，疊加法讓音樂一開始只播放一道音層，然後加入第二層，接著加入第三層。完全按照疊加策略所寫的樂曲，混音成品會令人感到合理而討喜，這是在電玩中運用垂直音層增減時常用的方法。

　　與此對照，互換方法中，某些音層是特意譜寫成用來互換，而非並存。這種構造會形成能夠彼此取代的成對音層，讓樂曲營造出對比的情緒效果。成對的可替換音層也可能是為了涵蓋用於作品相同段落、但主題截然不同的內容。以互換手法創作的垂直音層增減樂曲，如果所有音層同時以最大音量播放，結果會相當混亂而令人不快。如果將互換技法應用在《寵物外星人》的三層結構上，就必定有一道音層要內容負責打下結構基礎，而其他兩道音層可以互換卻無法同時播放。也許是出於這種限制，因此跟疊加法相比之下，互換法是電玩互動音樂設計比較少採用的方法。

　　既然《寵物外星人》只有三道音層，我傾向使用疊加法，因為我認為疊加法能帶來最多選項。如果疊加結構中的所有音層都能同時播放，那麼能創造出來的播放組合也會比互換結構來得多。疊加法為《寵物外星人》帶來的可能音層組合，比互換法多出兩種：

- 音層 1 和 2
- 音層 1 和 3
- 音層 2 和 3（互換結構中不可能出現）
- 整體音層（互換結構中不可能出現）

　　如果把全部的音層都設計成既能單獨播放也能組合播放，那麼整首樂曲就有機會呈現出豐富的變奏可能，讓樂曲可以根據遊戲狀態做出許多變化。

 ## 垂直音層增減布局

　　我為《寵物外星人》每首樂曲的垂直音層結構規劃了頗為一致的布局。塑造這種布局的考量有二，我相信對這個專案來說都相當重要。第一個考量是要讓所有音層都能單獨播放，並且本身就具有足夠的娛樂效果；只有三道音層的話，讓每道音層都能盡力表現，應該是比較謹慎的方式。第二個考量是當全部的音層同時播放時，應該要像拼圖那樣彼此緊密契合，而沒有任何音樂元素會被其他元素遮蓋掉；也就是要讓聽眾清楚聽到正在播放的所有元素。畢竟能清楚地聽到每一道音層的增減，是疊加式樂曲帶來樂趣的主要原因所在。

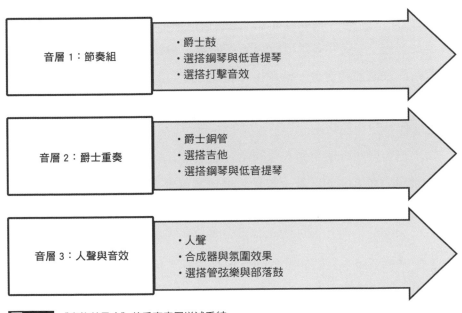

音層 1：節奏組
- 爵士鼓
- 選搭鋼琴與低音提琴
- 選搭打擊音效

音層 2：爵士重奏
- 爵士銅管
- 選搭吉他
- 選搭鋼琴與低音提琴

音層 3：人聲與音效
- 人聲
- 合成器與氛圍效果
- 選搭管弦樂與部落鼓

圖 11.4　《寵物外星人》的垂直音層增減系統

　　垂直音層增減法作曲的成功，有賴於對每條音軌規劃出堅實的布局。由於所有音層必須能夠和諧共處，我在寫作《寵物外星人》的每首樂曲時，首先做好決定的是樂器選擇，然後再將這些樂器分組到指定的音層。所有

音層都要設計成既能組合播放、也能單獨播放，因此我決定將每一道音層都當做一個小合奏來處理。為了講解如何在單純的垂直音層增減系統中進行樂器選擇，下面就用我對《寵物外星人》的處理加以說明。

　　每首樂曲的第一道音層通常是節奏性的，以爵士鼓做為主要樂器。有時候我也會把低音提琴與鋼琴收進音層 1 當中，湊齊一套傳統的爵士三重奏編制。有了這些元素就能確信音層 1 本身會很有趣。不過有時候我也會想把低音提琴與鋼琴保留給音層 1 以外的其他音層，但依然需要把節奏音層經營得有聲有色而到足以獨撐場面，因此我會選用帶有擊樂性質的短音效（例如青蛙叫、橡皮小鴨、木頭嘰嘎聲、泡泡破裂、擠壓聲等等）搭配奇特的打擊樂器（彈音器〔flexatone〕、節奏口技〔beat-box〕、吸塵器軟管、磨胡椒器、平底鍋、保麗龍等等）來完成任務。這些古怪的節奏效果能創造出好玩的前景素材，讓這道音層在單獨播放時也能發揮令人滿意的效果。

　　至於音層 2，我大多選用包含薩克斯風、小號與長號的爵士重奏，可能還會搭配民謠節奏吉他，低音提琴和鋼琴也可能出現在這裡（如果尚未用在音層 1）。這道音層傾向呈現一些帶有強烈旋律性的內容，使其單獨播放也能保持足夠趣味。

　　如果整首樂曲有使用到人聲的話，演唱部分就會和其他我決定選用的電子樂器與飄渺氛圍的音效（像是風聲與蒸氣聲）一起放在音層 3。由於《寵物外星人》發生在外星球，所以偶爾使用一些像是特雷門琴（theremin）這樣的科幻樂器也很合理；這些元素也會被放在音層 3。最後，《寵物外星人》配樂的音層 3 有時候還會納入和其他音樂元素都形成巨大對比的元素，諸如大型管弦樂演奏或部落擊鼓。

♫ 見縫插針式作曲法

　　一旦決定好在哪一道音層會出現哪些樂器，我才算是真正進入作曲的階段。電玩作曲者在譜寫垂直音層增減中的其中一道音軌時，講求某種特

別思維：我們基本上是在創作許多並存的音樂作品，而不只是單一首樂曲。每道音層都有嶄露光芒的時機，但不應該以犧牲其他音層來換得。理想上，一道音層的前景內容應該要表現得見縫插針（opportunistic），能靈活地跳接到其他音層前景的「縫隙」當中。這是預設音層的前景中都帶有「縫隙」——通常是保險的猜測。

　　旋律帶有節奏，節奏傳統上定義為聲音據其音長與重音所做的排列。這種排列讓我們得以創造能夠讓音樂見縫插針的前景元素。舉例來說，知名兒歌《小狗賓果》（B-I-N-G-O）的副歌會反覆地回到這句：「B—I—N-G-O，而他就叫賓果－喔！」（B—I—N-G-O, and Bingo was his name—oh!）假如這是三層垂直音層增減結構中的音層 1 前景旋律，我們可以在音層 2 寫的一段前景對旋律（countermelody），插進「B—」、「I—」跟「果—」三個字所對應旋律後方產生的節奏「縫隙」當中。

圖 11.5 取自兒歌《小狗賓果》，節奏的「縫隙」讓對旋律有機會插入其中。

　　在旋律元素之外，打擊元素也能應用這種見縫插針法，使每道音層的鼓組都能插入其他鼓組的切分縫隙與停頓當中。事實上，任何樂器都能見縫插針。我們在運用垂直音層增減法作曲時，可能會發現自己就是以這種眼光來看待每一件樂器，評估該如何把所有元素像拼圖般一塊塊地兜在一起。

垂直音層增減的遊戲內行為

　　《寵物外星人》每一關的音樂通常始於音層 1 最大音量的節奏與古怪

音效。這段音樂在玩家開始探索關卡時會持續播放。其他兩道音層則用來強調情境轉折，為新環境營造不同氛圍。比如在敵人現身或進入平台通關情節時，就會觸發音層 2 以淡入方式疊加進來，所產生的音層組合讓音樂更加複雜並帶有能量，呼應遊戲事件。稍後，音層 2 會獨自繼續播放，而音層 1 輕輕淡出。這兩道音層也可能會以不同的音量一起播放（例如音層 2 最大音量、音層 1 一半音量）。音層 3 通常用來強調遊戲中的特別場面。例如在某一關，Maw 得到了飛行能力，音層 3（配置了輕柔飄渺的合唱）在他飛行時就負責主導音樂；而在另一關，Maw 得到了用眼睛發出雷射的能力，每當 Maw 發出雷射時，史詩般的管弦樂音層就會加進其他兩道音層。如我們所見，垂直音層增減技法可以應用在《寵物外星人》這樣的幽默遊戲，在剛才描述的那種歡樂遊戲中，運用層次技法的互動音樂能對各種滑稽情境、以及隨時會出現的角色做出立即反應。但這種技法在帶有正經沉重敘事的黑暗場景設定之下，還能同樣產生效果嗎？為了解答這個問題，來看一下比較正經的遊戲專案採用同樣層次技法的做法。

🎮 垂直音層增減案例：《惡名昭彰 2》

美國索尼電腦娛樂出品的電玩《惡名昭彰 2》（inFAMOUS 2），講述藉由祕密科學實驗獲得超能力的單車快遞員柯爾（Cole MacGrath）的冒險。在根據紐奧良設計的虛構城市中，柯爾在街頭巷弄間穿梭，尋求擊敗終極宿敵的方法，這看似勢不可擋的敵人只以「野獸」（Beast）一名為人所知。冷酷的劇情與充滿動作元素的遊戲模式，要求作曲團隊創作出相當嚴肅的配樂，而他們最終給出的成品，是帶著哀悼基調、由管弦樂與搖滾風格編制主宰的音樂。一如《寵物外星人》，《惡名昭彰 2》的音樂也使用了垂直音層增減手法，但塑造出來的氣氛卻截然不同。在柯爾開晃時，氛圍音樂會觸發互動音層來增減張力（Moore，2011）。做法延續應用到對戰環節當中，其音層系統通常包含三道用來營造不同緊湊感的音層，這是開發

者基於遊戲功能需求所做的安排。《惡名昭彰2》的音樂經理強納森・梅耶（Jonathan Mayer）這麼說道：「我們將這些元素分組成高、中、低三種不同緊湊程度，能在需要時淡出高緊湊度的元素，而讓中低緊湊度的音樂保持播放；也能再把中緊湊度的音樂拿掉。」（Savage，2009）雖然《惡名昭彰2》所用的垂直音層增減模型與《寵物外星人》相似，但背後的作曲原理卻不同。索尼音樂團隊的本意並非建立一個互動式音樂系統，反倒是刻意迴避這麼做。

作曲家採取傳統作曲方法，交出的是所有樂器保持分離狀態的錄音，而非已經混音並後製過的「匯出檔案」，讓開發者能自行將收到的樂曲分派成指定音層，而作曲者也不需要操心製作過程中的技術面向。梅耶解釋：「事後看來，我們相當有意識地在處理音樂。我們不希望作曲者為科技系統寫作音樂，我們只想要的他們寫出好音樂。」《寵物外星人》與《惡名昭彰2》的垂直音層增減系統，對這段討論來說都相對簡單易懂，兩個專案都動用三道音層來調控互動式音樂的張力，讓音樂得以對遊戲不斷變化的狀態做出反應。三道音層對互動式配樂來說可能已經足夠，而往系統當中添加更多音層，會讓工作複雜程度指數性暴增。

🎵 垂直音層增減案例：《小小大星球》

我為《小小大星球》系列的好幾款遊戲譜寫過配樂，包括《小小大星球2》（LittleBigPlanet 2）、《小小大星球：玩具總動員》（LittleBigPlanet: Toy Story）、《小小大星球》PS Vita 版、以及《小小大星球》跨平台控制器版。玩過這些遊戲的人都知道，《小小大星球》遊戲有六道互動音層；這是因為玩家能夠使用遊戲中的創造工具打造自己的關卡，也因此會接觸到這些音層。玩家能以任何選定的方式運用這六道音層，可以單獨播放其中一道音層、使用其中幾道音層的組合、或同時以最大音量播放。身為作曲者，我不會知道玩家會如何運用我創造的音層，所以就讓音樂做好準備

去面對所有可能。在創作包含六道音層的疊加式垂直音層增減音樂時，見縫插針式作曲法就顯得更為重要。每道音層的前景內容，都必須準備好可以插入其他音層的前景內容，並隨時準備好離開。這些操作的數學層面在開始時可能讓人難以招架，不過在音層數量增加時，我們還能利用音色來幫自己一把。

 ## 音色

第 2 章討論過，聆聽音樂時保持高度敏銳，能幫助我們根據樂器本身的音色，將它們從合奏編制中分別辨識出來。音色這個概念包含了使一種聲音與其他聲音有所區別的各種特徵。更明確來說，音色包含的是一組可聽頻率，決定我們聽不聽得出聲音位於頻譜上的低音、高音還是中音範圍。比方說，當低音號的低音與定音鼓的隆隆低音同時播放時，兩種聲音就容易混在一起。相反地，當同樣的低音號低音與短笛之類的高音同時播放，就算兩項樂器的音樂活動彼此重疊，依然能在聽覺上清楚區分開來。

使用垂直音層增減法時，可以利用這個現象，讓不同音層之間帶有差異，又能融洽共存。在規劃《小小大星球》的六道分層策略時，我有時會根據音色來分組樂器。像是在《小小大星球 2》「維多利亞的實驗室」這道關卡一首古靈精怪的音軌當中，我將手風琴、蒸氣風笛（calliope）與beat-box 整合進同一道音層，因為這三件樂器大多產生高音，使得這道音層在觸發之後能從混音的高頻區中躍然而出。同理，我把電貝斯與失真吉他（distorted guitar）一起加到另一道音層，因為這兩種樂器通常都以低音頻率演奏，使得音層播放時能為整體混音增添可觀的深邃輪廓。

意識到音色差異，對見縫插針式的作曲過程有幫助，並為互動式音樂作曲者帶來更多選項。某一音層的高音前景內容可以插入另一音層高音前景內容中的縫隙，而這些又能與同時播放的中低音域音樂活動形成對位，使用的也是見縫插針作曲法。不可否認，這是一項相當精密又令人頭痛的

工作。沒有太多專案會要求到這種複雜程度。但無論如何，這些原則都可以套用到沒那麼複雜的情況，為我們帶來極為寬廣的創意選項。

 ## 小結

　　互動式的「匯出遊戲音樂」就像十八世紀音樂擲骰遊戲一樣趣味無窮。它讓玩家藉由自己的行動來操控配樂，並立刻聽到結果，感到自己握有主導權力。「匯出音樂」有不少有趣的應用方式。我們探討過的技法，包括將音樂片段洗牌的水平排序重組模型，還有從整體音樂織度著手的垂直音層增減，這些方法為遊戲作曲者帶來龐大可能，有助於創作出能從根本上整合到遊戲當中的高度互動性配樂，而未來的遊戲開發團隊更可能會實驗愈發創新的手法。不過，「匯出音樂」也並非沒有缺點，匯出雖然能產出極度精緻的混音，然而在得到這種音質的同時，卻失去了精密操控個別樂器演奏以滿足互動模型需求的機會。不論我們是藉由水平序列重組或垂直音層增減來處理這個問題，都必須接受這個事實：「匯出音樂」的某些天生限制會影響互動音樂的布局。

　　如果使用的是「未匯出音樂」，在我們眼前又會是一系列截然不同的優缺點，而這正是下一章的主題。

12 遊戲中的互動音樂：音樂資料

「公認要不是最偉大、就是最獨樹一格的當代作曲家——伊果‧史特拉汶斯基（Igor Stravinsky），睽違十年再次蒞臨美國，熱切提倡並實踐機械性作曲！」一篇 1925 年的《獨立雜誌》（The Independent）文章（〈斯特拉汶斯基矚望新音樂〉〔Stravinsky Previsions a New Music〕）如此宣稱。史特拉汶斯基在這篇文章中，將機械性作曲法高舉為「複音音樂新真理」（A new polyphonic truth.）。除了一首史特拉汶斯基以這種全新「機械性」技法創作的精密練習曲之外，許多同期作曲家也都為「機械性」曲目寶庫有所貢獻。其中，阿爾福雷多‧卡賽拉（Alfredo Casella）、吉安‧馬利皮耶羅（Gian F. Malipiero）跟保羅‧亨德密特（Paul Hindemith）等人，都為這項能使複音音樂的聲部數量超乎任何演奏家能力的新科技，創作了瘋狂的實驗作品。作曲家可以利用某種新機器，創造出完整管弦樂團般厚重的複雜對位，而無需聘用一大群樂手，這在當年來說是一種革命性的概念。

這種機器稱為「自動鋼琴」（pianola；player piano）。第一次聽到「自動鋼琴」一詞，很多讀者可能會馬上想到從酒館角落的老舊直立鋼琴自動敲出散拍（ragtime）小曲的畫面。然而，自動鋼琴的機制與設計上的獨創性值得我們一探究竟。簡單來說，自動鋼琴是以氣動機制來驅動演奏系統，並藉由一條稱做鋼琴滾筒（piano roll）的長條紙捲上面打的洞，來傳遞演

奏指示和進行控制。這捲紙或許格外能夠引發現代作曲者的興趣，它代表的是以資料（data）形式轉錄音樂演奏的最早系統。紙捲上每個孔洞都構成一個獨立的音符事件（note event），由裝置加以解讀並演奏；更精緻的鋼琴紙捲還能傳遞速度、力道、踏板與其他演奏變因等額外資料。自動鋼琴基本上就是一種早期的音樂資料系統（music data system）。

在探討音樂做為資料這個概念時，研究一下鋼琴紙捲的設計與功能會很有幫助。這兩者之間有著許多共通之處，讓我們更加了解這種資料系統是如何影響作曲手法，對我們在創作具高度互動性的音樂，也特別有用。下面就讓我們從早期的電腦音樂系統說起。

MIDI

第 2 章提過，MIDI 是音樂數位介面（musical instrument digital interface）的首字字母縮寫。許多作曲人可能已經很熟悉 MIDI，但對來自比較傳統原聲樂器背景的讀者來說，或許有必要對此稍做討論。

MIDI 是一種能讓電子樂器、電腦與其他可驅動 MIDI 的裝置互相交換音樂資料的通訊協定。這種通訊就像鋼琴紙捲，紀錄著音符事件與其他相關演奏資料，包括各式各樣的對位與主調的可能性（homophonic possibilities）。只不過自動鋼琴是將鋼琴紙捲上的資料轉移到機械系統上，而第一個 MIDI 系統則是將音樂資訊從電子鍵盤之類的控制器上，經由連接設備的特殊線材轉移到其他設備上。使用 MIDI，一張鍵盤就能將音符事件、踏板運用、推桿與轉輪調節的音效，以及鍵盤能接收的其他輸入資訊傳送給其他許多個電子樂器。

起初 MIDI 的最大貢獻，是讓一張鍵盤可以同時發出各種音源的聲音；而在音序器（sequencer）與電腦登場後，MIDI 才算是真的風行。樂手能將鍵盤演奏的資料傳送到電腦或音序器，這些設備再將這些資料紀錄成 MIDI 檔案；之後按下播放鍵，電腦或音序器就會把 MIDI 檔中紀錄的資料

送回鍵盤，觸發鍵盤的內建聲音資源庫（sound library），便看似能完美地還原樂手演奏。

至此，我們或許會想起史特拉汶斯基對於自動鋼琴「複音音樂新真理」的狂熱，但 MIDI 系統的可能性遠不止於讓電子鍵盤自動演奏。最終，電子音樂家的聲音調色盤，從實體設備遷移到電腦軟體上，MIDI 的角色也隨之被賦予新的意義。如果樂手能將演奏資料輸入電腦，然後又能在電腦中觸發聲音，這樣一來，完整演奏就能以數位狀態存在於電腦當中，而無需實體樂器現身──基本上這就等於把整架自動鋼琴去掉，創造出一個完全虛擬、能觸發巨大音色庫裡無數音色組合的鋼琴滾筒。事實上，這種比喻從未在音樂科技產業中消失：鋼琴滾筒的視覺形象時常出現在今天的作曲軟體中，以一種使用者友善的方式來象徵 MIDI 系統中的音符事件與音樂資料。

電玩會使用 MIDI 來儲存音符事件、音樂資料，還有會被 MIDI 檔資料觸發的樂器音色庫。其樂曲的檔案大小會遠小於 WAV 格式的音訊檔，而音色庫的記憶體容量需求則視音質保真度與使用的壓縮技術而定，也可

圖 12.1 Pro Tools 音樂應用程式中 MIDI 事件的「鋼琴滾筒」視覺呈現。

能相對較小（雖然這種節省記憶體的做法會伴隨著稍後會討論到的某些代價）。遊戲所用的 MIDI 檔甚至還能觸發電腦或遊戲設備當中既有的基本內建音色，不過一套完善的音色庫會直接影響整體音樂品質，因此仰賴內建基本音源，可能會得到差勁的成品。好好花時間（與可觀的記憶體資源）經營 MIDI 遊戲配樂的聲音調色盤，會是很理想的辦法。。

就互動性來說，MIDI 有大量優點。在遊戲中使用 MIDI，就表示音樂演奏存在的形式是遊戲引擎可以在遊戲進行中同時操控的原始資料，這為作曲者、音效負責人與程式設計師打開一扇充滿各種可能性的新世界大門。如果音樂的狀態可以改變，就能藉由數不盡的變數來玩轉變化。舉例來說，遊戲中的事件可能觸發樂曲轉調。如果音樂錄製成音訊格式，任何轉調都會加快或減緩音樂的播放速度。同理，MIDI 配樂也能馬上改變速度，而速度改變則會帶動調性改變（結果很可能聽起來很不自然）。MIDI 音軌中個別樂器的音色可以在遊戲進行過程中改變。聲音動態也能視遊戲狀態而進行細微或劇烈的更動。此外，MIDI 音軌還能不著痕跡地銜接到另一條音軌，無需為了樂曲過渡到音訊檔做任何特別的前製處理。MIDI 音樂內容甚至還能交給遊戲中的 AI 人工智慧，即興並自動改變音符與節奏（這部分會在後面「生成式音樂」的段落中加以詳述）。

只要討論到電玩中的 MIDI，就一定得提到它最為人所知的一種應用：iMUSE 系統。iMUSE 由盧卡斯影業娛樂公司（LucasArts Entertainment）開發，他們的遊戲作曲團隊將它應用在冒險遊戲《猴島小英雄 2：老查克的復仇》（Monkey Island 2: LeChuck's Revenge）當中，名稱是互動式音樂串流引擎（Interactive MUsic Streaming Engine）的首字字母縮寫。盧卡斯影業在 1994 年為此系統申請專利時描述該系統會「針對指揮系統引發之動態與無法預測的行動和事件做出反應，進一步以動態方式創作出一段美感恰當又自然的音樂聲音短曲。」（Land and McConnell，1994）簡單來說，這個系統反映著遊戲狀態，並以某種合理的方式改動樂曲。

iMUSE 的發明，一開始是為了要廣泛地控制遊戲樂曲中的 MIDI 內

容。該系統可以在音樂播放時，從會改變音樂內容的好幾排選項中進行挑選，可能是加入或移除一段旋律，也可能是改變配器方式、速度、或轉調。它能立刻切換樂曲，並加上一段能把兩首樂曲串在一起的過門。例如在《猴島小英雄2：老查克的復仇》遊戲裡，主角從森蜱（Woodtick）小鎮展開冒險，他的到來是以 iMUSE 系統中開心鼓舞的主題曲開頭做為標示。主題曲會一直跟著他，直到他踏入鎮上設施、或與鎮上居民展開對話為止，並在此時切換成與遭遇人事物本質最切合的各式變奏，哪怕主角是在酒館中聊天、在當地木工材料行購物、還是跟疑似當過海盜的「道德低落男」起爭執。這些變奏之所以能夠順著鼓舞人心的森蜱鎮主題曲自然流洩而出，完全要歸功於 iMUSE 系統能在遊戲進行中更動 MIDI 演奏，例如交換一段旋律或者切換整首樂曲。iMUSE 系統在當時是革命性的發明。它從 1991 開始為盧卡斯影業所用，直到 2013 年該公司停止開發業務的營運為止（Rundle，2013）。在 iMUSE 最後為人所知的版本中，它所控制的已不再是 MIDI，而是遊戲引擎播放錄製音樂的方式。事實上，很少有現代電玩遊戲會仰賴 MIDI 配樂。就算把 MIDI 的一切優勢考慮進去，其缺點還是相當顯著。

　　MIDI 是一種用途廣泛的溝通協定，能夠傳遞樂手演奏的大量資料，但只靠 MIDI 仍無法做出某些效果。所有混音工程師都能證實，唯有將 MIDI 演奏轉錄為多軌音訊格式，才能真正對整體音質進行最完全細緻的控制。這種多軌錄音接著才能在眾多混音選項，從簡單的軟體方案、乃至於龐大自動化的混音板與數位音訊工作站（digital audio workstation；DAW）中進行混音。以一首令人滿意的混音作品來說，雖然 MIDI 提供了有限的工具，但還是很難與音訊混音環境可提供的無數選項相提並論。

　　此外，雖然有可能建立只占少許記憶容量配額的 MIDI 音色庫，但這將為遊戲作曲者帶來重重限制。理想上，MIDI 音色庫要盡可能提供豐富的音樂表情，但音色庫的複雜程度愈高，往往就需要占用更大的記憶容量。遊戲的記憶容量配額一向由遊戲開發者編列，他們負責決定哪些遊戲元素

能優先占用最多可用的記憶容量；但很不幸地，這有時候也代表分配給聲音與音樂的記憶容量只會有一小部分，因此大幅限制 MIDI 遊戲作曲者可用的音色庫大小。雖然遊戲主機和電腦等遊戲系統科技有了長足的進展，其記憶容量限制已沒有過去那麼緊縮，但想忠實重現木管或小提琴這一類的管弦樂器音色，幾乎依舊不可能實現。這可能是許多 MIDI 遊戲配樂偏愛電子樂器音色的理由之一，因為電子音色往往比較單純，而且只需小一點的檔案就可以承載可接受的音質。

儘管如此，還是有其他理由能讓我們把 MIDI（或者相似的資料導向音樂系統）視為未來電玩音樂的可行選項。微軟遊戲（Microsoft Games）音響製作人威斯特‧拉塔（West Latta）推測：「我們可能會看到一股回歸混合作曲手法的風潮，人們會重新使用取樣音源以及某種類似 MIDI 的控制資料。這個想法並非沒有道理。事實上，我們完全可以想見下一代 Xbox 或 PlayStation 有能力撥出足夠的 RAM 與 CPU 功率來搭載一個強大（且高度壓縮）的管弦樂取樣音色庫。」

MOD

現在讓我們簡短討論一種與 MIDI 有著許多共通特徵、與電玩史有強烈連結、甚至與古老自動鋼琴有著更驚人相似處的檔案格式。

MOD 模組格式（module format），是早年電玩開發時期第二流行的檔案格式。MOD 與 MIDI 有些共通連結，這兩種格式都把音樂當做一種資料檔案來處理，內容含有音樂演奏、連同演奏所觸發的樂器音色庫。只不過在 MIDI 檔中，音樂演奏是跟相關音色庫區分開的獨立物件，而 MOD 的音樂演奏與音色庫則組成單一檔案。此外，MOD 檔還能由獨立而有編碼、可依需求錄製和操控的音樂模式（musical pattern）所構成，使音效程式設計師得以相對輕鬆地為音樂模式指定互動行為。

在早期開始使用時，MOD 檔通常是由名為「tracker」的專用軟體創

造。Tracker 軟體不能紀錄自然音樂演奏，只能紀錄手動一一輸入系統的音符——這是 MOD 檔案與鋼琴滾筒最為相似之處。自動鋼琴讀取的音符要個別打在鋼琴紙捲的孔洞上，而 MOD 檔案的音符則是以電腦鍵盤上的字母與數字逐一輸入。

使用 MOD 檔的好處在於能夠將音色庫與音樂資料整合為單一檔案。研究員凱倫・柯林斯（Karen Collins）寫道，「MOD 檔案優於 MIDI 之處，就在於音樂和其他聲音事件都能與作曲者／聲音設計師的構想達成一致。」（2008，58）。不過，MOD 格式與 tracker 軟體有著明顯缺點。電玩音效網路協會（Game Audio Network Guild）副主席亞歷山大・布蘭登（Alexander Brandon）寫道，「許多作曲者往往對 MOD 音樂投以反對眼光，因為創作 MOD 的方法相當複雜，並且極度『使用者不友善』。這項任務需要多年練習，而剛踏入這行的傳統作曲者還沒有那麼多歷練。」（1988）

成功運用 MOD 格式的知名遊戲案例是 GT 互動（GT Interactive）出品的科幻射擊遊戲《魔域幻境》（Unreal）。這款遊戲背景設定為一艘運囚太空船在外星世界墜毀，主角的任務是必須在入侵軍隊征服本土居民的襲擊環境下求生。作曲團隊運用 MOD 建構了整部電玩配樂，帶來相對高音質與形形色色的互動可能性。MOD 使關卡設計師得以巧妙地轉換音樂片段、迅速切換不同音軌，而整體效果仍保持順暢並令人滿意。成果在當時相當轟動（Brandon，1998）。

今天 MIDI 跟 MOD 都零星見於某些有記憶容量限制的手持裝置遊戲；由於記憶體容量限制，這些遊戲難以純音訊樂曲做為配樂。MIDI 與 MOD 大多都被我們在第 11 章討論過的匯出音樂錄製方式所取代，不過，做為一種以 MIDI 為基礎的獨特作曲形式，生成式音樂（generative music）是其中特例。

♫ 生成式音樂

讓我們暫時回顧上一章討論過的十八世紀音樂擲骰遊戲,並如此表達生成式音樂的概念:音樂片段的表現並非受到遊戲規則的操控,而是骰子本身。生成式音樂的核心原理建立在不確定性(indeterminacy)這個概念上——以機率概念發展樂曲並且隨機選取音樂內容,藉此產生常保獨特的音樂。這種互動式音樂系統有時候也稱為「演算作曲」(algorithmic composition)或「程序化音樂」(procedural music),兩者的意義都相同。生成式音樂是一個複雜的主題,所以讓我們把它拆成下面幾個段落來討論:

- 初代生成式音樂
- 歷史觀點
- 早期電玩案例研究
- 現代生成式遊戲音樂

♫ 初代生成式音樂

想找出最簡單、最早期的生成式音樂,只需要看看大家都應該見過的古老樂器:風鈴。由技巧精湛的工匠製作的風鈴,能夠發出一系列精心挑選過的樂音,既能同時發聲,無數樂音組合創造的效果也十分悅耳。工匠在打造完這件樂器後,選擇一處把它掛起來,讓風來完成剩下的任務。在風這個隨機參數的影響之下,風鈴以完全不可預測的方式創造許多樂音序列。我們要聆聽相當長一段時間,才會聽到風鈴之前出現過的樂音序列以同樣的順序和節奏再次出現。

這個例子雖然相當單純,但就電玩設計中生成式音樂系統的運作方式與內在目標來說是個很好的比喻。電玩中的生成式音樂包含一系列既有的音樂元素,諸如旋律樂句與節奏,以及會受到純粹機遇、遊戲任意時刻的狀態、機率規則所影響的各種模式。這些機率規則最簡單的形式與「若—

則」（if-then）這樣的條件式有著共同特徵。舉一個學理上的例子，一個很簡單的「若—則」條件式可能看起來如下：

若樂曲的調性是 G 大調，且若目前最後一個音是升 F，則接下來的音高是 G 的機率有 80%、D 的機率有 15%、E 的機率則有 5%。

接著軟體就會根據此系統，從這三個選項當中做出決定。這種機率參數決定了在高度多變樂曲中的樂器演奏方式。樂曲可能純粹由 MIDI 寫成，而樂器存於音色庫中；或者，樂曲也可能由許多預錄音樂片段的音訊檔構成，並根據演算法觸發。這種與不確定性和機遇有關的音樂系統本身承載著一段有趣的歷史，我們可以從中充分學習生成式策略的核心原埋。

🎵 歷史觀點

儘管生成式音樂的概念相對新穎，但很大程度得歸功於一個先前的概念：前衛作曲家約翰・凱吉（John Cage）發展的「機遇音樂」（chance music）。凱吉是這麼談論自己的音樂哲學：「我無話可說而我正在這麼說。」（1939，109）他相信把自己抽離音樂最終樣貌決定者的角色，從根本上不去表達自己的內容，就能創造某些新事物。凱吉以運用《易經》方法來決定樂曲形貌聞名，這方法要用到投擲硬幣，然後依照結果查閱卜辭（Pritchett，1993）。他說道：「我作曲。沒錯，但怎麼作曲？我放棄做決定，讓這個問題不再重要。」（1990，1）

或許是凱吉確立了機遇音樂的概念，但將這個理論應用到現代電子音樂的作曲家則出身自相當不同的背景。華麗搖滾樂團「羅西音樂」（Roxy Music）前團員布萊恩・伊諾（Brian Eno）在 1970 年代實驗了某些用到成對磁帶錄音機的機遇音樂技法。不過要到 1990 年代，伊諾才開始鑽研利用電腦軟體直接干預創意過程，並運用關於機率與偶然性的演算法來製作不斷變化的樂曲。伊諾帶動「生成式音樂」一詞的流行，用以描述能夠持續又無法預測的自我生成音樂。「我想我一直以來都很偷懶。所以我總是

希望只要啟動一個機關，就能產生遠遠超乎我能預料的東西。」伊諾說道
（1996）。

　　電玩開發團隊與發行商在生成式音樂上看到大好前景：如果音樂能透過數學演算法加上隨機元素而不斷地自行產生新的變奏，那就可以長時間播放，同時避免反覆疲乏。此外，生成式音樂在理論上能創造大量音樂，而不需要支援如此大量原創音樂內容的預算。喬治亞理工學院（Georgia Institute of Technology）的伊恩・博格斯特（Ian Bogost）博士在寫到建構電玩資源庫的工時成本時，指出程序化生成的實際優點：「採取程序化手法的美學理由還沒有太多進展，但是有經濟上的需求。不斷提高的遊戲製作成本，催生了電玩遊戲設計對程序化方法的新興趣。」然而，埃文斯應用科學大學（Avans University of Applied Sciences）的提姆・范・赫倫（Tim Van Geelen）教授則指出某些生成式音樂該當心之處：「這還是一種未經廣泛驗證的方法。多媒體開發商仍需對許多不同領域的專業人士投資大筆經費，以完成產品。」（2008，101）

 ## 早期電玩案例研究

　　儘管伊諾在 1990 年代使「生成式音樂」一詞蔚為流行，不過電玩中最早的應用案例，在 1985 年彼得・蘭斯頓（Peter Langston）為動視（Activision）《滾球大戰》（Ballblazer）遊戲所做的配樂裡頭就能發現。《滾球大戰》的遊戲程式會從一組 32 首的旋律片段中，根據機率運算進行挑選。此系統的創造者暨盧卡斯影業的遊戲開發總監蘭斯頓稱之為「riffology」。蘭斯頓利用這個系統，製作出可以長時間播放又能避免反覆的音樂。不過，這個系統還是有一個重大缺陷，蘭斯頓寫道：「這種演算法生成的音樂能夠通過『是不是音樂』的測試嗎？無論如何，在聽了前十分鐘之後，它都不會通過『是不是有趣音樂』的測試，因為節奏結構與宏觀的旋律結構都很無聊。」（1986，5）

生成式音樂在取得藝術與科學進展這兩方面下了不少功夫，包括PureData、SuperCollider、Noatikl等軟體解決方案，都試著要為作曲者提供創作程序化作曲的更好工具。即便如此，生成式音樂在挑戰蘭斯頓的「有趣音樂」測試時還是很艱辛。耗費心力去掌控生成系統的規則，一定程度上能解決這個問題，但系統的隨機本質卻使這項任務變得十分困難。

另一方面，解決這個問題的重要性，有時候也視開發團隊對遊戲專案中音樂角色的見解而有所不同。團隊可能覺得生成系統有製造出音樂就好，而不管音樂能不夠通過「有趣」測驗。遇到這種情況，我們仍應盡力創作超乎團隊期待的音樂，也就是要能通過那簡單卻關鍵的蘭斯頓測試。

 ## 現代生成式遊戲音樂

由於生成式音樂牽涉的技法對電玩設計領域來說還相當新穎，其使用尚未特別廣泛。多數開發者之所以偏愛其他互動式音樂方法，或許有一部分是鑑於設計並實作一套生成音樂系統的複雜程度。現代電玩中生成音樂系統最著名的範例可以在伊諾為藝電《孢子》（Spore）遊戲所做的配樂中聽到。《孢子》是一個由「生成內容」概念發展出來的創新電玩，遊戲的環境、角色、情境，基本上都利用演算法自我建構而成。基於遊戲本身的生成式特色，開發者決定配樂也該採取生成式策略。音效團隊改良了PureData這個軟體的特殊版本，然後跟伊諾花了一個禮拜，一起為這套生成系統打造一個巨大的音色與模式資料庫。一旦音色與模式組合起來，就可以將行為腳本套用在音樂上。這些行為允許音樂模式彌補遊戲內事件、以及其他可能同時播放的音樂內容，並且自動調整。音效工程師亞倫‧麥力仁（Aaron McLeran）把在這個系統內創造音樂的過程描述成「以機率作曲」（Kosak，2008）。

其他近期電玩的生成式音樂範例，可以在手持裝置遊戲中找到。生成式音樂在這類遊戲中比較成功的應用出現在「音樂遊戲」（music game）

12
遊戲中的互動音樂：音樂資料

241

這個範疇。在音樂遊戲中，玩家的注意力本來就放在音樂變化上，也因此在玩遊戲時更能欣賞生成系統。玩家行動在這類遊戲中直接受到配樂發展的影響，而遊戲藉由生成音樂系統讓玩家產生錯覺，以為自己對創造音樂的過程做出了有意義的貢獻。這種生成式配樂的特色往往非常有氛圍，而通常偏好使用電子音色。

 小結

互動式音樂近年來在電玩產業中變得流行，而且極有可能保持炙手可熱的程度。線性音樂不必然是創作電玩配樂的唯一方法，各式各樣的音樂互動技法也並未缺席。這些技法能單獨使用，或是搭配其他技法以達到最出色的效果。到頭來，電玩作曲者最重要的考量，還是音樂能否滿足遊戲需求並娛樂玩家。

在第 11 章與第 12 章當中，我們討論了四種音樂能為電玩活動增色的互動模型。對遊戲作曲者來說，創作互動式音樂是一件令人著迷又興奮的工作。但在狂熱探求作曲方法之餘，也該記得偶爾跳脫方法，從音樂本身、而非音樂如何玩弄互動模型的角度來衡量。互動式音樂雖然能帶給玩家掌控音樂的樂趣，但要是互動性對音樂品質帶來負面影響，這種效果就無法充分發揮。優異的音樂永遠是遊戲作曲者的首要目標。善用我們的個人創造力與良好的判斷，就能審慎運用互動技法，創作傑出的電玩配樂。

13 遊戲作曲者的
科技職能

　　我時不時會接到一通興高采烈的電話，內容大概像這樣：「哈囉，溫尼弗雷德！希望您一切都好。那個專案後來怎樣？太好了！能再度聯絡到您真是太棒了。我們剛剛才提到您。您現在在做什麼案子？喔，不能說啊，好，我明白。好啦，只是想要看看您過得如何，需要的東西齊不齊全。我記得您去年跟我們買了那兩台 PC 跟音效卡，然後三月買了取樣資料庫。使用起來都沒問題吧？還需要什麼嗎？我們有個只提供您這種特別顧客的新促銷方案……」

　　沒錯，我跟賣音樂器材的人都是直呼名字的好關係。他們定期打電話來看看我在做些什麼，提供專屬優惠給特別顧客如我。我剛展開作曲生涯時，從沒想過科技會在我的創意工作中占有這麼大的比例。

　　雖然我們沒有一個人是因為喜歡學習軟體跟按按鈕才來作曲，但身為電玩專業人士，我們沒本錢在科技面前卻步。這是個高度科技化的領域，儘管我們可能會以不同的方式與科技互動。舉例來說，與音樂器材的關係會視我們屬於哪種類型的作曲者而異。主攻電子音樂這類當代樂種的作曲者，軟體與設備可能會專注於循環音樂的相關應用、以及操作音效的高端製作工具；偏向管弦樂風格的作曲者則會需要學習跟模擬原聲樂器有關的科技職能與設備操作。

那麼，就讓我們從高科技音樂創作者可能會用到的某些器材開始討論，然後再把注意力轉向身為遊戲開發社群的一員可能需要使用的專門工具。

作曲需要的音訊科技

在我們踏入遊戲作曲者職涯之前，首先必須打造一個有效率、有競爭力的音樂製作環境。所以，如果擁有世界上的財富，我們的夢幻工作室裡會有哪些配置呢？下列物品當然會在購物清單上：

- 電腦
- 音效卡與錄音介面
- 內置與外接硬碟
- 鍵盤控制器
- 混音器與（或）前級擴大器
- 監聽器與耳機
- DAW 數位音訊工作站
- 外掛程式（或稱插件）
- 軟體合成器與軟體取樣器
- 音色庫與虛擬樂器
- 循環素材庫與循環軟體

對某些讀者來說，這些科技產品可能早就是專業作曲工作的一部分，但某些讀者可能對音樂科技的世界還沒那麼熟悉。因此就讓我們逐項來認識這份購物清單。

電腦

蘋果與微軟之爭愈演愈烈，我們大概都已經明白 Mac 與 PC 愛好者之間意識形態在根本上的水火不容。簡單來說，Mac 以使用者介面友善、硬

體設計做工精良享譽全球；而 Windows 電腦則以相容軟體豐富、內部元件可輕鬆升級而聞名。不論我們偏好為何，音樂科技產業對適應兩種平台都下盡功夫，選用哪邊都不再具備壓倒性的優勢。今日選用電腦的考量，簡化到個人偏好與舒適的層次，我們大可安心選用自己喜歡的作業系統。

對單機工作室來說，硬體規格是最首要的考量。要讓單獨一部電腦掌控所有工作，需要強大的處理器和容量愈大愈好的記憶體（random access memory，簡稱 RAM）。著眼於此，盡可能在可負擔得起的範圍內購買最接近「頂規」的電腦。目前市面上的處理器都是能同時運算的多核心組態。核心數量愈多代表整體運算速度愈快，這對執行音樂應用程式來說相當有用。

記憶體的功能則是做為電腦短程運算用途的記憶空間。記憶體對音樂製作非常重要，尤其是在載入有大量記憶體需求的軟體時。創作音樂對電腦來說可能是一項嚴苛的任務，所以確保電腦規格能夠勝任會很有幫助。

在提高硬體規格之餘，也該保持音樂作業用的主要電腦內部空間有條不紊，並且只能用來創作音樂。作業系統附贈的所有非音樂軟體都可以移除。此外，也要避免用這台電腦連上網路，因為防毒軟體往往無法與音樂軟體相容。我們可以把這台電腦想成一間專門用來處理音樂的無菌室。這有助於電腦長時間維持可靠狀態而不當機。

雖然有可能只用一部電腦創作出可圈可點的遊戲音樂，但這可能相當挑戰處理器的極限，尤其是在我們計畫使用大量外掛程式、軟體合成器和軟體取樣器的時候（後文會詳加說明）。任務愈複雜，電腦就愈有可能減速、停擺、甚至當機。一旦這些問題開始發生，就是工作室應該添加額外電腦的徵兆。而多機工作室也能讓我們同時使用 Mac 與 PC 系統。這樣的策略具備多重優勢，不僅讓我們有機會熟練兩種作業系統，也讓我們能夠選用只能在 Mac 或 PC 其中一種系統上運作的軟體。當所需軟體只與其中一種作業系統相容的情況下，手邊兼備兩種電腦絕對有加分效果。

我自己的工作室有六部電腦（Mac 與 PC 各三台）。這是相較強大的

配置，足以應付每日工作，讓我在遇到電腦主機的保養維護問題時不至於滅頂。我用一部電腦來執行主要音樂應用程式，其他電腦用來執行外掛程式、軟體合成器和軟體取樣器。這些「衛星」電腦不需要比照主要電腦的高規格，但我希望它們盡量反應靈敏、功能強大，所以也確保它們有足夠的記憶體與強大的多核心處理器。

 ## 音效卡與錄音介面

電腦需要一種發送與接受音訊的管道。多數電腦都配有內建音效卡，但音質就我們的需求來說通常不夠好。要彌補這點有幾種選項，包括內置音效卡與外接錄音介面。它們的主要用途是帶來高品質的音訊輸入輸出，兩者都都能提供高傳真音質，卻各自有獨特優勢。音效卡要直接安裝進電腦裡，雖然這代表音效卡不是很好攜帶或替換，不過內置安裝讓音效卡往往能更快速地對音源信號的輸入輸出做出反應——任何延遲都只會有幾毫秒的時間，稱為「音訊延遲」（latency），這種情況愈少愈好。音效卡表現出來的音訊延遲通常少於錄音介面。高級音效卡還能讓我們發送並接收每秒音訊取樣數（稱為取樣率〔sample rate〕）極高的訊號，這使最終的音訊輸出能極度忠於原始音源。

錄音介面通常看起來像一個有輸入跟輸出接頭的外接盒。這個盒子可以靠一條簡單的線材連接到音樂用主電腦、整合到工作室中，因此錄音介面方便可攜，也能視情況所需連接不同電腦。不過錄音介面表現出的音訊延遲往往多於內置音效卡，而且多數也無法應付高取樣率。

 ## 內置與外接硬碟

硬碟為電腦裡的應用程式與檔案提供儲存空間。有別於記憶體，硬碟能長時間儲存資料。傳統的硬碟中，資料儲存在一片旋轉磁盤上，電腦定

位所需資料的速度則取決於磁盤的轉速有多快。轉速是關鍵因素。音樂應用程式通常把硬碟當做錄製音樂時寫入音訊檔案的位置。如果硬碟寫入檔案的速度不夠快，進行中的錄製就可能停擺或當機；同時，音樂軟體在讀取音訊資料那一瞬間，也仰賴硬碟運轉完成工作。這讓高轉速的硬碟顯得更加必要。

內置硬碟安裝在電腦內部，而外接硬碟則靠線材連接。比較起來，外接硬碟稍有優勢。外接硬碟的性能視線材類型而可能相當於內置硬碟。由於外接硬碟的可攜性，在需要時能接上不同電腦，這又是另一層便利性。最後，如果外接硬碟掛了，我們不必打開主機更換。

固態硬碟也是傳統磁碟之外的另一選項，其儲存模式有好有壞。固態硬碟不靠轉盤來讀寫資料，所以讀取速度更快、硬體更耐久、而且完全無聲。但效能上往往隨著時間而衰退，此外還可能無預警掛掉，造成資料損失的災難。

 ## 鍵盤控制器

挑選音樂鍵盤是相當個人化的決定，受到許多因素影響。其中主要的因素是鍵盤的基本類型——我們想要一台純粹用來控制 MIDI 的簡單樂器，還是要一台有更多特色功能、內建完整音色的設備？後者具備更多選項，能擴充作曲者的音色調色盤。

除了做為傳送接收 MIDI 資料的工具這個主要功能之外，鍵盤並不僅止於提供更多音色。我們能在頂規產品行列裡找到內建 MIDI 音序與音訊錄製功能的完備鍵盤工作站。這些額外的功能看似誘人，但要記得現在這些功能一般都以電腦軟體來執行。將錄音與音序功能整合到硬體中的必要性，或許對有餘裕把電腦留在家裡、四處巡演的樂手來說最有用處。而在光譜另一端，我們則能找到完全沒有內建音色的鍵盤，但有推桿、旋鈕、轉輪、按鍵、觸控板、延音與控制音量的踏板。這種鍵盤是專門設計給意

圖倚賴外接設備讀取音色、又想要有多種精密調控聲音方式的音樂家。

除此之外，鍵盤的手感是最重要的考量。有人希望鍵盤要有電風琴那種輕盈帶有彈簧反饋的觸感，也有人想要如真實鋼琴一樣扎實、有著琴鎚聯動機制的沉重觸感。

我自己使用的是觸感較沉重的鍵盤，功能介於工作站與純粹的控制器之間，有內建音色庫，但沒有音序或錄音功能；有推桿、按鍵、轉輪、旋鈕跟踏板等豐富裝置，最重要的是有 88 個鍵。這是你在原聲鋼琴上實際數出來的琴鍵數量。可能的話，我會買鍵數更多的鍵盤，但目前市面上沒有多於 88 鍵的型號。我發現自己在工作時，常常會把一系列要用到的音色載入一架虛擬樂器，然後再把這些音色分配到鍵盤上，直到沒鍵可用為止。我老是會用到沒鍵可用的地步，但不是每個人都覺得自己會需要用到完整的 88 鍵，不過這絕對值得納入考慮。

🎮 混音器與前級擴大器

雖然許多音訊套裝軟體都能在完全數位的環境中進行混音，但有些人還是偏好實體滑桿和旋鈕的手感。混音器就是為了滿足這個需求而生。我們有許多選擇——從只有一根音量推桿和轉盤的簡單單元，到提供上百條聲道的豪華混音工作檯。也有可以安裝在機櫃上的小型混音器，它們可以做為音源訊號的路由方案（routing solution），但在實際混音時用處較少。

不論大小，這些混音設備通常都有內建的前級擴大器，以處理有需要放大的輸入訊號，包括麥克風與類比樂器。除此之外，某些錄音介面也有這類內建前級擴大器。如果我們同時使用有前級擴大功能的外接混音器與錄音介面，就會需要評估兩種前級擴大的技術規格，來決定使用哪一邊才能提供較優異的音質。

如果這些選項都不盡人意，我們就該開始考慮購買專用的前級擴大器。有許多可以安裝在機櫃上的方案，從只用來提供乾淨清脆麥克風訊號

的單聲道或雙聲道單元，到專門用來放大吉他或類比鍵盤等樂器音源訊號的都有。我在沒有數位輸出端的工作室配置了一個麥克風專用的前級擴大器，以及一個裝有內建前級擴大功能的機櫃式混音器，用來製造復古風的聲音調變（vintage sound module）。除此之外，我會在音訊軟體中進行所有混音工作。

🎮 監聽器與耳機

　　監聽是個有爭議性的話題，一部分是由於聆聽體驗極度個人化。但簡單來說，每個人對不同的聲音特色都有著不同的主觀評價。就算是人類聽覺的生理學專家與音響的心理聲學專家之間，對評鑑聲音重現（sound reproduction）的標準這類主題都可能有不一致的意見。「A 專家可能非常、非常挑剔高音域發生的事情，B 專家可能對低音較為挑剔，而 C 專家則對中音域的滑順感有話要說。《Stereophile》雜誌創辦人戈登・霍爾特（J. Gordon Holt）寫道，「器材記者根據他自認為有格外重要性的幾個面向，有『偏向』地進行評鑑，這種事一點都不特別。」（1990）

　　出於這種差異，每個人對理想聆聽空間的偏好可能會大異其趣。偏好喇叭系統的人會讚揚聽到聲音自然穿透空氣的優點，然後開始描述為了選擇每個喇叭擺放位置，以彌補室內回聲的痛苦過程。偏好耳機的人則會描述他們能夠辨識的瑣碎聽覺細節，並開始強調耳機特色的重要性，像是擴散音場等化以及重低音延伸等等。

　　在一天的工作結束後，這些影響所及的都只是我們在個人聆聽空間中的舒適愉悅感。理想上，我們的音樂在耳機和喇叭中聽起來應該要一樣好，所以絕對要同時在兩種環境中檢查最終混音。我在每日例行工作中偏好使用非常高階的耳機。我喜歡戴上這部耳機以察覺更細緻的細節，幫助我在作曲與混音時更加精確到位。

DAW 數位音訊工作站

DAW 是 digital audio workstation（數位音訊工作站）的縮寫，這是一套在創作音訊內容上具有完整功能的系統。這個詞本早在能夠搭載這種系統的個人電腦問世前皆就已經被創造出來。早期的 DAW 就像混音板，不靠額外組件就能錄製並處理音訊。如今 DAW 通常包含許多連接在一起的裝置，做為全方位的音訊創作工具箱。DAW 一般來說包含一部裝有錄音介面或音效卡的電腦、用以編修音訊並提供創作工具的應用軟體、以及一些使用者介面的週邊裝置，例如 MIDI 控制器、混音介面、傳統的滑鼠鍵盤組合等等。話雖如此，每當我們聽到別人討論到 DAW 的優點時，多數時候都會聚焦於軟體上。

DAW 軟體通常會模仿傳統多軌錄音裝置的使用者介面，包括走帶控制器（諸如「播放」、「停止」、「暫停」、「錄音」）、顯示錄音波型的視窗、以及模擬混音器的視窗（有標準的推桿與旋鈕）。這些控制器是數位音訊工作站的全部核心功能，但現代 DAW 軟體則往往遠超乎於此。今天許多 DAW 都有記譜功能，這在以往只能透過另外購買的軟體來處理。MIDI 音序軟體先前是分開的物件，現在則完全整合進大多數 DAW 的框架當中。此外，現在大多數 DAW 都包含一系列虛擬樂器，或者取樣播放器，要不然就是功能完備的軟體取樣器（在本章稍後說明）。

挑選 DAW 是我們職涯中最重大的裝備選擇之一。DAW 是音樂軟體界的巨獸，其精密複雜又豐富的功能勝過其他應用程式。學習 DAW 的過程還滿艱鉅，可能需花上一段時間才會真正感覺自己在這種軟體環境中悠遊自在。然而，一旦我們達到了自在的境界，就不太可能再切換到其他 DAW 軟體。一想到要再次挑戰那條急遽攀升的學習曲線，多數人會選擇繼續使用當前的軟體，而不論是不是真的感到完全滿意。這就是為什麼挑選最初的 DAW 軟體會如此關鍵的原因；不管我們選了什麼，大概都會跟它相處很長一段時間。

好在有些能讓新手試試手感的便宜 DAW。在有機會花點時間玩玩入門的 DAW 之前，很難預期哪些功能是比較重要的。當我們在初階軟體中遭遇某種挫折，就會在之後選購專業等級工作站時，更清楚自己該追求哪些特質。上網搜尋「便宜 DAW」（inexpensive DAW）就會出現許多能讓我們有個起頭的搜尋結果。

🎵 外掛程式

外掛程式是一種小程式，用來插入 DAW 這類大型應用軟體中使用，幫助 DAW 完成內建功能以外的額外工作。在多數 DAW 中，外掛程式能從一個特別指定的下拉選單中選取。有些外掛程式是功能完備的 MIDI 虛擬樂器，能豐富整體的音色調色盤；有些則能執行高度專業化的音訊作業，例如殘響、壓縮、等化、限幅，以及其他不尋常的音效與濾波；有些外掛程式則能對音訊內容進行精密調整，諸如音準校正、降噪、增加立體聲寬度、凸顯響度等。

就我經驗來說，外掛程式很像洋芋片：我們可能會想著吃幾片就好，但它的誘惑實在很難抵擋。外掛程式相當好玩，既為工作增添新意，又帶來啟發。不過每個外掛程式都會對 DAW 的處理器造成額外負荷；此外，外掛程式還可能相當昂貴；把玩外掛程式還可能變成讓我們分心的時間黑洞；如果使用過多外掛程式，音樂聽起來會有過度加工的感覺。

我個人會以比較謹慎的方式使用外掛程式。我將多數殘響跟訊號處理工作分配給一台執行獨立音訊處理應用程式的電腦，這能減少 DAW 主電腦的處理器負荷。我會利用外掛程式處理某些偶發的細微限幅，以及對混音中個別樂器的頻率進行精密調整。其他作曲者可能會更大量地使用外掛程式，並且得到滿意的結果。這都只是個人喜好與工作流程的問題。

 ## 軟體合成器與軟體取樣器

　　軟體合成器與軟體取樣器之間有些基本的共通點:兩者都是虛擬的音色模組。在電腦全面征服音樂科技界之前,我們會購買實體的音色模組,安裝在設備架上。每個模組都提供一套獨特的音色庫,為工作室添加新模組並拓展樂器工具箱。在今天,這些模組都變成數位形式,但與作曲者的關係仍舊類似。軟體合成器與軟體取樣器都提供一組對應到整副鍵盤控制器的樂器音色庫,能視輸入 MIDI 資料的性質以各種方式觸發。

　　雖然軟體合成器跟軟體取樣器都是虛擬的音色模組,但兩者製造音色的方式相當不同:軟體合成器主要以應用程式內的演算法生成音色;軟體取樣器則專門使用預錄的音訊檔,稱為取樣(sample)。軟體合成器一般讓人想到合成音色,不過有些軟體合成器藉由演算法模擬出的波型,利用物理建模合成法(physical modeling synthesis)製造出原聲樂器的音色。

　　軟體合成器與軟體取樣器都還在持續創新,提供更精密的音色操作工具。這有時候會占用更多主機資源。這種虛擬音色模組多數都能做為DAW 的外掛程式使用,或者在其他電腦上獨立運作;而獨立運作這個做法能減輕 DAW 的處理器負荷。

 ## 音色庫與虛擬樂器

　　這個寬廣的分類涵蓋了從擁有數百 GB(giga byte,十億位元組)樂器內容的巨獸級管弦樂音色庫,到特殊領域的內容,如 8 位元合成音色或玻里尼西亞海螺之類的微型取樣音色庫。大大小小的音色庫都極度實用。

　　音色庫由一系列的取樣組成。在樂器類型的音色庫中,取樣通常是捕捉樂器演奏單音的一段錄音。一件樂器的每個音高會分開錄製,然後再將這些音符分配到鍵盤控制器上。這道稱之為「多重取樣」(multi-sampling)的程序,使原本樂器的聲音能透過 MIDI 控制器演奏出來。一套音色庫中

可能會包含某一種多重取樣樂器的足量取樣，也或者會將許多樂器收錄進容易存取的多個資料夾當中。

有時候音色庫提供的是能夠載入軟體取樣器的預建樂器檔案，每一個樂器檔案會載入恰當的音色取樣，並以一種符合該樂器的方式安排在鍵盤上。例如，短笛的樂器檔會將短笛在音色庫中的取樣安排到鍵盤上適合此樂器的音域。更進一步，一個完備的虛擬樂器種通常會納入能賦予音色其他特性的程式，用來達到更高的寫實程度與表現力。

電玩作曲者常常被要求創作大量天南地北的樂種。音色資料庫與虛擬樂器的無價之處在於能幫助我們塑造某種特殊音樂風格的標誌性特色。然而，除非我們細心控制，不然就算是寫進最多程式、精雕細琢建模的樂器，聽起來都可能太過人工或讓人感到不對勁。音樂家完全熟悉自己演奏的原聲樂器聲學機制與物理原理，像是小號演奏者完全理解號閥運作、嘴唇振動、嘴型調整、點舌技巧，以及其他該如何運用有關這種樂器的特定技巧。但使用虛擬小號的作曲者如果沒有事先稍微了解這項樂器的基本原理，會發現自己很難加工出一段有說服力的演奏。一個品質不錯的獨奏小號取樣庫會提供各式各樣的「運音法」（articulation，在這邊指的是不同的演奏技巧）；品質佳的虛擬小號會在樂器的程式中寫入一樣的運音法，並藉由特定 MIDI 控制器的訊息在電子鍵盤上存取。唯有了解特定小號運音法的合理運用時機、發出聽起來自然的樂音，這些額外功能才會帶來好處。在理論上不該使用某種運音法的地方使用它，會導致沒有說服力的結果。

理想上，我們希望在有任何需求浮現時就聘請得到有經驗的樂手，但短暫的製作時程表與緊縮的預算總讓這件事困難重重。不論如何，要是我們的統籌窗口想聽聽最終錄製成品的表現，我們一定得模擬出寫實的原聲樂器音色，此時高階音色庫與虛擬樂器就能幫助我們完成這項任務。為了發揮這些工具的完整潛能，必須訓練出能分辨原聲演奏細緻差異的敏銳耳朵，進而調整我們的模擬演奏，使錄音成品展現具有寫實感與深度的微小細節。

 ## 循環素材庫與循環軟體

前面討論過循環概念與電玩音樂整體結構的關聯，但循環樂句在更小的尺度上也有其重要性。除了前段討論過的取樣音色庫之外，循環素材庫也是一種商業販售的短錄音合輯（通常一段只有幾秒鐘）。這些短錄音用意是做為建構原創作曲，以節奏型、器樂樂句、氛圍效果為特色的積木，依照作曲者的意思，能加以編修和不限時間長短地反覆使用。許多作曲者運用這些循環素材做為音軌的結構基礎，然後在這些反覆的節奏或曲調模式上疊加原創的主題內容。

許多軟體取樣器的用途是為了順暢載入並播放循環樂句。此外，某些循環應用程式還提供無數工具，方便作曲者在音軌的織體中增減循環樂句。這些專門的應用程式，對於創作當代流行樂種，要面對無所不在的反覆節奏與反覆曲調時特別實用。

這並不是說其他樂種的作曲者無法從循環樂句或其內在的音樂內容中受惠。舉例來說，在市面上找得到優秀的鼓點專門循環素材庫，其中有些是以獨奏鼓手演奏單一樂器為賣點。在這種情況下，所有循環素材很可能都是在同樣的空間中、以同樣的樂器錄製而成。這時我們可以把循環樂句視為不一定要反覆的短錄音，可以只讓它播放一次，並按照我們喜歡的順序組合。我們甚至還能用這些循環素材編輯出一小段切分節奏型，並隨著大樂句交替使用這些片段，創造更豐富的多樣性。拜這些技法所賜，我們得以自行建構出有著大量節奏語彙的鼓點素材庫，用以編排能夠融入原創作品構想中的重拍與切分節奏型。

其他類型的循環素材庫也能以類似的方式應用。它們能藉由循環軟體或軟體取樣器依照原本的用意循環播放。循環素材庫的潛力可能催生許多有趣的創意選項。

 ## 遊戲開發用的音訊科技

前面我們已經就創作與錄製音樂用的軟體與設備做了完整概述，現在來看看遊戲作曲者在工作中可能遇到的科技產品。其中包括：

- 專有軟體（proprietary software）
- 中介軟體（middleware）
- 環繞聲（surround sound）

這些科技在電玩開發領域都有其獨特應用，也會影響為遊戲作曲者的工作情形。

 ## 專有軟體

遊戲作曲者在職涯中，有時候會被要求學習遊戲開發者自行創建的應用軟體。因為這種軟體是開發者的原創資產，所以通常稱為「專有軟體」（proprietary software）。專家與資源充足的開發工作室會打造自己的音訊引擎，以便對遊戲音訊施加更高度的控制。有些公司的企業內部工具多年來已經被用來製作過無數遊戲專案的音訊。由於公司以外的任何人都接觸不到這些軟體，開發團隊明白不該期待一個初次合作的作曲者快速上手。在這種情況下，我們可以仰賴開發工作室的統籌人帶我們瀏覽專有工具的功能特色與操作方法。

偶爾我們也會被要求學習屬於遊戲主機製造商，如任天堂、微軟、索尼的專有軟體。一如第 7 章討論到的，主機三巨頭為它們授權的遊戲開發工作室創建了軟體開發套件（software development kit；SDK）。接案作曲者無法取得任天堂與索尼軟體開發套件中的專有軟體，因為這兩間公司只對取得授權的發行商與開發工作室販賣自家的 SDK。所以直到受聘、參與到任天堂或索尼平台開發的遊戲專案之前，我們都沒有機會用到這兩種 SDK 中的音訊工具。不過一旦獲聘之後，就能要求暫時借用這些 SDK，

並且開始埋頭研究。好在，若這種狀況發生，我們又能再次仰賴開發團隊理解我們的處境，並提供協助。

不過，如果想使用微軟的軟體，不需要得到官方 SDK，因為可以免費下載。微軟把自家的 SDK 公開在官網上，方便隨時下載。由於微軟 SDK 中的所有音訊工作都由一個叫做 XACT 的獨立程式包辦，這個程式的角色就有如中介軟體，而這正是下段討論的主題。

中介軟體

中介軟體（middleware）是一種整合到遊戲引擎中，用以執行特定工作的獨立軟體，為主要應用程式增添額外功能。開發者可用的中介軟體有許多類型，但跟我們有關的是音訊實作程式（audio implementation）。

有好幾款中介應用程式是專門用來將互動音訊整合到電玩當中的工具，它們多數都具有安插音樂的特殊功能。可喜的是，有些程式開放給作曲者免費下載使用，只在實際用於商業販售遊戲時才會索取費用，屆時則是由遊戲開發者與（或）發行商負責這些款項。

音訊中介軟體有幾個品牌，最廣泛使用的其中三種是：

- Wwise
- FMOD
- XACT

在我們開始簡述這些應用程式之前，先用一點時間談談初次學習這些軟體可能會發生的問題。音訊中介應用程式的用意在於應付整部遊戲中的音訊需求。這些程式都具備音樂功能，但其說明文件與教學首先都會聚焦於執行音效與環境氛圍的音訊。這對遊戲作曲新手來說會是個問題。如果我們只閱讀軟體說明文件中有關音樂的段落，很可能感到相當困惑，因為這些段落都假設讀者已經相當熟悉文件前面提過的各種聲音設計概念。有鑑於此，我們需要參考其他資源來幫助學習這些應用程式中的音樂系統。

幸運的是，遊戲音訊社群為某些中介應用程式製作了傑出的教學影片，都可以在影音串流網站，像是 YouTube 與 Vimeo 上面找到。

　　雖然以下三種音訊中介應用程式在使用者介面與工作流程上有著截然不同的原理，但都具備同樣的核心功能。他們都能載入音樂檔案或檔案群，並為其賦予特定的互動屬性。使用者可以對這些檔案或檔案群下達循環、銜接、或交叉淡化動作的指令。我們可以透過水平序列重排模型來建立觸發音樂片段的分支路徑；而循環也能根據垂直音層增減法來設定同時重播與互動切換模式。

圖 13.1 音訊動力開發的中介軟體 Wwise

　　Wwise 最初由音訊動力（Audiokinetic Inc.）在 2006 年遊戲開發者大會上發表，其名稱為「WaveWorks 互動式聲音引擎」（WaveWorks Interactive Sound Engine）的縮寫。Wwise 具備高度階層化的架構，由三種主要的組織單元構成：工作單元（work unit）是包含互動式音樂系統一切資源與行為資料的整體結構。工作單元中有容器（container），用以將聲音物件合併為群組，使音軌得以組織成播放清單，並指定其互動行為；容器中能找

到做為實際音軌儲存櫃的片段（segment），這些片段由容器進行存取並操作。這種分層結構乍看之下違反直覺，但跟隨程式所提供的教學引導，使用者會感到愈來愈舒適且合理。Wwise 保持脫穎而出的原因之一就是提供詳實的說明文件，包括教學套裝「專案冒險」（Project Adventure），內有說明文件，以及協助使用者上手的簡單專案習作。Wwise 雖是相對新進的中介應用程式，卻已因為它強大靈活的音響設計與遊戲作曲工具而博得盛名。

圖 13.2 火光科技開發的中介軟體 FMOD Designer

　　火光科技（Firelight Technologies）在 2002 年開發了 FMOD 應用程式，本來是做為要給遊戲使用的簡單音訊播放器。如今 FMOD Designer 是遊戲開發者間最流行的音訊中介軟體方案之一。這個軟體建立在使用者友善的圖形介面上，本來就是按照聲音專業人士長年使用的數位音訊工作站來設計。FMOD Designer 是一個由標籤（tab）組織而成的系統。使用者可利用標籤創造稱為「提示點」（cue）、「主題」（theme）與「參數」（parameter）

的物件。提示點基本上是根據預先定義的互動變數來播放音軌的觸發按鈕；主題則做為工作平台，讓我們能匯入音樂檔案，創造音軌間的過門；參數，全稱為實時參數控制（real time parameter control），可以直接影響音樂的遊戲事件。跟 Wwise 相比，FMOD Designer 的音樂系統沒那麼強大，但圖形介面帶來的使用便利性，可能有助於加速工作流程。而雖然 FMOD Designer 提供的說明文件並沒有 Wwise 那麼詳盡，但火光科技的客服專員會相當迅速地回應關於它們軟體的疑難雜症。在寫作本文的同時，火光才剛剛釋出全新版本的軟體。至於外觀與使用者介面，FMOD Studio 甚至跟我們熟知的 DAW 更為相似。雖然官方宣傳手冊保證 FMOD Studio 的音樂功能遠勝於 FMOD Designer，但 FMOD Studio 的解說文件尚未收錄任何關於軟體音樂功能的資訊或指示。

圖 13.3 微軟開發的中介軟體 XACT

XACT 代表跨平台音訊創作工具（cross-platform audio creation tool）的縮寫。這款微軟開發的軟體，特別用來為 Xbox 主機與 PC 上的微軟（Windows）系統創作互動式音訊。XACT 提供的工具將聲音檔區分為音訊庫（bank）、提示點（cue）與全域設定（global setting）三種類別。音訊庫是儲存音樂檔案的位置，可以指定一個提示點物件，使音樂能被觸發重播；全域設定是可以指定給音樂檔案的規則集，包括對特定遊戲參數做出反應的互動行為。這種結構使音樂檔案能夠整合進互動系統當中。與 Wwise 或 FMOD 不同的是，XACT 不能為太多遊戲設備創作音訊。這款軟體專為 Xbox 與 Windows PC 系統設計，在開發不同裝置的遊戲時用處有限。不過，這種專門工具能幫助使用 XACT 開發的專案輕易在微軟平台上運作。也許這款軟體的功能並不如 FMOD 或 Wwise 那樣全面，但它成功開發遊戲的歷史也相當悠久。實務上，因為 XACT 相對簡單，對新手來說是不錯的選擇。

　　熟悉音訊中介軟體是一項實用技能；最起碼讓我們得以一窺音樂整合到遊戲專案中的過程，而獲得珍貴的見解。以我個人經驗，多數開發團隊比較喜歡自行掌握音訊的執行；然而要是小型開發團隊缺乏專門的音訊人員，熟悉中介軟體的作曲者就能在應徵遊戲音樂職缺時占得先機。

🎮🎵 環繞聲

　　環繞聲（surround sound）是一種向玩家傳達遊戲資訊的媒介。它能對玩家警示敵人位置、加深寫實感與環境氣氛，並為整體沈浸經驗帶來深遠貢獻，可說是無價之寶。其貢獻在於，玩家透過環繞聲系統聽到的聲音，與遊戲創造的時空形成帶有現實感的連結。因此，音樂不一定能夠很妥善地融入電玩環繞聲當中。

　　觀眾在看電影時，已經習慣聽到戲劇配樂對螢幕中的事件給予情感評價。就算音樂完全把觀眾包圍在緻密的環繞聲混音當中，也沒人會覺得

電影裡的虛擬角色真能聽得到這些配樂。然而由於電玩在形式上的互動特性，玩家會產生相當不同的反應。如果音樂聲響從電玩世界 360 度這個圓周上的某個特定位置傳來，這種精確的定位會讓玩家產生音樂存在於虛擬世界、而遊戲角色也能真的聽到音樂的強烈感覺。但很不幸地，這代表配樂內容可能會跟虛擬世界發出的音效混淆，導致某些扣分效果。

　　舉例來說，玩家可能會忽然把小鼓節奏與槍聲搞混，使得他們為了自保而操控遊戲角色朝著聲音來源急轉彎。諸如此類短暫的混淆會中斷沈浸感，也可能讓玩家分心而遭受傷害。音樂永遠不該干擾遊戲。這或許是環繞式背景音樂未受電玩大量採用的主要原因。

　　反過來說，如果開發者有意讓音樂被當做遊戲環境內部理所當然的一部分，那麼音樂應該就可以成功整合進環繞聲混音之中。例如，酒吧裡的點唱機歌聲理應從點唱機的位置傳出來，在第一人稱、或過肩（over-the-shoulder）第三人稱視角眼中，玩家角色在室內移動時，點唱機音樂的音源角度也會在圓周上移動。

　　我為《戰神》譜寫的其中一首音軌可以說明這個技法。玩家在沙漠中被要求追蹤一道歌聲的源頭，然後跟這位歌者進行殊死鬥。這個劇情約略根據古希臘的賽王（Siren）神話，神話中的賽王會用歌聲誘惑男人步入死亡境地。我為這個致命賽王寫了一段催眠的主題，然後將音樂整併到環繞混音當中，好像這主題本來就是從那個角色身上發出來的音效。玩家剛開始會在沙漠呼號的風聲中聽到一道微弱的歌聲，然後被遊戲要求仔細追蹤那道聲音。往錯誤的方向前進，聲音會消逝；而當玩家愈來愈靠近歌聲，聲音會愈來愈清晰明顯。他們可以根據歌聲從環繞混音的哪個角度傳來，進而判斷自己跟賽王的相對位置。

 ## 採購科技產品

　　前面我們檢視了科技如何形塑我們的創意輸出成果，並且瀏覽了可能

需要的裝備，現在就來思考該怎麼成功地購入這些產品。視每個人可用的預算，我們可以直接採購完整的需求商品，買下願望清單上所有裝備；或者從最必要的產品（像是電腦與 DAW）開始慢慢買。我從十幾歲就開始打造自己的工作室，這讓我能花上好幾年慢慢進行採買。我並沒有直接進入遊戲產業，卻在盡量提升工作室的科技水準時，得到了一份為電台作曲的穩定工作機會——這代表我不必在工作室就緒之前去爭取遊戲工作。遊戲工作的血淋淋事實之一，就是產業競爭相當激烈，而科技品質能幫助作曲者從其他競爭對手中脫穎而出、保住飯碗。

成功採購的第一步是做功課。在這個階段，網路是我們的好朋友。我們可以根據自己有興趣的配備，點閱專門論壇，並搜尋音樂科技記者的產品評論。之後則可以點閱音樂科技高手雲集的留言板，看看他們對我們想要買入的商品有什麼真知灼見。收集到這些資料後，就可以開始埋頭比較產品的優缺點。

軟硬體廠商一向致力於發明能對我們有所啟發的新產品，並且傾盡一切所能，以創新突破跟必備的種種功能來討好我們。他們會告訴我們：用了他們的產品就能輕鬆、自動地得到最好的成果！聽到這樣的產品宣傳，我們幾乎都要相信這些器材能幫我們作曲了。雖然我們不該責怪製造商過於殷切，但應該對他們宣稱的效用抱持高度懷疑。

在花錢之前最首要的是相信自己的耳朵。聆聽示範音檔是評鑑音樂科技產品的寶貴方法。好的示範音檔會以清楚而有條理的方式，幫助我們評選產品並檢視其運作。這種示範音檔既不能浮誇，也不能在名義上要展示的主要錄音之外，添加許多大幅加工的額外產品，用這種示範音檔沒辦法讓我們聽出做決定所需要的細節。

在評比工作室需要的產品時，也要不忘記仰賴自己的音樂本能。畢竟創意感性是我們最珍貴也最有賣點的資產，如果缺乏這種感性，我們在晉升成功遊戲作曲家的長征途中也不會擁有必需的才能與直覺。我們的音樂創作過程仰賴這種本能，選購器材時也該發揮它最大的價值。音樂科技產

品廠商總會告訴我們，他們的產品會為我們的音樂帶來「驚人的差別」。這種誘人的銷售話術使我們的判斷失準，內心期待這件被捧得天高的產品能賦予我們競爭優勢。不過到頭來，要是我們根本聽不出「驚人的差別」，那就代表不需要購買那件產品。永遠不要質疑自己的耳朵。

添購裝備路途上的另一個陷阱是我們對小玩意的迷戀心情。廠商知道我們很愛這種小玩具，所以就把產品設計成具有如高級跑車般的十足流線感、有如智慧型手機般吸睛好看。使用者介面會使用亮眼的圖示跟選單，誘導我們陷入更深一層充滿選擇與可能性的花花世界。但如果產品的花花世界複雜到可能拖慢工作流程，就該視為一項警訊。

我的哲學是，如果一件科技產品能激發我的音樂創造力，那我會放心把它買下來；但如果它打動的對象比較偏向是我內心深處的音響工程師，那我就會把錢留在皮夾裡。我不想花太多時間把玩一項器材，科技產品應該善盡功能而不妨礙工作進行。話雖如此，要是能在某個軟體或裝備當中傳遞我在專案中渴望的某些事物，我會很樂意付出非比尋常的時間來精進和把玩它們。我擁有一款軟體，在此姑隱其名。我經常向老天咒罵它，它的介面違反直覺、運作無法預測，而且容易當機。儘管如此，我仍然繼續使用這款軟體，因為我喜歡它製造出來的聲響，而且市面上沒有其他可以與之匹敵的產品；但這並不代表我沒有在留意其他可以取代它的方案。

總結科技產品在我們創意生涯中的定位，讓我們想想超驗主義哲學家亨利・大衛・梭羅（Henry David Thoreau）的這段話。梭羅在著作《湖濱散記》（Walden; Life in the Woods，1854）中對 19 世紀的科技提出一個有趣的觀點，他警戒世人已經淪為「自己手中工具的工具」。做為 21 世紀的作曲者，我們也會不時需要引用梭羅的警語來提醒自己。全心擁抱能左右音樂製作與電玩開發的科技產品固然十分重要，但也別太過頭。我們不希望淪為自己手中工具的工具。我們首先是個藝術家，而創造音樂是我們最關切的事。科技應該讓我們工作起來更加便利，而且要在不讓我們分心的前提下提供我們靈感與支援。

14 經營事業與
爭取工作

　　我在電玩行業取得重大突破前過了相當慘澹的一年，這段時間我為三款從未見過天日的遊戲創作音樂——一款機器人格鬥遊戲、一款多人角色扮演遊戲、一款未來風格的完全轉換遊戲模組（total conversion game mod，編按：模組創作者基本上幾乎完全修改了既有的遊戲規則、敘事、樣貌等諸多面向）計畫。這三個專案都告吹了。把所有創作能量傾注在三款不會發行的遊戲之後，我感到格外灰心喪志。我決定放手一搏，寫封信給美國索尼電腦娛樂的音樂總監。一想到這位音樂總監在產業中的重要地位，而且這種位高權重的高層執行不太可能會花時間搭理一個沒有真正電玩實績的作曲人，我的行徑簡直就是一記萬福瑪利亞長傳（譯注：美式足球中難以實現的超長距離傳球）。然而我相信自己的作曲能力，也強烈想要進入遊戲產業。非常時期需要非常手段，所以我就寫了那封信。

　　我把信寫得相當簡短。我在 106 字當中表現了對索尼遊戲專案的熱情，並以明確精簡的方式傳達了我的作曲經驗，請求對方在未來有音樂需求時能將我列為人選。接著，我就走運了。這位音樂總監將我的資料轉寄給他們團隊的其中一位成員——當時負責管理某個索尼遊戲專案的音樂統籌。然後大門就為我敞開。身為剛入行的菜鳥，我知道像這樣一扇敞開的大門有多麼罕見。這個機會相當關鍵，於是我賣力追求。音樂統籌表示有

興趣聽一些我的音樂，所以我馬上用電子郵件夾帶了幾首音樂檔案過去，並同時寄給他一張收錄同樣音樂檔案的 CD。我還詢問他會不會參加五月即將到來的 E3 遊戲展，我們有沒有可能在大會期間安排一次商務會面。

　　我以前從沒參加過 E3。我是東岸的作曲人，從來沒有去過在洛杉磯舉辦的這場年度大會。不過我有預感，像這樣的機會一旦錯過就很難再重來，所以應該全力以赴並從中取得好處。音樂統籌聽了我的音樂後，表示他喜歡，並願意在幾週後的 E3 展覽會上跟我碰面。我還記得自己當時在想：「好，我真的要去洛杉磯了。」於是開始失心瘋地安排這趟旅程。

　　身為電玩迷，我自認還滿了解玩家文化：訂閱了電玩雜誌、在網路論壇與網站上閱讀產業資訊，另外也看過幾張產業大會的照片——但沒有任何一件事能幫助我好好面對真正的 E3 大會。在洛杉磯市區那個陽光炫目的早晨，我加入了展覽會參加者的排隊人潮，經過一架停放在會場外、用來宣傳軍事遊戲的軍用直昇機。我們穿過了一間像是停機庫的的大廳，在飾有紫色巨龍與綠皮膚外星人的旗幟下魚貫而行，爬上一座畫有蔚藍色巨大人魚圖像的階梯，然後陷入展場地板的深邃黑暗中。在我匆匆找回方向感，要趕往索尼攤位與人會面之前，大腦幾乎沒時間處理這些超載的感官刺激。

　　儘管開發者製作出來的遊戲充滿奇觀，甚至驚世駭俗，但我遇見的開發者往往為人低調、講話輕聲細語。索尼的音樂統籌就是這樣的一個人。他帶我穿過人擠人的攤位，向我當場展示他經手的專案。要錯過那一排播放遊戲畫面的螢幕實在很難，因為遊戲主角的巨大塑像就吊在上頭。抬頭一看是一個光頭壯漢戰士，單手握著一把染血巨劍，另一隻手提著一顆首級，最上方是以著火般的字體寫的遊戲名稱：「God of War」（戰神）。

　　我以前沒聽過這款遊戲，但這也沒什麼。這款遊戲之前尚未推銷，所以這次大會可以說是它的「出櫃派對」。我在一台展示《戰神》遊戲畫面的螢幕中，看到一位斯巴達戰士雙手吊在繩索上橫渡無底深淵，同時又與一支不死軍團戰鬥。那遊戲看起來很好玩。

E3 大會上有一個難以否認的事實，那就是你沒辦法聽到任何遊戲所展示的聲音——因為震耳欲聾的轟鳴從展場樓層的每個攤位放射出來。我可以看到《戰神》遊戲的樣子，它的聲音卻令我毫無頭緒。所以我只能依靠音樂統籌的描述，他同時對我說明該專案的音樂目標。開發團隊打算聘用一群作曲人，而我的作曲技能可以對配樂做出有力貢獻。我願意立刻為這個一開始有點冒險（因為要先通過甄選）、之後有望成為團隊正式成員的專案作曲嗎？當然，我答了一聲響亮的「我願意」。

於是我從這趟洛杉磯之旅中得到了一張甄選大型電玩專案的門票。這一切相當順利，但我知道獲得甄選機會不代表簽下穩定合約。慶幸的是，我在離開洛杉磯之前還記得做一些額外功課。在大會開始前幾天，我很快地接洽了幾間也會前往會場展示遊戲的小型開發商。他們也願意跟我見面談談未來專案的音樂需求。由於事前有此安排，我加碼了找到工作的機率。

在這幾場會面當中，有一場看起來頗有希望。我跟高伏軟體（High Voltage Software）的音效總監主要在聊一款尚在開發早期階段的遊戲，因為消息還沒正式發布，所以他不能對我透露任何資訊。不過我還是把握機會，讓他知道我過去在其他領域的作曲經驗，並且就他對我工作方法的提問做出回應。我們分開前，承諾在大會結束後再次聯絡。

一回家，我馬上就開始著手製作美國索尼電腦娛樂那位音樂統籌所要求的音軌。我也老老實實地聯絡了高伏軟體的音效總監，他不久也要求我交出一些「甄選」用的音樂。來到了這一步，我知道自己必須把兩件事做到極致——一方面要譜寫出色的音樂，另一方面要固執但不失禮地堅持爭取工作機會。所以我盡己所能做好這兩件事。我交出了自己能寫出的最佳音軌，然後定期用口吻禮貌的信件聯絡他們，詢問繳交音軌的現況。

這份鍥而不捨的追求，最終成果是兩份電玩職缺。一份是索尼的《戰神》，發行後廣博讚譽；一份是高伏軟體的《巧克力冒險工廠》（Charlie and the Chocolate Factory），是華納同名電影的相關產品，而指導電玩與電影的提姆・波頓（Tim Burton）本人認可了我為這部遊戲創作的所有音

樂。

　　初次踏足電玩圈賣藝的經驗，教了我許多把自己經營成一門生意的技能。在那之後，我接觸到更多遊戲工作，跟不同族群的客戶建立關係。每個新專案都教我更多遊戲作曲工作所需的商業技能。身為遊戲作曲者、特別是獨立接案者，我們必須把自己當成在售出前就能有效行銷的商品。就算只是個體戶，行事也得有如面面俱到的商業組織。因此我們有必要培養具有優勢的商務技能，並以能夠傳達專業與努力的手段來表現自己。在許多必備技能之中，下列事項或許最為重要：

- 建立有力的文字風格
- 學習說話帶感情
- 設計有效的網站
- 搜尋資料與追蹤職缺
- 建立聯絡人資料庫
- 培養人脈
- 長出厚臉皮
- 保持紀錄與更新資訊
- 超乎業主期待

　　想經營成功的事業，就必須勤奮鍛鍊這些能力。這是持續不斷的過程，每個新專案都給我們應用這些技能的許多機會，透過實務經驗加以磨練。下面就讓我們逐一探討這些技能，並討論個別技能在遊戲作曲者生涯中的應用方法。

建立有力的文字風格

　　電玩產業裡的人或許已經高度適應通訊科技，習慣用簡短的日常語句彼此溝通。他們傳即時訊息、在留言板和社群網站上張貼簡短感想、用智慧型手機互傳簡訊。就文字溝通來說，他們較為看重以少許字數承載必要

資訊的訊息。在商務寫作上，我們應該把這種以直白簡短為特色的訊息，跟略為正式而能表現我們專業競爭力的寫作風格融合在一起。在這麼做的同時，要記得電玩產業是反建制文化的大本營，裡面的成員也因此抗拒正式的書寫風格。我們的目標就是要在這個產業所偏愛的日常溝通風格、與仔細而帶有策略的文字組織之間取得平衡。這項任務在我們首次嘗試爭取新合約時會顯得最為困難。

在寫求職信給潛在業主時，我們往往有豐富的資訊想要分享。這些資訊可能包括過去完整的專案清單、相關技能與經驗的描述、以及一段感人宣言，用來表達我們個人對於工作室及其遊戲開發豐功偉業的著迷。若我們屈服於寫盡一切的誘惑，下場就會淪為網路縮寫「tl;dr」（too long; didn't read ；文太長，懶得讀）的標準示範。所以我們必須對每個字錙銖必較，兼具簡潔與精準。

如果我們贏過什麼大獎、曾經為哪些值得注目的專案寫過樂曲、被哪些有公信力的刊物正面報導過，我們絕對要把這類資訊放在最醒目的開頭位置。我們的首要目標是擄獲讀者注意力，讓他們有理由繼續讀下去。接著我們可以藉由接下來專案中的音樂規劃問題，來鞏固初步的資訊。最後寫上樂觀的語句做結，像是「期望你的回應」，接著簽名。在這些文字下方，我們還可以附上幾點個人相關資訊的列表，但最多就是幾行。

雖然通信需要簡潔，但其他形式的文字可以稍微多話一點。例如我們總會遇到寫作一篇專業自傳的需求。在我們需要寫作的文字當中，專業自傳是最具公然推銷功能的一種，通常會採用類似新聞稿的寫作風格：開頭段落要列出最相關的資訊，而接下來的段落則以額外的佐證細節來幫助展開前面的資訊。專業自傳以第三人稱書寫，必須強調職涯亮點。雖然我們也一定會遇到要寫進童年回憶跟幽默軼事的自傳，但加入這種個人資訊大致上不是好主意。為了在潛在客戶面前把自己包裝得具備足夠優勢，需要營造自己認真投入音樂技藝的印象。職涯中會有無數發揮文采的機會：我們可能和比較愛用長篇電郵討論音樂需求的客戶共事；在甄選工作時，偶

爾也會被要求把專案的建議風格寫成一段文字敘述。在音樂製作期間繳交音軌時，也會希望附上一封電子郵件，說明作曲過程將如何達到團隊的要求標準；最後，我們還需要定期為自己的網站添加新的文字素材（後文再詳細說明）。

此外，在我們初嘗成功滋味的同時，可能會發現自己不知不覺在為更多種目的寫作——遊戲發行商的公關部門會要求我們為線上文章提供宣傳資訊、記者可能會要求我們為文字訪題提供回答……對於紮實寫作技能的需求，只會隨著事業成長而與日俱增。

🎵 學習說話帶感情

如果說商業寫作需要相當輕巧有力又講求效益，我們的口語則著重在個人化且能帶出感情。有效的公開講話會帶來強大的專業優勢，特別在於能讓他人了解並賞識我們對音樂的熱忱。這項能力在與專案統籌或潛在業主直接對話時，不論是與本人會面，或是透過電話、網路會議、語音通話等，都特別有用。

作曲者對自己的工作充滿熱忱，而這股熱忱驅使我們每日進行工作，啟發我們所做的每個創意決定。這樣的情感在與潛在業主會面時相當實用——但僅限於能以嚴謹而有條理的方式呈現且控制得當的情況。某些潛在業主會賞識直率樸實的熱忱，但這種渴求的姿態也可能會嚇跑某些人。我們要具備的能力，是把自己的熱忱優雅地強調出來，同時又使開發商與發行商對我們的專業能力留下深刻印象。

很不幸地，這種技能只能透過不斷的練習得來。對這種場面感到不自在、甚至畏懼的人，可以在安全、無後顧之憂的環境中尋找練習機會，比如請一位有意願幫忙的朋友充當我們的聽眾、嘉獎我們的長處，並引導我們注意需要改進的部份。

現在讓我們討論一種格外重要的商業談話——電梯簡報（elevator

pitch），一種為了有限時間所設計的短講。其名稱由來是指從進入電梯到抵達指定樓層離開電梯的這段時間。假設，我們準備要進入電梯，然後一位重要的大型發行商音效總監隨後也走進電梯，我們會很希望把握良機，在可用的有限時間內跟他或她攀談而不敗給自己的緊張。所以，使用友善放鬆的語調寫一段描述自己資歷的短講稿、然後把它背下來，這件事相當重要。參加遊戲產業大會時，我們必須能夠在注意到彼此的瞬間，有效率地自我介紹並列出自己的資格。電梯簡報能幫助我們成功建立人脈。在我們對此感到更加自在以後，就比較不需要依賴背好的講稿，而更能臨場應變。但在一開始，電梯簡報會是我們的救生圈。

🎵 設計有效的網站

　　每一位作曲者都需要架設自己的網站。設計良好的網站就好比一塊虛擬店面的大膽招牌，可以為我們的事業建立視覺與概念上的辨識度。主視覺、圖示、背景材質、文字、排版……這些元素會拼出關於作曲家個性的基本印象，有助於將作曲者同時定位為藝術家與商業品牌。

　　了解典型遊戲作曲者網站架構的最佳方式，就是點進一些有代表性的網站，然後仔細端詳。有些作曲家網站是展現前衛視覺與極具娛樂價值的出色範例；有些則是簡潔不說廢話的資訊來源。兩種取徑都有其優點。看起來造價不斐的網站，其高昂製作成本會藉由動畫導覽與大量多媒體內容透露出來；精簡的網站則會以短暫的讀取時間、快速的導覽、與所有設備和所有瀏覽器皆能相容的特性，創造廣泛觸及性。不論豪華或簡樸，一個好網站必須盡可能清楚地傳達所需訊息。

　　多數作曲者的網站會依照既有的成功方程式來設計。跟訪客者打照面的首頁幾乎都是最新公告的版面。最新專案、原聲帶發售、媒體露出等等，往往以一種極度接近部落格的格式在此一一陳述。網站的其他部分可能包含下列頁面：

- 參與作品：包含一份過往參與作品的清單，通常按照時間由最新往最後依序排列，最近期的作品擺在最前面。其他可以按照這種順序排列的項目包括得獎紀錄與商業發售的原聲帶。
- 媒體報導：重點放在所有來自記者的報導，可能包含樂評，以及訪問的文章連結。
- 生平介紹頁面或「關於我」頁面：以吸睛的方式展示專業作曲者的自傳，通常起碼會放一張作曲者的照片。
- 畫廊頁面：提供一系列聚焦於音樂工作室與作曲者本人的影像。
- 聯絡頁面：為網站訪客提供聯絡作曲者的機會，通常是線上聯絡方式。
- 音樂試聽：提供一些線上收聽的音訊樣本。

其中，又以音樂試聽頁面的排版與內容格外重要，因為這一頁有時候會做為給潛在客戶聆聽的線上作品集。我們需要非常仔細地挑選出這一系列音軌，因為發行商與開發商在考慮委託我們工作時，會利用這些音軌進行評估。這是對我們的音樂風格、以及作品如何迎合今日遊戲市場需求進行客觀審視的時機。我們作品集裡有沒有哪些音軌特別適用於電玩？這些音軌應該首先出現在音樂試聽頁面的最上方——任何能塑造強烈正面印象的素材都應該推到頁面最上方。我們能引發潛在客戶興趣的時間相當有限，網站所做的每個決定都必須有策略、有考量。

想架設一個吸睛的網站，不必自己精通 HTML 語法或熟悉影像軟體，聘請網站設計師是確保網站方方面面都能傳達俐落專業感的好辦法。在往外尋求架設網站的資源時，應該要對網頁設計師強調使用者友善介面的必要，以便我們平時快速更新網站的文字與圖片。我們的職涯不斷推進，讓網頁能跟上職涯現況相當重要，包括當前專案與其他音樂相關活動等。

如果我們本身就熟悉 HTML 與影像處理，當然也可以自行設計網站。要是想要贏在起跑線，可以購買網頁樣板，然後按照自己的需求進行改裝。自行設計網站讓我們握有完全主導權，必要時隨時都能來場大翻修。

 搜尋資料與追蹤職缺

在電玩產業中找工作往往得同時仰賴敏銳度與運氣。雖然我們不太能改變機運，但必須時時刻刻對潛在的工作機會保持敏銳。跟電玩產業其他領域的工作不同的是，作曲者職缺永遠不會公開招募。電玩開發商與發行商不需要為作曲職缺尋找應徵者，是因為作曲者早已不分晝夜時刻排著長長的隊伍，希望自己能雀屏中選。

雖然很難從這樣的競爭中脫穎而出，但還有是兩個可能讓電玩作曲新手達到目標的策略。第一，藉由某些能證實自己服務品質、無懈可擊的成就，來吸引公司關鍵人士的注意。在其他領域令人印象深刻的作曲紀錄（諸如廣播媒體或劇場）、或者有任何讚賞或見證來自潛在業主可信任的來源，都能派上用場。第二，就只是好好當一個在恰當時機偶然現身的高超作曲者。要打點好這個賣點的唯一方式，就是進行廣泛研究，還有厚臉皮地死纏爛打。我們必須持續閱讀所有電玩產業新聞，關注並記下每一個前景看好的訊息：

發行商的新聞稿偶爾會有一些有趣的花絮，像是某個尚未對外發布的專案組成了新的內部團隊；開發人員的訪問有時會透露未來計畫。有這些資訊在手，我們就可以進一步接觸這些公司，針對特定專案與特定團隊的音樂需求，提出有備而來的問題。如果我們選擇的時機與準備的功課相符，就能在決策者最樂於接納新事物的瞬間把自己推銷到他的腦海中。

不可否認，這是一件繁瑣的苦工。此外，這個方法在一開始面對那些對陌生作曲者較為保守的公司時，可能讓我們處處碰壁；但慶幸的是，我們活在資訊時代，好好做功課能引領我們持續邁向新的方向。記得這點，唯一限制我們的只有我們的毅力。

 ## 建立聯絡人資料庫

我們都想跟自己尊敬、也尊敬自己又好相處的人共事。如果跟這些人工作能激盪出極大樂趣，我們就該盡一切努力跟他們保持聯絡。但不幸地，電玩產業的人事流動率非常高。這個產業的人員往往在工作室停業、人事縮編、公司財務困難無解之後，轉而在不同職位間變動。舉例來說，一位在某公司工作、曾經善待我們的製作人，接下來幾年間可能會先後在兩三個不同的公司工作。所以對我們來說，追蹤他們的動態至關重要。

遊戲開發者的生活方式有一點像遊牧民族。我們初次遇到的某個倫敦團隊成員，可能會在一年後搬到紐西蘭，加入那邊的新工作室，幾年後或許又會在舊金山做另一份新工作。如果我們很享受跟這位開發者共事的融洽感，那麼不管發生任何人事調動，我們都會想跟他們保持專業上的關係。

在日常工作中加入維繫既有關係這項任務，最後就能累積出一份紮實的名單，收錄著遊戲產業中各個開發工作室與發行公司任職人員的名字與聯絡方式。這些資訊會愈來愈龐大，所以將一切格式化為資料庫就相當重要。雖然絕對有可能只用一本筆記本跟鉛筆把一切資訊建立成資料庫，但我們最好利用軟體來製作，以便日後修改資訊。聯絡人資料庫應該盡可能加入我們所能收集到的一切資訊，包括姓名、職稱、公司名稱、網址，以及其他可取得的聯絡方式細節，此外也能加入一個記載我們以後會想記起的備註欄位。

人脈是我們謀職的最有力資源，每當聯絡人換了公司，我們應該盡力更新。不過，當我們發現哪個聯絡人不幸地突然失業，資料的更新可能就會碰壁；尤其當這個人是曾經善待我們、讓人想跟他再次共事的出色專業人士時，這種狀況就格外讓人心酸。雖然我們需要刪除資料庫條目中的無效聯絡資訊，但還是必須保留條目本身，期待哪天能夠重新建立聯繫。這些人很少會就這樣永遠失業，而我們很可能最後還是得把這些人的新工作細節加回資料庫裡。使用臉書（Facebook）或領英（LinkedIn）這類社群

網站聯絡他人，也有助於我們跟上他們的最新變動。

如果我們在研究跟收集聯絡細節的工作做得夠久，終將能累積一份有著寶貴資訊的精實檔案。這樣的聯絡人資料庫會是推進事業的利器。

培養人脈

在簡單的資料研究外，參加產業大會也是毛遂自薦並充實聯絡人資料庫的好方法。我們只有在這種聚會上能夠享受機緣巧遇的紅利。雖然這可能讓人神經緊繃，但我們應該把握機會，去跟那些未來有可能聘用我們的人物親自交談。有了事前背好的電梯簡報稿，對話就能有個起頭；如果一切順利，這場巧遇可能會昇華成一場成效斐然的談話。我們能從中了解那個人的公司，甚至還能得到一些對整個產業醍醐灌頂的見解。

但不論對話有多引人入勝，永遠記得要交換聯絡資訊。花錢製作一張吸引人的名片，會讓這個過程更加俐落順暢。名片不必有花俏的設計與亮晶晶的上光；事實上，保持設計簡潔是最好的方案，並確定名片背面是全白消光的紙面，以便我們在上面做些速記。聯絡資訊絕對是名片上最重要的內容，但也可以把能夠描述自己事業特質的簡短文案加進名片設計裡。這種文案有益於那些可能忘記我們是誰的貴人回想起我們。

參加產業大會與其他專業集會能帶來的好處多多，但最讓人收穫飽滿的經驗，則來自與其他人面對面愉快的簡單互動。電玩開發做為高科技產業，從業者擁抱一切利於遠距合作的應用程式與裝置。我們寄發電子郵件、語音通話、傳即時訊息、開影音會議、用 FTP 與其他線上媒體共享服務把資料傳送給他人。有了這一切工具在手，就能在電玩產業工作無礙，而不必見上同事一面。儘管如此，在個人層次上多與他人接觸，會讓我們的職涯更加豐富。朝聖年度產業盛會，像是洛杉磯的 E3 或是舊金山的遊戲開發者大會，找機會認識彼此，產生更多社群連結感。

🎮 長出厚臉皮

身為遊戲作曲者很重要的是：培養出厚臉皮，面帶微笑接受批評。培養這種能力或許是讓我們在職涯走得長久的最重要方式。

我們的音樂作品會出於各式各樣的理由，得到發行商或開發團隊的批評，有些理由可能還與作品的品質沒有直接關聯。例如，團隊可能處於高度疊代的開發模式，為他們的遊戲設計創作許多不同的版本。這可能會導致我們交出的音樂與新的設計元素產生預料外的衝突，使得團隊提出修改音樂的要求。另一方面，或許也會有團隊成員對特定風格的音樂、甚至特定樂器抱持強烈負面感覺，而導致他們要求移除某樣樂器，或者改變整體曲風。公司內部的意見不合也可能週期性地改變配樂方針。發行商或開發商甚至也可能完全撤換專案的音樂風格，要求我們對作品做出大幅修改。遊戲作曲者往往無法察覺這些改版要求的內部動機究竟為何。

但不論怎樣，我們必須學習不把這些批評當成針對我們個人而來。當客戶要求我們做出更動，他們或許不是對我們交出的作品品質有任何價值批評；他們相信我們創作的音樂有力動人，只是很不幸地無法在遊戲脈絡當中「啟動機關」。既然往往無法預測某個音樂選擇能否在遊戲的宏觀架構下發揮良好效果，我們應該料得到交出的作品偶爾會被要求大改。然而，儘管做好一切心理準備，對批評感到小小的不爽仍是完全正常的。這些感覺是我們工作熱忱的一部分。我們在寫作每首音軌時所做的每個決定，都受到自己獨特的音樂美學指引；而當這些決定受到質疑時，有時候會讓人有點洩氣。然而關鍵的是，要學習克服這些感覺。

有時候最好的應對方式就是當聽取這些批評後，心態上把它擱置一旁，先去做點別的事情，直到能夠再度客觀處理這些批評為止。時間是最強大的盟友，它將我們一開始的敏感變得遲鈍，給我們思考並更深入了解批評的機會。遠端作業的獨立接案者因為不在工作現場，而稍稍享有一些情緒緩衝空間，這在我們消化批評時會很有幫助。最後，為了滿足不同標

準而重新評估並建構作品的過程，也可能會為我們帶來有趣又出乎意料的音樂效果。從不同的角度聆聽自己的音樂，有助於拓展我們的技能，使我們的藝術人格逐漸茁壯。

保持紀錄與更新資訊

潛水艇在完全無光的深海中，仰賴一系列導航科技的組合來找到方向。最古老的方式之一就是利用主動聲納。這個方法在於發出一種叫做「定位脈衝」的噪音，穿過海水的聲波碰到任何堅硬表面就會反射回潛水艇，讓潛水艇得知在周遭黑暗中有沒有其他物體存在。有了這種資訊，潛水艇就能測量反射回來的所需時間，藉此計算海底其他物體的距離。

「定位脈衝」也能用於商務溝通。身處在缺乏與同業或潛在客戶聯繫的黑暗之中，我們必須偶爾發送定位脈衝。通常是發送簡短的電子郵件，內容寫到我們的事業發展近況，以及對遊戲開發工作室或發行商活動的提問。這束定位脈衝透過網路，（但願）能以一封電子郵件回信的形式反射回我們這裡。運氣好的話，這封回信會讓我們知道同業有興趣與我們共事，甚至跟我們約好下次發送定位脈衝的時間。

獨立接案者要為自己職涯中的每個面向負起責任，包括不斷地維繫商業關係。想要成功，就必須把跟過去和未來潛在業主的溝通紀錄建立成完善檔案，並且定期追蹤我們碰到的任何職缺。只要不是太頻繁，發送定位脈衝在產業中是很常見的習慣，這相當有助於鞏固我們在產業中的存在感，並且讓同業想起我們所能提供的服務。

有些人會覺得這種持續不斷的工作很讓人分心。不可否認，要盡的責任很多，從生產文字、更新網站、安排商業會面與培養長期合作關係，乃至於搜尋職缺並建立資料庫。只要我們不是在作曲或錄音，剩下的可用時間就必須拿來處理這些事項。如果還要把定期聯絡每個有可能合作的人物加入這份工作清單，有些人可能就會覺得事情多到難以應付。

在這種情況下，我們就要考慮建立一個助理團隊。這個團隊可能包含一位公關代理人、一位經紀人、一位網路管理人，以及其他可以幫助我們在商業上維持頂尖地位的專業人士。運用這些輔助資源可能會增加成本，但對某些人來說會是必要開銷。但在另一方面，這種支援系統或許不適合每個人的選擇。公關代理、經紀人、網管通常自己就有很多客戶，而且往往忙到無法提供客戶關於工作成果的特定資訊。比較強調親力親為的人若需要知道自己事業狀況的細節，這種狀況很快會變成一件給人挫折感的苦差事。因此，要不要建立支援系統可說是一個相當個人的決定。

 ## 超乎業主期待

我們身兼作曲者與商業人士所做的每一件事，背後動機都應該出於這種欲望：把作品完成度提升到超乎客戶想像的高度。我們應該要想著不斷讓他們驚豔——不只要交出美妙的音樂，也要以錙銖必較的專業態度趕上所有繳件期限，並發自內心尊敬每位團隊成員，仔細經營每個專案的後勤面向。從最初的介紹信到最近一次專案的里程碑，都應該拚命地超乎他人期待。我發現自己從接到第一份電玩工作的過程中學到的教訓，對我的職業生涯始終相當受用。想要成功，最重要的不外乎是譜寫出色的音樂，以及固執但不失禮地堅持爭取工作機會。這份鍥而不捨的精神應該擴展到遊戲作曲者職涯中的每一個面向。從做研究功課、經營專業連結、建立聯絡人資料庫，乃至於追蹤可能的職缺，都要細心謹慎但固執地追求目標。盡力加深對產業的了解，好讓自己能夠盡可能以最好的溝通風格來書寫與交談。將這些溝通風格與精心設計的網站結合起來，就能展現出給遊戲開發社群觀看的公眾形象。我們的專業形象包裝著我們販售的產品：創作良好遊戲音樂的能力。

不斷推銷自己是一項極具挑戰性的任務，當對這一切感到有些精疲力竭時，不妨回想一下創作遊戲音樂本身的喜悅；而能親身參與這個由一群

才華洋溢的人、帶著熱情推動的壯觀創意偉業，本身就是多麼快樂的一件事。堅持這種想法就能不斷向前衝刺，盡自己所能創作出最好的音樂，並且確保產業也知道我們身懷這般絕技。

15 總結

　　我不時會想起自己決心想成為一位遊戲作曲者的頓悟時刻，當時我在玩初代的《古墓奇兵》。那些美好回憶的影像彷彿加上了粉紅色濾鏡，但從那以後，《古墓奇兵》已經推出了九個版本，未來還有更多新版上市，這款遊戲持續精進的精緻程度令我驚豔。

　　現代電玩有著令人驚嘆神往的本事，讓我們沈浸在一個只存在於開發者想像中的世界、累積無法透過其他管道取得的經驗。有些遊戲讓我們的內在小孩進行一趟刺激的快樂冒險，有些營造出有挑戰人性的困境。遊戲作曲者有榮幸創作音樂，使這些遊戲更加好玩、刺激、有時甚至能帶起話題並激發靈感——這跟藝術作品十分相像。

　　在第 10 章中，我們討論過影評羅傑・伊伯特的信念，他認為電玩不可能變成藝術，我們說過最後會更加深入探討他的主張。既然我們已經總結了對於電玩音樂的探索，現在要更進一步檢視伊伯特的嘗試表達的主張，並檢視他的顧慮對於在互動娛樂領域做為音樂藝術工作者的我們來說究竟有何影響。

 遊戲做為藝術

　　曾獲普立茲獎的記者伊伯特，2007 年被《富比士》（Forbes）雜誌譽為「美國最筆力萬鈞的評論家」，時常撰寫電玩的主題（Riper，2007）。他在這些文章中反覆陳述道，電玩的內在特性使其永遠無法達到藝術境界：「電玩玩家對他們的媒體有著先入為主的見解，特別關於電玩可以是什麼。玩家或許還沒成為莎士比亞，但我先入為主地認為他們永遠不能……真正的問題是，遊戲消費者會在體驗遊戲之後多少變得更見多識廣、更細膩、更有見解、更有同情心、更聰明、或更富有哲理嗎（諸如此類）？有些事物本身獨步群倫，但本質上卻是沒有價值的。」伊伯特由此觀點出發，斷言電玩無法豐富人生。然而，因為伊伯特並不諱言自己不打電玩，我們無法認為他的結論可靠。就算如此，還是讓我們仔細檢視伊伯特最初問題的意義——是什麼讓藝術作品從本質上得以豐富人生？電玩能帶來類似的體驗嗎？

　　我們能在史密森尼美國藝術博物館 （Smithsonian American Art Museum）2012 年春季舉辦的一場獨特展覽中發現答案的端倪。「電玩是一種偉大的草根文化表現，某些例子則是民主體制的藝術。」史密森尼總監伊莉莎白・布隆（Betsy Broun）評論道。（Stahl，2012）她所描述的是在該博物館中首開先例的電玩特展。布隆說：「藝術反映人生。而你在遊戲中很多時候會發現更深層的訊息。」國家藝術基金會獎（The National Endowment for the Arts，簡稱 NEA）也頗有同感。這個機構是美國政府為了資助卓越藝術計畫所設立，並於 2012 年起受理「互動遊戲」的申請（Funk，2011）。

　　或許最重要的證據是，在 2011 一次最高法院指標判決當中，電玩終於獲得憲法第一修正案的保障；該法條適用於普遍被歸類為藝術的作品，諸如書籍、影片、戲劇、以及其他表現形式。《紐約時報》評論賽斯・謝索（Seth Schiesel）寫道：「並不是每十年就會有一種新媒體正式加入法律

明文保護的特別行列，這些人類心血結晶在我們眼中，對多元民主社會的運作至關重要。法院已經裁定遊戲是藝術。現在就端看遊戲設計師、程式設計師、視覺設計師、作家與執行者如何展現他們究竟能產出什麼樣的藝術。」（2011）

威斯康辛大學（Univerity of Wisconsin）哲學家亞倫・史穆茲（Aaron Smuts）早在 2005 年刊於《當代美學期刊》（Journal of Contemporary Aesthetics）的一篇文章中發表過類似感觸。他寫道：「從近期媒體領域的發展來看，亦有普遍認為某些電玩應被視為藝術品的明確跡象。近期許多遊戲都已經達到超群的層次，遠遠高於決大多數流行電影。這種媒體的潛力相當明朗：在不久的未來，就算不是頂尖、也會有優秀的電玩藝術問世。」

然而伊伯特指出，藝術作品是一種由他稱之為「作者的控制」（authorial control）所主宰並且啟發的才智表現——這正是他認為在互動娛樂當中缺乏的某種東西（2005）。甚至，伊伯特似乎意指遊戲並不具有偉大藝術家的卓越貢獻。他寫道：「就我所知，在該領域內或從該領域出身的人，沒有一個人能舉出一個值得與偉大戲劇家、詩人、電影創作者、小說家與作曲家相提並論的遊戲。」但因為伊伯特不玩遊戲，我們可以略過他對遊戲的譴責，而把這一番話視為缺乏遊戲媒體經驗所生的意見；不過他對卓越藝術家貢獻所持的觀點仍值得我們好好思考。「我傾向於認為藝術通常是一位藝術家的創作；」伊伯特在 2010 年寫道：「但大教堂是眾人的作品，難道它就不算藝術了嗎？」

電玩也是經過眾人通力合作的作品，而我相信已經有無數電展現出藝術概念的內在本質。一部電玩融合了作家、遊戲設計師、電影創作者、程式設計師、音效藝術家與作曲家等人努力與靈感的創意貢獻。他們的創作組成一件互動藝術作品，當然能使玩家變得更聰明、更有見地、更有同情心、思維更細膩。電玩創作者們齊心合作，就能呈現有意義的遊戲經驗，在挑戰我們的同時，也帶來驚奇。

遊戲作曲者有責任在音樂中追求意義更為深遠的藝術境界。我們愈是

15
總結

讓自己的技藝野心勃勃而無所畏懼，就愈能使電玩達到引發情感共鳴的境界——正是這種境界定義了真正藝術的本質。

伊伯特在定義是什麼構成「藝術」時，他表示是「透過我們或許稱之為藝術家心靈或想像的轉化過程，來提昇並改造自然。」對伊伯特來說，一件創意作品要能被歸類為藝術，必須反映藝術家的心靈。我們或許不同意伊伯特對電玩的貶抑（因為他根本未曾真正體驗過電玩），但遊戲作曲者可以欣賞他對藝術本質的觀點。在為遊戲創作音樂時，我們都是帶著表現自己創意理念的決心，以深愛的藝術媒材來進行創作。這使全世界數以千計待在遊戲開發團隊的作曲家無異於其他出色的藝術家。我們每個人都在用生命打造的遊戲中傾注了創意、熱情，還有——沒錯，我們的靈魂。

林肯大學（Lincoln University）講師、同時是書籍《電玩的藝術》（The Art of Videogame）作者葛蘭・塔維諾（Grant Tavinor）寫道：「電玩是藝術嗎？我的回答：是。但它同時也是我們對藝術看法的轉型，藝術本身已不可同日而語。」（2010）伊伯特明白地以高度質疑態度來審視這種嶄新的創意表現形式，但我們應該記得他年輕時並未享受過接觸電玩的好處。相較之下，我們當中有許多人是跟著電玩長大，我們對電玩那種發自內心的愛，跟伊伯特在電影、戲劇、詩歌、小說與音樂當中所感受到的心情是一樣的。

年輕時聽到《古墓奇兵》的音樂讓我醒悟，了解一種可能的職涯道路。而我確定這行業中有許多人會對類似的故事產生共鳴，也就是對某款遊戲的熱愛帶領他們選擇了自己今天的職業。一如我們先前學到的，遊戲作曲者的生活能帶來豐厚的回報，但不論路途多麼艱困，唯有專心致志投入藝術，這份回報才會來臨。我希望這本書能讓各位稍微理解一位電玩遊戲作曲者生活中充滿的挑戰與喜悅。

 一位作曲者的遊戲音樂指南

　　在本書開頭，我們想像大家一起在電玩專業這個迷宮中尋找方向，在這複雜卻又值得走一遭的職涯中經歷了完整的峰迴路轉。《電玩遊戲音樂創作法》傳達了我在這個美妙、古怪又狂熱的產業中所累積的經驗。身為你們的旅途嚮導，希望你們能透過我的視野看看電玩開發的世界，也希望你們從這本書裡面得到啟發，或許還能鼓勵你們奮力展開屬於自己的遊戲音樂生涯。

　　如果藝術的定義正如伊伯特所說，是充滿「藝術家的心靈或想像」的作品，那麼作曲家就擁有獨一無二的機會。我們可以藉由音樂將理想灌注到電玩的複雜世界當中。作曲者跟遊戲設計師、美術設計師、製作人、程式設計師與音效團隊的創意精神攜手合作，一起將電玩提升為藝術，以最新穎又格外有力的人類表達形式做出意義深重的貢獻。

致謝

本書作者想要對下列人士表達感謝之意，感謝：

做為本書第一編輯的獲獎音樂製作人維妮・沃倫（Winnie Waldron）；麻省理工學院出版社（MIT Press）的高級組稿編輯道格・賽力（Doug Sery），他的信任與支持協助我完成此書；布萊恩・舒密特（Brian Schmit）閱讀我的原稿，並提供他的智慧和諮詢；高級編務助理維吉尼亞・克羅斯曼（Virginia Crossman）提供有用的回饋意見；麻省理工學院出版社副主編凱蒂・赫可・多克辛納（Katie Helke Dokshina）、目錄經理蘇姍・克拉克（Susan Clark），和麻省理工學院出版社的全體編輯與行銷人員，感謝他們無價的支持。

特別感謝凱倫・柯林斯（Karen Collins），她為遊戲音樂的學術研究創造了條件，也為關於遊戲音效的寫作訂立了標準；音樂書報刊物行業的成員透過評論遊戲原聲帶、訪談遊戲作曲者的方式，持續支持著遊戲音樂，從而幫助外界認識活躍的遊戲音樂世界。

最後，作者想要感謝多年來與她合作的一眾優秀的音樂統籌、音效總監、製作人、以及聲音設計師，他們對於電玩遊戲體驗中音樂角色的豐富知識與深刻見解，讓作者獲益良多。

參考資料

Åborg, Carl, Mats Ericson, and Elisabeth Fernström. 2002. "Telework—Work Envi- ronment and Well Being. A Longitudinal Study." Uppsala University, Department of Information Technology, Technical Report 2002–031: 1–21.

Allen, Rory, and Pamela Heaton. 2010. Autism, Music, and the Therapeutic Potential of Music in Alexithymia. Music Perception: An Interdisciplinary Journal 27 (4):251– 261.

Andries, Darcy. 2008. The Secret of Success Is Not a Secret: Stories of Famous People Who Persevered. Portland, ME: Sellers Publishing Inc.

Aristotle. 335 BCE. Poetics, Project Gutenberg. Accessed May 19, 2012. http://www .gutenberg.org/files/1974/1974-h/1974-h.htm.

Audio Spotlight, The. 2012. "Brian Schmidt Interview." The Audio Spotlight. Accessed February 2, 2013. http://theaudiospotlight.com/in-the-spotlight/composers/brian -schmidt-interview/.

Bachmann, Goetz, and Andreas Wittel. 2009. Enthusiasm as Affective Labour: On the Productivity of Enthusiasm in the Media Industry. M/C Journal 12 (2). Accessed October 14, 2012. http://journal.media-culture.org.au/index.php/mcjournal/article/ viewArticle/147.

Bartle, Richard. 1996. "Hearts, Clubs, Diamonds, Spades: Players Who Suit MUDS." Multi-User Entertainment Limited. Accessed April 30, 2013. http://www.mud.co.uk/ richard/hcds.htm#ret1.

Bateman, Chris, and Richard Boon. 2006. 21st Century Game Design. Boston: Course Technology Cengage Learning.

Berlioz, Hector. 1845. "Berlioz Music Scores: Text and Documents." HBerlioz.com. Accessed October 13, 2012. http://www.hberlioz.com/Scores/fantas.htm.

Blume, Jason. 2008. 6 Steps to Songwriting Success. New York: Billboard Books.

Bogost, Ian. 2012. "Persuasive Games: Process Intensity and Social Experimenta- tion." Gamasutra. Accessed September 24, 2012. http://www.gamasutra.com/view/ feature/170806/persuasive_games_process_.php.

Brandon, Alexander. 1998. "Interactive Music: Merging Quality with Effectiveness" Gamasutra. Accessed January 30, 2013. http://www.gamasutra.com/view/feature/ 131670/interactive_music_merging_quality_.php.

Bullerjahn, C., and M. Güldenring. 1994. An Empirical Investigation of Effects of Film Music Using Qualitative Content Analysis. Psychomusicology 13:99–118.

Cage, John. 1939. Silence: Lectures and Writings, 50th Anniversary ed. Middletown, CT: Wesleyan University Press.

Cage, John. 1990. I–VI John Cage. Hanover, NH: Wesleyan University Press.

Cairns, Paul, and Emily Brown. 2004. "A Grounded Investigation of Game Immersion." ACM SIGCHI Conference on Human Factors in Computing Systems. 1297–1300. Chi, Michelene T.H. 2008. Active-Constructive-Interactive: A Conceptual Framework for Differentiating Learning Activities. Topics in Cognitive Science 1:73–105.

Child, Fred. 2012. "Top Score: Music for Gaming." Performance Today. Accessed February 4, 2013. http://performancetoday.publicradio.org/display/web/2012/09/25/ top-score-emily-reese.

Coleridge, Samuel Taylor. 1817. Biographia Literaria. Project Gutenberg. Accessed April 30, 2013. http://www.gutenberg.org/files/6081/6081.txt.

Collins, Karen. 2005. From Bits to Hits: Video Games Music Changes Its Tune. Film International 12:4–19.

Collins, Karen. 2008. Game Sound: An Introduction to the History, Theory, and Practice of Video Game Music and Sound Design. Cambridge, MA: MIT Press.

Copland, Aaron. 1939. Revised 1957. What to Listen for in Music. New York: New American Library.

Cowen, Nick. 2011. "Dead Space 2: Jason Graves Interview." The Telegraph. Accessed February 2, 2013. http://www.telegraph.co.uk/technology/video-games/8264378/ Dead-Space-2-Jason-Graves-interview.html.

Csikszentmihalyi, Mihaly. 1990. Flow: The Psychology of Optimal Experience. New York: Harper & Row.

Dede, Chris. (2009). Immersive Interfaces for Engagement and Learning. Science 323 (5910):66–69.

Defazio, Joseph. 2006. Leitmotif: Symbolic Illustration in Music. Mediated Perspec- tives: Journal of the New Media Caucus 2 (1). Accessed July 25, 2012. http://www .newmediacaucus.org/html/journal/issues/html_only/2006_spring/index.htm.

Delsing, Marc J. M. H., Tom F. M. Ter Bogt, Rutger C. M. E. Engels, and Wim H. J. Meeus. 2008. Adolescents' Music Preferences and Personality Characteristics. Euro- pean Journal of Personality 22:109–130.

Dirk, Tim. 2012. "Film History before 1920." Filmsite. Accessed April 30, 2013. http://www.filmsite.org/pre20sintro.html.

Ebert, Roger. 2005. "Movie Answer Man." RogerEbert.com. Accessed April 30, 2013. http://www. rogerebert.com/answer-man/why-did-the-chicken-cross-the-genders.

Ebert, Roger. 2007. "Games vs. Art: Ebert vs. Barker." RogerEbert.com. Accessed September 9, 2012. http://rogerebert.suntimes.com/apps/pbcs.dll/article?AID=/20070721/COMMENTARY/70721001.

Ebert, Roger. 2010. "Video Games Can Never Be Art—Roger Ebert's Journal." Chicago Sun-Times. Accessed April 30, 2013. http://blogs.suntimes.com/ebert/2010/04/ video_games_can_never_be_art.html.

Eno, Brian. 1996. "Evolving Metaphors, in My Opinion, Is What Artists Do." In Motion Magazine. Accessed September 24, 2012. http://www.inmotionmagazine .com/eno1.html.

ESA. 2012. "2012 Sales, Demographic and Usage Data: Essential Facts About the Computer and Video Game Industry." Entertainment Software Association. Accessed February 3, 2013. http://www.theesa. com/facts/pdfs/ESA_EF_2012.pdf.

Estrada, C., A. M. Isen, and M. J. Young. 1994. Positive Affect Influences Creative Problem Solving and Reported Source of Practice Satisfaction in Physicians. Motiva- tion and Emotion 18:285–299.

Funk, John. 2011. "Games Now Legally Considered an Art Form (in the USA)." The Escapist. Accessed April 30, 2013. http://www.escapistmagazine.com/news/view/ 109835-Games-Now-Legally-Considered-an-Art-Form-in-the-USA.

Futter, Michael. 2011. "Assassins Creed: Revelations—Extended E3 Trailer." ZTGD.com. Accessed April 30, 2013. http://www.ztgd.com/news/assassins-creed -revelations-extended-e3-trailer/.

Gee, James Paul. 2006. Why Game Studies Now? Video Games: A New Art Form. Games and Culture 1:58–61.

Geelen, Tim Van. 2008. Realizing Groundbreaking Adaptive Music. In From Pac-Man to Pop Music: Interactive Audio in Games and New Media, ed. Karen Collins, 93–102. Burlington, VT: Ashgate Publishing Limited.

GoodReads. 2012. "Quotes about Opportunity." GoodReads.com. Accessed April 30, 2013. http:// www.goodreads.com/quotes/tag/opportunity.

Gorbman, Claudia. 1980. Narrative Film Music. Yale French Studies No. 60: 183–203.

Graham, Jane. 2011. "Are Video Games Now More Sophisticated than Cinema?" The Guardian. Accessed April 30, 2013. http://www.guardian.co.uk/film/2011/jun/02/ la-noire-video-games-films-sophistication.

Holt, J. Gordon. 1990. "Why Hi-Fi Experts Disagree." Stereophile Magazine. Accessed October 3, 2012. http://www.stereophile.com/content/why-hi-fi-experts-disagree -page-2.

Huron, David. 1989. Music in Advertising: An Analytic Paradigm. The Music Quar- terly 73 (4): 559–

567.

Husain, Gabriela, William Forde Thompson, and E. Glenn Schellenberg. (Winter 2002). Effects of Musical Tempo and Mode on Arousal, Mood, and Spatial Abilities. Music Perception 20 (2):151–171.

Incolas. 2010. "Assassin' s Creed 2 Co-Writer Interview." Gamocracy.com. Accessed July 22, 2012. http://blog.gamocracy.com/2010/05/joshua-rubin-co-wrote-assassins -creed-2/.

Jolij, Jacob, and Maaike Meurs. 2011. Music Alters Visual Perception. PLoS ONE 6 (4). Accessed July 16, 2012. http://www.plosone.org/article/info%3Adoi%2F10.1371 %2Fjournal.pone.0018861.

Karageorghis, Costas, and David-Lee Priest. 2008. Music in Sport and Exercise: An Update on Research and Application. The Sport Journal 11 (3). Accessed April 30, 2013. http://www.thesportjournal.org/article/music-sport-and-exercise-update -research-and-application.

Kellaris, James J., and Robert J. Kent. 1992. The Influence of Music on Consumers' Temporal Perceptions: Does Time Fly When You' re Having Fun? Journal of Consumer Psychology 1 (4): 365–376.

Kellaris, James J., Susan Powell Mantel, and Moses B. Altsech. 1996. Decibels, Dis- position, and Duration: The Impact of Musical Loudness and Internal States on Time Perceptions. Advances in Consumer Research 23 (1):498–503.

Kellaris, James J., Vijaykumar Krishnan, and Steve Oakes. 2007. Music and Time Perception: When Does a Song Make It Seem Long? In Marketing Theory and Applica- tions, American Marketing Association Winter Educators' Conference Proceedings 18: 229–230.

Kent, Stephen L. 2001. The Ultimate History of Video Games. New York: Three Rivers Press.

Kosak, Dave. 2008. "The Beat Goes on: Dynamic Music in Spore." GameSpy. Accesssed April 30, 2012. http://pc.gamespy.com/pc/spore/853810p1.html.

Land, Michael Z., and Peter N. McConnell. 1994. Method and Apparatus for Dynamically Composing Music and Sound Effects Using a Computer Entertain- ment System. US Patent 5,315,057, filed November 25, 1991, and issued May 24, 1994. Accessed April 30, 2013. http://pat2pdf.org/pat2pdf/foo.pl?number =5315057.

Langston, Peter S. 1986. "Eedie & Eddie on the Wire: An Experiment in Music Gen- eration." 1986 Usenix Association meeting. Accessed September 24, 2012. http:// www.langston.com/Papers/2332.pdf.

Latta, West B. 2010. "Interactive Music in Games." Shockwave-Sound.com. Accessed January 30, 2013. http://www.shockwave-sound.com/Articles/C01_Interactive _Music_in_Games.html.

Lesiuk, T. 2005. The Effect of Music Listening on Work Performance. Psychology of Music 33:173–191.

McLaughlin, Rus. 2011. "Game Developers Will Never Unionize." BitMob. Accessed May 6, 2012.

http://bitmob.com/articles/game-developers-will-never-unionize.

Mielke, James. 2008. "A Day in the Life of Nobuo Uematsu." 1UP.com. Accessed May 10, 2012. http://www.1up.com/features/final-fantasy-composer.

Moore, Bo. 2011. "Interview: Galactic's Stanton Moore and SCEA Music Manager Jonathan Mayer Talk the Music of inFamous 2." Paste Magazine. Accessed Febru- ary 1, 2013. http://www. pastemagazine.com/articles/2011/04/interview-galactics -stanton-moore-and-scea-music-m.html.

Morris, Chris. 2005. "Nintendo Announced Details on Its Next-Gen System." CNNMoney. Accessed October 15, 2012. http://money.cnn.com/2005/05/17/ technology/personaltech/e3_revolution/index.htm.

Morton, L. L. 1990. The Potential for Therapeutic Applications of Music on Problems Related to Memory and Attention. Journal of Music Therapy 27 (4):195–208.

Nakashima, Ryan. 2011. "Video Game Makers Use Art, Storylines to Lure New Players." USA Today. Accessed April 30, 2013. http://usatoday30.usatoday.com/tech/ gaming/2011-07-09-video-games-storylines_n.htm.

Napolitano, Jayson. 2008. "Dead Space Sound Design: In Space No One Can Hear Interns Scream. They Are Dead (Interview)." Original Sound Version. Accessed Febru- ary 2, 2013. http://www. originalsoundversion.com/dead-space-sound-design-in -space-no-one-can-hear-interns-scream-they-are-dead-interview/.

Nayak, Malathi, and Liana Baker. 2012. "Factbox: A Look at the $78 Billion Video Games Industry." Reuters.com. Accessed February 3, 2013. http://www.reuters.com/ article/2012/06/01/us-videogameshow-e3-show-factbox-idUSBRE8501IN20120601.

Oakes, Steve. 1999. Examining the Relationship between Background Musical Tempo and Perceived Duration Using Different Versions of a Radio Ad. European Advances in Consumer Research 4:40–44.

Parkin, Simon. 2011. "Analysis: The Difficulty with Difficulty." Gamsutra. Accessed May 6, 2012. http://gamasutra.com/view/news/123197/Analysis_The_Difficulty _With_Difficulty.php.

Peterson, Ivars. 2012. "Mozart's Melody Machine." Science News. Accessed Septem- ber 20, 2012. http://www.sciencenews.org/view/generic/id/1956/title/Math_Trek __Mozarts_Melody_Machine.

Poels, Karolien, Yvonne de Kort, and Wijnand IJsselsteijn. 2007. " 'It Is Always a Lot of Fun!' : Exploring Dimensions of Digital Game Experience Using Focus Group Methodology." In Proceedings of the 2007 Conference on Future Play. 83–89.

Pritchett, James. 1993. The Music of John Cage. Cambridge, UK: Cambridge University.

Riper, Tom Van. 2007. "The Top Pundits in America." Forbes. Accessed October 11, 2012. http://www. forbes.com/2007/09/21/pundit-americas-top-oped-cx_tvr _0924pundits.html.

参考資料

Rodrik, Delphine. 2012. "An Innovative Education." The Harvard Crimson. Accessed April 30, 2013. http://www.thecrimson.com/article/2012/4/12/entrepreneurship -scrut-ilab-innovation/.

Rundle, Michael. 2013. "RIP LucasArts: Disney Shutters Games Development At Iconic Studio" Huffington Post UK. Accessed April 29, 2013. http://www .huffingtonpost.co.uk/2013/04/04/rip-lucasarts-disney-star-wars-1313_n_3012925 .html.

Santiago, Kellee. 2009. "Stop the Debate! Video Games Are Art, So What's Next?" TEDxUSC video, 15:38, March 23, 2009. Accessed February 3, 2013. http://fellows .ted.com/profiles/kellee-santiago.

Savage, Annaliza. 2009. "Amon Tobin and the Music of 'Infamous'." Wired. YouTube video, 6:07, uploaded June 6, 2009. Accessed February 1, 2013. http://www.youtube .com/watch?v=yqWvheuVf6w.

Schellenberg, E. Glenn. 2005. Music and Cognitive Abilities. Current Directions in Psychological Science 14 (6):317–320.

Schellenberg, E. Glenn, Takayuki Nakata, Patrick G. Hunter, and Sachiko Tamoto. 2007. Exposure to Music and Cognitive Performance: Tests of Children and Adults. Psychology of Music 35:5–19.

Scherer, Klaus R., and Marcel R. Zentner. 2001. Emotional Effects of Music: Produc- tion Rules. In Music and Emotion: Theory and Research, ed. P. N. Juslin and J. A. Sloboda, 361–392. New York: Oxford University Press.

Schiesel, Seth. 2011. "The Court Has Ruled; Now Games Have a Duty." The New York Times. June 29: C1.

Schmitz, Taylor W., Eve De Rosa, and Adam K. Anderson. 2009. Opposing Influences of Affective State Valence on Visual Cortical Encoding. Journal of Neuroscience 29:7199–7207.

Schweitzer, Vivien. 2008. "Aliens Are Attacking. Cue the Strings." The New York Times. December 28: AR31.

Scruton, Roger. 1999. The Aesthetics of Music. New York: Oxford University Press. Shan, Man-Kwan. 2002. "Music Style Mining and Classification by Melody." In IEEE

International Conference on Multimedia & Expo 2002 Proceedings. 1: 97–100.

Shapiro, Nat. 1981. An Encyclopedia of Quotations about Music. Boston: Da Capo Press.

Sheffield, Brandon. 2010. Tales from the Crunch. Game Developer Magazine 17 (5):7–11.

Smuts, Aaron. 2005. "Are Video Games Art?" Contemporary Aesthetics. Accessed October 12, 2012. http://www.contempaesthetics.org/newvolume/pages/article .php?articleID=299-Video_Games.

Sridharan, Devarajan, Daniel J. Levitin, Chris H. Chafe, Jonathan Berger, and Vinod Menon. 2007. Neural Dynamics of Event Segmentation in Music: Converging Evi- dence for Dissociable Ventral and Dorsal

Networks. Neuron 55:521–532.

Stahl, Lesley. 2012. "The Art of Video Games." CBS News Sunday Morning. Accessed October 11, 2012. http://www.cbsnews.com/8301-3445_162-57399522/the-art-of -video-games/.

Stravinsky, Igor. 1936. Igor Stravinsky, an Autobiography. New York: W.W. Norton & Company.

"Stravinsky Previsions a New Music: Russian Composer Extols the Player-Piano and Its Auto Soul." 1925. The Independent. Accessed April 30, 2013. http://www.oldmaga zinearticles.com/pdf/Stravinsky_Article_1925.pdf.

Stuart, Keith. 2012. "Sound as Story: Austin Wintory on Journey and the Art of Game Music." HookshotInc.com. Accessed February 4, 2013. http://www.hook shotinc.com/sound-as-story-austin-wintory-interview/.

Tavinor, Grant. 2010. "Video Games and the Philosophy of Art." Kotaku.com. Accessed October 11, 2012. http://kotaku.com/5527281/video games-and-the -philosophy-of-art.

Thoreau, Henry David. 1854. Walden, and On the Duty of Civil Disobedience. Project Gutenberg. Accessed April 30, 2013. http://www.gutenberg.org/files/205/205-h/205 -h.htm.

Twain, Mark. 1895. "Fenimore Cooper's Literary Offenses." Project Gutenberg. Accessed July 17, 2012. http://www.gutenberg.org/files/3172/3172-h/3172-h.htm.

Varney, Allen. 2006. "Immersion Unexplained." TheEscapist.com. Accessed May 19, 2012. http://www.escapistmagazine.com/articles/view/issues/issue_57/341 -Immersion-Unexplained.

Vary, Adam B. 2011. "Videogames vs. Movies: Which Medium Is Greater?" Entertain- ment Weekly. Accessed April 30, 2013. http://popwatch.ew.com/2011/08/18/movies -videogames-inception-red-dead-redemption/.

Westecott, Emma. 2012. Crafting Play: Little Big Planet. Journal of the Canadian Game Studies Association 5 (8):90–100.

Whitmore, Guy. 2003. "Design with Music in Mind: A Guide to Adaptive Audio for Game Designers." Gamasutra. Accessed January 31, 2013. http://www.gamedevelop ment.com/view/feature/131261/design_with_music_in_mind_a_guide_.php ?page=1.

Williams, M. H. 2011. "Phil Harrison Calls Crunch Time a 'Relic.'" IndustryGamers. Accessed May 6, 2012. http://www.industrygamers.com/news/harrison-calls -crunch-time-a-relic/.

Yee, Nick. 2007. Motivations of Play in Online Games. Journal of CyberPsychology and Behavior 9: 772–775.

中英詞彙對照表

中文	英文	頁碼
英文・數字		
E3 電子娛樂展；E3 遊戲展	E3（Electronic Entertainment Expo）	91-92, 266-267, 275
TRS 端子（尖、環、套）	TRS （tip ring sleeve）	30
2-3 畫		
人口統計的遊戲設計模型	DGD1（Demographic Game Design 1）	96-97, 106-107
大型多人線上角色扮演遊戲	MMORPG（massively multiplayer online role-playing game）	44, 123-124
大魔王音軌	boss track	176
小遊戲音軌	minigame track	136
已註冊內容創作者計畫	Registered Content Creator Program	151
4 畫		
中介軟體	middleware	164, 255-260
中斷進行	interrupted progression	196-196
互動式分軌	interactive stems	220
互動音樂	interactive music	第 11、12 章
內部作曲人	in-house composer	19
內部展示影片	internal demo video	169
內部預告	internal trailer	169
分軌混音	stem mixing	219-220
分裂	fragmentation	84-84
分鏡腳本	storyboard	146
化境	zone	118-119, 122
反覆音型	repeating figure	184, 186-189
反覆疲乏	repetition fatigue	repetition fatigue
反覆樂句	ostinato	120
幻想交響曲	Symphonie Fantastique	72, 76-77
心流理論	Flow theory	50-68
心理學概念五大性格特質	Big-Five	99
心理聲學	psychoacoustics	249

中文	英文	頁碼
空拍	vamp	193-194, 196
非玩家角色	non-player character	123, 126
非劇情音樂	non-diegetic music	64

中文	英文	頁碼
	9 畫	
便士街機遊戲博覽會（PAX 展會）	Penny Arcade Expo（PAX）	69-70
冒險 / 解謎遊戲	adventure/puzzle game	112
冒險遊戲	adventure game	54, 104-105, 114, 123-128, 136, 234
前級擴大器	preamplifier	244, 248
垂直切片	vertical slice	169-170, 174
垂直再編制	vertical re-orchestration	220
垂直音層增減	vertical layering	219-229, 257
後極簡主義	post-minimalism	120, 185
派對遊戲	party game	94, 112
流行音樂 / 舞曲	pop/dance music	99-100, 107
相同樂句	identical phrase	193, 195
美術總監	art director	166
音色	tone color	15-16, 34-36, 155, 228, 252；並詳見各篇
音符事件	note event	232-233
音色庫	sound library	233-253
音色模組	sound module	252
音色調色盤	sound palette	155, 247, 251
音型	figure	80-81, 184, 190-193
音效卡	audio card	243-246, 250
音訊延遲	latency	246
音效組長	audio lead	163-164
音效總監	audio directo	160, 163-165, 267
音訊實作程式	audio implementation	256
音樂偏好調查表	MPQ（Music Preferences Questionnaire）	99
音樂執行	executive of music	161-162
音樂理論	music theory	39-43
音樂統籌	music supervisor	160-164, 266-267, 287
音樂設計文件	music design document	42, 143
音樂資料	music data	第 12 章
音樂資源庫清單	music asset list	147-148
音樂遊戲	music game	241-242

軟體合成器	soft synth	244-246, 252
軟體取樣器	software sampler	244-246, 252-254
軟體開發套件	SDK（software development kit）	151, 255-256
連續變奏	succession of variations	184, 187-190
中文	**英文**	**頁碼**
都卜勒效應	Doppler effect	128
都市音樂	urban music	99-100
12 畫		
勝利音效	victory stinger	202-203
幾何作圖	geometric construction	165
循環素材庫	loop library	244, 254
循環接點	loop point	196-201
循環軟體	loop-based software	244, 254
提示音效	hint stinger	205
提案預告片	pitch trailer	169-171
插播音效	stinger	172-173, 182, 202-206
測試套件	test kit	151
無盡發展	perpetual development	184-185
發行預告	teaser trailer	171, 174
發展	development	184
硬核型玩家	hardcore gamer	97
程式設計團隊	programming team	166, 169-170
程序化音樂	procedural music	238
答問體／結論句－前導句體	answer-question / antecedent and consequent format	193-194
策略遊戲	strategy game	101, 111, 118-119, 122, 132
菁英音樂	elite music	99-114
華彩裝飾音	flourish	187, 189, 193, 196, 206
虛擬樂器	virtual instrument	244, 248, 252-253
街機	arcade	178
13 畫		
匯出音樂	rendered music	第 6 章
極簡主義	minimalism	185
概念藝術	concept art	20, 145-146, 166
節奏／舞蹈遊戲	rhythm/dance game	112
經營者	manager	97, 100-112
腳本化事件	scripted event	129, 207-208
跳台遊戲	platformer	100, 102-104

中文	英文	頁碼
機智問答遊戲	trivia game	112
機遇音樂	aleatoric music / chance music	41, 239
獨立遊戲節	Independent Games Festival	13
選單音軌	menu track	173-174
頻譜	frequency spectrum	34, 228

中文	英文	頁碼
17 畫以上		
環繞音	surround sound	255, 260-261
聲音重現	sound reproduction	249
聲音設計師	sound designer	163-165, 237, 287
謝帕德音階	Shepard Scale	40-41
邁爾斯 - 布里格斯性格分類指標	MBTI（Myer-Briggs Type Indicator）	96-98, 104
轉場音效	transition stinger	204-205
寶物音效	prize stinger	206
懸置懷疑	suspension of disbelief	40-51, 68, 109
競速遊戲	racing game	101, 107-109
聽力訓練	ear training	34-35

國家圖書館出版品預行編目資料

電玩遊戲音樂創作法 / 溫尼弗雷德.菲利普斯（Winifred Phillips）著；曾薇蓉, 王凌緯譯. – 初版. –
　臺北市：易博士文化, 城邦文化事業股份有限公司出版：
　英屬蓋曼群島商家庭傳媒股份有限公司城邦分公司發行, 2021.09
面；　公分
譯自：A composer's guide to game music.
ISBN 978-986-480-189-3（平裝）

1.電玩音樂
912.79

110013517

DA6001
電玩遊戲音樂創作法

原 著 書 名／ A Composer's Guide to Game Music
原 出 版 社／ 麻省理工學院出版社（Massachusetts Institute of Technology Press）
作　　　者／ 溫尼弗雷德‧菲利普斯（Winifred Phillips）
譯　　　者／ 曾薇蓉、王凌緯
選　書　人／ 邱靖容
責 任 編 輯／ 邱靖容
業 務 經 理／ 羅越華
總　編　輯／ 蕭麗媛
視 覺 總 監／ 陳栩椿
發　行　人／ 何飛鵬
出　　　版／ 易博士文化
　　　　　　城邦文化事業股份有限公司
　　　　　　台北市中山區民生東路二段 141 號 8 樓
　　　　　　電話：（02）2500-7008　　傳真：（02）2502-7676
　　　　　　E-mail：ct_easybooks@hmg.com.tw
發　　　行／ 英屬蓋曼群島商家庭傳媒股份有限公司城邦分公司
　　　　　　台北市中山區民生東路二段 141 號 11 樓
　　　　　　書虫客服服務專線：（02）2500-7718、2500-7719
　　　　　　服務時間：週一至週五上午 09:30-12:00；下午 13:30-17:00
　　　　　　24 小時傳真服務：（02）2500-1990、2500-1991
　　　　　　讀者服務信箱：service@readingclub.com.tw
　　　　　　劃撥帳號：19863813
　　　　　　戶名：書虫股份有限公司
香 港 發 行 所／ 城邦（香港）出版集團有限公司
　　　　　　香港灣仔駱克道 193 號東超商業中心 1 樓
　　　　　　電話：（852）2508-6231　　傳真：（852）2578-9337
　　　　　　E-mail：hkcite@biznetvigator.com
馬 新 發 行 所／ 城邦（馬新）出版集團【Cite（M）Sdn. Bhd.】
　　　　　　41, Jalan Radin Anum, Bandar Baru Sri Petaling,
　　　　　　57000 Kuala Lumpur, Malaysia.
　　　　　　電話：（603）90578822　　傳真：（603）90576622
　　　　　　E-mail：cite@cite.com.my
圖 片 來 源／ Freepik（from www.flaticon.com）、icon-library.com、pixelartmaker.com
美編‧封面／ 林雯瑛
製 版 印 刷／ 卡樂彩色製版印刷有限公司

2021年9月16日 初版1刷
ISBN 978-986-480-189-3
定價1200元　HK$400

Printed in Taiwan
版權所有‧翻印必究
缺頁或破損請寄回更換

城邦讀書花園
www.cite.com.tw